"十三五"江苏省高等学校重点教材（编号:2018-2-253）

古键盘艺术源与流

孙铿亮　冯心韵 / 编著

东南大学出版社
SOUTHEAST UNIVERSITY PRESS
·南京·

图书在版编目(CIP)数据

古键盘艺术源与流 / 孙铿亮,冯心韵编著. — 南京:东南大学出版社,2022.12
ISBN 978-7-5766-0675-1

Ⅰ. ①古… Ⅱ. ①孙… ②冯… Ⅲ. ①键盘乐器-器乐史-研究 Ⅳ. ①J624.09

中国版本图书馆 CIP 数据核字(2022)第 252855 号

责任编辑:周荣虎　责任校对:子雪莲　封面设计:王　玥　责任印制:周荣虎

古键盘艺术源与流

编　　著	孙铿亮　冯心韵
出版发行	东南大学出版社
社　　址	南京四牌楼 2 号　邮编:210096
网　　址	http://www.seupress.com
电子邮件	press@seupress.com
经　　销	全国各地新华书店
印　　刷	南京京新印刷有限公司
开　　本	889 mm×1194 mm　1/16
印　　张	13.5
字　　数	388 千字
版　　次	2022 年 12 月第 1 版
印　　次	2022 年 12 月第 1 次印刷
书　　号	ISBN 978-7-5766-0675-1
定　　价	68.00 元

＊ 本社图书若有印装质量问题,请直接与营销部调换。电话(传真):025-83791830。

前言

统观音乐艺术发展的历史长河，每个时代的音乐成就都与这一时期人们对自身与世界的认识发展紧密相联。乐器是人创造的，它的产生与发展是人类科技文明进步的体现。当人们感受到只靠嗓音（自身的"乐器"）已无法尽情表达喜怒哀乐时，发明了乐器。乐器的产生需要物质基础，而其发展在体现着人类科技文明进步的同时，总是与创作和演奏艺术的发展相辅相成：乐器制作工艺的进步促进了作曲和演奏艺术的发展；创作和演奏艺术的发展又对乐器制作工艺的进步提出了新的要求……器乐艺术的发展就是在这样的循环往复中螺旋式上升的。由此可见，是人赋予了乐器鲜活的灵性，人类的创造性高度展现在器乐艺术中，使之成为人类的智慧结晶，其发展进程更为集中地展示出人类文化之旅，蕴含着人类文明的进步。器乐艺术是体现人类"本质力量"（艺术与技术高度契合）的重要形式之一。

在目前各种器乐艺术中，钢琴由于其独具一格的表现方式，已经成为反映人类精神生活最得力的手段之一，这使它超越了其他乐器，被人们冠以"乐器之王"的美誉。在今天，钢琴是器乐艺术中技艺性最强的乐器之一，钢琴艺术也由此成为人类音乐文化最典型的代表之一。毫无疑义，钢琴已经成为不少人生活中不可或缺的"伴侣"，无论专业音乐家，抑或喜爱音乐而不以此为谋生手段的普通人，都以"会弹钢琴"为耀。由此，不论是在普及性的音乐素质教育中，还是在各级各类专业性的音乐教育中，钢琴都是最受关注的音乐技能培训内容。也是出于这个原因，现今，不论是对于从事钢琴艺术事业的专家，还是对于喜爱音乐的大众，抑或是对于出于其他目的学习钢琴的任何人而言，系统了解钢琴艺术的演进历史，深入地认识和领悟钢琴艺术发展中前辈艺术家所作出的贡献，都对提高演奏艺术水平和音乐修养有着重要意义。因此进入21世纪以来，中文出版物中专注"钢琴艺术发展史"的成果不在少数。其中，周薇的《西方钢琴艺术史》（"九五"国家级重点教材，上海音乐出版社，2003年版）、张式谷和潘一飞的《西方钢琴音乐概论》（人民音乐出版社，2006年版）无疑是"分量最重"的两部。于是，一个不容回避的问题产生了：既已有"巨著"在前，何须再着力于此？

人类有史记载的键盘乐器出现在公元前3世纪，至今已经走过千百年的发展历程。键盘乐器是人类手工业技术以及科技文明高度发展的产物。钢琴是键盘乐器大家族中的一员，产生于18世纪的欧洲，至今不过300多年的历史。中国的钢琴艺术史著述中，有重作品而轻演奏与教学的倾向。目前中文出版物中的相关文献中，尚未见到有将钢琴制作、演奏与教学融为一体的完整梳理，这致使诸多著名钢琴演奏家、

教育家和乐器制作大师"淹没"在历史长河中。本书编者认为,对于器乐演奏艺术这种技艺性很强的音乐门类来说,其历史是由创作、演奏和教学三大体系共同发展而成的,仅关注作曲家(作品创作)是远远不够的,必须将"演奏艺术流派""师承""演奏方法演进"等内容纳入其中。一个器乐演奏艺术流派(学派)的形成与发展必须具有几个不可或缺的条件:首先,是有专注于这一器乐创作的作曲家群体,并且创作出一批有特色的作品;其次,是有一批具有高超技巧的演奏家群体,能够将作曲家创作的作品淋漓尽致地表现出来;最后,还必须有一批立志于将这种风格、技巧继承下来、传播下去,并发扬光大的教育家群体。因此,钢琴艺术的发展历史,是由作曲家、演奏家、教育家共同构筑的!缺一都无法显示其历史发展的真实面貌。特别是对于专业音乐艺术院校"钢琴艺术史课"的主要受业者,也是即将从事演奏、教学活动的学子来说,他们更关注与其以后"事业"密切相关的上述内容。即便在西方学术领域,将"创作—演奏—教学"融为一体的钢琴艺术发展史也未曾见到。然而可喜的是,随着西方音乐史学者研究视野的拓展,众多钢琴演奏家、教育家已经进入他们的视野,只是由于语言文字不同等因素的局限,国人尚未关注到而已。令人庆幸的是,互联网的飞速发展大大缩短了我们与世界的距离。现今,我们已经可以居于"陋室"眼观全球。基于此,本丛书编著者通过努力收集了大量资料,将西方钢琴(包括键盘乐器)的制作、钢琴音乐的作曲家、演奏家和教育家均纳入视野,力求将目前国外学者已有成果尽量全面地介绍给中国读者。

对历史的"解读"必须以"史实"为基础,这已成为中国学界的普遍共识。暂且不论对"史实"本身的争议就从未停止过,更重要的是,何谓对历史有意义的"解读"?单纯复述"历史事实"或"事件"吗?大多中国学人认为:非也!"解读"一定寄托了作者对历史的一些"理解",更何况还包括其对现实以至未来的期盼("鉴往知来")。中国当代哲学家叶秀山先生在谈到对海德格尔"有限存在"理论的认知时,曾结合"解构学"进一步阐发道:

"历史"不是"写"出来的,不是"说"出来的……"历史"已不再像海德格尔理解的那样,仅仅是限于"诗",而是进而为广义的、实践性的"文",是"写"出来的"文学"……反过来从这个意义上来看"诗",则同样是实际的历史的一个部分……于是我们可以说,"思""史""诗"相统一,即"思"和"诗"都统一于"史"……在"记忆"中"理解",在"历史"中有所思",有所想",有所为","兴""观""怨""群"都离不开"历史"[①]。

由此可见,对历史意义的判断并非"史实"本身,而是历史学家的"解读";是他们"去伪存真"的"见地",重新让读者看到了"人"在历史发展进程中的作用。

于是在本书的编写中,编者者从键盘乐器的源起入手,跨越了从公元前3世纪到20世纪的漫长历程,追溯了钢琴艺术诞生前的西方键盘艺术发展历程,全面梳理了从键盘到钢琴的艺术发展路径;本丛书将钢琴诞生以来西方钢琴音乐创作、演奏与教学发展编织成一个完整的"网络"进行考辨,这成为本丛书的一大"亮点"。同时,本丛书编著者立足于中国学人独特的视角,将目前国内外学者已有研究成果尽可能地纳入视野,对钢琴艺术的源流及文化内涵进行了考辨,力求全面反映钢琴艺术的发展进程。本丛书共四册,分别为:

第一册《欧美钢琴艺术概览》:从中国学人的视角回溯西方钢琴乐器的起源,追寻钢琴艺术的发展脉络,完整梳理欧美钢琴艺术的发展历程。

[①] 转引自:应奇.激昂慷慨之篱槿堂[J].读书,2013(6):119.

第二册《古键盘艺术源与流》：从西方键盘乐器的起源入手，全面梳理了管风琴和古钢琴的发展历程。

第三册《西方钢琴教学实践与理念的嬗变》：关注钢琴教育领域所取得的成就，着重整理与归纳钢琴教学理念的嬗变轨迹。

第四册《西方钢琴演奏艺术》：重点梳理300年来钢琴演奏艺术所取得的辉煌成就以及不同时期钢琴演奏观念的发展。

本丛书跨越了从公元前3世纪到"钢琴艺术300年"的完整（创作、演奏、教学）艺术路径，容纳了数百位外国音乐家的艺术成就，是中国学人对钢琴艺术发展的理论阐释。相信这套丛书是更好地对不同时期、不同风格钢琴作品进行准确演绎的一把"钥匙"，可以帮助意欲以钢琴音乐演绎和教学为"业"的专业人士熟悉钢琴演奏技法的演变过程；同时，对于喜爱音乐艺术的普通读者，包括成千上万的"琴童"家长来说，本丛书有益于他们了解钢琴这种乐器不断革新和演进的过程，是了解钢琴艺术发展脉络、理解钢琴音乐作品的一部指南。

冯效刚
2023年1月11日

目录 CONTENTS

绪言：从神话到现实——西方键盘乐器的缘起
一、西方与"琴"相关的传说与记述 / 1
二、人类创造的最早键盘乐器 / 3
三、宗教礼仪圣器 / 7

第一章 走下"神坛"的管风琴艺术
第一节 首位见诸记载的管风琴艺术家——兰迪尼 / 10
第二节 德奥管风琴艺术的早期发展 / 13
 一、德国管风琴演奏家——康拉德·鲍曼 / 13
 二、保罗·霍夫海默及其影响 / 14
 三、德国管风琴艺术领袖人物——施利克 / 20

第二章 意大利管风琴艺术
第一节 威尼斯乐派的崛起 / 27
 一、圣马可教堂管风琴艺术的开拓者 / 27
 二、维拉尔特 / 29
 三、雅克·布斯的利切卡尔 / 34
 四、威尼斯乐派的翘楚 / 35
第二节 威尼斯乐派的辉煌 / 40
 一、安尼巴莱·帕多瓦诺 / 40
 二、克劳迪奥·梅鲁洛 / 43
 三、吉罗拉莫·迪鲁塔与《特兰西瓦尼亚》 / 46
 四、乔万尼·加布里埃利 / 47
 五、卢萨斯科·卢萨斯基 / 50
第三节 罗马乐派弗雷斯科巴尔迪的键盘艺术 / 52

第三章　管风琴制作与艺术互融共进

第一节　西班牙与荷兰管风琴艺术　/ 55
　一、西班牙管风琴艺术大师——卡韦松　/ 55
　二、荷兰键盘艺术大师——斯韦林克　/ 59
第二节　法国蒂特卢兹艺术　/ 64
第三节　德国管风琴艺术　/ 67
　一、新一代德国键盘艺术的领军人物　/ 67
　二、德国巴洛克音乐的鼻祖——海因里希·许茨　/ 69
　三、帕赫贝尔对巴赫家族的影响　/ 70

第四章　英国古钢琴艺术

第一节　第一代维吉纳艺术　/ 77
第二节　《菲茨威廉维吉纳曲集》与创作者　/ 81
第三节　维吉纳艺术的辉煌　/ 87
第四节　普赛尔的古钢琴艺术　/ 92
　一、英国"第一音乐家"　/ 92
　二、普赛尔的古钢琴音乐创作　/ 93
　三、普赛尔古钢琴音乐的重现　/ 94

第五章　古钢琴制作与艺术的交互发展

第一节　古钢琴制作工艺的进步　/ 96
　一、击弦古钢琴的发展　/ 96
　二、拨弦古钢琴的发声与机械原理　/ 97
　三、拨弦古钢琴的发展　/ 100
第二节　法国洛可可艺术　/ 104
　一、法国古钢琴艺术产生的社会环境　/ 104
　二、洛可可艺术的先声　/ 105
　三、洛可可艺术大师——F.库普兰　/ 109
第三节　古钢琴制作与艺术的互融共进　/ 111
　一、晚成的艺术大师——拉莫　/ 112
　二、乐器制作对艺术发展的促进作用　/ 114

第六章　走向成熟的德国古钢琴艺术

第一节　德奥古钢琴艺术先锋 / 120
　　一、日耳曼键盘艺术新风格 / 120
　　二、影响欧洲的德国古钢琴组曲 / 124
　　三、受意大利影响的南德古键盘艺术 / 129
第二节　德奥古钢琴艺术成就 / 134
　　一、德国古钢琴艺术大师——库瑙 / 134
　　二、对"十二平均律"的早期探索 / 139

第七章　键盘艺术步入巴洛克时期的顶峰

第一节　步入巴洛克顶峰时期的德国键盘艺术 / 144
　　一、菲舍尔的引导作用 / 144
　　二、最多产的作曲家泰勒曼 / 148
第二节　亨德尔键盘艺术 / 152
　　一、亨德尔的键盘演奏 / 153
　　二、亨德尔键盘音乐创作 / 156
　　小结 / 159

第八章　巴洛克艺术大师斯卡拉蒂

第一节　独具个性的作曲家 / 161
　　一、辉煌的一生 / 162
　　二、为近代奏鸣曲式奠基 / 165
　　三、艺术个性和独创性 / 168
第二节　为钢琴演奏艺术奠基的技巧大师 / 169
　　一、拓展键盘演奏功能的创造者 / 169
　　二、独特的新技巧 / 171
　　三、对传统演奏技巧的大胆变革 / 173
　　小结 / 174

第九章　J.S.巴赫对键盘艺术的历史贡献

第一节　巴赫对钢琴艺术的历史贡献　/ 177
　　一、来自家族的丰厚音乐底蕴　/ 177
　　二、广取博收的勤奋学子　/ 179
　　三、伟大"音乐世家"的翘楚　/ 180
第二节　确立"十二平均律"的键盘艺术实践性　/ 182
　　一、人类对"十二平均律"的探索历程　/ 182
　　二、西方"十二平均律"的艺术实践探索　/ 184
　　三、将"十二平均律"运用于键盘艺术的第一人　/ 186
第三节　丰富与发展键盘弹奏技法　/ 189
　　一、最早强调"拇指"的重要性　/ 189
　　二、丰富装饰音的弹奏技法　/ 192
　　三、歌唱性旋律的奏法　/ 193
第四节　西方键盘艺术复调性思维的顶峰　/ 195
　　一、博大精深的键盘艺术创作　/ 195
　　二、对手指触键技术的启迪　/ 197
　　三、巴赫复调艺术的影响　/ 198
　　小结：巴赫键盘艺术的现实意义　/ 199

参考文献　/ 202

绪言
从神话到现实——西方键盘乐器的缘起

众所周知，在西洋乐器大家族中，钢琴（Pianoforte）属于键盘乐器类。然而键盘乐器是何时、何地、由什么人创造出来的？这似乎是一个尚未解开的"谜"。目前，中文的钢琴艺术史教材已出版了不少，大多未回答这个问题。于是，我们对钢琴艺术发展的历史考辨就从这里开始。

历代学者在追寻西方文明起源时，往往从古希腊谈起；研究西方文明起源的希腊历史和哲学专家，大多从古希腊神话入手进行文化探源。西方文化研究的学者们普遍认为，"希腊神话"中往往将神"人化"，因此，"希腊神话与传说"中映现出古希腊时期的各种人类文化遗产。于是，众多西方现代学者在他们的著述中，密切关注神话中的人物及其个性特征。我们回溯西方音乐的起源，追溯键盘乐器的发展脉络，也不能绕开古希腊神话时代，对古希腊"琴"历史的追溯也就成为我们探索的原点之一。

一、西方与"琴"相关的传说与记述

在希腊神话中，有一些传说谈到"琴"的起源。希腊神话中的"乐神"是阿波罗[①]，他不仅是最美、最英俊（男性美典型形象）的光明之神，同时掌管着音乐。然而，"琴"的起源虽与他有关，却不是他发明的。

1. 赫耳墨斯与"琴"的起源

在希腊神话的诸神中，有一个聪明伶俐、机智狡猾的神，名叫赫耳墨斯[②]，他戴的帽子上装有翅膀，脚下穿的鞋也长有飞翅，整天像思想一样飞来飞去。父亲宙斯（众神之王）看到他具有如此性格，于是让他担任传达旨意的信使，因此他被看作是现代信息工程领域行业的始祖。传说中，他机敏异常，不受任何约束，字母、数字和尺子都是他发明的。

在希腊神话中有这样一个故事：一次，尚在襁褓中的赫耳墨斯趁母亲没有发觉偷偷溜出山洞，趁哥哥——"太阳神"阿波罗外出巡视，偷走了他的50头牛，杀了两头款待他的兄弟姊妹——众神，还把其他的牛藏在山洞中。阿波罗发现后大为恼火，扬言要告到父亲宙斯那里。赫耳墨斯这个聪明的小精灵知道阿波罗痴迷音乐，为了平息阿波罗的怒火，他杀了一只乌龟，将牛肠与牛筋用树枝绷在乌龟壳上，制成了第一架里拉琴（Lyre）。当阿波罗前来讨要牛的时候，赫耳墨斯坐在洞口的石头上弹奏里拉琴，美妙的琴声令阿波罗异常陶醉，痴迷忘返，竟然提出用牛来换他的琴。于是，赫耳墨斯就把这个琴献给阿波罗，求哥哥不要去告状，从而逃过了宙斯的责罚。从此，阿波罗身边再也没有离开过"琴"[③]。

[①] 阿波罗（希腊文：Απολλων）是古希腊神话中最著名的十二主神之一，全名为福玻斯·阿波罗（拉丁文：Phoebus Apollo）。
[②] 赫尔墨斯（Hermes），罗马名墨丘利（Mercury），是希腊最古老的神（奥林匹斯十二主神）之一。
[③] 主要参照：(德)古斯塔夫·施瓦布. 希腊神话故事[M]. 姚建宏, 改编；俞婕, 绘图. 郑州：海燕出版社, 2005.

从这个迷人而富有谐趣色彩的希腊神话中我们看到,琴是一件真正的希腊本土乐器,是古代民众集体发明的。在希腊神话中,里拉琴的发明者赫耳墨斯是古希腊神界中民众的代表。虽然它的研发未见得出于正统(不是古希腊"乐神"阿波罗发明的),但它却与阿波罗形影相随,从而成为古希腊时期的正统乐器,其地位与影响力在古希腊音乐文化中压倒其他一切乐器。而且,里拉琴的演奏也是太阳神阿波罗崇拜中一个不可缺少的因素。那时,人们无论是在婚丧嫁娶、节庆假日时,还是在盛宴酒席中,都在里拉琴的伴奏下演唱歌曲或进行诗朗诵;无论是平民百姓、帝王将相还是众神,大家都非常喜爱这件乐器。与里拉琴紧紧相连在一起的,有当时著名的里拉琴演奏家奥伦(利西亚人,据史料记述是当时著名的里拉琴演奏家)、古罗马皇帝尼禄……据记载,古罗马皇帝尼禄是演奏里拉琴的好手之一,他从不怠慢每一次里拉琴演奏,小心翼翼地遵守里拉琴演奏由来已久的各种规则。里拉琴盛行的同时,又出现了一种比里拉琴体积更大、音量更强、结构更为复杂、音域更广的弦乐器——基萨拉琴。这两件乐器在当时古希腊的音乐圈中,是最具有影响力的弦乐器,流行于各大音乐竞技场,得到了很好的发展与完善,从而成为欧洲"琴"乐器的始祖,写就了欧洲音乐文化的第一页。

2. "牧神"吹的笛子

在里拉琴发展的同时,出现了吹管乐器——阿夫洛斯管,它与酒神联系在一起,也是古希腊重要的乐器之一。相传,吹管乐器源起自"牧神"吹的笛子。

在古老的希腊神话里,有一位神秘而令人难忘甚至有些孤傲的美丽山林女神——绪任克斯,她是河神的女儿,生活在阿耳卡狄亚山上。这位仙女美丽且魅力诱人,山中树神和木神都为绪任克斯那独特的、异样的美丽所倾倒。但是,美丽而孤傲、固执的绪任克斯拒绝所有人的追求。有一次,"山林与畜牧之神"潘在无意间遇到了绪任克斯,被绪任克斯的美貌深深打动,潘向自己深爱的女神表达了爱慕之情。但绪任克斯逃避他的追求藏入河中,恳求父亲河神保护。河神听到自己女儿的祈祷,将她化作一丛芦苇。潘执着地追寻着绪任克斯。当潘来到河边,依然看不见心爱的绪任克斯时,心情非常难过,于是抱着身边的芦苇痛哭(却不知芦苇正是他的爱慕之人)。潘在不知情中割下几根最好的芦苇编排成列,做成了一只乐器吹奏以慰思慕之情,并永不离身。这就是后来的排箫的起源。因而,排箫也被称为"潘笛"或"潘管"。

在器乐家族中,排箫由一组不同音调的芦笛(管笛)组成,由吹气产生声音,被追溯为人类最早的键盘乐器——风琴的始祖;其音色特征空灵飘逸,带着一丝淡淡的忧伤,缠绵悱恻、如泣如诉,听来荡气回肠。或许就是由于排箫的来历,不少历史学者认为,这是早期教会排斥管风琴用于宗教礼仪活动的原因之一。

3.《圣经》中的大卫哀歌

长期以来,《圣经》一直被看作是解读西方文化的钥匙,人们常说,要了解西方文明,就不能不读《圣经》。《圣经》是基督教经典,是基督教的灵魂,包括《旧约全书》和《新约全书》。《圣经》中关于"琴"的记述与古以色列国的大卫王[①]密切相关。那时的流行歌里唱道:"扫罗杀敌千千,大卫杀敌万万。"

据《圣经》记载,大卫是一个多才多艺的人,他写了很多优美的诗篇,还擅长演奏里拉琴。当大卫听说扫罗王战死的消息后,谱写并演唱了描述扫罗王光荣英雄业绩的"哀歌"来纪念他。《大卫哀歌》不仅唱出了以色列人痛失君主的沉痛心情,并在其中表白大卫自身受辱的真切感受;那使人痛心的诗句,激发起以色列人的情感,众人都为扫罗王的死和大卫的作品而哀哭。由此可见,大卫在历史上不仅是以色列一位忠勇的英雄,而且也是杰出的诗人和音乐家。他擅长里拉琴演奏,以色列人以大卫王而骄傲,后

① 大卫王(King David,公元前1040—前970)是古以色列国继扫罗王(Saul)后的第二代国王(公元前1000—前960年在位),在公元前1000年左右建立统一的以色列王国,定都耶路撒冷。

世画作里经常描绘他在弹里拉琴。

这些短小而美丽的传说已然使我们意识到西方乐器有着古老而悠久的历史。然而，传说毕竟是传说，我们仍无法据此判断西方键盘乐器究竟起源于何时何地，究竟是哪些音乐家发明了至今仍在影响我们生活的键盘乐器。好在西方考古学家们的苦苦追寻目前有了一些结果。

二、人类创造的最早键盘乐器

20 世纪上半叶，西方考古学家在古希腊时期城堡的废墟中发现了一个公元前 3 世纪的工场遗址，在那里找到了一个土制模型和一些乐器的残骸。经学者们研究确定，这个工场制作的是一种通过空气吹动管发声、由键盘控制的乐器，空气的动力源来自天然或手动泵的水。学者们把这种乐器命名为"水压乐器"①（图 0-1）。既然是由水转换为气压驱动的管乐器，我们认为将这种乐器译为"水压风管琴"更为准确。由此可见，最早出现的键盘乐器非此莫属。那么，水压风管琴是谁发明的？后来为何销声匿迹？又是如何演进到管风琴的呢？

1. 水压风管琴

目前西方学者们的研究认为，水压风管琴是由公元前 3 世纪亚历山大帝国的希腊科学家克特西比乌斯②创造出来的。克特西比乌斯是一位成就斐然的发明家，他最主要的研究成果包括"压缩空气"在"泵"及其他气动装置上的应用——这为他赢得了"气体力学之父"的称号（图 0-2）。然而他的作品（包括他的大事记）没有一部以文本的方式保存下来，他的科学研究是通过阿忒那奥斯等人的引用才为今人所知。

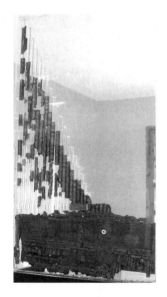

图 0-1　水压风管琴

公元前 1 世纪，收藏在希腊的迪翁考古博物馆

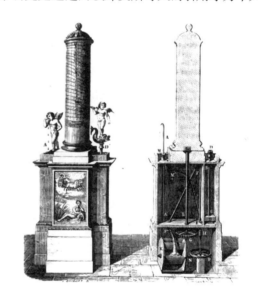

图 0-2　克特西比乌斯的水钟

由 17 世纪的法国建筑师克劳德·佩罗（Claude Perrault）绘制

据文献记载，水压风管琴是世界上目前所见的第一台键盘乐器，拜占庭的菲洛、亚历山大的海罗等众多人的著作中均描述了这种水压乐器。它以手来演奏，而不是靠流水冲力自动演奏。然而就像柏拉图时代的水钟（漏壶）一样，当时这些器具并不被视为乐器（演奏工具）（图 0-3），但用水动力产生的空气

① 水压乐器（hydraulis，希腊语：ὕδραυλις）是一种将动态"水"的能量转换为气压的管乐器。
② 克特西比乌斯（Ctesibius 或 Ktesibios 或 Tesibius；希腊语：Κτησίβιος；公元前 285—前 222），希腊的发明家和数学家，被誉为"气体力学之父"（father of pneumatics）。

吹动风管琴来模仿鸟鸣在希腊哲学中具有特殊意义。

1931年,在匈牙利发现了一个水压风管琴的遗骸,上面刻有公元228年的铭文。虽然乐器的皮革和木材已经腐烂,但通过幸存的金属部件在布达佩斯的阿奎因库姆博物馆重建了一个复制品(图0-4)。

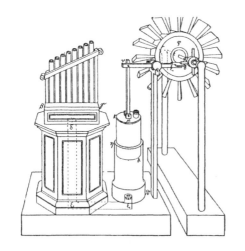

图0-3 风力机构和亚历山大帝国的赫伦风轮的现代重建

图0-4 公元228年阿奎因库姆博物馆水压乐器的现代复制品

水压风管琴的发声特点可以从镶嵌图案、绘画、文献资料和部分遗骸中推断出来:它有一个插入储水池的空气箱,通过水流将产生的压缩空气排出并吹过"管"。为了使空气波动平稳,水源被安装在空气储存器的底部。西方考古学者研究、复制出这种靠水压控制发声的乐器:它有一组靠充水保持恒定空气压力的容器系统,这个系统由一个键盘进行操作控制发声,音量其实并不大,但音色委婉(图0-5)。图0-6~图0-8是这种古老乐器的发声原理图和工艺制作图。

西方学者的研究资料表明,水压风管琴是西方音乐历史记载中最早的键盘乐器,也是人类历史最为悠久的古老乐器之一(图0-9、图0-10)。几乎没有人知道当时水压乐器上演奏的音乐是什么样的,但是可以通过对残存乐器的研究探知管发出的音高。图0-11和图0-12就是这种乐器的复制图和现代模拟演奏图。

图0-5 重建的水压乐器

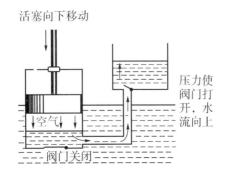

图0-6 发声原理1

图 0-7 发声原理 2

图 0-8 工艺制作图

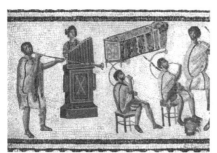

图 0-9 演奏号角和水压乐器的音乐家

来自兹利坦镶嵌图案的细节,公元 2 世纪

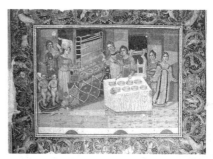

图 0-10 公元 4 世纪"女性音乐家的镶嵌图案"

来自叙利亚玛丽亚娜姆拜占庭式别墅

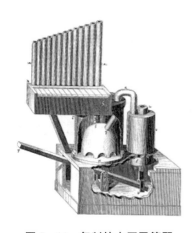

图 0-11 复制的水压风管琴

图 0-12 现代模拟演奏

2. 管风琴

随着人类工艺制造水平的不断进步,水压风管琴的动力系统开始逐渐脱离水箱。虽然风力机制产生的确切时间一直有争议,但不少学者认为在公元 2 世纪时出现了水箱被皮质气囊替换的倾向。

改革后的风管琴键盘均匀,轻轻触键即可演奏出很大的声音。公元 4 世纪末的拉丁诗人克劳迪安[①]

[①] 克劳迪安(Claudian,又名 Claudius 或 Claudianus,370—404),拉丁诗人。

在其诗作中曾描述,这种乐器轻轻一触即可发出雷鸣般的咆哮声,据此得知,这种风管琴发出的声音非常响,由此被犹太拉比教的核心文本《塔木德》认为不适合用于当时的宗教活动[①]。

进入中世纪后,这种起源自古希腊的键盘管乐器进入戏剧性的发展阶段。可以确定,在罗马帝国分成东、西部两半之前的狄奥多西王朝(其统治者狄奥多西一世[②]是统一的罗马帝国的末代皇帝,也被称为狄奥多西大帝)时代,皮质风囊已经成为这种键盘管乐器主要的动力源。西方学者在一座修建于狄奥多西王朝的埃及方形尖塔的拱顶上,发现了一幅保存完好的浮雕(图0-13),展示了当时的演奏情形。

图0-13 狄奥多西王朝时代埃及方形尖塔拱顶浮雕上的演奏情形,"膨胀的皮包"清晰可见

教会开始运用各种手段对键盘乐器进行制作工艺的改革。改革的第一步,就是用风箱装置替代了笨重且难以控制的水箱,琴的名称也正式变更为"管风琴"。当时,一个中型的教堂一般会安装大约有1200根音管、16枚音栓(可以演奏不同调的音乐)、2套键盘与脚踏板的管风琴,这一切使管风琴的乐器性能日渐完善,庞大的体积和繁复的机械装置使人们以为这是神的造化。建造一架这样规模的管风琴需两年左右的时间,后期装配时,还要根据室内声学特性来调节演奏场所的音响效果。

这表明,大约到了公元6世纪或7世纪时,人们已经开始认识到水箱供风与风箱直接供风有所区别。在公元6~9世纪之间,管风琴在意大利、西班牙、德国、法国等地流传,并逐渐遍及世界各地。约在公元757年,君士坦丁五世将一台金、银铸造的管风琴送给了法兰克国王"矮子"丕平,这台风琴一直保存至今。

从公元9世纪起,风箱式装置渐渐替代水压式装置,这样不仅产生的压力不同,而且使这种键盘乐器产生了本质的变化:从皮风囊中出来的空气能够进入多支发音管,在键盘操纵下通过发音管的开放与闭合产生的共鸣,使琴出现不同的音色,于是,出现了各种风管装置,这样一来,大大增强了键盘管乐器的音乐表现力[③]。管风琴的音量逐渐增大,最后成为音量巨大而嘈杂的乐器。它逐渐成为唯一被教会认

① 《塔木德》(Talmud)是古代"所有犹太人的思想和愿望"基础,也是犹太人"日常生活的指南"。见:乔治·萨顿书评《亨利·乔治·法默的〈古代乐器〉》,文献索引号(doi):10.1086/346652【George Sarton. The Organ of the Ancients. Henry George Farmer[J]. Isis,1932,17(1):278-282】。亨利·乔治·法默(Henry George Farmer,1882—1965),英国音乐学家兼阿拉伯学家。
② 狄奥多西一世(Theodosius I,347—395),罗马帝国从379年到395年的皇帝,他统治的时期被称为"狄奥多西王朝"(The Emperor Theodosius)。
③ 见:唐·迈克尔·兰德尔主编《新哈佛音乐词典》中"管风琴"词条【Don Michael Randel. New Harvard Dictionary of Music[M]. Cambridge:Belknap Press,1986:385,583】。

可的合法乐器,成为纯粹的宗教性礼仪圣器。在著名的《乌特勒支诗篇》①中有一幅珍贵插图(图0-14),在其中我们发现,当时需要6个身强力壮的男子同时操作才能共同完成管风琴的演奏。

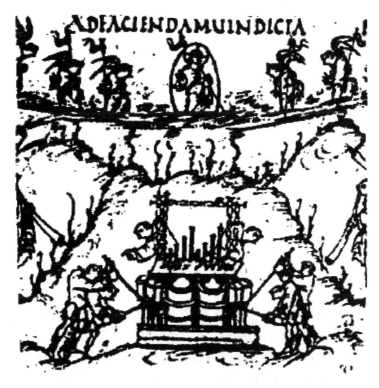

图0-14 《乌特勒支诗篇》中管风琴演奏图

到了13世纪,水压风管琴完全被放弃而且很快销声匿迹,被管风琴完全替代。

三、宗教礼仪圣器

公元5世纪以后,西方进入了封建社会。在西方文明史上,中世纪指欧洲古代文明与近代文明之间近一千年的漫长时间,这时的西方文明处于蒙昧状态,科学文化发展缓慢。自公元4世纪末起,罗马承认基督教为国教,上帝逐渐统治了整个西方的精神世界,西方世界进入跨度将近一千年的"政教合一"神权体制。人类各种宗教文化中均十分强调礼仪化,而基督教与其他宗教的区别之一,是其突出音乐作为强化信仰的手段,通过唱歌来赞美上帝、调谐"主与人、人与主"以及所有人与人之间的关系,从而使音乐成为基督教仪式中的重要组成部分。我们可以这样设想:最初,琴、钹、号等各种乐器都可以用来作为仪式歌曲演唱的伴奏,但随着时间的推移,基督教神职人员发现只有管风琴的音色能很好地与唱诗班的各种人声融合在一起,其厚重的音质与和声感具有神人一体的庄严感,符合教会率领教众向上帝致敬、强化信仰的宗旨。由于管风琴的音量与音色尤其适合渲染庄严神圣的宗教气氛,于是,管风琴成为基督教礼仪活动的历史选择。

公元757年左右,拜占庭皇帝君士坦丁五世把一台装有大量沉重管的管风琴作为送给法兰克国王"矮子"丕平的礼物送到西方后,丕平的儿子查理曼在公元812年在亚琛为他的小教堂申请安装了一个

① 《乌特勒支诗篇》(*The Utrecht Psalter*)于公元800年左右编撰而成,是关于加洛林艺术(Carolingian Art)的重要著作,显示了中世纪被称为"乌特勒支风格"(the "Utrecht Style")的艺术,其中最著名的是166幅用笔生动的插图。现存于荷兰国家高等院校图书馆,第一部在1875年出版,第二部在1984年出版。

类似的乐器,从此,西方开始了在教堂中建造管风琴的历史,管风琴也逐渐成为教堂仪式中必不可少的乐器①。此后,在中世纪的欧洲,管风琴通常被选为教堂内部建筑的一个重要组成部分,几乎每个大大小小的城镇乡村在建造教堂时,都会同时建造或大或小的管风琴。

管风琴经过不断的改进与发展,逐渐变得音色饱满,非常适合在庄严的气氛中演奏,尤其与那种严肃神圣的宗教气氛相得益彰:

> 这座有四百多根管子组成的管风琴发出巨响,人们都离开它很远,用手捂住双耳,生怕被管风琴的巨响震聋。②

以上这段出自公元980年的文字资料,是一个名为沃斯特恩(Walstan,卒于1016年)的英国僧侣在一篇文章中所记述的,也是目前可查找到的最早有关管风琴演奏效果的描述。从中可以明显看出,这种以炫示教会无上权势而造成的宏大气势与巨响,突出的显然不是悦耳的乐音;宏大的音量、逐渐拓展的宽广音域,加上恢弘的体态和庄严的仪式性气势,彰显着教会至高无上的权力,在教会礼仪中承担着重要的功能;其他乐器渐渐无法与之相比,管风琴成为当时唯一被教会选择的器乐艺术。

在11世纪,西奥菲勒斯长老③在其著作中宣称,管风琴已成为所有教堂建造时必不可少的有机组成部分之一。西奥菲勒斯长老所描述的乐器通过旋钮系统操作,并且发出单调低沉的声音;通过踩住位于演奏家脚下的充气软管来维持气压。

通过上述史实可见,由水压控制发声的风管琴,发展到风箱控制发声的管风琴,是中世纪教会完成了这种西方发现最早的键盘乐器的改造,完善了它的演奏性能,使之成为西方键盘乐器家族中最古老的乐器。虽然已经走过千百年发展历程的管风琴随着社会的变迁已经逐渐淡出人们的视野,然而从中世纪至文艺复兴它曾经的辉煌理应彪炳史册。在欧洲漫长的封建社会(中世纪)基督教会仪式中,其他乐器都被禁止使用,只有管风琴除外。这种管风琴是现代教堂管风琴的鼻祖,与文艺复兴时的管风琴在乐器性能上有很大不同。

虽然管风琴被基督教选择为礼仪中不可或缺的元素,但独立的管风琴音乐演奏在这个时期还没有形成。管风琴要想成为独奏乐器,仍需要不断提升人们对它的认识,而这种提升最重要的依托,首先是乐器性能自身的完整和健全;其次,就是它走向大众的步伐(普及率)。那么,管风琴是如何走进大众的生活,又经历了怎样的发展过程?……这些仍是需要进一步探索的话题。

公元8世纪晚期至9世纪,欧洲出现了一个短暂的、由查理曼大帝及其后继者推行的文艺与科学的加洛林文艺复兴运动,这被西方学者称为"欧洲的第一次觉醒"。伴随这一文化运动,11~13世纪的西方精神文化领域出现了新的发展。在上述基础上,经过不断革新,管风琴自身性能进一步提高;同时,教会培养的一批又一批优秀键盘艺术家,也使它的普及率不断提升,终于为自己赢得独立发展的历史机遇。在此后的西方音乐历史文献记载中,出现了一些留名青史的键盘艺术家。

① Douglas Bush, Richard Kassel. The Organ: An Encyclopedia[M]. [s. l.]: Routledge, 2004: 327.
② John Blair. A Handlist of Anglo-Saxon Saints[M]// Alan Thacker, Richard Sharpe. Local Saints and Local Churches in the Early Medieval West. Oxford: Oxford University Press, 2002: 515.
③ 西奥菲勒斯长老(Theophilus Presbyter,1070—1125)是详细描述各种中世纪艺术的拉丁文本的假名作者或编者。其著述通常名为《不同艺术的时间表》(Schedula Diversarum Artium)或《不同的艺术》(De Diversis Artibus),可能在1100年至1120年间编辑。

第一章
走下"神坛"的管风琴艺术

从西方音乐发展总的历史趋势看,在 15 世纪以前,器乐艺术大大落后于声乐艺术。这时,不论是在教会音乐中还是在世俗艺术中,器乐主要作为声乐艺术的伴随者。但即便如此,西方历史文献中仍保存下来一些有关键盘艺术先驱的记载。在本章中,编者将对最早见诸史料的键盘(主要是管风琴)艺术成就与音乐家进行梳理。

西方文明史的研究表明,到了中世纪的中、后期,不仅在教堂中,同时在民间也出现了一种可移动的小型键盘乐器——"便携式管风琴"①。这种由风管提供动力的键盘乐器,一管一音,有一个按钮式键盘,音域在一至两个八度之间,相对重量较轻,配备吊带后可以随身携带,在宗教游行或其他场合可以悬挂在身上演奏。便携式管风琴演奏者用左手通过羊皮和木头制成的抽风管为自己提供动力,用右手操作约两个八度的按键式键盘(图 1-1 和图 1-2)。

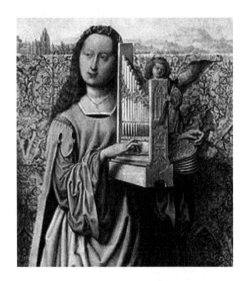

图 1-1　一幅圣塞西莉亚演奏便携式管风琴的画作
从她的右手操作中可以看出清晰的波纹管(圣巴塞洛缪祭坛画大师,1501 年)

图 1-2　天使演奏便携式管风琴
来自埃夫勒大教堂,16 世纪

由于其空气供应有限,便携式管风琴只能同时演奏单一曲调,以简单的和弦伴奏,因此,它适用于为

① 在欧洲,"Organetto"现在指两种不同的乐器:中世纪的"Organetto"是一种便携式风管乐器;现代的"Organetto"是一种来源于意大利民间的广受欢迎的手风琴类乐器。

各种宗教音乐（经文歌）和世俗音乐（演奏单声部的舞蹈音乐、民歌等）伴奏。

在12世纪初，这种可以移动的小型键盘管乐器开始在贵族家庭的日常娱乐中占据越来越重要的地位，成为非教会礼仪所专用的小管风琴。在欧洲迈向13世纪中叶时，便携式管风琴成为最流行、最受欢迎的一种乐器①。《罗马的玫瑰》描述道："这是一种易于控制的风琴，是便携式的，并且由同一个人充气和演奏，无论是女高音还是男高音演唱，它都可以成为其中的一部分。"（There are easily manageable organs which are portable and are pumped and played by the same person, who also sings either the soprano or tenor part.）②当时的人们把这种可以移动的小型管风琴称为"风琴"，但它与今天的簧片风琴是不同的乐器。这种风琴音色优美、独特，尤其是它以灵活和敏感的键盘替代了笨拙的轨杆，由此给人们的演奏带来了方便。

13～16世纪之间，管风琴在欧洲宫廷与贵族中逐渐流行起来，这也成为此时键盘乐器向小型发展的重要原因。资料显示，它也是当时贵族们互相馈赠的礼物，因而琴身的装饰相当华丽。

由此，键盘艺术家逐渐在社会活动中显示出他们的优越性，显示出作为"行家里手"的独立影响。在这些艺术家的推动下，管风琴成为欧洲最早在宫廷与贵族中流行的键盘乐器。

第一节　首位见诸记载的管风琴艺术家——兰迪尼

迄今为止，弗朗切斯科·兰迪尼③是第一位在西方音乐文献中有记载的键盘（管风琴）艺术家。在中文音乐史文献中，他被记述为14世纪下半叶最受人尊敬和最著名的意大利作曲家之一。然而遗憾的是，他具体的生活细节记载得非常简略，但随着越来越多西方音乐学者的研究，他一生成就的总体轮廓已经初具规模。

兰迪尼是14世纪领先的意大利作曲家、管风琴演奏家，也是歌手、诗人和管风琴制作师。可以确定的历史事实表明，兰迪尼是活跃在意大利佛罗伦萨的艺术家。他的父亲是一位乔托学派的著名画家，他在童年因天花双目失明，于是勤奋学习，致力于哲学、占星术和音乐的研究，在歌唱艺术、诗歌和作曲创作领域颇有造诣，年纪轻轻（在1350年早期）就已经很活跃，曾获得了很高的声誉（在1364年获得威尼斯诗歌比赛优胜者的桂冠），名气很可能非常接近彼特拉克④。在中文著作《西方音乐通史》中，兰迪尼占有一席之地，但主要是作为中世纪晚期的作曲家之一受到关注：

① 便携式管风琴（Portative Organ, Organetto）发明于中世纪，在具有代表性的手抄本《圣玛丽亚的抒情短诗》（Cantigas de Santa Maria）中可以看到真实、均衡的键盘。见：J. F. 里亚诺《早期西班牙音乐的批评和文献注释》【J. F. Riaño. Critical and Bibliographical Notes on Early Spanish Music[M]. London：Quaritch，119 - 127】。

② 《罗马的玫瑰》（Roman de la Rose）是一首中世纪法国风格的梦想寓言诗，是当时宫廷文学的典型例子。这部作品的既定目标是在娱乐中教导人爱的艺术（Art of Love）。在诗的标题中，"玫瑰"被视为夫人的名字，并且象征女性的性欲，同时抽象地表示爱情。参见：纪尧姆·德·洛里斯和吉恩·德·默恩《罗马的玫瑰》【Guillaume de Lorris, Jean de Meun. Le Roman de la Rose：Présentation，Traduction et Notes par Armand Strubel. Lettres gothiques[M]. Montparnasse：Livre de Poche Librairie Générale Française，1992】；纪尧姆·德·洛里斯和吉恩·德·默恩《玫瑰的浪漫》【Guillaume de Lorris, Jean de Meun. The Romance of the Rose[M]. Frances Horgan trans. & annotate. Oxford：Oxford University Press，1999】。

③ 弗朗切斯科·兰迪尼（Francesco Landini，亦名为 Francesco Landino，约1325或1335—1397），后人称之为"管风琴的弗朗切斯科"（Francesco degli Organi）。见：张式谷，潘一飞. 西方钢琴音乐概论[M]. 北京：人民音乐出版社，2006：5；周薇. 西方钢琴艺术史[M]. 上海：上海音乐出版社，2003：14.

④ 弗朗西斯克·彼特拉克（Francesco Petrarca，1304—1374），意大利学者、诗人和早期的人文主义者，亦被视为人文主义之父。

流传至今的作品全部是世俗音乐，有154首作品①，占意大利留存下来的新艺术时期音乐作品的四分之一。……兰迪尼的音乐创作以甜美、抒情见长，不追求复杂技巧，著名的"兰迪尼终止"②是13~15世纪六度到八度终止式的变化处理，这是兰迪尼独特风格个性的体现。③

确实，兰迪尼是当时意大利新艺术音乐的代表性人物，是"特里钦都"（中世纪晚期意大利包括绘画、建筑、文学和音乐在内的所有艺术领域的一种思潮）音乐风格最重要的作曲家之一，被西方音乐学者称为"意大利新艺术之星"，被视为楷模。他与其他很多使用"特里钦都"的意大利作曲家十分熟识，其中包括佛罗伦萨的洛伦佐与安德烈等。他的音乐成就与当时其他艺术的许多方面都有联系。例如，他在音乐表现尤其是将意大利语融入世俗歌曲的创作领域开拓了新的形式，他的音乐似乎更可以看作是一种文艺复兴时期的艺术现象；然而其主要的音乐语言更多与中世纪晚期密切相关，所以音乐学家通常把他的创作归类为中世纪时代的终结④。兰迪尼最喜爱的是歌曲创作，巴拉塔⑤是他存世作品的主要形式；旋律（主要为上声部）具有主调音乐性格，极具可听性，典型的歌曲是由歌声与乐器或由两者混合构成，与当时那些明显缺乏词与曲之间的情感纽带的其他歌曲形成鲜明的对比⑥；这些歌曲中优雅的风格，鲜明的夸张，明确、清晰的质地成为兰迪尼所有歌曲的特性。目前西方音乐学者认为，虽然有一些文献记录兰迪尼也创作过宗教音乐，但这些作品仅有一首流传下来；他代表作品的风格来源于意大利北部，他的一首献给1368年至1382年威尼斯总督安德烈亚·孔塔里尼的名为《弗朗西斯》的经文歌是有力的证据。兰迪尼的许多作品是自己写词后谱曲的，他最完整的歌曲作品保存在《斯夸尔恰卢皮古抄本》（15世纪初佛罗伦萨的手抄本，是当今所见留存下来的14世纪"意大利新艺术"最主要的来源）中。在14世纪音乐中，"兰迪尼终止"是一个非常鲜明的音乐创作技法，然而这种技法既不是起源于他，他也不是唯一使用这种音乐技法的人。例如，吉拉尔代洛⑦是最早使用这种幸存下来的创作技法的作曲家；在15世纪吉勒斯·班舒瓦⑧的歌曲创作中也可以见到这种多和弦的音乐作品。然而，兰迪尼始终在他的音乐中使用这种音乐创作模式，因而，中世纪以后称其为"兰迪尼终止"是合适的。

然而在历史记载中，兰迪尼不仅是一位作曲家，也是一位哲学家和社会活动家。根据维拉尼⑨的描述，他积极参与了当时佛罗伦萨的政治和宗教争论，但似乎由于当局的恩典，他仍保留着炫目的名声；他

① 笔者注：兰迪尼除了140首巴拉塔（Ballate）（91首二声部、49首三声部）外，他留存的作品还包括12首牧歌（Madrigals）、1首维奥莱（Virelay）和1首卡恰（Caccia，流行于14世纪和15世纪意大利的诗歌和音乐风格）。
② "兰迪尼终止"（Landini Cadence，或称"兰迪诺六度"Landino Sixth）是用兰迪尼的名字命名的一种音乐创作技法模式，它是在行进到主音前先嵌入音阶的第六度音（下中音 the submediant），然后再进行到八度音。
③ 于润洋. 西方音乐通史[M]. 上海：上海音乐出版社，2001：48.
④ Richard H. Hoppin. Medieval Music[M]. New York: W. W. Norton & Co., 1978:433ff.
⑤ 巴拉塔（Ballata）是一种仿照法国的维奥莱（Virelay）或当地意大利劳达精神创作的意大利歌曲形式。
⑥ 这一时期的歌曲主要由精细的线条（Patterning）、切分（Syncopations）、颤音（Roulade）构成。
⑦ 吉拉尔代洛·达·佛罗伦萨（Gherardello da Firenze, 1320—1363），意大利特里钦都（Trecento）作曲家，有时也被称为这一时期居于首位的意大利新艺术作曲家之一。
⑧ 吉勒斯·班舒瓦（Gilles Binchois，又称吉尔·德·班斯 Gilles de Bins，约1400—1460），佛兰芒作曲家、管风琴家。与同时期的纪尧姆·迪费一样，他是佛兰芒乐派的第一代（勃艮第乐派）代表人物之一。他于1419年至1423年在蒙斯担任管风琴师。
⑨ 菲利波·维拉尼（Filippo Villani, 1325—1407），著名的佛罗伦萨编年史记录者，兰迪尼的原始履历资料大多来自他的一本大约出版于1385年的著作。其中记述道：兰迪尼掌握了琉特琴和三弦琴（rebec，中世纪的弹拨乐器）的演奏技巧。编年史中还说兰迪尼是弦乐器（一种结合了琉特琴和瑟功能的乐器）的发明者，这种乐器被认为是班杜拉（bandura）的始祖。根据维拉尼的描述，兰迪尼曾于1360年在威尼斯被塞浦路斯国王授予桂冠。

同时也是一位卓越的器乐艺术家,他是一位管风琴演奏家和修造者。早在1361年,兰迪尼即被聘为意大利佛罗伦萨天主圣三大殿(市中心天主教堂)的管风琴师①;他在1370年认识了安德烈②,在1375年左右,被安德烈雇用为顾问帮助建造佛罗伦萨的圣母玛利亚会修士教堂的管风琴。兰迪尼的音乐记忆力闻名于世,他掌握许多乐器(包括各种弹拨乐器、长笛和管风琴)的精湛演奏技艺,并且,他在便携式管风琴上的即兴演奏技巧也非常有名。乔瓦尼·德·普拉托③在中篇小说中描述了兰迪尼迷人的演奏:

> 太阳来了,开始变得温暖,千只鸟儿在歌唱。弗朗切斯科被命令演奏便携式管风琴,他上场看看,将鸟儿的歌声减少或增加。当他开始吹奏时,许多鸟儿第一次变得沉默,随后它们加倍唱歌,说来也怪,一只夜莺飞来了,停在他头上的一根树枝上。

他的演奏那么动听,"没有人听过这样优美的曲调,他们的心几乎从胸前爆裂"④,这是普拉托在一本包含若干短篇故事的书中对兰迪尼演奏的描述,其中与兰迪尼有关的故事中还说到他的音乐有着强大的威力,可见兰迪尼的键盘演奏技巧是多么高超。他在佛罗伦萨圣洛伦索教堂的墓碑上有便携式管风琴以及对他演奏这种乐器的描述(图1-3)。14世纪著名画家艾克⑤的画作中也出现了他演奏便携式管风琴的肖像(图1-4)。此后便携式管风琴逐渐失传,直到19世纪后才又在教会艺术中出现。

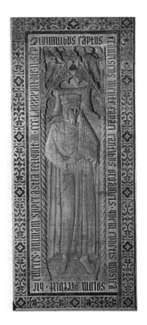

图1-3　兰迪尼的墓碑上展示出他演奏一架便携式管风琴

图1-4　兰迪尼演奏一个微型管风琴

图来自15世纪《斯夸尔恰卢皮古抄本》

① 佛罗伦萨天主圣三大殿(Basilica di Santa Trinita)是Vallumbrosan修会的母堂,1092年由一位佛罗伦萨贵族创建。
② 安德烈·达·佛伦斯(Andrea da Firenze,又名安德烈亚斯·达·弗洛朗蒂亚 Andreas da Florentia或安德烈·德·塞尔维 Andrea de Servi,1350—1415),中世纪佛罗伦萨作曲家和管风琴演奏家。他与弗朗切斯科·兰迪尼(Francesco Landini)和保罗·达·费伦兹(Paolo da Firenze)并称为意大利新艺术风格"特里钦都"(Trecento)的主要代表;并且,他也是一位多产的世俗歌曲作家,主要形式是巴拉塔(Ballata)。
③ 乔瓦尼·德·普拉托(Giovanni di Gherardo da Prato,或称乔瓦尼·吉拉迪·普拉托 Giovanni Gherardi Prato,1360/1367—1446),意大利法学家、数学家、作家和人道主义者。
④ 乔瓦尼·德·普拉托(Giovanni di Prato)1389年在《德利阿布鲁·阿尔贝蒂的天堂》(Paradiso degli Alberti)一书中对兰迪尼演奏的描述。见:Richard H. Hoppin. Medieval Music[M]. New York:W. W. Norton & Co.,1978:455.
⑤ 扬·范·艾克(Jan van Eyck,1390/1395—1441),弗兰芒画家。他是早期尼德兰画派最伟大的画家之一,也是15世纪北欧后哥特式绘画的创始人。

据意大利学者的研究,兰迪尼也是一位管风琴制作家。1387年他参与了主教座堂的管风琴设计和制造。他还于1379年在特罗伊纳圣母领报教堂制造了一台管风琴,意大利学者相信这是迄今为止保留下来的最古老的一台带脚键盘的管风琴;在这台管风琴上还出现了手键盘以外的最低音音色。要知道,14世纪时的管风琴可不像现在这样,脚键盘还没有形成独立的操作系统;为了使演奏时低音更加丰富,管风琴制作者设计出脚键盘,但只能把左手键盘与脚键盘联动,等于左脚帮助左手弹奏。拥有独立机械操作系统并将其与手动音栓联系在一起的脚键盘直到15世纪才出现。

第二节　德奥管风琴艺术的早期发展

中世纪晚期,德国和奥地利成为欧洲音乐生活的主要中心。借助16世纪的宗教改革运动,宗教音乐创作活跃起来,推动了管风琴艺术的兴盛;而管风琴适于演奏多声部音乐的特点也使复调音乐传统得到了发扬。于是,管风琴这一复杂而宏大的乐器在德国和奥地利借助深入持久的宗教改革运动得到了长足的发展,管风琴艺术也得到了人们的重视,逐渐在音乐艺术中占据了重要地位。德国的奥格斯堡在15世纪中后期成为欧洲印刷出版乐谱的一个重要场所,在15世纪的城镇和修道院中管风琴音乐第一次得到绽放。

一、德国管风琴演奏家——康拉德·鲍曼

在西方音乐文献中,最早见诸记载的德国管风琴艺术家是康拉德·鲍曼[①](图1-5):他虽天生失明,却是15世纪德国最有才华的音乐家之一,不仅他的表演在所到之处引起巨大轰动,而且他被称为像调色师一样的作曲家。

关于鲍曼的出生时间略有争议,然而可以确定他出生在纽伦堡一个工匠家庭。资料表明他曾得到贵族赞助商的支持,受到良好的音乐培训,这表明他是一个具有突出音乐才能的人。1447年,他已经成为纽伦堡一个城镇的官方管风琴师。他在管风琴演奏方面积淀了深厚的造诣(图1-6),甚至城镇的议

图1-5　康拉德·鲍曼雕刻画
19世纪后雕刻画

图1-6　康拉德·鲍曼的石版画
由爱德华·冯·温特(1788年至1825年)制作

① 康拉德·鲍曼(Conrad Paumann,1410—1473),德国的盲人管风琴、琉特琴演奏家和文艺复兴早期的作曲家。见:周薇.西方钢琴艺术史[M].上海:上海音乐出版社,2003:14.

员们在签署命令时,要求他未经允许不得擅自离开,可见其受重视的程度。1450年,他偷偷离开了令他窒息的纽伦堡,前往慕尼黑。1451年,他凭借突出的才华被当时巴伐利亚宫廷的阿尔伯特三世①看中,成为其私人管风琴师,还得到了一套房子。这使得他的演奏技艺再次得到肯定,并且名气大增。虽然他从此开始走南闯北,但慕尼黑一直被他认为是自己的家。

虽然鲍曼的旅行没有留下确切的记录,但他的足迹显然非常广泛,并且所到之处迎接他的都是对他演奏才能的惊讶,他作为一个演奏家和作曲家的名声不断增长。从现存的资料中得知,他大概在1470年前往意大利旅行演出。这时,米兰的斯福尔扎家族已经在自己的教堂中建立了欧洲最令人印象深刻的歌唱团体,并且聚集了若斯坎、康派尔和阿格里科拉等知名作曲家②。鲍曼在米兰和那不勒斯都取得了具有吸引力的工作。若斯坎、阿格里科拉等有名的音乐家可能听过他的演奏,并可能与他交流过音乐的理念。在兰茨胡特,他为勃艮第公爵菲利普进行了演奏;在拉蒂斯邦,他为腓特烈三世皇帝演出。在此期间,他也教了许多学生。1470年他在曼图亚的演出引起轰动,被授以爵位;殊不知却引起当时曼图亚的意大利音乐家的恐惧,并被其告上法庭。这次访问演出的失败,在他内心深处留下了阴影。后来,意大利的米兰公爵和阿拉贡国王都曾邀请他,但他因为害怕意大利管风琴家的报复而拒绝。

鲍曼不仅是个出色的管风琴演奏家,也是当时最重要的管风琴作曲家之一,写了不少复调作品。在创作中,鲍曼大量运用宗教音乐或民歌为素材,写了不少为时人所喜爱的管风琴乐曲;同时,他在城市中广泛的演奏活动,也为这些作品的迅速传播起到了积极作用。另外,鲍曼在音乐理论方面也有不少成就,其中,他创造和总结的在键盘乐器上演奏装饰音的方法(1452年),以及对突出旋律声部和世俗旋律的安排,对当时的音乐演奏与创作都产生了积极作用。鲍曼了解法国作曲家的音乐,他保存下来的唯一作品十分接近当时的佛兰芒乐派③,这很有可能得益于他当年去米兰的旅行演出。毫无疑问,他的管风琴演奏和作曲在德国文化的后续发展中很有影响力,最终在18世纪J. S. 巴赫的创作中形成了一个传统。他是盲人,从来没有记录下他自己的音乐,可能上文中所说的一切都是即兴演奏的。一直以来,鲍曼还被认为是德国新管风琴指法谱(Tabulatur)的发明者,而这一点尚未得到证明,人们这样推测似乎是因为鲍曼的影响力,并且因为其音乐易于用指法谱来记录。在慕尼黑圣母教堂的鲍曼墓志铭上这样写道:

> 1473年,在圣保罗的皈依日晚去世,被安葬在这里的所有管风琴和音乐的最巧妙的主人,康拉德·鲍曼,骑士,纽伦堡天生的盲人,神怜悯他。④

鲍曼的音乐遗产、他的残疾、他的乐器演奏、他的影响力,都让人想起此前伟大的意大利键盘艺术家弗朗切斯科·兰迪尼。

二、保罗·霍夫海默及其影响

15世纪,在奥地利出现了一位影响管风琴艺术发展、一生获过很多荣誉的艺术家保罗·霍夫海

① 阿尔伯特三世(Albert Ⅲ,1401—1460),巴伐利亚慕尼黑公爵。
② 米兰的斯福尔扎家族(the Milanese Sforza Family)的教堂中聚集了若斯坎·德·普雷(Josquin des Prez)、卢瓦塞·康派尔(Loyset Compère)、亚历山大·阿格里科拉(Alexander Agricola)和其他一些作曲家群体。
③ 鲍曼的三声部歌曲 *Tenorlied Wiplich Figur* 十分接近当时的佛兰芒(The Franco-Flemish School)风格。
④ Conrad Paumann// Stanley Sadie. The New Grove Dictionary of Music and Musicians vol. 20[M]. London: Macmillan Publishers Ltd. ,1980.

默①,他是当时奥地利作曲家中的领袖人物,在当时键盘领域中号称无人能与其匹敌,被认为是欧洲著名的管风琴大师。

1. 保罗·霍夫海默

霍夫海默出生在奥地利萨尔茨堡附近的拉德施塔特,从小学习管风琴演奏,据说他家族中有很多人是管风琴演奏家,如他的父亲、兄弟、儿子和侄子都是萨尔茨堡和因斯布鲁克的管风琴师。1480年,他得到了人生中第一个重要的职务,就是在其父亲和雅各布·冯·格拉茨推荐之下,担任因斯布鲁克大公提洛尔·西吉斯蒙德的管风琴助理。由于个人表现突出以及因斯布鲁克大公提洛尔·西吉斯蒙德的调任,他于1489年被直接晋升为因斯布鲁克宫廷教堂的音乐主管。1502—1506年,他生活在帕绍,1507年移居到奥格斯堡,在1508—1518年间,他以皇家宫廷音乐建设机构顾问的身份到处出访演出。1515年,是他一生荣誉的获得年:由于在匈牙利宫廷皇家婚礼上的精彩演奏,他被匈牙利国王封为公爵;马克西米利安一世和波兰国王授予他皇室"第一管风琴师"的称号,封他为骑士和贵族。1519年(一说是从1522年起),他接受了萨尔茨堡大教堂的聘请,担任那里的管风琴师,在那里他至少工作到1524年,退休后一直生活在这个城市,直至去世。

图1-7 保罗·霍夫海默在四轮马车上积极地演奏管风琴

作为出色的管风琴演奏家,霍夫海默有即兴创作的特别天赋(图1-7),得到众多同时代的演奏家以及各界人士的关注与好评,如瓦丁和帕拉塞尔苏斯②就曾经评价道:

他是一个引人注目的天才即兴演奏家,有人证明,他可以演奏几个小时,而从不重复:没有人会怀疑这个男人如何得到他的所有乐曲的想法,就像人们不会怀疑这么多海洋如何得到所有的水,以及用来喂养这些海洋的河流一样。③

① 保罗·霍夫海默(Paul Hofhaimer,1459—1537),奥地利作曲家、管风琴家与教师。
② 约阿希姆·瓦丁(Joachim Vadian,1484—1551),出生时名为约阿希姆·冯·瓦特(Joachim von Watt),瑞士人道主义者和学者,也是圣加伦(St. Gallen)的市长和改革者。帕拉塞尔苏斯(Paracelsus,或译帕拉塞尔斯,约1493—1541),中世纪瑞士医生、炼金术士、占星师。
③ Paul Hofhaimer // Stanley Sadie. The New Grove Dictionary of Music and Musicians vol 20 [M]. London:Macmillan Publishers Ltd.,1980.

霍夫海默的创作生涯主要在1490年到1510年期间,他是当时具有很大影响力的作曲家。他的作品旋律性很强。他的创作主要以德国歌曲为基础,通常是以一个熟悉的旋律(如民歌或圣咏)作为基本上保持不变的声部,再配制其他声部。同时,他打破了当时佛兰芒那种封闭段落进行的风格趋势,而是每一小节换一个和弦,大量运用琶音,加强声部间对比与冲突性。此外,霍夫海默还将歌曲发展为三四个声部的器乐曲,成为可以在任何键盘上演奏的、最丰富的器乐作品。

霍夫海默除了是管风琴的创作者与演奏者之外,还是一个非常出色的管风琴教师,他的教学理念与演奏技术几乎影响了奥地利整整一代的管风琴演奏;他是维也纳乐派的奠基人,巴洛克时期众多管风琴学校的著名教师是他的学生。此外,他的学生遍布欧洲各国家,如有德国的、瑞士的;同时他的学生同样也去欧洲各国任教或演奏,例如,迪奥尼西奥·莫诺担任意大利教皇的管风琴师;马克去威尼斯演奏与教学等等。

2. 霍夫海默的影响

如前所述,作为出色管风琴教师的霍夫海默的学生遍及欧洲各国。特别是他的三个杰出弟子——霍斯·科特、汉斯·布赫纳和莱昂哈德·克莱贝尔,对16世纪上半叶键盘艺术的发展作出了不可磨灭的贡献。

1)霍斯·科特

霍斯·科特[①]是瑞士人,1498年至1500年师从保罗·霍夫海默学习,系统研究并掌握了霍夫海默的管风琴艺术体系。1508年起他在托尔高的撒克逊宫廷担任管风琴师,随后在弗莱堡和瑞士担任同样的职务。后来他由于信仰新教被放逐,虽在1530年获得了自由,但已不能再担任教堂管风琴师,他唯一被允许的是从事教学。于是在1532年,他去了伯尔尼。从1534年起他在伯尔尼创办键盘学校,自己授课并担任校长。除了少数为获得更合适位置而徒劳的旅程外,他一直待在伯尔尼直到去世,在此期间,他出版了有关键盘音乐与演奏的书。

霍斯·科特从1513年起至1522年收集由霍夫海默、若斯坎、艾萨克[②](一位来自荷兰南部的文艺复兴时期作曲家,影响到德国音乐的发展)和其他作曲家创作与改编的德国管风琴舞曲作品,整理、编创了一本管风琴乐谱集[③],是德国学派管风琴演奏艺术历史最悠久的古遗存之一;其中,包含了他为博尼费修斯·阿默巴赫[④]创作于1513年的10首前奏曲,这些作品比较客观,和他老师霍夫海默的作品风格密切相关。他的作品以当时不完全常见的风格创作,目前,尚没有见到其他16世纪上半叶新教管风琴赞美诗问世。霍斯·科特的创作主要采用改编歌曲的方式,其中有一首管风琴曲是现存最早的新教赞美诗,也是16世纪60年代以前这类作品的唯一例子[⑤]。据说他还作有第二本管风琴的书(约1522年),但未署作者姓名。此外,他还写了不少三声部的古钢琴前奏曲与舞曲,这是德国最早出现的古钢琴作品。如果说他的老师霍夫海默的创作大量使用了低音踏板音域,带有显而易见的管风琴印记,那么,科特的作品则更接近古钢琴和羽管键琴的演奏风格,对德国古钢琴艺术的产生有巨大影响。

① 霍斯·科特(Hans Kotter,1480/1485—1541),德国文艺复兴时期的作曲家和管风琴演奏家。他在1522年遭到监禁,后在斯特拉斯堡评议会的公议后获释。
② 海因里希·艾萨克(Heinrich Isaac,1450—1517)的创作包括弥撒、经文歌、世俗歌曲(法语、德语和意大利语)和器乐曲。他与若斯坎·德·普雷(Josquin des Prez)同时代。
③ 这部名为《管风琴指法谱》(*The Organ-Book in Tablature*)的作品现存于巴塞尔大学图书馆,其中含有管风琴演奏的内容。
④ 博尼费修斯·阿默巴赫(Bonifacius Amerbach,1495—1562),瑞士律师、人文学者、教授和作曲家。
⑤ 科特的10首前奏曲中有一首是他从Aus tiefer Not中恢复的;他还为管风琴创作了一首《安慰女王》(*Salve Regina*, a 3 v.)。

2) 汉斯·布赫纳

汉斯·布赫纳[①]是霍夫海默的学生中最有影响力的一位，在霍夫海默离开马克西米利安一世后他很可能成为其继任者。布赫纳不仅跟随霍夫海默学习了精湛的管风琴演奏技术，还学习了他的作曲技术。他的创作风格与他的老师十分相似。图1-8是他根据当时一首经文歌的曲调改编而成的键盘作品，其中连续运用了三六度音程，出色的和声效果证明他在和声的运用上比他的老师更先进、更成熟。

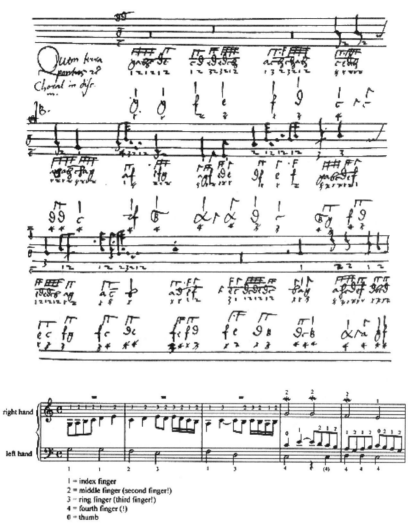

图1-8 *Quem Terra Pontus*

同时，布赫纳非常注重吸收同辈音乐家的优秀创作技法。虽然目前尚无资料显示其与海因里希·艾萨克有过交往，但他有一些作品非常明显地受到其影响[②]。譬如，他从1506年起在康斯坦茨教堂担任管风琴师后创作的作品中运用了奇数序列，这具有艾萨克的创作特点。

布赫纳最重要的键盘音乐遗产是管风琴曲集《选择的基础》，它既是一部声乐作品的管风琴改编曲集，也是一部理论著作，其中介绍了演奏键盘乐器的指法基本理论、指法谱的读法、管风琴音乐创作技巧

① 汉斯·布赫纳（Hans Buchner，亦名约翰内斯·布赫纳 Joannes Buehner 和汉斯·冯·康施坦茨 Hans von Constanz，1483—1538），出生于拉芬斯堡，德国管风琴家和作曲家。
② 布赫纳在康斯坦茨（Konstanz）创作的三段奇数序列乐段和《受害者的复活节赞美诗》（*Victimae Paschali Laudes*）中运用的创作技法，与艾萨克的代表作《合唱君士坦丁》（*Choralis Constantinus*）、《早上救主》（*Laudes Salvatori*）非常相似。

和即兴演奏技术,以及用人们熟悉的声乐作品改编成键盘乐曲的目的等;在这部著述的第三部分,也包括一定数量为教会服务的成分,特别阐述了教会音乐的写作规则[1]。由此,布赫纳的创作成为德国最重要的键盘艺术遗产之一[2]。

同时,布赫纳也是当时著名的键盘乐器演奏家、教师和管风琴制作顾问;他经常到各地短暂演奏(如苏黎世和海德堡等),同时验收那里新建造的管风琴。据史料记载,瑞士管风琴家和作曲家西彻尔[3]是他学生中最有名的一位。

3)莱昂哈德·克莱贝尔

莱昂哈德·克莱贝尔[4]是霍夫海默的学生,并很可能也是施利克[5]在那个时期的学生。同时受到两位大师级艺术家的指导,他很快成为有名的管风琴师。学成后,他先后在内卡河畔的霍尔普、埃斯林根和普福尔茨海姆担任管风琴师,并兼任教区教堂和大学的合唱牧师[6]。在此期间,他有许多学习管风琴的学生,显然是一位著名的老师。

1524年,克莱贝尔推出了他最著名的一部作品《琴谱》,这是一部拥有332页,收录了112首独创性作品、166部改编曲的管风琴作品集,是目前所见宗教改革时代早期管风琴音乐最大型的收藏品之一,无论是规模还是包容性(包含着宗教音乐和世俗音乐)都非比寻常。《琴谱》是克莱贝尔1521年至1524年在普福尔茨海姆期间编撰而成的,收集了大量完整的管风琴作品,大多是由当时具有代表性的作曲家创作,许多作品显示出这些作曲家的独创性,特别是那些由佛兰芒乐派作曲家(例如若斯坎、艾萨克、奥布雷赫特、布吕梅尔等)创作的音乐;一些音乐由德国管风琴家创作,如布赫纳,因此包含了一些其原来的琴谱形式;其中有些作品是目前可知唯一的出处。曲集中那些没有署名的音乐作品可能就是由克莱贝尔自己创作的[7]。

克莱贝尔的作品显示出他融合了当时许多大师的优秀技法(图1-9)。他的作品中采用了大量的装饰音,尤其是擅于使用颤音,这说明他出色地继承了老师霍夫海默的衣钵。在他的作品中,还可以见到一种新的音乐创作手法,如同一首乐曲中出现对比的色彩乐段。他创作的D大调终曲分为三个部分:第一部分是高音旋律与和声伴奏;第二部分是两个声部的相互模仿;第三部分与第一部分相同。因此,他的作品显得更有现代性,他也被称为德国色彩学派音乐的创始人。另外,克莱贝尔的作品中出现了"自由前奏"的迹象:在一首管风琴三重奏《来自圣灵,主神》中,他将意译的马丁·路德的诗歌与暗示瘟疫受

[1] 《选择的基础》(Fundament Buch)中,特别阐述了入祭文(Introits)、渐进(Gradual)、应答(Responses)、赞美诗(Hymns)、分解弥撒(Mass Sections)、颂歌(Magnificat)和单声圣歌(Plainchant)的写作规则。

[2] 布赫纳的管风琴作品集由约斯特·哈罗·施密特(Jost Harro Schmidt)编辑为《德国音乐遗产》(Das Erbe deutscher Musik)(利托尔夫/法兰克福,1974年)的第54和55卷。

[3] 弗里多林·西彻尔(Fridolin Sicher,1490—1546),文艺复兴时代瑞士作曲家和管风琴演奏家。

[4] 莱昂哈德·克莱贝尔(Leonhard Kleber,1495—1556),德国早期管风琴演奏家,在文艺复兴时期的作曲家中也占有一席之地。他出生在格平根(Göppingen),1512年毕业于海德堡大学(Heidelberg University)。

[5] 阿诺尔特·施利克(Arnolt Schlick,1460—1517),德国著名的盲人风琴师和作曲家。

[6] 已知莱昂哈德·克莱贝尔毕业后先后在三个地方获得过工作:首先于1516年和1517年在内卡河畔的霍尔普(Horb am Neckar);其后在埃斯林根(Esslingen am Neckar)担任管风琴师直到1521年;从1521年起,他在普福尔茨海姆(Pforzheim)的大学和教区教堂任管风琴师。

[7] 代表性作曲家包括保罗·霍夫海默(Paul Hofhaimer)、海恩·冯·吉兹姆(Hayne van Ghizeghem)、海因里希·艾萨克(Heinrich Isaac)、若斯坎·德·普雷(Josquin des Prez)、雅各布·奥布雷赫特(Jacob Obrecht)、安托万·布吕梅尔(Antoine Brumel)、海因里希·芬克(Heinrich Finck)、路德维希·森弗尔(Ludwig Senfl)、汉斯·布赫纳(Hans Buchner),以及其他一些音乐家。代表性作品有由保罗·霍夫海默创作的《记得》(Recordare)等。

害者葬礼的教会赞美诗组合在一起,这是值得称道的作品①。克莱贝尔的创作在键盘艺术进化里程中具有一定的重要性,这些作品首次将非正统的教会音调作为主要音乐语言,成为管风琴艺术开始分化的标识,是克莱贝尔一个非常重要的贡献。

图1-9　克莱贝尔"前奏曲"的现代译谱　　图1-10　克莱贝尔《琴谱》(*Tabulatur*)封面

克莱贝尔《琴谱》的另一巨大价值在于,其中包含了诸多艺术家的指法标记。虽然手稿中有许多指法至今并未被确定,但可以识别出来的若干指法标记已经具有很高的研究价值。而且,克莱贝尔提出的"演奏中的力量"②这一观念影响深远。这部巨著不仅书写非常漂亮、清晰,而且开始处的标题装饰精美,其中提供的彩色插图也具有很好的视觉效果。

克莱贝尔去世后不久,《琴谱》也销声匿迹了。后来,柏林歌唱学院的档案保管员和音乐收藏家格奥尔格·佩里奥③于1818年在弗莱辛将仅仅只有巴伐利亚和巴登市的神职人员可以见到的《琴谱》买下来,作为早期音乐艺术的重要例子保存下来。在一份详细记载莱昂哈德·克莱贝尔作品与马蒂亚斯·科尔曼对乐谱例子的说明文献中,提供了值得称道的"歌手学会"第二卷《恐惧与方法》的文本,其中包含一些乐谱影像(图1-10)。这也是只有几页的《琴谱》复制本在这一时代弥足珍贵的真正原因之一。

在英语的音乐理论研究著作中,古斯塔夫·里斯④在《文艺复兴时期的音乐》中讨论了霍夫海默和他同时代音乐家的作品。现今,欧洲各国的博物馆或图书馆里均保留了大量有关霍夫海默作品的副本,由此也可以看出,这些作品在当时所受到的欢迎程度以及影响力。

① 莱昂哈德·克莱贝尔被称为德国色彩学派(German Colorist School)音乐的创始人。他的作品提供了前奏曲(Preambalum)的概念,《来自圣灵,主神》(*Kumm Hailiger Gaist, Herre Gott*)将马丁·路德的诗歌《圣神降临》(*Veni Sancte Spiritus*)与《圣母玛利亚帮助我们》(*Sancta Maria Stand Uns Bei*)等歌曲连接起来。

② 原文为"Phorze in edibus meis"。

③ 格奥尔格·佩里奥(Georg Pölchau,全称为乔治·约翰·丹尼尔·佩里奥 Georg Johann Daniel Poelchau,1773—1836),德国波罗的海边的音乐家、民间学者和音乐收藏家。他将保存在巴伐利亚修道院档案馆的《琴谱》买下来;《琴谱》现存柏林的普鲁士文化遗产州立图书馆。

④ Gustave Reese. Music in the Renaissance[M]. New York: W. W. Norton & Co., 1954.

三、德国管风琴艺术领袖人物——施利克

15世纪下半叶,在德国诞生了一位后来堪称管风琴艺术领袖人物的音乐家,他虽然也是一位盲人,却在作曲、器乐演奏领域具有相当地位和威望,他就是阿诺尔特·施利克①。

施利克早年的生活记录非常少,但从其著作的文字分析可见,他最有可能来自海德堡周围的区域②。最近的研究资料表明,阿诺尔特·施利克出生时即双目失明,这可能也是他从小学习音乐的原因。目前还没有关于施利克学习经历的资料留存,据学者推测,他的老师可能是索斯特和一位名气不大的奥本海姆的帕图斯风琴师③;可能康拉德·鲍曼也教过他。如果康拉德·鲍曼教过他,也仅仅(可能)只是在1472年访问海德堡时短暂地指导过他。

尽管施利克是盲人,但双目失明并未成为影响他取得卓越成就的障碍,他很快取得了成功。从1482年起,施利克担任了普法尔茨选帝侯的宫廷风琴师,并且受到上司的器重与同事们的一致好评。史料充分证明了这一点:首先,1486年2月16日,施利克曾为马克西米利安大公④表演,并在其加冕后的第六个星期再次为他演奏;其次,1503年10月,当"美男子"腓力一世⑤带着庞大的使团访问海德堡时,他的随行人员中包括作曲家德·拉鲁(在1500年左右的10年中,他的复调风格创作与同一代的若斯坎等同样有名,是一个有影响力的荷兰作曲家)、亚历山大·阿格里科拉,以及风琴演奏家布拉迪莫斯⑥,在访问期间举办的仪式上,施利克曾演奏管风琴弥撒,受到这些艺术家的高度尊敬;再次,1509年,施利克在宫廷中已经是收入最高的音乐家,其工资比位居第二的音乐家工资几乎高两倍,堪比宫廷总管的薪水;最后,施利克曾到许多地方演奏,受到广泛追捧,很快成为管风琴艺术领域的权威。施利克多次访问托尔高,与霍夫海默切磋管风琴演奏技艺⑦。施利克在1489年或1490年曾出访过荷兰;1511年2月23日,施利克在巴伐利亚和西比勒宫廷选帝侯路易斯五世的婚礼上演奏。在1495年或1509年沃尔姆斯举办的著名宴会上,施利克也进行了表演。在巴塞尔1509年的一份资料中显示,施利克是与海德堡宫廷琉特琴弹奏者一样多才多艺的琉特琴弹奏家,这足以证明他也掌握了高超的琉特琴演奏技艺。自1521年后,施利克从历史记载中消失了⑧;在1524年,另一位管风琴师在他曾工作的地方任职。

① 阿诺尔特·施利克(Arnolt Schlick,1455—约1521),德国管风琴、琉特琴弹奏者和文艺复兴时期的作曲家。
② 格哈德·皮奇《对海德堡帕拉丁宫廷在1622年的音乐来源和历史研究》[Pietzsch, Gerhard. Quellen und Forschungen zur Geschichte der Musik am kurpfälzischen Hof zu Heidelberg bis 1622[M]//Akademie der Wissenschaften und der Literatur, Abhandlungen der geistes-und sozialwissenschaftlichen Klasse, Jahrgang Nr. 6 . Mainz: Verlag der Akademie der Wissenschaften und der Literatur in Mainz,1963:686-687,694-695];斯蒂芬·马克·凯伊《阿诺尔特·施利克和大约1500年的器乐》[Stephen Mark Keyl. Arnolt Schlick and Instrumental Music Circa 1500[M]. Durham:Diss. Duke University,1989:110-111]。
③ 约翰内斯·斯代威尔特·冯·索斯特(Johannes Steinwert von Soest,亦名约翰内斯·德·苏萨图 Johannes de Susato,1448—1506),德国作曲家、理论家和诗人;另一位来自奥本海姆的帕图斯风琴师(Petrus Organista de Oppenheim)不太知名。参见:Stephen Mark Keyl. Arnolt Schlick and Instrumental Music Circa 1500[M]. Durham:Diss. Duke University,1989:112.
④ Stephen Mark Keyl. Arnolt Schlick and Instrumental Music Circa 1500[M]. Durham:Diss. Duke University,1989:135-136.
⑤ 腓力一世(Philip I of Castile,1478—1506)是奥地利大公,后来的卡斯蒂利亚国王。
⑥ 皮埃尔·德·拉鲁(Pierre de la Rue,1452—1518),也被称为皮尔逊,文艺复兴时期荷兰作曲家和歌手。亚历山大·阿格里科拉(Alexander Agricola,1445/1446—1506),荷兰文艺复兴时期的作曲家,其创作属于佛兰芒风格。亨利·布拉迪莫斯(Henry Bredemers,1472—1522),荷兰南部的风琴演奏家和音乐教师。
⑦ 1516年,保罗·霍夫海默(Paul Hofhaimer)在托尔高(Torgau)任宫廷风琴师。参见:Stephen Mark Keyl. Arnolt Schlick and Instrumental Music Circa 1500[M]. Durham:Diss. Duke University,1989:118-126.
⑧ Stephen Mark Keyl. Arnolt Schlick and Instrumental Music Circa 1500[M]. Durham:Diss. Duke University,1989:141.

综合起来看，施利克是一位卓越的作曲家，他留存的音乐作品包括管风琴曲、琉特琴曲（大多为当时流行的歌曲配置，属于此类作品中最早发表的），以及几部管风琴和琉特音乐曲集的手稿。其中，他的管风琴音乐作品具有更重要的历史意义。施利克的管风琴曲集《几首赞美诗的符号（指法）谱》①来源于他在1502年至1512年给贝尔纳多·克莱西奥②的信，1512年结集印刷，是最先受到西方音乐学者关注的作品（图1-11）。其中虽然包括10首作品，但只有《圣母颂》（五个乐章）与《和平》（三首乐曲）可确认是他独创的作品，其他作品因与当时其他作曲家的声乐作品在音乐风格上没有什么区别而被认为可能是改编曲，然而截至2009年，尚没有任何此类模式的作品出现，所以施利克的著作权仍然是无可争议的③。

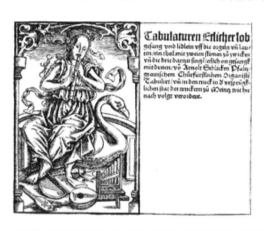

图1-11 施利克管风琴曲集《几首赞美诗的符号（指法）谱》的扉页

《圣母颂》是施利克作品中最重要的。与大多数当时作曲家的管风琴创作一样，施利克倾向于使用四个声部，而不是三个声部，但在第一节中还有两种在踏板情况下出现的声音，这在当时是闻所未闻的技巧。第一乐章开头的主题好似有独创性的模仿博览会，具有不同寻常的宽度（对于主题使用的模仿手法），12个模仿构成一个系列，并且成为以自由对位与原来的主题片段构成有机结合的优秀实例。第二乐章《我们为了你》和第三乐章《帮手》的开始处，坚定地采用模仿手法，并构成"延续模仿"（图1-12）：

图1-12 第二乐章《我们为了你》（*Ad te clamamus*）和第三乐章《帮手》（*Eya ergo*）开头构成"延续模仿"（fore-imitation）的谱例

① 施利克的管风琴曲集《几首赞美诗的符号（指法）谱》（*Tabulaturen Etlicher Lobgesang*）包含了十首作品：《圣母颂》（*Salve Regina*），《问你》（*Pete Quid Vis*），《铲除洛斯特莱克》（*Hoe Losteleck*），《本尼迪克特斯》（*Benedictus*），《第一声》（*Primi Toni*），《玛丽亚投标》（*Maria Zart*），《基督》（*Christe*），以及《和平》（*Da Pacem*）中的三首乐曲。

② 贝尔纳多·克莱西奥（Bernardo Clesio，1485—1539），又称克莱斯的伯纳德二世，意大利15世纪和16世纪之交政治和宗教领域重要的人物之一。

③ Stephen Mark Keyl. Arnolt Schlick and Instrumental Music Circa 1500[M]. Durham: Diss. Duke University, 1989: 293.

施利克是一位具有独特探索精神的艺术家,他这部管风琴曲集中的作品处处显示出勇于创新的品质。一些音乐学者曾对施利克的《和平》做出过如下评述:

> 施利克三首《和平》的配乐也着眼于未来,因为,施利克没有在《符号谱》中任何一个地方循环使用它们,菲拉莫塞旋律的安排仅是这三首作品广泛设计中的一种暗示。采用迪斯康图斯的轮唱设置,不仅在第一声部、男高音的第二声部,并且在低音的第三声部中也有。类似的方法只有在斯韦林克和后来作曲家的合唱变奏曲中才被观察到。从技术上讲,施利克的设置表现出类似于《圣母颂》的对位技术。①

施利克的《本尼迪克特斯》和《基督》都是三声部的大型弥撒曲。前者率先使用了模仿手法,因而被称为"第一首管风琴的利切卡尔",但目前还不清楚这部作品是由施利克原创还是根据另一位作曲家的声乐作品改编;《基督》的结构较为松散,开始用了一个两声部,尽管整个在使用模仿,但并没有使用赋格手法或卡农技术。施利克《本尼迪克特斯》的三个乐章真正使用了赋格的模仿手法,第一乐章一开始就像赋格博览会,第二乐章是在许多层次声部之间的卡农,显示出"利切卡尔"的特质②。此外,施利克在这部曲集的其他作品中采用多种方法:例如,虽然《第一声》的标题与众不同,但不是依靠模仿菲拉莫塞圣歌旋律的作品,显然仅仅表明了语气;《玛丽亚投标》是普通复调弥撒创作中最长的作品之一,乐曲分成13个旋律片段,模仿手法一个接一个,使用了由雅各布·奥布雷赫特创作的著名德国弥撒曲《玛丽亚投标》;类似的使用更长旋律的作品是基于一首歌创作的《铲除洛斯特莱克》,这可能是当时世俗作品中最有特性的一首;《问你》根据一个具有广泛多样性的单一主题,用不同的方法展开,在类似作品中无论是模仿本身还是伴奏都是独立构思出来的,是一首起因和功能均不出名的作品③。

施利克给贝尔纳多·克莱西奥的信中,包含着他仅有的留存下来的晚期作品④。乐曲《飘柔,上帝之母》确立了加强两声部创作的各种方法,在旋律中伴随着适度的装饰对位,通过两条并行线条在第三、第四、第六声部复制。这首作品对于声音的运用,可能已远远超出当时所有的管风琴音乐作品,声部配置超前三至五年。他的《上帝升天》犹如一部微型的百科全书,每首乐曲有不同目的:第一首乐曲是两声部,并且真正使用了所有最基本的音乐创作技法;而第二首乐曲是十个声部,并且使用了当时最先进的所有音乐创作技法(十个声部的管风琴曲在当时是独一无二的),既为多声部音乐规定了范围,又显示出当时所有的管风琴踏板技术(图1-13)。他从而被称为像分类调色师一样的著名作曲家。

① Stephen Mark Keyl. Arnolt Schlick and Instrumental Music Circa 1500[M]. Durham:Diss. Duke University,1989:326.

② 这是戈特霍尔德·弗罗切尔(Gotthold Frotscher,1897—1967,德国音乐史学家)的描述。见:戈特霍尔德·弗罗切尔《管风琴的演奏和管风琴创作的历史》[Gotthold Frotscher. Geschichte des Orgelspiels und der Orgelkomposition Vol. 1[M]. Berlin:Max Hesse,1935:100];威利·阿佩尔《1700年键盘乐的历史》[Willi Apel. The History of Keyboard Music to 1700[M]. Hans Tischler Trans. Bloomington:Indiana University Press,1972:88];斯蒂芬·马克·凯伊《阿诺尔特·施利克和大约1500年的器乐》[Stephen Mark Keyl. Arnolt Schlick and Instrumental Music Circa 1500[M]. Durham:Diss. Duke University,1989:329-330]。

③ Willi Apel. The History of Keyboard Music to 1700[M]. Hans Tischler Trans. Bloomington:Indiana University Press,1972:89;Stephen Mark Keyl. Arnolt Schlick and Instrumental Music Circa 1500[M]. Durham:Diss. Duke University,1989:337-338.

④ 这是包含了8首序列升天对唱(Ascension antiphon)的弥撒(从圣诞、婴儿到创世界前顺序出现),和2首乐曲《飘柔,上帝之母》(Gaude Dei Genitrix)、《上帝升天》(Ascendo ad Patrem meum)的一组作品。见:Stephen Mark Keyl. Arnolt Schlick and Instrumental Music Circa 1500[M]. Durham:Diss. Duke University,1989:378-379,381-382.

图 1-13 施利克十声部《上帝升天》(Ascendo ad Patrem meum)的第一行

从 1491 年在斯特拉斯堡大教堂监制管风琴开始,到后来在施派尔大教堂和诺伊施塔特的万斯特拉瑟学院教堂监造管风琴,施利克在这一领域留下大量活动记录。从他给特伦特主教贝尔纳多·克莱西奥的一封信中可以看出,他对阿格诺的圣乔治教堂管风琴的监制工作显然是在 1520 年 12 月~1521 年 1 月期间进行的①。1521 年,施利克最后一次在阿格诺的圣乔治教堂检查管风琴的制作。他留存下来 12 篇甚至更多这样的旅行报告,包括许多关于管风琴制造和演奏的重要文献资料。其中,《管风琴建造者和演奏者的镜子》(发表于 1511 年,以下简称《镜子》)是德国最早的管风琴论著(图 1-14),也是第一本享受到皇室特权的关于音乐的著作(由罗马皇帝马克西米颁布保护施利克权利的赦令)。这本具有广泛影响力的书在当时一直被认为是最重要的管风琴著作之一②。

《镜子》由序言加十章构成。

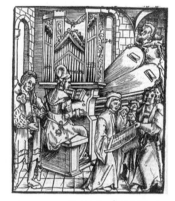

图 1-14 施利克《管风琴建造者和演奏者的镜子》(1511 年)的扉页

序言分为三个部分。首先施利克感谢他的听众,然后简要讨论了音乐的性质,他用前辈的语录(与同一时期其他音乐论著一样)支持、表明自己的观点③:音乐的自然状态对听众能够产生深远的影响,而且可以治愈身体和精神的各种疾病。其次,施利克评论称赞管风琴是最好的乐器,他的理由是:多达 6~7 个声部所产生的广阔音响可以由一个人在这种乐器上演奏。最后介绍了《镜子》的写作目的:从标题看起来,《镜子》可能是管风琴建造或演奏的工具书,但它并不适用于管风琴建造者和演奏者,而对于想买一个管风琴,或委托建造它的那些教堂和修道院当局来说,这是一本有用的书。

后面的十章中几乎涵盖了管风琴建造的每一个方面:键盘施工、底盘的制作、风管的制作、音栓等;甚至从教堂装饰的角度对乐器放置的位置进行了讨论(他提出的观点是:过多的装饰不可取)。他描述了自己理想中的管风琴,是有一至两层键盘、有八至十个主要的音栓、四个"Rückpositiv"和四个踏板的乐器。

施利克提及,有一些音栓很难精确地描述和识别,他强调,每个音栓都应当具有很容易与其他所有音栓区分出来的鲜明音色,而且表演者应当善于运用对比的方法演奏;他曾形象地将一些演奏比喻为

① Stephen Mark Keyl. Arnolt Schlick and Instrumental Music Circa 1500[M]. Durham:Diss. Duke University,1989:128-129.
② 《管风琴建造者和演奏者的镜子》(Spiegel der Orgelmacher und Organisten)在施派尔(Speyer)由彼得·德劳奇(Peter Drach)出版,保存到今天的只有两个版本。见:斯坦利·萨迪《新格罗夫音乐与音乐家词典》第 20 卷【Stanley Sadie. The New Grove Dictionary of Music and Musicians vol. 20[M]. London:Macmillan Publishers Ltd.,1980】。
③ 施利克像那时的许多其他作者一样引用了亚里士多德(Aristotle)、波爱修斯(Boethius)、卑斯尼亚的阿斯克莱皮亚德斯(Asclepiades of Bithynia)和阿雷佐的圭多(Guido of Arezzo)等前辈的语录。见:Stephen Mark Keyl. Arnolt Schlick and Instrumental Music Circa 1500[M]. Durham:Diss. Duke University,1989:169-173.

"熟练工用匙击中闲置的碗"①。由于这篇论文发表的年代已久,并且自16世纪起管风琴的制作发生了变化,我们今天已经无法还原施利克所描述的这种声音。《镜子》第二章中讨论最多的内容是管风琴的定调,其中涉及了他曾与德国乐器理论家弗当尔②发生的争论。

遗憾的是这部重要的论述在走向17世纪时,因为管风琴建造的第二次变革而被认为过时了,从而被遗忘。但它于1869年再版,并且自此人们对它的兴趣一直在增长:1870年用现代语言总结译述成可用的内容;1931年在德国出现了完整的现代版本;1959年出现了影印本;完整可用的英文材料于1980年面世③。

纵观施利克的一生,他的管风琴艺术在德国早期音乐历史发展进程中具有不可替代的重要地位。

图1-15 迪费④的固定调弥撒曲

来自《让我们面对现实说话》⑤(Se la face ay pale)

他是一位具有创新精神的管风琴作曲家。他的作品拥有当时先进的固定调(定旋律)⑥技术(图1-15),大量使用模仿手法(始终如一地采用模仿、序列和动机分裂等技法),真正形成独立进行的(多达五至十个)声部,这在今天的管风琴音乐创作中已非常鲜见。"定旋律"设计的织体线条对位方法,与来自赞美诗合唱对声部协调性的要求,可以被看作预示了以后赞美诗前奏曲的发展。施利克曾谈到自己的创作实践,他写道:"发现并如此清晰地提出每个乐曲的单独创作规则,在一些方式上这将使您轻松地创作所有的圣歌。"⑦施利克预示主题的模仿技术将成为这种音乐创作技法在管风琴作品中登场的标志。

施利克的管风琴曲创作采用当时颇为流行的手法:这些作品以宗教音乐中的某条旋律作为基础,在其他声部上自由写作旋律。

这就是当时流行的定旋律写作手法:以圣咏中的某条旋律作为键盘上的低音声部(一般都由全音符

① Stephen Mark Keyl. Arnolt Schlick and Instrumental Music Circa 1500[M]. Durham:Diss. Duke University,1989:189-198,193.

② 塞巴斯蒂安·弗当尔(Sebastian Virdung,1465—约1511),德国作曲家和乐器理论家。

③ 它的部分英语翻译首次在管风琴协会季刊(Organ Institute Quarterly)上登出,在1957年至1960年间发表。见:Stephen Mark Keyl. Arnolt Schlick and Instrumental Music Circa 1500[M]. Durham:Diss. Duke University,1989:161-163,155-156.

④ 纪尧姆·迪费(Guillaume Dufay,1397—1474),佛兰芒乐派作曲家,中世纪和文艺复兴过渡期的代表性作曲家。

⑤ 劳埃德·乌尔坦《音乐理论:在中世纪和文艺复兴时期的问题和实践》【Lloyd Ultan. Music Theory:Problems and Practices in the Middle Ages and Renaissance[M]. Minneapolis:University of Minnesota Press,1977:151】。

⑥ "固定调"(fixed song)亦称"定旋律"(cantus firmus)、"菲拉莫塞旋律",复数形式称为"菲尔米旋律"(cantus firmi),是以圣咏为基础构成的多声部音乐作品。在音乐中,现存最早包含了"固定调"的多声部作品被收录于《音乐手册》(The Musica Enchiriadis,约公元900年)中。西方最早的多声部音乐创作(一直到14世纪)几乎总是涉及这种技法,这种形式代表着当时的主流。

⑦ Willi Apel. The History of Keyboard Music to 1700[M]. Hans Tischler Trans. Bloomington:Indiana University Press,1972:89-91.

或者二分音符构成),同时在键盘上弹奏自由写作的旋律。施利克的作品几乎都是用这种手法创作的。可见,施利克的作品结构严谨,与当时建筑的艺术风格相得益彰,而流畅抒情的旋律又具有文艺复兴时期的音乐倾向。早期音乐研究的学者阿佩尔撰写了施利克键盘音乐最早的综合分析论著,他写道:

> 施利克的《圣母颂》也许是管风琴艺术第一部真正值得被列为伟大杰作的作品之一。它至今仍然流露出中世纪严谨的精神,它带来了如此多的精彩乐章,新的力量已经在工作,这种新颖的、丰满的声音创作表达了新的追求。[1]

聆听施利克创作的这种管风琴音乐,犹如置身于中世纪晚期的哥特式教堂中:

> 沉重厚实的低音声部好比坚实稳定的基石,令人感到教堂的神圣威严,高声部自由的旋律充满幻想和生机。音乐中定旋律的手法后来在具体运用上较为自由,不仅用在低声部,也可用在中声部和高声部。其动静结合、对比统一的美学原则是与建筑艺术相一致的。哥特式艺术风格对约翰·塞巴斯蒂安·巴赫的管风琴创作有极大的影响。[2]

首先,施利克建立的这种动机互补的方法比巴洛克时代的音乐进步约一百年,在后来管风琴赞美诗的发展中发挥了重要作用,直接影响到管风琴创作高潮到来时斯韦林克[3]的创作;它使施利克在键盘音乐的历史上成为最重要的作曲家之一[4]。

其次,施利克在管风琴艺术领域是造诣深厚的权威,与那个年代管风琴乐器的制作密切相关。虽然囿于交流不便的影响,他在一生中仅指导过十多架管风琴的建造,但已然可以看出他是一位非常抢手的管风琴顾问;他广泛测试新的管风琴,阻止管风琴建造者的盲目跟风,并将他的乐器制作经验以文字的形式记述下来,这对一个时代的乐器发展具有很大的影响。

最后,施利克是一位具有前瞻性的音乐艺术大师,这在他与弗当尔的论争中表现得十分明显。1495年或1509年他在沃尔姆斯以某种方式帮助过弗当尔,然而几年后,弗当尔却发表论文嘲笑施利克,认为他坚持使用黑键不可行,并且使用了"盲目性"这样明显触及施利克隐痛的话语进行猛烈抨击。这种说法,致使施利克在《几首赞美诗的符号(指法)谱》的序言中以弗当尔论文中频频失误的音乐例子反驳其观点,在以充分事实评论弗当尔的保守观念的同时谴责他的忘恩负义[5];同时,他也提到计划出版另一本音乐论著进一步阐述自己的观点,可惜至今尚未见到这本著作被发掘出来[6]。现在看来,施利克的坚持是正确的,显然具有超前意识,在其后不到百年,西方键盘音乐作品中黑键已经被普遍使用。

可见,施利克已然成为当时西方管风琴艺术界的领袖人物,可以被看作是在管风琴很长的艺术发展

[1] 见:Willi Apel. The History of Keyboard Music to 1700[M]. Hans Tischler Trans. Bloomington:Indiana University Press,1972:87.

[2] 周薇.西方钢琴艺术史[M]. 上海:上海音乐出版社,2003:17.

[3] 简·皮特斯佐恩·斯韦林克(Jan Pieterszoon Sweelinck,1562—1621)在管风琴艺术进化更晚的阶段常采用这种音乐创作技法。见:Willi Apel. The History of Keyboard Music to 1700[M]. Hans Tischler Trans. Bloomington:Indiana University Press,1972:85.

[4] 原文为:"他的出现……作为最伟大的大师之一,管风琴音乐史都留下了他的印记……他的创造力只是在数量上不如弗雷斯科巴尔迪或巴赫。"见:Willi Apel. The History of Keyboard Music to 1700[M]. Hans Tischler Trans. Bloomington:Indiana University Press,1972:91.

[5] 弗当尔在论文 Musica Getutscht(1511年)中提出施利克的做法就像写音乐小说。见:Stanley Sadie. The New Grove Dictionary of Music and Musicians vol. 20[M]. London:Macmillan Publishers Ltd. ,1980.有关弗当尔和施利克之间的争议的更多信息,请参阅:莱内贝尔格《批评论家的批评:塞巴斯蒂安·弗当尔与他有争议的阿诺尔特·施利克》【Hans Lenneberg. 1957. The Critic Criticized:Sebastian Virdung and his Controversy with Arnolt Schlick[J]. JAMS,1957,10(x):16】。

[6] Stephen Mark Keyl. Arnolt Schlick and Instrumental Music Circa 1500[M]. Durham:Diss. Duke University,1989:237.

里程中第一位产生巨大影响的人物,他在归纳上千年键盘艺术发展历史经验的基础上,总结出一整套管风琴乐器制作、音乐创作和演奏艺术观念,他的管风琴艺术理念在两百多年之后 J.S. 巴赫的键盘艺术中达到了顶峰[①]。

 正是这些早期德国管风琴艺术家的突出贡献使德奥键盘艺术在欧洲音乐发展史上取得了不容忽视的巨大成就。德国音乐家终于创造出最早的、独立的、不依附于声乐形式的键盘音乐——前奏曲(Prelude)这种艺术体裁。可以说,前奏曲是键盘乐脱离声乐形式的第一种独立体裁,也是它在历史演进中走向成熟的最显著标志。在此时的德国,尽管记谱法各有千秋,但前奏曲这一体裁的基本形式还是较为稳固的。这种情况说明,时代审美大同小异,而艺术形式的内在稳固性是必然的。[②]

[①] 取自:http://en.wikipedia.org/wiki/Arnolt_Schlick;访问日期:2013 年 7 月 19 日。

[②] 见:斯蒂芬·比克内尔《管风琴案例》【Stephen Bicknell. The Organ Case[M] // Nicholas Thistlethwaite, Geoffrey Webber. The Cambridge Companion to the Organ. Cambridge: Cambridge University Press, 1999:55-81】。

第二章
意大利管风琴艺术

16世纪是欧洲文明发展的一个关键时期。这时,欧洲南部的文艺复兴运动风起云涌,欧洲音乐的中心也已从低地国家转移到意大利。英国学者艾伦·布洛克曾说:

> 一般来说,西方思想看待人和宇宙这两个课题,可分成三种模式。第一种为超自然模式,即超越宇宙的模式,焦点集中于上帝,把人视为神创造的一部分;第二种为人文主义模式,焦点集中于人,以人的经验作为人对自己、对上帝、对自然的出发点;第三种为自然模式,即科学的模式,焦点集中于自然,把人看成是自然秩序的一部分,像其他有机体一样。①

布洛克所说的第一种模式是以中世纪为代表的西方文化,第二种模式即指文艺复兴时期的西方文明。

第一节 威尼斯乐派的崛起

文艺复兴时期,各种新的曲式体裁,如托卡塔、管风琴众赞歌、利切卡尔②、康佐涅③、变奏曲及各类舞曲大量产生。与法国、西班牙等其他地区有所不同,意大利由于印刷术的发明、推广和应用,令文艺复兴时期的乐谱得以大量的保存从而流传下来。这一时期留给后世的,不再是残缺不全的零星抄本,而是篇幅完整的键盘音乐作品。

一、圣马可教堂管风琴艺术的开拓者

在当时文艺复兴思潮影响下,意大利威尼斯的艺术蓬勃发展,在位于威尼斯市中心的圣马可广场上,有一座始建于公元9世纪(829年)的大教堂——圣马可大教堂(Basilica di San Marco,重建于1043—1071年),是为纪念耶稣十二圣徒和收藏战利品而建,由于其中埋葬了耶稣门徒圣马可(耶稣七十门徒之一,亚历山大·科普特正教会的建立者,一般相信他是《马尔谷福音》的作者)而得名。在威尼斯摆脱拜占庭的控制成为一个共和城市后,元老院决定以圣马可代替狄奥多尔为城市的新守护神。圣马

① 艾伦·布洛克(Alan Bullock,1914—2004),出生于英国的学者。见其代表作:艾伦·布洛克.西方人文主义传统[M].董乐山,译.北京:群言出版社,2012.引言。
② 利切卡尔(意大利文:Ricercar,也拼写为:Ricercare,Recercar,Recercare)是一种文艺复兴后期和早期巴洛克器乐体裁,是赋格(fugue)的前身;许多利切卡尔亦具有序曲(Preludial)功能。
③ 康佐涅(Canzone,复数为:Canzoni 或 Canzones,与英文同源,又称坎佐纳 Canzona)是一种世俗的和弦歌曲形式。

可大教堂是中世纪欧洲最大的教堂,坐落在圣马可广场东端,相邻并连接总督府,最初它是公爵的小教堂,自1807年起,成了威尼斯宗主教的驻地。

早在1403年6月18日颁布的一项法令即已经明确"威尼斯8位天使执事"制度;这些"威尼斯天使执事"均来自圣马可公爵礼拜堂,兼行与每一个公国教堂的联系。教堂建筑循拜占庭风格,呈希腊十字形,上覆5座半球形圆顶,是融拜占庭式、哥特式、文艺复兴式等各种流派于一体的综合艺术杰作。圣马可大教堂是威尼斯建筑艺术的经典之作,它同时也是一座收藏丰富艺术品的宝库。圣马可大教堂的建筑与多个合唱团阁楼的宽敞内部空间是威尼斯复合唱风格灵感产生的来源,直接导致圣马可教堂合唱团的作曲家被任命为大师。如:吉罗拉莫·多纳托、维拉尔特、卡瓦索尼、加布里埃利叔侄、梅鲁洛、弗雷斯科巴尔迪等。

圣马可大教堂在15世纪末出现了一位作曲家名为彼得罗·德·弗茨斯①,他设计出一种有效的音乐人才培养模式。

今天的西方学者对彼得罗·德·弗茨斯早年的生活情况一无所知,他的出生地点和日期在文献中没有明确记载,仅知道他在1485年成为圣马可教堂的领唱者。按照传统的做法,由歌手被选为领唱者需要31人同意,需要经过至少5年的遴选。学者们认为他出生在15世纪中叶,在他第一个正式使用名字(为佛兰芒语)作为证据的基础上,人们普遍认为他来自佛兰德斯,但这种假设没有资料来源支撑,其后出现的名字没有指示国籍。当代诗人彼得罗·孔塔里尼曾引述他曾称自己是"德·盖洛的后代",这可能表明他来自佛兰德斯。费蒂斯提出假说:他与出现在O.彼得鲁奇1507年选集中的彼得罗·达·洛迪是同一人。从仅存的文献推测,他应当在1480年前进入圣马可教堂唱诗班②。

教会档案资料显示,他于1491年在威尼斯圣马可公爵教堂被罗马教皇聘为多莫斯的教区长,可见他是活跃在1480年后的意大利作曲家。1502年,他开始作为音乐家闪烁出特别的光辉:他在威尼斯在波希米亚和匈牙利的女王安娜访问之际为阿尔莫尼奥③写了经文曲。

在此后的威尼斯,阿尔莫尼奥是值得提及的一位音乐家,他是1516年至1552年圣马可和里马托里的管风琴师,在那里担任第二管风琴师长达36年(1516—1552)。阿尔莫尼奥是著名修道士迪奥尼西奥·梅莫的学生。1516年当教堂的第二管风琴师缺位时,在贵族L.皮萨尼提议下,经过G.本韦努蒂和G.德尔·瓦尔·德·帕斯的考察认可后由阿尔莫尼奥接任,直到1552年11月22日时,被检察官的法令解除职务,由安尼巴莱·帕多瓦诺取代④。他多才多艺,是一位通晓拉丁文的行家,作为一个作曲家也毫不逊色,得到很多人的认可。

在1525年彼得罗·卢帕托病重期间,弗茨斯承担了他的职责,由此成为副指挥大师。直到1603年

① 彼得罗·德·弗茨斯(Pietro De Fossis,亦称 Pietro de Cà Fossis,Pierre de Fossis,1491—1527),1491年被罗马教皇聘为多莫斯的教区长(domus in canonica)。
② 领唱者(cantore)是教堂唱诗班的老师和音乐领导者,相当于后来的乐长。彼得罗·孔塔里尼(Pietro Contarini)在《阿古额的乐趣》(Argoa Voluptas)中提到他曾自述是德·盖洛的后代(de progenie Gallo)。费蒂斯(Fetis)提出假说,认为他与O.彼得鲁奇选集中的彼得罗·达·洛迪(Pietro da Lodi)是同一人,而R.艾特纳(R. Eitner)断然否认这一假说。见:威尼斯国家档案馆藏.圣马可教堂的普罗库拉提亚·德·舒普拉档案,1603年,目录285,信90封,第204册,第一束。
③ 弗雷特·乔瓦尼·阿尔莫尼奥(Frate Giovanni Armonio,1475/1480—1552),意大利管风琴演奏家。他出生在塔利亚科佐(Tagliacozzo)的阿布鲁佐(Abruzzo),被萨贝利科(M. A. Sabellico)称为"accola piscosi Fucini"。他在波希米亚和匈牙利女王安娜(Anna di Foix regina di Boemia e d'Ungheria)访问之际写了赞颂经文。
④ 见:G. M. 马祖凯利《意大利作家》第一卷【G M Mazzuchelli. Gli Scrittori d'Italia vol. 1[M].[s. l.]:Brescia ,1753:1108】;马里奥·夸特鲁奇《意大利的传记辞典》第4卷【Mario Quattrucci . Dizionario Biografico degli Italiani Volume 4[M].[s. l. :s. n.],1962】。

后,他被视为第一个全面的教会乐长,他虽然依照自威尼斯成立公国以来400年间统治者意图实行的文化政策,却依然推动了音乐的发展,使圣马可教堂的音乐艺术成为威尼斯在欧洲层面上的骄傲。弗茨斯强调音乐家的全面奉献精神,即在音乐生涯的第一步就树立完全致力于为威尼斯共和国服务的信念;在为威尼斯共和国文化事业献身理念的基础上,对学校的孩子们①实施全面培养,不仅教唱圣歌,传授其中的象征意义,同时也教对应的理论和实践;准确地说,这是这些未来音乐家愿意接受刻苦训练的动因。这说明,彼得罗·德·弗茨斯的指导原则已经成为训练教堂唱诗班学员的有效方式。因此,培养出了后来成为圣马可教堂中坚力量的一部分音乐家,圣马可教堂领唱者的称号也变成了标杆——罗马教皇考虑到这种模式可以确保教会音乐家的专业素质和教堂音乐艺术的连续性,因此让圣马可教堂的音乐家非经常性地为相邻教区的教堂传授这种训练模式。威尼斯圣马可教堂使用的音乐礼仪极有可能随着这些音乐家的影响成为意大利教堂音乐礼仪的参照,但至今仍未发现足够的证据;主要原因大概是在此后众多的火灾中,圣马可公爵教堂档案馆保存的大量文件被多次破坏。然而,正当彼得罗·德·弗茨斯处于巩固教堂乐长专制意识的一个关口时,他被停职了。使其停职的原因是,他为一名叫塞巴斯蒂亚诺·安德烈的歌手加了作为领唱者的工资,犯了篡改主人决策的错误②。但毋庸置疑,彼得罗·德·弗茨斯为圣马可教堂音乐赢得了巨大声望。

二、维拉尔特

圣马可教堂汇聚了一批当时技艺精湛的意大利键盘艺术家,阿德里安·维拉尔特③是其中最重要的一位,是威尼斯键盘艺术的创始人。然而,他却是佛兰芒人,是北方后一代作曲家中最具代表性的成员之一(图2-1)。他后来移居意大利,并且在那里推广佛兰芒风格的多声复调音乐④,成为文艺复兴时期杰出的作曲家,担任圣马可大教堂的乐长(从1527年直到1562年他去世);以他为首的威尼斯复合唱风格在当时的欧洲极具影响力,他也成为文艺复兴时期享誉欧洲的著名作曲家;他还是一位杰出的教师,是威尼斯乐派键盘艺术的创始人和重要代表人物之一,并且通过他的一大批优秀的学生将这一光辉顺利带进下一个世纪,使意大利在键盘艺术的发展方面作出了卓越贡献。

几乎没有人知道维拉尔特的早年生活,有关他开始作曲之前的20年的资料很少,他何时出生的信息也不确定,大约是在15世纪即将结束的某一时间;至于他的诞生地也不明朗,两个当代证人给出了相互矛盾的信息⑤。据他的学生、著名的16世纪音乐理论家扎利诺说,维拉尔特从荷兰去巴黎先是学习法律,而且被著名大学录取;然后才决定学习音乐。他早年曾去法国巴黎求学,最初目的是学习法律。在

① 学校的孩子们(Schola puerorum)指当时教堂唱诗班的学生。
② 1520年4月20日的圣马可教堂法令。见:威尼斯国家档案馆,圣马可教堂的普罗库拉提亚·德·舒普拉档案馆,1603年,目录285,信90封,第一束,进程204【Archivio di Stato di Venezia, Archivi della Procuratia de Supra per la chiesa di S. Marco, Anno 1603, Indice 285, busta 90, fasc. 1, Processo 204】;F. 加菲《圣乐1318年至1797年在圣马可公爵教堂的历史》第一卷【F. Caffi. Storia Della Musica Sacra Nella Gia' Cappella Ducale Di San Marco in Venezia Dal 1318 Al 1797; I[M]. Venizia:[s. n.],1854:38】;G. 马苏托《圣乐在意大利》第一卷【G. Masutto. St. Della Musica Sacra in Italia: I[M]. Venezia:[s. n.],1889:51】。
③ 阿德里安·维拉尔特(Adrian Willaert,1490—1562),文艺复兴时期的著名作曲家,威尼斯乐派创始人。
④ 维拉尔特是所谓"后若斯坎"("Post-Josquin")时代最有影响力的佛兰芒作曲家,他主要的艺术成就是创造出牧歌(Madrigal)这一音乐体裁。见:古斯塔夫·瑞茜《文艺复兴时期的音乐》【Gustave Reese. Music in the Renaissance[M]. New York:W. W. Norton & Co.,1954:370-371】。
⑤ 据推测,维拉尔特可能出生在恒贝克(Rumbeke)附近的罗斯勒(Roeselare),也有学者认为他出生在布鲁日(Bruges)。但均没有记录。

巴黎,他遇到了让·莫顿①,很快转到音乐领域,成为让·莫顿的学生。让·莫顿是法国皇家礼拜堂的主要作曲家,与文艺复兴时期伟大的佛兰芒作曲家若斯坎的音乐风格相同。完成学业后,维拉尔特第一次来到罗马(可能在1514年或1515年),并在那里短暂寄居。一个留存下来的轶事显示出作曲家年轻时的音乐能力:维拉尔特惊讶地发现罗马教皇礼拜堂的教堂唱诗班演唱自己的一首作品(最有可能的是演出维拉尔特的六乐章经文歌《文字的意义好又甜》),却被认为是由著名作曲家若斯坎创作,当他告知歌手们自己才是作曲家时,他们就不肯再唱了。事实上,维拉尔特早期的风格与若斯坎非常相似,都使用了平稳、流畅的复调技巧,声音均衡并且频繁使用模仿技巧。然后,他离开罗马,成为枢机主教伊波利托一世②的雇员。

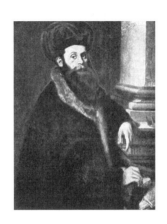

图2-1 维拉尔特的肖像画和研究他的著作封面

当时在意大利强势的德-埃斯特家族似乎很赏识维拉尔特:早在1514年10月,枢机主教伊波利托一世就在罗马向年轻的维拉尔特发出邀请,维拉尔特在1515年7月来到费拉拉,受聘担任主教堂的乐长,在1516年4月成为枢机主教私人教堂的乐长。在费拉勒斯宫廷文件中,维拉尔特被称为"阿德里亚诺领唱者"。除了在枢机主教的私人小教堂唱歌外,维拉尔特巧妙地使自己的作曲才华显现出来,他的音乐作品出现在16世纪20年代的一些早期意大利手稿中,并且得以正式出版③。伊波利托一世是一个旅行者,这也为维拉尔特提供了与欧洲广泛联系的良好机遇:在1517年,维拉尔特随着伊波利托一世前往克拉科夫参加斐迪南一世加冕为匈牙利国王的典礼并创作经文歌。当伊波利托一世在1520年去世后,他于1522年得到杜克·阿方索宫廷教堂的一个职位,直到1525年前往米兰。据说,维拉尔特因痛风的慢性病在床上疗养时,阿方索公爵曾在进行国事访问时亲自前往慰问。获得杜克·阿方索的宫廷礼拜堂的正式任命,成为维拉尔特在意大利职业生涯的基础。之后他受雇于米兰大主教伊波利托二世,这种关系一直持续到1527年他去了威尼斯。

这时,威尼斯圣马可大教堂的前任乐长彼得罗·德·弗茨斯已经去世,音乐显示出衰落的迹象。在当时威尼斯总督的干预下④,教堂通过审议,聘请维拉尔特担任大师。这时的阿德里安·维拉尔特已享有"菲亚门戈"的称号,被任命为圣马可大教堂的"卡佩拉大师"。当时教堂艺术大师不仅要主管所有礼

① 让·莫顿(Jean Mouton,1459—1522),法国文艺复兴时期的作曲家,与若斯坎·德·普雷(Josquin des Prez)的风格相同。
② 枢机主教伊波利托一世-德埃斯特(Cardinal Ippolito I d'Este)是费拉拉公爵阿方索的兄弟。
③ 维拉尔特的作品由安德烈·安蒂科(Andrea Antico)和奥塔维亚·诺彼得鲁奇(Ottaviano Petrucci)编辑印刷在文集中。
④ 时任威尼斯总督(Doge of Venice)的是安德烈·格瑞提(Andrea Gritti,1455—1538),1523年至1538年在位。在此之前,他在威尼斯共和国外交和军事方面有着杰出的贡献。

仪的音乐创作和演出,还必须担任教堂唱诗班教师。他从1527年12月起担任这个职务直到去世①。在这个位置上,他通过个人的力量在短期内改变了现状,并且以卓越的成就创立了威尼斯乐派②:在欧洲,维拉尔特是从若斯坎去世后到帕莱斯特里纳之间圣马可教堂的核心教师,杰出理论家扎利诺、维琴蒂诺、罗莱、康斯坦索·鲍勒塔以及安德烈·加布里埃利(乔万尼的叔叔)等许多著名的作曲家都是他的学生,因此他是这一时期最有影响力的音乐家。意大利理论家写作的重要新版著作中描绘了维拉尔特,这部名为《通感》的书中谈到,教皇甚至颁布法令要求少年歌者到圣马可大教堂去拷贝他的作品,这证明了他的作曲成就。他留下了大量的作品,包括:8部(或可能是10部)弥撒,超过50首赞美诗和圣歌,超过150首经文歌,约60首法国香颂,超过70部意大利牧歌和17部器乐"利切卡尔"(ricercare),成为欧洲这一时期最有影响力的音乐家之一。

1. 推进作曲技法的发展

维拉尔特是文艺复兴时期最多才多艺的作曲家之一(图2-2),几乎在每一个现存的风格和形式中都留下了作品,早在1520年,维拉尔特的一些经文歌和第四代法国康佐涅(双卡农式香颂)在威尼斯已经出版③,他的多声复调音乐被称为佛兰芒风格(图2-3)。

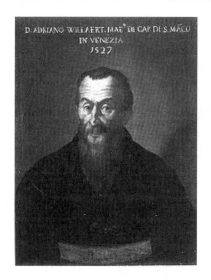

图2-2 维拉尔特肖像

图2-3 阿德里安·维拉尔特的《新音乐》(1568年)乐谱【Music notation from Adrian Willaert's Musica Nova(1568)】

取自:http://biography.yourdictionary.com/adrian-willaert;检索:2014年5月11日

维拉尔特是著名的教会作曲家,在意大利,作为一个适合教堂(特别是圣马可大教堂)唱诗班的大师,除有超凡的音乐才华,第二个因素显然是有宗教体裁音乐作品的创作。他的成名很大程度上归功于他的教会音乐创作,在这方面,他创作的经文歌、弥撒受到众所周知的推崇。维拉尔特的经文歌采用拉

① 这时维拉尔特已享有"菲亚门戈"(Fiamengo)称号,被任命为"卡佩拉大师"("Maestro di Capella")。见:伊恩·芬伦《文艺复兴从1470年代到16世纪的结束》【Iain Fenlon. The Renaissance from the 1470s to the End of the 16th Century[M]. Englewood Cliffs: Prentice Hall,1989:111-112】。

② Gustave Reese. Music in the Renaissance[M]. New York: W. W. Norton & Co.,1954:348.

③ 见:杰拉德·亚伯拉罕《简明牛津音乐史》【Gerald Abraham. The Concise Oxford History of Music[M]. Oxford: Oxford University Press,1917:230】;古斯塔夫·瑞茜《文艺复兴时期的音乐》【Gustave Reese. Music in the Renaissance[M]. New York: W. W. Norton & Co.,1954:371】。

丁文本作为歌词。这些拉丁文本包含不同的来源,如维吉尔的《埃涅阿斯纪》(the Aeneid of Virgil)、罗马天主教教会的礼仪书籍和当代诗人的虔诚诗等。

维拉尔特将北欧复调技法嫁接到简单的意大利音乐形式中,并通过模仿技法升华了经文歌的艺术水平。维拉尔特喜爱传统的卡农作曲技巧,常常将旋律置于男高音声部,将其视为一个旋律规则;他大胆尝试各种"变音",一首优秀的实验性作品《变音体系的等音》大大丰富了作品的声音体系[1]。一些学者提出,他的《变音体系的等音》《奎德》是变音的二重奏,对后世音乐创作的发展影响巨大,例如,他的音阶实验影响到学生维琴蒂诺;而他的另一个学生扎利诺从其多声部音乐成就中分析得出16世纪最完整的对位体系。同时,他大大扩充声部:对于早期以四声部为主创作的声乐形式,维拉尔特运用音乐想象将其扩展到以五声部为主(甚至增加到七个声部),以齐唱在八度上结束。他留存下来的10首弥撒中,大多数采用模仿手法创作:也就是先详细阐述经文歌、牧歌或是香颂曲调,然后使用模仿手法展开。尽管维拉尔特的10首弥撒很优美,甚至超越了辉煌的范型若斯坎,但在后来传播中的排名却在约350首经文歌之外。

维拉尔特很早就已经开始尝试创作和表演。14世纪在英国出现了多声部轮唱的赞美诗作品,复合唱这种创新的音乐创作风格遇到合适的机遇即刻取得成功,成为维拉尔特对西方音乐创作发展的重要贡献之一。

由于圣马可教堂每一侧各有一个祭坛,维拉尔特根据这种教堂内特有的两侧裙廊建筑构造,利用教堂空间布置了两组合唱队,各自提供一架管风琴,合唱和管风琴一起构成竞唱的效果。他还根据这一特殊结构创造发展了多声部轮唱,即一种由两个合唱团交替演唱(亦称交互轮唱、分割合唱)的形式。这样一来,合唱就分为两个部分:交互轮唱或同时演唱,最终成就著名的复合唱——一种通过空间、音色对比而构成的合唱方式。1550年,他出版了威尼斯乐派第一部复合唱作品《分裂赞美诗》。扎利诺在16世纪后的著述中提出,二重合唱仅是维拉尔特创作中最简单的一种形式,他是轮唱风格的发明者,是这种音乐形式的先驱,威尼斯乐派复合唱风格由这种交替音乐的形式演变而来。最近,维拉尔特为两个对唱合唱团创作的曲谱已经被发现,并收入了《分裂合唱》,其中的作品《分裂赞美诗》从标题看似乎是交互轮唱的乐曲,但其实已经是复合唱的作品了[2]。维拉尔特的复合唱弥撒影响了后来的许多作曲家,如他的接班人德·罗莱、扎利诺、安德烈·加布里埃利、乔万尼·加布里埃利、多纳托和克罗斯等,所有的人都在培植和推广这种已知的创作风格[3]。在维拉尔特及其学生的影响下,通过几代作曲家的努力,最终形成一种更高级的音乐形式——复合唱风格,并强烈地影响了新方法的发展。由此,他成为复合唱这一音乐形式的先驱。随后在威尼斯,一个由维拉尔特创立的、使用多个合唱团的作曲风格成为主导。

最近的研究表明,维拉尔特并不是第一个使用这种交互合唱或复合唱的人,多米尼克·菲瑙特在维拉尔特之前已使用过它,并且约翰内斯·马提尼在15世纪末也用到它,但维拉尔特是第一个著名且被广泛模仿的复合唱乐曲的创作者:他的音乐创作使用了卡农、彻底模仿、宽大的音阶和复合唱技法写作[4]。由此,维拉尔特建立在严谨佛兰芒流派中的技术牢牢地成为威尼斯风格的重要组成部分。维拉尔特在圣马可时期建立起来的这种写作传统,在整个17世纪由其他作曲家的创作而延续下来。这种音乐

[1] 一些学者称他的《变音体系的等音》(Chromatic Enharmonic Ism)、《奎德》是变音的二重奏(the Chromatic Duo)。见:荷马·乌尔里希,保罗·A.派斯克《音乐史和音乐风格》【Homer Ulrich, Paul A Pisk. A History of Music and Musical Style[M]. New York: Harcourt, Harcourt Brace Jovanovich, Inc., 1963:177】。

[2] 见:阿尔弗雷德·爱因斯坦《简明音乐史》【Alfred Einstein. A Short History of Music[M]. New York: Alfred A. Knopf, 1965:67】。

[3] Alec Robertson, Denis Stevens. (1965). A History of Music 2[M]. New York: Barnes & Noble, Inc., 1965:160.

[4] 见:伊恩·芬伦《文艺复兴从1470年代到16世纪的结束》【Iain Fenlon. The Renaissance from the 1470s to the End of the 16th Century[M]. Englewood Cliffs: Prentice Hall, 1989:114】。

形式发展到巴洛克时期成为协奏原则的起点。①

2. 世俗音乐艺术

在世俗声乐方面,维拉尔特创作的牧歌、香颂和维拉涅拉②也有广泛影响。维拉涅拉(不要与法国诗歌形式混淆)是一种起源于意大利的音乐形式,具有明亮、轻松的特质,是16世纪中叶之前重要的世俗声乐体裁。它最早出现在那不勒斯,并且影响了后来抒情而轻快的歌曲创作,从而也影响了牧歌创作的发展。

在当时的意大利,牧歌是世俗音乐领域首选的重要体裁,维拉尔特和圣马可教堂的音乐家们是威尼斯首先创作牧歌的著名音乐家。由于他爱好新奇风格的个性和创造性,因此被认为是当时一流的牧歌作曲家。维拉尔特创作了22首四声部的牧歌。在维拉尔特的牧歌集 Mentre che'l cor 中我们可以看到早期牧歌形式的演变图景。维拉尔特是最早广泛使用音阶创作牧歌的作曲家,在德·罗莱的帮助下将牧歌合唱设定成标准化的五声部形式并为琉特琴写了韦尔德洛③。同时,维拉尔特以强调音节重音的音乐形式,凸显出一种清晰反映歌词文本含义的风格;这种对情感内涵开创性的表现,一直持续到牧歌时期结束。

从维拉尔特早年的香颂类作品中可以看出,他的香颂可分为两类:其一是具有卡农形式的装饰性(melismatic)固定歌调(cantus-firmus)作品;其二为主音式并偶尔使用变音的作品。这两种类别的作品反映出意大利牧歌的影响。与此同时,维拉尔特还创作了康佐涅等意大利世俗声乐作品。康佐涅在意大利文中字面意思是"歌",它是一种世俗的和弦歌曲形式,来源于意大利歌曲或普罗旺斯歌谣。它也可以用来形容一种类似于牧歌的抒情歌曲。

在维拉尔特的同时代人中,他是最早创作利切卡尔器乐作品的作曲家之一。利切卡尔多为键盘乐器创作,也被用来指练习曲或学习、探索乐器演奏或唱歌技术方法。在当代,利切卡尔往往指一种早期的赋格,特别是那些在给定一个庄重品质、长时值音符的主题上展开的作品。维拉尔特的对位技术精湛,吸收了"帕凡舞曲""加利亚德舞曲"等意大利古民间舞曲内容,创作了许多两乐章的管风琴曲。

这时的管风琴音乐虽然艺术手法上还比较简单,但以清新自然的世俗风格流行一时,在欧洲各国产生了很大影响。由此可见在键盘艺术领域,维拉尔特最重要的贡献是开发了利切卡尔这种器乐形式,由此成为近现代器乐艺术的先驱④。

除了创作,维拉尔特也是一位著名的音乐教育家,他作为一名教师的成就并不比作为杰出的作曲家的成就少。后来他的弟子们(除了拉索外)被称为威尼斯乐派的核心,甚至还可能影响了年轻的帕莱斯特里纳(Palestrina)。这些作曲家对音乐创作的变革有决定性的影响,在威尼斯乐派维拉尔特的学生中最突出的一位是他的同胞、北方人西普里亚诺·德·罗莱。进入17世纪后,威尼斯乐派由加布里埃利等率领。威尼斯乐派在16世纪下半叶的蓬勃发展,标志着巴洛克时代的开始⑤。

① World of Music: An Illustrated Encyclopedia 4[M]. New York: Abradale Press,1963:1485.
② 维拉涅拉(villanella,复数为:villanelle)影响了意大利世俗声乐中抒情而轻快歌曲(canzonetta)的发展。
③ 见:亚历克·罗伯逊,丹尼斯·史蒂文斯《音乐史(2)》[Alec Robertson,Denis Stevens. A History of Music 2[M]. New York: Barnes & Noble, Inc.,1965:149];古斯塔夫·瑞茜《文艺复兴时期的音乐》[Gustave Reese. Music in the Renaissance[M]. New York:W. W. Norton & Co.,1954:324];H. E. 伍尔德里奇《牛津音乐史(二)》[H E Wooldridge. The Oxford History of Music 2[M]. New York:Cooper Square Publishers, Inc.,1073:197];杰拉德·亚伯拉罕《简明牛津音乐史》[Gerald Abraham. The Concise Oxford History of Music[M]. Oxford:Oxford University Press,1917:228-229]。
④ World of Music: An Illustrated Encyclopedia 4[M]. New York: Abradale Press,1963:1485.
⑤ 见:古斯塔夫·瑞茜《文艺复兴时期的音乐》[Gustave Reese. Music in the Renaissance[M]. New York:W. W. Norton & Co.,1954:310.]引自:http://www.thefamouspeople.com/profiles/adrian-willaert-477.php,访问日期:2014年5月15日。

三、雅克·布斯的利切卡尔

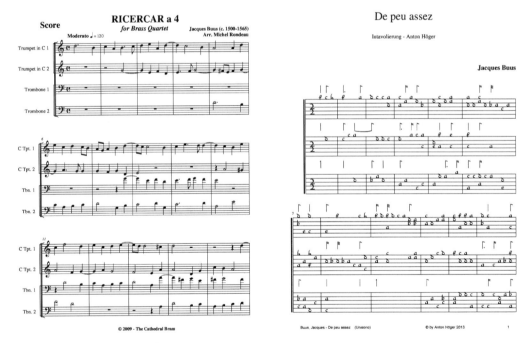

图 2-4 雅克·布斯部分作品

雅克·布斯[①]是早期威尼斯乐派的成员,是赋格前身利切卡尔最早的作曲家之一,也是一个熟练的香颂作曲家(图 2-4)。布斯大概出生在根特,他早年的生活细节如大多数文艺复兴作曲家的情况一样

① 雅克·布斯(Jacques Buus,亦称 Jakob Buus,Jachet de Buus,1500—1565),法国佛兰芒乐派作曲家和文艺复兴时期的管风琴演奏家。大约出生于在欧洲中心城市布鲁塞尔附近、东佛兰德省的根特(Ghent)。

非常少见。他可能曾在法国学习,并在那里开始早期的职业生涯,而且,他一生始终与法国保持着一些关系。1538年,在里昂由雅克·莫德尼(Jacques Moderne)出版了他的第一首香颂。3年后,他去了威尼斯,竞争圣马可大教堂第二管风琴师的职位,并赢得了这份工作。这时正是维拉尔特在任期间,雅克·布斯和阿尔莫尼奥一起担任第二管风琴师的职位,他们一起将圣马可大教堂的音乐实力提升到欧洲最令人印象深刻的境地,在水平上仅次于罗马的教皇教堂。布斯一直住在圣马可大教堂,直到1550年启程前往法国,当时表面上的原因是他无法偿还债务,但实际上是因为他已经成为一个新教徒从而不得不离开:1543年,他曾为费拉拉的加尔文公爵夫人专门创作了一卷香颂,并且,他于1550年送给在维也纳的新教大公斐迪南二世一本宣扬新教精神的香颂。1550年后,他到维也纳的哈布斯堡宫廷工作①,在那里,他忽略了来自威尼斯的返回恳求,度过了余生。

布斯在器乐利切卡尔的发展中是有影响力的人物;他创作了有史以来最长的作品,它们精心的对位,成为佛兰芒复音所有的标准使用模式②。他还写了教会的声乐作品,包括经文歌和精神香颂,虽然这些作品在威尼斯天主教不是为了表演。他的经文歌在风格上有些类似尼古拉斯·贡贝尔,有致密、无孔不入的模仿,并自由地处理原始资料③。

四、威尼斯乐派④的翘楚

此后,圣马可教堂汇聚了一批音乐家,他们对管风琴音乐创作和演奏技巧的发展作出了巨大的贡献。其中,吉罗拉莫·卡瓦索尼和安德烈·加布里埃利是威尼斯乐派崛起时突出的两位键盘艺术家。

1. 吉罗拉莫·卡瓦索尼

吉罗拉莫·卡瓦索尼⑤是意大利管风琴音乐最早的代表人物之一,他的父亲马尔科·安东尼奥·卡瓦索尼⑥也是一位德高望重的音乐家,长期担任意大利威尼斯圣马可大教堂的管风琴师和作曲家。卡瓦索尼从小跟父亲学习,掌握了演奏键盘音乐需要的各种技能。然而,除了他曾在威尼斯和曼图亚发表了两部管风琴音乐曲集外,其他的生活鲜为人知,但越来越多的文献证实了卡瓦索尼是一个优秀的、享有盛誉的音乐家。从1542年起,年轻的卡瓦索尼已经掌握了管风琴演奏和作曲的技能,从在乌尔比诺工作起,一直受到礼遇:威尼斯的参议院专门发出公告,同意在10年中他可以随时发表他的作品;第二年,

① 在1550年或1551年成为维也纳皇家礼拜堂(Imperial Chapel in Vienna)的宫廷管风琴家(court organist),他在那里直到去世为止,他的作品由经文歌(Motets)、香颂(尤其是新教精神香颂,Protestant Chansons spirituelles)和利切卡尔(Ricercars)构成。
② 包括增大(augmentation)、缩减(diminution)、反行和逆行(inversion)等等。他创新的精神香颂(Chansons Spirituelles)是一种专门的新教形式声乐作品。他的创作与尼古拉斯·贡贝尔(Nicolas Gombert)近似。
③ 取自维基百科:http://en.wikipedia.org/wiki/Jacques_Buus,访问日期:2013年9月4日;http://www.hoasm.org/IVN/Buus.html,访问日期:2014年6月8日。
④ 这种威尼斯乐派风格最早是由一个外国人阿德里安·维拉尔特(1409—1562)开发的,并继续由意大利管风琴家和作曲家安德烈·加布里埃利(Andrea Gabrieli)、他的侄子乔万尼·加布里埃利(Giovanni Gabrieli)和克劳迪奥·蒙特威尔第(Claudio Monteverdi)延续。他们的音乐采取了宽敞的架构优势,并导致复合唱和交替结构的生长。这种技术的例子是由教会的乔万尼·加布里埃利(Giovanni Gabrieli)创立的。
⑤ 吉罗拉莫·卡瓦索尼(Girolamo Cavazzoni,约1524—1577),16世纪意大利著名管风琴师。曾出版管风琴演奏的《利切卡尔、康佐涅、赞美诗、圣母颂歌集》(1543年)。这些曲集虽然只包含约1549年前编写的音乐,但都是高品质的作品,并拥有模仿形式的利切卡尔和康佐涅。关于他的出生日期目前仍有争议,有1500年、1509年、1525年等不同说法,但大多数西方学者认为卡瓦索尼是在1524年至1526年间出生在威尼斯帕多瓦的。几乎没有人知道卡瓦索尼的早年生活。
⑥ 马尔科·安东尼奥·卡瓦索尼(Marco Antonio Cavazzoni,1490—1560)是一位管风琴师和作曲家,他所有的现存的音乐包含利切卡尔、赞美诗、康佐涅……它们的风格牢牢地植根于文艺复兴时期的声乐香颂传统中。

他就发表了首部作品(后来又出了第二卷)①。越来越多的赞誉证实了卡瓦索尼作为一个有才华的优秀音乐家得到了广泛认可:他于1565年到达曼图亚,被任命为圣巴巴拉教堂管风琴师,并负责监造那里的管风琴(任音乐主管至1566年);其间,他至少担任古列尔莫·贡扎加公爵的键盘演奏家长达12年左右②。以上这一切足以证明卡瓦索尼是一个有作为的管风琴师,对键盘音乐演奏技巧作出了贡献;同时表明,他还是一个领导着当时键盘艺术潮流的杰出教师。

卡瓦索尼留存下来的作品③相当有限,但两部著作④的出版证明他创作的作品无论是声乐体裁还是器乐体裁都是出色的。卡瓦索尼的作品乐句流畅,一般声部较多,终止式完满。他的创作虽然也以定旋律的手法为主,但在对圣咏的运用上比施利克更为自由,经常对原来的素歌旋律加以节奏上的改编,或者加进新的旋律素材使形式和内容都得到扩大和丰富。在教会声乐作品中,明显可以看出他对待圣咏旋律的自由处理。卡瓦索尼对待圣咏不同于大多数前辈和同时代人力求呈现清晰、没有重大变化,他是将一个圣咏旋律通过拉伸或省略、改变节奏的设计等派生出多个主题。卡瓦索尼间或模仿前辈:预见性部分模仿此前的圣咏旋律,或在诗句之间模仿圣咏旋律。有趣的是,在这些作品的写作中,卡瓦索尼采用了创新结构。例如,在圣母颂中他用模仿手法处理圣咏旋律部分,而且每个诗句以不同的形式呈现旋律的装饰。卡瓦索尼的乐曲是有效的缩影变化组合。

卡瓦索尼器乐作品的核心是两本管风琴指法的书,他最重要的器乐作品是利切卡尔和康佐涅,这显现出他已经掌握了当时处理交替对位形式的专门技巧⑤。由卡瓦索尼创作的合奏利切卡尔没有这些特征——没有明确的节奏点部分,并且与其他作曲家的键盘作品相比较为短小,是目前已知模仿利切卡尔和康佐涅的历史开端(图2-5)。

虽然卡瓦索尼的利切卡尔在赋格的形式中分别出现齐整的或通过单一主题元素连接多个部分的方

① 在那个时候,卡瓦索尼的声誉一定已经相当高了,因为他能够从威尼斯评议会争取到发布管风琴谱合集的特权。卡瓦索尼的第二个音乐合集无出版日期(它出现在1543年和1549年之间),并且不包含任何个人资料。

② 卡瓦索尼从1552年起开始在乌尔比诺(Urbino)工作,并且在1565年至1566年负责曼图亚圣巴巴拉宫廷教堂(S. Barbara in Mantua.)管风琴的建造,显然与曼图亚公爵古列尔莫十世贡扎加(Guglielmo X Gonzaga)建立了良好的关系。从卡瓦索尼1565年7月3日至10月17日写给公爵的信中可以看出,他长期待在那里,熟悉宫廷的一切:在第一封信中提及在公爵那里成功就业,希望戴尔·安托涅蒂(dell'Antegnati)追加他40盾,因为他要负责那里所有的管风琴建造;在第二封信中,对远离公爵教堂,移动到圣克里斯托弗(S. Cristoforo)老宫廷(Corte Vecchia)中表示歉意。5年后,格拉齐亚迪奥·安托涅蒂(Graziadio Antegnati)取代了他的小儿子康斯坦丘斯(Costanzo)修造圣巴拉(S. Barbara)管风琴(由1570年11月29日的一封信推荐给公爵)。格拉齐亚迪奥·安托涅蒂来到布雷西亚与卡瓦索尼接触后成为他的一名学生。由此判断,他在曼图亚宫廷工作长达12年左右。此后直到1577年,没有任何关于卡瓦索尼活动的资料出现;有关卡瓦索尼1577年以后的活动或下落,没有现成的资料来源。

③ 卡瓦索尼发表的作品主要包含礼仪音乐——赞美诗(Hymns),轮唱弥撒(Alternatim Masses)和轮唱圣母颂(Alternatim Magnificat)和2首合奏利切卡尔(Ensemble Ricercares)等乐曲。

④ 第一本乐谱集包含4首利切卡尔,2首康佐涅(《上述》《美丽和好的法尔特·拉斐尔》),4首赞美诗[《基督救世主(Christe Redemptor Omnium)》《提供衰弱的羔羊(Adcoenani Agni Providi)》《创造者(Lucis Creator Optime)》《玛丽斯·斯特拉之路(Ave Maris Stella)》]和2首圣母颂(《第一音(Primi Toni)》《第八铃声(Octavi Toni)》);第二本中包含3首弥撒(《使徒弥撒(Missa Apostolorum)》《星期天弥撒(Missa Dominicalis)》《圣女贝娅塔弥撒(Missa de Beata Virgine)》),8首赞美诗(《韦尼造物主(Veni Creator)》《让天空(Exultet Coelum Laudibus)》《不朽(Pange Lingua)》《忏悔(Iste Confessor)》《耶稣救主(Iesu Nostra Redemptio)》《他,耶稣(Iesu Corona Virginum)》《上帝,您的军事(Deus Tuorum Militum)》《敌人希律的邪恶(Hostis Herodes Impie)》)和2首圣母颂(《第四声(Quarti Toni)》《第六音(Sexti Toni)》)。

⑤ 谱集中的4首利切卡尔都是多面性(multi-sectional,由各种不同部分组成)的作品,基本上由一系列经过模仿的不同主题构成。2首康佐涅在设计上也相似,模仿若斯坎·德·普雷(Josquin des Prez)的《佩瑟罗和费尔的阿尔让》(Passereau e di Falt d'argens)是很好的例证;采用来自其他作曲家作品中简短、活泼主题的方式更为明显。

式,但总是存在非同一般的凝聚力和简洁性,并在《第四利切卡尔》中反映出迈向真正主题统一的愿望:其所依据的主要专题内容其实都集中在一个单一旋律的核心上。卡瓦索尼的法国康佐涅使用了当时所有可行的乐器演奏处理方法,如通过简化复调写作,消除了主题中的繁杂影响,获得了清晰的 A-B-A 三个部分;个别段落产生出更加器乐化的倾向,并且绽放出更具观赏性的趋势。卡瓦索尼虽然也是根据赞美诗、圣母颂和弥撒的主题创作管风琴音乐,但他对格里高利(圣咏主题)旋律的处理,展现出令人惊讶的流动性。当时的创作,很少将格里高利的圣咏主题放在一个声部中,常见的创作手法是将格里高利旋律分解成各种零碎的片段,再通过对每个主题自由发挥对位和模仿的方式交织起来;其他时候,圣咏主题被切割、降低速度或在乐曲中不断分裂,这也是文艺复兴时期意大利管风琴音乐的特性。而卡瓦索尼没有设计这样的隔离,或在不同调上强调单一旋律性,而是以其独特的演奏手法凸显晶莹剔透的整体和弦,使求达到平衡。不少研究者认为,卡瓦索尼使用这种在声音的框架内交替、轻重对位的出色能力,以及倾向于托卡塔的创新态度,是从父亲那里学到的创造力而形成的。

图 2-5　卡瓦索尼的作品

1540 年和 1551 年的两首利切卡尔属于这种类型的多声对位作品。其大比例的密集写作手法、紧凑的经文歌主题处理方式,显现出更加成熟的佛兰芒风格。可以确定,这涉及他在威尼斯通过维拉尔特的培训而形成的简洁个性风格,这种自由的模式表明了卡瓦索尼的意图,直接表达了先前出现的主题片段,是礼仪管风琴艺术最真实的表现之一,一个世纪之后,弗雷斯科巴尔迪将这种技法发展到很高的层次①。相比在第一本书中出现的利切卡尔,第二本书映衬出卡瓦索尼的创作更加成熟。不幸的是,第二本书缺少最后一页(它应当类似于第一本书——在背面的印记上),因此无法确定其出版的确切日期。威尼斯参议院十年庆的特权圣歌在扉页上,但一直没有找到,它可能是与第一本书同一时期出版的。然而,从第二本书的外观来看,与第一本相比其出版时间并没有滞后多少,这说明它们的关系非常密切,因此在演奏时,应考虑两卷的渊源关系。这两本书标志着在管风琴艺术历史上的一个决定性时刻已经到来。

2. 安德烈·加布里埃利

在西方音乐发展史上,出现过许多家族式的艺术家,加布里埃利叔侄就享有盛誉。叔叔安德烈是维拉尔特的嫡传弟子,他继承了威尼斯乐派的传统,并在经文歌中加入管风琴,这是西方键盘艺术颇为重要的突破(图 2-6)。侄子乔万尼直接继承了其音乐风格,成为当时最有影响力的音乐家之一,是威尼斯乐

① 卡瓦索尼继承了阿德里安·维拉尔特(Adrian Willaert)和雅克·布斯(Jacques Buus)成熟的佛兰芒风格,由弗雷斯科巴尔迪(Frescobaldi)发扬光大。

派发展到高潮时的代表人物,在文艺复兴向巴洛克过渡时发挥了重要作用(图2-7)。在某种程度上,叔叔安德烈比乔万尼更著名,他是第一个国际知名的威尼斯乐派作曲家,并且在意大利以及德国于传播威尼斯乐派风格方面非常具有影响力。

图2-6 安德烈·加布里埃利肖像画

图2-7 乔万尼·加布里埃利肖像画

安德烈·加布里埃利[①]很可能在幼年时就开始在威尼斯圣马可教堂随维拉尔特学习,一直持续到16世纪50年代早期。有一些证据表明,他曾在维罗纳与文森佐·鲁福一起工作过一段时间,他在那里被称为鲁福清唱艺术大师,并在维罗纳学会并写了一些音乐作品[②]。当他成为知名管风琴家时,去争夺圣马可教堂管风琴师的职位却没成功。于是,他在1562年去了德国,在法兰克福和慕尼黑游历时,得知拉索[③]是整个文艺复兴时期创作涉及面最广泛的作曲家之一,因此慕名前去德国巴伐利亚州拜访了拉索,与拉索相识并成为朋友[④]。安德烈与拉索的交往非常有意义:拉索以前的创作完全回避纯粹的器乐,他肯定是从安德烈那里了解到威尼斯音乐,在很短的时间形成当时最丰富的音乐创作理念,并将其带回到威尼斯;而安德烈也从拉索那里获得了无数的想法。在整个文艺复兴时期的法国、意大利和德国,创作面最广泛、在宗教音乐和世俗音乐领域都有造诣的作曲家就是安德烈和拉索。他们的这些音乐关系让南北欧的音乐艺术形成交互影响,在一个短短的时间内,构成了当前大多数音乐创作的惯习。

在1566年,安德烈终于被选定为圣马可大教堂的管风琴师,这是在意大利北部最负盛名的音乐职位之一,为他后半生的音乐创作奠定了基础,他在这个位置上工作直到去世。安德烈在圣马可的职责显

① 安德烈·加布里埃利(Andrea Gabrieli,约1533—1585),文艺复兴时期著名的音乐家。关于他早年的生活细节材料很少,目前已知资料显示,他可能出生在威尼斯的圣杰雷米亚教区(S. Geremia)。在很长一段时期内,安德瑞的去世日期和死亡情况不详。直到20世纪80年代,他的死亡登记才被发现,日期是1585年8月30日,大约52岁。从这个记载推测他大约出生在1533年。

② 安德烈在维罗纳(Verona)与文森佐·鲁福(Vincenzo Ruffo)的交往使之1554年出版的牧歌被认为是鲁福清唱艺术大师(maestro di cappella-Ruffo)的作品之一。在1555年与1557年之间,安德烈·加布里埃利已是卡纳雷吉欧(Cannaregio)知名的管风琴家。他在德国与拉索相识并成为朋友。

③ 奥兰多·迪·拉索(Orlando Di Lasso,又称奥兰多·拉絮斯、罗朗·得·拉絮斯,1532—1594),佛兰芒风格的作曲家,当时最具创造性、最多才多艺的音乐家之一。他写了丰富的拉丁圣乐以及法语、意大利语和德语世俗歌曲,是极富成果的作曲家。

④ 见:丹尼斯·阿诺德《乔万尼·加布里埃利和威尼斯文艺复兴的音乐》第4页注释"虽然这本书主要写乔万尼,安德烈的侄子,但最初的章节中详细描述了一些其他的威尼斯学校作曲家,包括对安德烈的讨论"【Denis Arnold. Giovanni Gabrieli and the Music of the Venetian High Renaissance[M]. Oxford:Oxford University Press,1985:4】。

然包括作曲，为此他写了大量礼仪事务性的音乐，其中很大一部分是为圣马可大教堂巨大的共振空间而作。在圣马可独特的声学空间中创作，能够发展他自己独特的、盛大的仪式风格，他的相当一部分作品具有历史的价值。安德烈是一位多产和多才多艺的作曲家，他一生创作了大量音乐作品[1]，但他的创作并不都是为圣马可，也包括世俗声乐、声乐和乐器的混合以及纯粹的器乐作品。他曾为古希腊最早复兴的戏剧之一——索福克勒斯创作的《俄狄浦斯王》在意大利的译本创作音乐，他写的合唱为不同声部的分组设置了单独的线条。这首作品于1585年在维琴察上演。他的这些作品在多声性音乐风格和混声大合唱的特色发展中影响深远，被后世学者定义为巴洛克时代的开始。

安德烈在圣马可教堂进行音乐创作时，开始把他从外地（法国和德国）工作所接触到的对位风格引入创作，如不同层次的短小音乐语汇、不同组合在音高的重复、对比性的旋律、独特的节奏等，均尽量摆脱声乐对位因素，开创、形成了他独特的新管风琴音乐创作风格。他着力加强和发展在早期前奏曲中已有雏形的复调键盘音乐语汇，这些大量运用完整和弦及流动音阶走句的语汇在其手中被大为扩展。例如他的《托卡塔》（图2-8）展示出了特有的华丽风格。

安德烈·加布里埃利——前奏曲

图2-8 《托卡塔》琴谱

这种在安德烈以前的键盘音乐旋律中从未出现过的、宽广的大块和弦与大段流畅的音阶互相交织的音阶-音型式乐句，对后人有极大的启示意义。为庆祝勒班陀战役战胜土耳其人，他为几位从日本来访的皇子创作了音乐（1585年）。在这首篇幅不大的乐曲中，安德烈采用了大量音阶式的旋律，充分描绘了威尼斯节日的壮观气派，是一首完整而成熟的管风琴音乐作品。聆听这首表现文艺复兴时期繁荣昌盛景象的乐曲，富丽堂皇的圣马可大教堂仿佛就在眼前。安德烈对威尼斯乐派的贡献在于他将和声及丰富的音色效果导入创作。他的风格构成在当时是一种全新的管风琴音乐创作手法，主导着16世纪的音乐创作，并为下一代威尼斯乐派风格确定了方向。显然安德烈生前不愿意公布自己的音乐作品，他的很多音乐作品是在去世后由他的侄子乔万尼·加布里埃利整理后，在1587年出版的。

安德烈早期的音乐创作风格受罗莱影响，无论如何在高潮部分都有一个齐唱的结构，具有宏伟的风格特色。在1562年见到拉索后，他的风格发生了很大变化，荷兰风格对他有很强烈的影响。在圣马可教堂这一独特的音乐环境中工作，他开始背离曾经统治了16世纪音乐的佛兰芒对位风格，而是在伟大的教堂利用混合器乐和声乐组的铿锵庄严声表演交互轮唱[2]。他这个时期的音乐使用了乐句重复与声

[1] 安德烈的作品包括100多首经文歌和牧歌，以及数量较少的纯器乐作品。

[2] 西普里亚诺·德·罗莱(Cipriano de Rore)的牧歌代表了16世纪中叶音乐的发展趋势；安德烈早期的音乐在高潮(climaxes)的齐唱结构(homophonic textures)具有宏伟风格(grand style)；此后，荷兰风格(Netherlander)被交互轮唱(antiphonally)冲淡。见：Stanley Sadie. The New Grove Dictionary of Music and Musicians vol. 20[M]. London: Macmillan Publishers Ltd., 1980

音在不同音调水平上的不同组合。虽然乐器不是特别明显,但从某种程度上来说通过他仔细对比质感和响度塑造出的音乐是独一无二的,他发展了自己独特的创作才能,形成了一种成熟的音乐创作风格。他创立的复合唱①风格和管风琴协奏曲这一体裁形式对后世的影响巨大,确立了巴洛克时代键盘音乐的雏形。由此,他获得了当时最优秀作曲家的美誉。在安德烈职业生涯的后期,他也成为著名的老师②。他的学生们和其他一些人将协奏曲风格带进德国。安德烈在传播意大利威尼斯风格音乐上有很强的影响力,尤其是在德国传播意大利音乐方面成就显著。

第二节　威尼斯乐派的辉煌

威尼斯是一个非常国际化的城市,并且在西方音乐艺术发展从文艺复兴向巴洛克转折的十字路口,产生了许多重要而有价值的人物。

一、安尼巴莱·帕多瓦诺

安尼巴莱·帕多瓦诺③的早年生活鲜为人知。根据那个时候的传统,艺术家往往在名字中加上出生地,根据彼得鲁奇④告知的条件,按照这一惯例判断安尼巴莱的名字,可知他应当生于帕多瓦⑤。他可能是在当地大教堂管风琴师斯佩林迪奥·贝托尔多⑥的指导下学习后,决定献身于管风琴艺术的。安尼巴莱的名字第一次出现在历史文献中是1552年11月30日。当时,威尼斯乐派正处于发展的关键时期,已经开始尝试分离声音与空间,开始采用"双轨制":著名的圣马可大教堂拥有巨大空间,允许两个合唱团和两架管风琴同时演奏,他被聘为首席管风琴师,第二管风琴师是吉罗拉莫·费拉博斯科⑦(图2-9)。

安尼巴莱在威尼斯的圣马可教堂担任第一管风琴师一直到1565年。德尔·瓦尔·德·帕斯引述检察官的记录(这是目前唯一出现在圣马可大教堂管风琴比赛的检查结果,并有一些教堂教师的信息),

① 复合唱(polychoral),或称双重合唱,是威尼斯乐派特有的合唱风格。并且,安德烈创造了管风琴协奏曲(concertato)这一体裁形式。
② 安德烈的学生中突出的是他的侄子乔万尼、音乐理论家洛多维科·扎科尼(Lodovico Zacconi)、汉斯·利奥·哈斯勒(Hans Leo Hassler)。
③ 安尼巴莱·帕多瓦诺(Annibale Padovano,亦名:Padoano,Patavino,Patavinus,1527—1575),意大利文艺复兴后期威尼斯乐派的重要作曲家和管风琴演奏家,键盘托卡塔(Toccata)最早的开发者之一。
④ 奥塔维亚诺·彼得鲁奇(Ottaviano Petrucci,1466—1539),意大利乐谱出版家,发明了新印谱法。他在1501年用活字印刷法印制音乐书籍,这一突破使文艺复兴时期的很多世俗音乐被保存下来。他印刷出版了50卷以上的乐谱集,促进了音乐的传播,使托卡塔、幻想曲等新器乐体裁相继出现,舞曲体裁进一步发展,为以后的组曲创造了条件。
⑤ 帕多瓦(Padua)是意大利北部的一个城市。
⑥ 斯佩林迪奥·贝托尔多(Sperindio Bertoldo,1530—1570),出生在摩德纳(Modena)。他于1552年1月1日被任命为帕多瓦大教堂(Cathedral of Padua)的管风琴师,1552年11月30日在哥哥阿尔莫尼奥(Armonio)发生变故后,被提升为专家(Master)。
⑦ 吉罗拉莫·费拉博斯科(Girolamo Parabosco,也称:Girolamo oder Gerolamo, auch Hieronimus oder Hieronimo Parabosco,约1524—1557),意大利作家、作曲家、管风琴师和文艺复兴时期的诗人。他出生在皮亚琴察(Piacenza),是著名管风琴师文森佐·帕拉博斯科(Vincenzo Parabosco)的儿子。他确切的出生年份和日期都是未知的,据文献数据可知出生在1520—1524年之间。他并非从小在威尼斯接受音乐教育,但曾被提及是威尼斯学派创始人阿德里安·维拉尔特(Adrian Willaert)在1541年底的一个学生。1546年,吉罗拉莫访问了佛罗伦萨音乐家弗朗西斯科·科尔泰奇亚(Francesco Corteccia,1502—1571),他是在同一时间为美迪奇家族服务的著名城市音乐家。经过一段时间在意大利北部城市的旅行演奏,吉罗拉莫回到了威尼斯,并在意大利音乐最辉煌的时期于圣马可大教堂成为一个管风琴师。他在那里直到去世。

认为安尼巴莱的位置是第二管风琴师，但鉴于他得到名人的推崇，很可能检察官认为他的排名应在第一管风琴师之前①。弗朗切斯科·卡菲认为，圣马可大教堂的检察官对他充满厚爱：1553年初安尼巴莱病倒时得益于检察官的帮助，于5月12日得到高于工资一倍的补助，超过了圣诞节和复活节的一般津贴②。1552年至1565年是意大利管风琴艺术蓬勃发展的时期，许多后来著名的管风琴演奏家汇聚在威尼斯③。在1557年7月2日的一次竞争中，安尼巴莱被判负于克劳迪奥·梅鲁洛，并于下一年2月3日被任命为第二管风琴师，但他的地位并未削弱，在1563年，他的薪水还是增加了。然而安尼巴莱忽略了乐器制作，也经常缺席管风琴演奏。出于这些原因，在1564年11月2日，由参议院颁布法令，安尼巴莱的所有活动被禁止，未经明确许可从自己的办公桌离开，会得到处罚并罚款。当梅鲁洛接手第一管风琴师的工作5年后，安尼巴莱离开了圣马可大教堂。根据卡菲记载，安尼巴莱于1565年8月2日获得许可，整个9月在法国，他从此再未回来④。不论安尼巴莱是否于

图2-9 吉罗拉莫·费拉博斯科肖像

1564年离开威尼斯，最终他在1566年离开了圣马可教堂管风琴师的职位。毋庸置疑的是，在许多威尼斯音乐家离开他们的原生区域试图改变自己命运的影响下，安尼巴莱离开威尼斯去了格拉茨的哈布斯堡宫廷⑤。

安尼巴莱在格拉茨的宫廷作为威尼斯乐派最有代表性的作曲家之一出现⑥，在随后的1570年左右，安尼巴莱作为教堂唱诗班的大师取得了巨大的成就。

近年来，安尼巴莱已成为知名的、活跃于文艺复兴时期的管风琴艺术家和作曲家。在1556年威尼

① 关于安尼巴莱在威尼斯的工作有不同说法，黎曼（Riemann）和其他一些历史学家认为他此时是在公爵的小教堂（nella cappella ducale）任职，如德尔·瓦尔·德·帕斯（Del Valle De Paz）认为，第一和第二管风琴师之间的区别应该被视为"作为一个区别的数字，但并没有程度的概念"（"come una distinzione numerica, ma non di grado"）。

② 然而费德霍费尔（Federhofer）根据安尼巴莱曾要求检察官并得到了2银币（il 2 ag）的资料，反驳了卡菲的判断。

③ 安尼巴莱成为威尼斯（Venice）圣马可（St. Mark）大教堂的首席管风琴师（first organist），年薪40块钱（an annual salary of 40 ducats）。阿德里安·维拉尔特（Adriano Willaert）和其他所有的歌手都说，"他被选为名声很大与每年40块钱薪水的管风琴师"（"fu eletto a sonar esso organo grande con salario de ducati quaranta all'anno"）。当时，克劳迪奥·梅鲁洛（Claudio Merulo）和乔万尼·加布里埃利（Giovanni Gabrieli）都在这里。正是因为安尼巴莱的任职，使得克劳迪奥·梅鲁洛（Claudio Merulo）屈居第二管风琴师达8年之久。

④ 弗朗切斯科·卡菲（Francesco Caffi）的记录较为详细，说："作为乌鸦出方舟，并没有回来！"（"come il corvo dell'arca uscì e non tornò!"）他去法国为奥地利查尔斯大公（dell'arciduca Carlo d'Austria）服务。然而从加尔达诺（Gardano）在威尼斯1573年出版的、专门为帕拉丁的古列尔莫王子（principe Guglielmo conte del Palatinato）和巴伐利亚公爵（duca di Baviera）创作的五声部弥撒书（libro di Messe a cinque voci stampato）的扉页推断，卡菲并未交代出任何安尼巴莱的作品，他的说法值得怀疑。

⑤ 一般情况下，格拉茨（Graz）的哈布斯堡（Habsburg）王朝与威尼斯保持着友好的关系，许多威尼斯音乐家前往哈布斯堡王朝的领域。有资料显示，1565年7月1日安尼巴莱进入奥地利查尔斯二世在格拉茨的宫廷为管风琴师，月薪有25弗罗林（fiorini）。安尼巴莱在1570年成为格拉茨的音乐指挥（director of music），5年后在那里去世。

⑥ 有资料显示，他首先是"奥布里斯特音乐"（obrister musicus）最具代表性的作曲家，其次，他是格拉茨的宫廷乐长（maestro）。

斯出版的安东尼奥·加尔达诺(Antonio Gardano)的第一本乐谱中,他发表了各种类型的四声部利切卡尔,并于1564年的第一本牧歌书中发表了五声部作品。在威尼斯出版的由加尔达诺编辑的《牧歌集》中,他的四个声部作品与罗莱[①]的名字一起出现。在其他人编辑的曲集中,他的作品也屡屡出现[②]。

在1567年后,威尼斯出版了安尼巴莱的《五声部和六声部经文歌》,其中包括以前的藏品版本和后来创作的一些牧歌,特别值得怀念的是一首八声部的名为《战斗》的器乐菲亚托作品,这一作品也发表在《音乐对话》中[③]。在为庆祝巴伐利亚的威廉五世和摩纳哥洛林的雷娜塔婚礼创作的作品中,安尼巴莱设置了十二个声部。可以提及的是,在庆祝晚宴由拉索担任声乐和器乐导演的节目是由六个琉特琴、五只长号、一只牛角号和一个皇家甜美的合唱团四处流动构成的庞大演出阵容。安尼巴莱还创作了大量弥撒,受到奥地利的大公爵和妻子的一致好评[④]。1573年,安尼巴莱第一部《五声部弥撒》由古列尔莫的儿子在威尼斯出版。

除了上面提到的作品,安尼巴莱还留下了大量文艺复兴时代的作品,其中不仅有宗教作品,还有世俗作品。近年来在欧洲各大图书馆新发现了许多他的手稿,仅在德国就新增了《丰富而深刻》《圣主任性的语言》,还有特雷维索大教堂档案中的《求怜经》。

虽然安尼巴莱出版了大量声乐作品,但他的器乐作品更引人注目[⑤]。文森佐·伽利略[⑥]从德国带回来一些安尼巴莱作品[⑦],在其为琉特琴创作的《凡罗尼莫》前言中称他"永远都称赞不够"。并且,彼得罗·德拉·瓦莱也给予安尼巴莱好评,认为他作为管风琴演奏家拥有娴熟的独奏技巧[⑧]。他认为,安尼巴莱的这种特点源于斯卡代欧尼亚[⑨]基础,源于圣马可大教堂的大型音乐节演出与其他教堂的区别:两个管风琴同时演奏所产生的表演上的竞技,特别是在与第二管风琴师帕拉博斯科的直接竞技下取得了成就。德·帕斯也谈到,圣马可大教堂的管风琴演奏强调庄严的宗教功能,如果你不能处理好这些问题

① 奇普里亚诺·德·罗莱(Cipriano de Rore)的作品还有1561年和1575年的牧歌集。
② 如在科尔内利奥·安东内利(Cornelio Antonelli)的曲集(1570年由威尼斯的出版商G. 斯科托发行)中有安尼巴莱的《甜食水果》(I Dolci Frutti);并由R. 阿玛迪诺(R. Amadino)在1589年出版的康佐涅中出现了他的三个声部的作品;在G. A. 塔拉齐(G. A. Terzi)收集的第二本琉特琴谱书中(1599年由威尼斯的出版商G. 文森蒂发行)发现了他的经文歌。最后,除了专用于1573年巴伐利亚公爵的弥撒,安尼巴莱作有5首牧歌、琵琶琴符号谱乐曲,包含在文森佐·伽利略(Vincenzo Galilei)著名的《简单的轮旋曲》(Fronimo)中。
③ 安尼巴莱《五声部和六声部经文歌》(Liber Motectorum quinque et sex vocum)中的《战斗》(Battaglia)是一首器乐菲亚托(Fiato),在《音乐对话》(Dialoghi Musicali,1590年)中发表。从伊波利托·努沃洛诺(Ippolito Nuvolono)在1571年(从格拉茨发出的日期为9月19日)写给曼图亚古列尔莫(Guglielmo di Mantova)公爵的信中可以见到,《音乐对话》中七个声部的作品是安尼巴莱写的。
④ 在德国巴伐利亚,当时的奥地利大公爵是卡洛二世(Carlo Ⅱ),他的妻子是巴伐利亚的玛丽亚(Maria di Baviera)。安尼巴莱在同样的条件下,创作了一首二十四声部(24 voices)的巨大弥撒,使用了各八声部的3个合唱团(three choirs of eight voices each),手稿现在维也纳国家图书馆(Staatsbibliothek di Vienna)保存。这部作品已经由保罗·范·尼维尔(Paul Van Nevel)带领的胡尔加斯乐团(Huelgas Ensemble)录制了音频。
⑤ 他创作了1本经文歌(Motets)、1本弥撒(Masses)和2本牧歌(Madrigals),但他被主要记住的是器乐(instrumental music)作品。
⑥ 文森佐·伽利略(Vincenzo Galilei,1520—1591),意大利琉特琴弹奏者、作曲家和音乐理论家。他是欧洲歌剧的创始人之一。他在《凡罗尼莫》(Fronimo)前言中说,安尼巴莱永远都称赞不够(mai abbastanza lodato)。
⑦ 其中包含幻想曲(Fantasie)、经文歌(Motetti)、康佐涅(Canzoni)、牧歌(Madrigali)、舞蹈组曲(Pass'e mezi & Balli),并且,印刷出来的一首经文歌被收录在乔瓦尼·安东尼奥·泰尔齐(Giovanni Antonio Terzi)、贝尔加莫(Bergamo)的第二本书《琉特琴指法》(Intavolatura di Liuto)中。在威尼斯,这些作品由贾科莫·文森蒂(Giacomo Vincenti,1599年)出版。关于安尼巴莱的所有作品现代版本的完整目目,请参阅德尔·瓦尔·德·帕斯(Del Valle De Paz)的著作。
⑧ 彼得罗·德拉·瓦莱(Pietro Della Valle)在《圭迪乔尼》(Guidiccioni)中称赞安尼巴莱的独奏(sonare solo)。
⑨ 斯卡代欧尼亚(Scardeonio)是圣马可大教堂的大型音乐节。

就无法确立首要地位①。但是要注意,安尼巴莱在管风琴作品中凸显出这种要求的重要性。

他是一位非常显眼的利切卡尔作曲家,虽然他所用的许多主题来自当时常见的单声圣歌,但他的旋律线中包含了相当多的装饰;此外,他常常打破主题,将其作为动机增加发展空间②。这是一个令人惊讶的现代创作方式,预示了作曲技术的发展方向。他最有名的创作是托卡塔,这些乐曲也许都是托卡塔最早的例子,在其创作上具有现代意义上的即兴性和高度装饰性。通常,他的创作中包括模仿与即兴之间的间插段,甚至有两倍至三倍的变化,在威尼斯乐派以后的音乐中非常突出③。与 J. 布斯、A. 维拉尔特、G. 卡瓦佐尼等创作的伟大管风琴作品比较可知,安尼巴莱是伟大的对位法作曲家。他突出了管风琴的乐器效果,也可能是第一次如此显著地突出了管风琴的主要乐器结构特色,将其提到一个较高的阶段,他似乎已经预测到管风琴的无限可能性。

安尼巴莱的管风琴遗作《利切卡尔》和《触键与利切卡尔》表明,他的管风琴艺术具有明确性和均衡性④,从他生动的写作中已经可以看到对形式和丰富表情的有机统一趋势,他的作品与 A. 加布里埃利的作品以及梅鲁洛的作品一起提升了管风琴艺术,最终在弗雷斯科巴尔迪时达到文艺复兴时期意大利管风琴艺术的最高阶段。最近的西方研究表明,安尼巴莱的创作取得了巨大成就,包括对钢琴艺术的发展均有重要意义。

二、克劳迪奥·梅鲁洛

威尼斯的圣马可大教堂是欧洲历史最久、最重要的教堂之一,有悠久的音乐传统;在维拉尔特的引领下,16 世纪下半叶意大利形成了被称为"威尼斯乐派"的音乐家群体⑤,他们为欧洲管风琴艺术的发展作出了重要贡献,也标志着欧洲巴洛克键盘艺术时代的到来。威尼斯乐派在随后的几年中成为欧洲音乐艺术的核心乐派之一。其中,梅鲁洛由于对键盘音乐的创新成就而成为一代管风琴演奏者的楷模。

梅鲁洛⑥的早年生活鲜为人知,他的经历记载并不多(图 2-10、图 2-11),相关资料显示,他在 1556 年至 1557 年曾跟随布雷西亚的图托瓦勒·梅农⑦学习作曲,同时向吉罗拉莫·多纳托⑧学习管风

① 德尔·瓦尔·德·帕斯(Del Valle De Paz)说,圣马可大教堂同时使用的两个管风琴师得到广泛认同("lascia ammettere l'impiego di due organi contemporaneamente"),对于语音(vocale)的要求是由维拉尔特在交替对话和合并两个合唱团时引入的,必须处理好宗教功能问题才能确认自己的首要地位。

② 安尼巴莱的旋律线(melodic lines)以单声圣歌(Plainchant)为基础,但也常打破主题(theme),将单声圣歌作为动机(motivic)增加(addition)装饰(ornamentation)。

③ 他的托卡塔(Toccata)具有即兴性(improvisatory)和高度装饰性(highly ornamented)、模仿(imitative)和间插段(interpolations)的特点,不同于威尼斯乐派(Venetian school)的音乐。

④ 《利切卡尔》(Ricercari,重印于 1588 年)、《触键与利切卡尔》(Touch e Ricercari,遗作,出版于 1604 年)由加尔达诺(Gardano)在威尼斯出版。《触键与利切卡尔》中包含安尼巴莱的 3 首托卡塔(toccate)和 2 首利切卡尔(Ricercari),其他 5 首不是他的作品,其中明确性(chiara)和均衡性(equilibrata)非常突出。

⑤ 维拉尔特在威尼斯的学生中最突出的一位是他的同胞——北方人西普里亚诺·德·罗莱。进入 17 世纪后,威尼斯乐派由加布里埃利(Gabrielis)等率领。见:古斯塔夫·瑞茜《文艺复兴时期的音乐》[Gustave Reese. Music in the Renaissance[M]. New York: W. W. Norton & Co., 1954: 310];引自: http://www.thefamouspeople.com/profiles/adrian-willaert-477.php,检索: 2014 年 5 月 15 日。

⑥ 克劳迪奥·梅鲁洛(Claudio Merulo,1533—1604),意大利文艺复兴后期著名作曲家、教师、出版商和管风琴演奏家。他最著名的作品是威尼斯复合唱(Polychoral)风格的合奏音乐。

⑦ 图托瓦洛·梅农(Tuttovale Menon),来自法国的作曲家,曾在费拉拉宫廷服务,著名的情歌作曲家(madrigalist)。

⑧ 吉罗拉莫·多纳托(Girolamo Donato,1457—1511),威尼斯管风琴演奏家。

琴演奏技术，并与多纳托成为终生的亲密朋友。他很可能在威尼斯圣马可大教堂向扎利诺(Zarlino)[①]学习过。在威尼斯，他与科斯坦佐·帕洛塔[②]成为亲密的朋友，他们的友谊保持了一生。

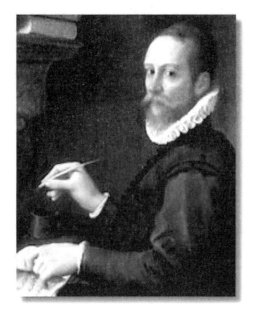

图 2-10　推测为克劳迪奥·梅鲁洛的肖像

（那不勒斯，卡波迪蒙蒂的画廊）；原文：Presunto ritratto di Claudio Merulo(Napoli, Gallerie di Capodimonte)

图 2-11　克劳迪奥·梅鲁洛的素描蚀版画

（在 1604 年他 71 岁时）

　　在 23 岁时，梅鲁洛的精湛管风琴演奏技术已经给人留下了深刻印象。1556 年 10 月 21 日，他被任命为布雷西亚旧大教堂(Duomo Vecchio)的管风琴师。他作为一个管风琴演奏家的技巧令人印象深刻，因此在密友吉罗拉莫·多纳托的一再推荐下，他于 1557 年被威尼斯圣马可大教堂列入管风琴师候选人名单，成为安德烈·加布里埃利的有力竞争者。这是他职业生涯中的第一个重要事件，他被认为是意大利最优秀的管风琴演奏家之一。经过激烈拼搏，梅鲁洛击败了安德烈·加布里埃利等众多演奏高手，取得了威尼斯圣马可教堂第二管风琴师的职位（在 1557 年）。当 1564 年安尼巴莱·帕多瓦诺辞去第一管风琴职位离开威尼斯时，他毫无异议地登上了第一管风琴师的宝座，成为当时在威尼斯最令人瞩目的管风琴演奏家。到 1566 年，梅鲁洛被任命为威尼斯的首席音乐代表[③]。然而，令人不解的是，梅鲁洛却在 1584 年突然辞职，离开了曾经给他无数荣誉的威尼斯[④]。在帕尔马大教堂，他与安提尼亚蒂一起改良管

① 焦塞弗·扎利诺(Gioseffo Zarlino, 1517—1590)，意大利作曲家和音乐理论家。他可能是继阿雷佐的圭多·摩纳科(Guido Monaco d'Arezzo)之后，亚里士多塞诺斯(Aristosseno)和让·菲利普·拉莫(Jean Philippe Rameau)之间最伟大的音乐理论家，在对位法(contrappunto)的理论方面作出了显著贡献。

② 科斯坦佐·帕洛塔(Costanzo Porta, 1528/1529—1601)，文艺复兴时期的意大利作曲家和威尼斯乐派的代表。他既是作曲家也是老师，从而获得高度赞扬并享有盛誉。

③ 在为弗朗西索·德·美迪奇(Franceso de' Medici)和比安卡·卡佩洛(Bianca Cappello)于 1579 年的婚礼，以及法国亨利三世(Henry Ⅲ of France)在 1574 年访问威尼斯写下了庆祝音乐后，他被任命为威尼斯共和国大使(ambassador of Venetian Republic)。

④ 梅鲁洛辞职的原因尚不清楚，而且有些出人意料——在威尼斯，他不仅薪酬高，而且有非常良好的声誉，圣马可大教堂又是管风琴师最重要的地方之一。1584 年 12 月，他的名字出现在帕尔马(Parma)的法尔内西亚(Farnesia)宫廷支付薪水的账单上。1587 年，他被任命为帕尔马大教堂(Parma Cathedral)的首席管风琴师。

风琴的制作，我们可以通过梅鲁洛的作品推断出他使用的是一种新型的斯蒂卡塔管风琴①，在他新的创作中，威尼斯的创作风格也延续下来。但在此期间，他曾多次去威尼斯和罗马，在那里出版了两卷著名的《管风琴托卡塔》②。他去世后，在帕尔马的职务由侄子接替。

作为作曲家，梅鲁洛一生的作品并不多，但却有重要的意义。他最擅长也是最有名的作品是为键盘乐器创作的音乐，他开创了利切卡尔、康佐涅和托卡塔的形式，写过不少这方面的作品，尤其是他的托卡塔具有创新性（如他著名的《管风琴托卡塔》）。梅鲁洛善于把握即兴写作和严峻的对位之间的平衡。另外，在他的作品中还可以发现大量地运用动机发展的作曲手法，这些对后世的作曲家均有很大影响。他是第一个用对比手法写作对位经过段③的作曲家；他往往插入可以被称为利切卡尔的部分——在不同的作品中被标记为托卡塔或康佐涅④；他的键盘作品开始基本是复调音乐的改编曲，但随后逐渐增加装饰和详细阐述，直到达到具有相当艺术鉴赏力的一个高潮节点。特别是在后来的音乐作品中，他有时以主题动机作为装饰的起点，然后将其展开，这种技法在巴洛克时代成为流行技法。由于他的演奏理念和教学观念，其键盘音乐作品基本是以声乐性的旋律为基础，加入很多装饰的手法，因而旋律感较强，与意大利作曲家的创作风格相异，比当时的键盘音乐先进⑤。就像后人的评价一样：

> 梅鲁洛的创新一方面是对键盘演奏艺术发展的导航，他是巴洛克键盘风格的主要来源；另一方面，自由组合的不和谐音响大胆忽视突破了前人制定的规则，其影响有时是惊人的，他甚至预见到浪漫主义时代人们的审美追求。⑥

他的键盘音乐具有巨大的影响力，他的音乐思想可以在斯韦林克、弗雷斯科巴尔迪及其他人那里看出。斯韦林克作为一名教师，对德国北部管风琴学派许多键盘演奏家的技术有巨大影响，最终影响到约翰·塞巴斯蒂安·巴赫，他们都可以称自己是从梅鲁洛创新中产生的后裔。

即使梅鲁洛器乐曲创作的名气已经盖过了他的无伴奏声乐创作，他依然是牧歌作曲家中的一员⑦。梅鲁洛在威尼斯期间，还做过音乐出版商，虽然时间很短（1566年至1575年），但在出版界也颇具影响力⑧。在编辑中，他经常根据自己的风格改变乐谱的标记，修改和声，甚至肢体语言。

作为当时著名的管风琴家，梅鲁洛无疑是当时的楷模，有很多热爱管风琴演奏的学生前来学习。他也是非常有责任心的老师，认真研究过手指的动作，十分强调手指在流动时的均匀发展，为了使学生获得全面的键盘技术，他编纂了一套完备的手指练习法。他的这一教学思想由他的学生和他的终生好友吉罗拉莫·多纳托记述下并编辑成论文，记录下了他对键盘演奏技术的贡献。另外，他还发明创造了一种演奏装饰性音型的方法，写作了一本专门演奏装饰性音型的练习曲。其中，主要的观念就

① 梅鲁洛通过伟大的布雷西亚管风琴制造商家族最后的继承人——科斯坦佐·安提尼亚蒂（Costanzo Antegnati）的协助，设计、制作出斯蒂卡塔管风琴（Steccata's organ）。
② 梅鲁洛的《管风琴托卡塔》（*Toccate per Organo*）在威尼斯和罗马出版。
③ 在利切卡尔（Ricercars）、康佐涅（Canzones）和托卡塔（Toccatas）创作中，经过段是最具创新性的一种。它可以为演奏家提供演奏的范围。
④ 在16世纪晚期，这些术语仅仅是大约描述，不同作曲家显然有他们不同的想法和认识。
⑤ 梅鲁洛的主题动机（motif）展开、忽略语音主导（voice-leading）、规则（rules）等创作手法，更多地与后期牧歌作曲流派相关。
⑥ 参考材料来自维尔纳伊金音乐资料馆（魏玛）免费提供的资料。
⑦ 他也以安德烈和乔万尼·加布里埃利的方式写了双合唱团的经文歌。他出版了2本五声部（Madrigali a 5 voices，1566年和1604年）、1本四声部（Madrigali a 4，1579年）和1本三声部（Madrigali a 3，1580年）的牧歌作品集，因此，他在今天依然被认为是威尼斯乐派中的一员。
⑧ 梅鲁洛重印和出版了许多新的书籍与作品，包括宗教和世俗声乐（主要是大众歌曲，经文歌和牧歌）、2部三至六声部的大型牧歌集。他还编辑出版了韦尔德洛、阿卡代尔特、罗雷、拉索等作曲家的作品。

是装饰性音型是融合各种手段为表现旋律而服务的。在晚年,他确定了个人的键盘演奏风格(即梅鲁洛演奏风格),这是一种以一条旋律为基础,努力使用各种方式来美化这条旋律,以至于抵消机械装置带来的可预测的公式化演奏的模式。这种具有对位倾向的演奏方法,既有即兴的成分,又显示出与高超技能性段落的交替组合,给当时演奏界注入了新鲜的血液,更充分显露出大师将键盘演奏艺术作为展现人类伟大旋律必不可少组成部分的一生奋斗目标。吉罗拉莫·迪鲁塔将著名的键盘技术论文《特兰西瓦尼亚》献给梅鲁洛[1],足以说明梅鲁洛作为文艺复兴时期意大利最重要的键盘演奏家之一的地位。

三、吉罗拉莫·迪鲁塔与《特兰西瓦尼亚》

威尼斯乐派在键盘艺术领域的辉煌成就体现在许多方面:首先,出现了西方最早关于管风琴演奏艺术研究的成果,前面所提到的迪鲁塔献给梅鲁洛的《特兰西瓦尼亚》就是代表;其次,圣马可大教堂不寻常的布局,与它两个彼此面对面的合唱台(每个都有自己的管风琴),促进了威尼斯风格的发展。

《特兰西瓦尼亚》是键盘艺术史上最早的练习曲之一。它的作者迪鲁塔本身就是意大利一位兼作曲家与管风琴演奏家于一身的音乐理论家。然而除了他作品中所透露出来的信息外,他的生活和音乐生涯资料鲜为人知。从目前所见的文献可知,他于1574年成为方济会[2]修士后,于1580年来到威尼斯,在这里,他遇到了梅鲁洛、扎利诺、鲍勒塔[3],并极有可能向他们每个人都学习过。梅鲁洛在一封推荐信中提到迪鲁塔,说他大概是16世纪80年代最好的学生之一。1593年,他开始担任教堂的管风琴师[4]。没有人知道他在1610年后的情况。

迪鲁塔在对位方面发表过论文。这些论文描述了富克斯[5]不同种类的对位法,是第一个对富克斯研究的文章,是对作曲家很有教育意义的范例。然而富克斯对此并不认同,相反,称这是不太严格的对位,属于即兴创作的领域。

迪鲁塔最著名的作品是两部名为《特兰西瓦尼亚》[6]的管风琴音乐方面的书,以与特兰西瓦尼亚的外交官伊什特万·德·约伊卡[7]对话的形式,论述了管风琴音乐演奏的处理方法(图2-12)。这是西方键盘艺术史上第一次在著作中将管风琴与其他键盘乐器技术划分,涉及管风琴演奏的各种指法,尤其是对梅鲁洛的托卡塔和幻想曲进行了详细描述。其中,也包括了许多他自己的作品。这些阐述涉及不同种类表现的形成,呈现出不同的表演问题,特别是对管风琴发展创新技术方面的说明,显示出他是一位有名的老师[8]。

[1] 吉罗拉莫·迪鲁塔(Girolamo Diruta,1554—1610),意大利作曲家、管风琴演奏家和音乐理论家。他在对位方面的论文,以及在键盘乐器特别是对管风琴方面合作发展的创新技术使他成名。他撰写的著名键盘技术论文《特兰西瓦尼亚》(*Il Transilvano*,1593年)是献给梅鲁洛的。

[2] 方济会(francescano)是由罗马教皇格里高利九世于1230年宣布成立的、为救助未成年人的教会学校。

[3] 克劳迪奥·梅鲁洛(Claudio Merulo)、焦塞弗·扎利诺(Gioseffo Zarlino)和科斯坦佐·鲍勒塔(Costanzo Porta)也都是方济会的成员。

[4] 他先是在基奥贾大教堂(Cattedrale di Chioggia)任职,后在1609年去了古比奥(Gubbio)。

[5] 文岑茨·富克斯(Vinzenz Fux,大约1606—1659)是奥地利音乐家和作曲家。

[6] 《特兰西瓦尼亚》(*Il transilvano*)又名《特兰西瓦尼亚王子》(*Principe di Transilvania*),它的第一部名为《巴托里·西吉斯蒙德》(*Bathory Zsigmond*),第二部名为《利奥诺拉·奥尔西尼·斯福尔扎》(*Granduca Ferdinando I de' Medici*)。根据一些专家的研究,他们是斐迪南一世大公美迪奇的孙子(nipote del Granduca Ferdinando I de' Medici.)。由此推断,1610年后迪鲁塔成为美迪奇家族的私人教师,专心教学和著述。

[7] 据书中所称,伊什特万·德·约伊卡(Istvan de Joika)当时正出使意大利。

[8] 迪鲁塔的侄子阿戈斯蒂诺·迪鲁塔(Agostino Diruta,1595—1647)也是一位作曲家,是他的学生。

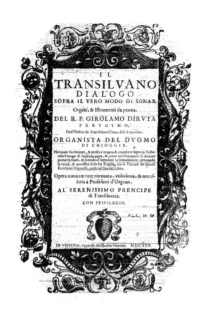

图 2-12 两部《特兰西瓦尼亚》的封面

意大利艺术家卓越的成就使威尼斯成为欧洲最引人注目的作曲圣地之一,欧洲各地的音乐家来到威尼斯学习,对西方键盘艺术的发展产生了巨大影响。此时,安德烈的侄子和学生乔万尼·加布里埃利也是影响西方键盘艺术发展里程中的一代大师。

四、乔万尼·加布里埃利

根据目前发现的材料判断,乔万尼最有可能出生在威尼斯①(图 2-13)。虽然没有多少人知道乔万尼的早年生活,但他确实可能接受了叔叔安德烈的指导②。像他的叔叔一样,乔万尼也在德国生活了好几年,他向著名的拉索学习,拉索对他音乐风格的形成起到重要作用。他于 1575 年受阿尔伯特五世公爵聘请,在慕尼黑的宫廷任职,直到 1579 年公爵去世。他在德国一直待到 1584 年才返回意大利,很快(一年后)乔万尼就步入了职业生涯的辉煌时期。

乔万尼在 1585 年成为圣马可大教堂的第二管风琴师并终身担任这个职位。在 1585 年克劳迪奥·梅鲁洛离任以后,他成为那里主要的管风琴师。他在管风琴演奏艺术方面继承并完善了梅鲁洛对于托卡塔、利切卡尔、康佐涅等乐曲的演奏技术。同时,他受威尼斯最负盛名并且最富裕的教会团体——圣罗科教会的聘请,担任了大学的管风琴师;这所大学在音乐方面的辉煌成就仅次于圣马可大教堂,一些最知名的歌唱家和音乐家在意大利的表演都在那里进行。虽然乔万尼可能对圣马可的职位更重视,但他的很多音乐作品是专门为圣罗科的大学而作的③。

安德烈去世后的第二年,乔万尼承担了礼仪音乐的创作任务,并迅速在这个领域崭露头角,成为圣马可独领风骚的作曲家④。乔万尼在出版自己作品的同时,开始为编辑安德烈的遗作投入了大量时间,

① 有资料显示,乔万尼的父亲来自卡尼亚地区(the region of Carnia),前往威尼斯前不久乔万尼诞生。
② 乔万尼在 1587 年奉献给安德烈的那本《协奏曲》(concerti)一书中有过暗示。
③ 当时,克劳迪奥·梅鲁洛(Claudio Merulo)是圣马可的首席管风琴师。圣罗科(San Rocco)是一个威尼斯的教会团体。乔万尼在圣罗科的大学(Scuola Grande di San Rocco)音乐活动的生动描述留存在英国作家托马斯·科里亚特(Thomas Coryat)的旅行回忆录中。
④ 乔万尼在牧歌(madrigalist)领域从未如此活跃。

这使其作品得以出版面世。这时,乔万尼与包括汉斯·莱奥·哈斯勒[①]在内的外国音乐家建立了广泛联系,他如饥似渴地学习威尼斯风格,几年后乔万尼成为名师,他的学生包括斯韦林克、普莱托里乌斯[②]和许茨[③]等后来著名的音乐家。

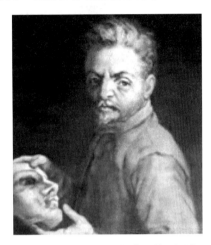
图2-13 乔万尼·加布里埃利画像

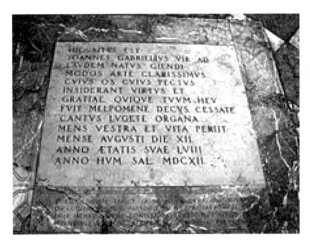
图2-14 乔万尼·加布里埃利在威尼斯圣斯特凡诺墓地的墓碑

大约在1606年后,乔万尼的身体越来越差,经常生病,无法正常履行职责,这时,教会当局开始任命副手接替他的职务。他最终因肾结石并发症在威尼斯去世(图2-14)。

乔万尼是第一个写作器乐演奏合唱作品的作曲家,他的作品[④]风格华丽,声乐和器乐的技巧都达到一定高度,被认为是文艺复兴时期音乐艺术的高峰。像他之前和之后的许多威尼斯乐派作曲家一样,他充分利用圣马可教堂不寻常的格局,沿着他叔叔安德烈的创作风格,在利用对话和回声效果方面展现了很强的创造力。经文歌《教堂》是由两个合唱团再加上独唱、管风琴、铜管和弦乐器构成的多声部巨著,这些彼此对立的多种组合所形成的无限声音力量,当时也只有在圣马可大教堂才可以达到完美平衡[⑤]。他1587年公开发表的第一部《协奏曲》中,用乐器伴奏的合唱团有低有高,场地之间的差异显著;而1597年发表的《神圣的音乐》中,这种接近唱和的技术模式几乎不见了,其中的音乐素材不是简单地呼应,而是通过连续的合唱进入,在这些作品中,乐器是表演的一个组成部分[⑥]。后来的有些作品几乎将这种模式开发到了极致。1605年后乔万尼的创作风格有一个明显的变化,出现了更加注重齐唱的风格特征:纯

① 汉斯·莱奥·哈斯勒(Hans Leo Hassler),德国作曲家,安德烈(Andrea)以前的学生,后来他成为富格尔家族(Fugger Family)和奥地利斐迪南大公(Archduke Ferdinand)的雇员。

② 海欧纳莫斯·普莱托里乌斯(Hieronymus Praetorius,1560—1629),威尼斯乐派的继承人。

③ 海因里希·许茨(Heinrich Schütz,1585—1672),德国作曲家和管风琴演奏家。

④ 乔万尼擅长的音乐类型包括:合唱音乐、键盘乐、器乐合奏曲。其代表作有:大量赞美诗歌、圣乐交响曲、管风琴曲、器乐合奏曲。

⑤ 两个面对面的合唱台创造出惊人的空间效果。乔万尼的大多数作品都是这么写的:一个合唱团或器乐组首先在一面听得见;其次是对方的音乐的响应;经常有位于附近的教堂中央的主祭坛的一个阶段的第三组。虽然这种多声音乐(polychoral)风格已经存在了几十年(阿德里安·维拉尔特可能首先使用了它,至少在威尼斯),但是乔万尼率先使用了两组以上的乐器和歌手精心组成的结构,具有精确的方向,在教会演奏中音响效果始终准确定位,在远点可以达到完美的清晰度。在《教堂》(Ecclesiis)的乐谱中能明显地看出这些技术:其中用了铜管(brass)和弦乐器(strings)等。因此在乐谱上,乐器看起来怪怪的,比如一群演唱者对面设置一大群铜管乐器。

⑥ 从乔万尼的《协奏曲》(Volume of Concerti)、《神圣的音乐》(Sacrae Symphoniae)等作品中,可以看出其创作观念的转变。如《所有国家》(Omnes Gentes)这首作品中,只在合唱团标有"卡佩拉"("Capella")的地方要求由歌手表演每个部分。见:《新格罗夫音乐和音乐家词典》"乔万尼·加布里埃利"词条【Giovanni Gabrieli// Stanley Sadie. The New Grove Dictionary of Music and Musicians vol. 20[M]. London:Macmillan Publishers Ltd.,1980】。

乐器部分称为交响乐，一小部分为独唱写的装饰性旋律由一个简单的低音声部伴随和演唱。"哈里路亚"的结构中用叠字提供了叠句，形成了回旋模式，并且合唱与独唱之间有密切的对话，尤其是他最著名的作品之一《教会》展示了这种多声音乐技术①，作品利用器乐和歌唱表演构成四个独立的群体，无处不在的管风琴是起支撑作用的低音部。

其实，乔万尼也创作了一些世俗声乐作品和若干准即兴风格的管风琴作品。乔万尼所有的世俗声乐作品出现都比较早，但他从来没有写过如舞蹈音乐这类当时流行的轻松世俗音乐。乔万尼创作了许多纯器乐作品，如在16世纪越来越受欢迎的康佐涅和利切卡尔②等作品，这些作品促进了赋格曲式的形成。乔万尼创作的世俗作品给人一种自然而富有朝气的亲切感，具有亲切活泼的威尼斯精神，而且技巧性很强。另外，他创作了许多有特色的主题，其中有些主题在巴赫的作品中经常被采用。他还开创了一种全新的方法来创造音乐的色彩和编排，如：《弱和强的奏鸣曲》是首个由作曲家采用动态力度符号标记的作品之一；《三把小提琴的奏鸣曲》是第一个使用低音声部的作品之一，预示了巴洛克后期的三重奏鸣曲③。但在后期的职业生涯中，他更专注于教会声乐和器乐作品的创作，将力度的使用发挥到最大功效④。乔万尼后期的器乐曲集中收录了他对世俗器乐新体裁进行尝试的作品，其中，最著名的是利用古钢琴这种新兴乐器进行的创作。虽然这些器乐体裁并不一定都是由他首创，但是他总有出新。如，他将主题分离到多个空间发展，进而达到整体最完美的效果，形成巴洛克时期重点使用、发展的协奏风格。这一点，不论是威尼斯还是其他地方的学者在研究著述中都有记载。

乔万尼是他那个时代最有影响力的音乐家之一，代表着威尼斯乐派风格之大成，是文艺复兴向巴洛克风格转变时期的典范。他那卷具有影响力的《神圣的音乐》开始流行后使人们从欧洲各地到威尼斯来学习音乐成为时尚。这本乐谱在欧洲各地的广泛传播为乔万尼吸引了一批突出的新学生，他们不仅在意大利学习牧歌的创作技巧，也将宏大的威尼斯多声音乐风格带回自己的国家；尤其是他那些来自德国的作曲家学生，将这种创作风格与牧歌结合得十分密切，使这些创世纪的音乐创作方式迅速蔓延到欧洲北部，掀起德国早期巴洛克风格音乐的高潮，最终在 J. S. 巴赫的音乐创作中达到高峰，对音乐发展中的德国潮流起到决定性的影响作用，因此可以说，德国巴洛克音乐风格的根在威尼斯⑤。

以加布里埃利叔侄为代表的卓越音乐家的成就，使威尼斯乐派成为欧洲最引人注目的优秀作曲家

① 乔万尼这首齐唱风格（homophonic style）的作品与蒙特威尔第的第五本书《牧歌》（*Quinto Libro Di Madrigali*）同一年出版，可以作为一个答案，其中有纯粹的"交响乐"（"Sinfonia"）、回旋（rondo）模式；尤其《教会》（*Ecclesiis*）集中展示了这种多声音乐（polychoral）技术。

② 这些康佐涅和利切卡尔作品收在他的两部巨集《神圣的音乐》（*Sacrae Symphoniae*，1597 年和 1615 年）中。

③ 更多乔万尼的器乐作品包括不同组合的康佐涅；2 套《圣乐交响曲》（*Sacrae Symphoniae*，1597 年与 1615 年），其中第一套中包含著名的《四度低音弱声部》（*Sonata Piane Forte Alla Quarta Bassa*）奏鸣曲集。他的作品在其去世后被收入《康佐涅和奏鸣曲》（*Canzoni e Sonate*，1615 年）中。一些作品显现出特别的创新之处，如《弱和强的奏鸣曲》（*Sonata Pian e Forte*）、《三把小提琴的奏鸣曲》（*Sonata per tre Violini*）等。

④ 在后人的研究文献记载中，他做得最有名的事情，不是创新而是对音响力度的探索，如他专门为乐器创作的作品中，使用了多个并排的大规模、空间上分离群体的合唱队，这是巴洛克混声大合唱（Concertato）风格理念的起源。见：埃莉诺·塞尔弗里奇-菲尔德《威尼斯器乐，从加布里埃利到维瓦尔第》【Eleanor Selfridge-Field. Venetian Instrumental Music, from Gabrieli to Vivaldi[M]. New York: Dover Publications, 1994: 81】。

⑤ 无论是因为威尼斯访问者的传播，还是由于乔万尼·加布里埃利的学生的传播，威尼斯乐派的创作风格都传向了德国北部。他的学生中最著名的是汉斯·莱奥·哈斯勒、海因里希·许茨（1609 年和 1612 年之间跟他学习）和迈克尔·普莱托里乌斯。

群体之一,他们也成为文艺复兴向巴洛克时代及其相关的音乐风格过渡期间的重要人物。他们的管风琴作品被视为器乐艺术在16世纪发展的高峰,并大大影响了键盘艺术在17世纪的发展。

五、卢萨斯科·卢萨斯基

1564年,埃斯特宫廷任命卢萨斯基①为主要的管风琴师,由此,他进入了我们的视野(图2-15)。通过搜寻我们发现,早在1555年,维琴蒂诺就在《微音程拱型大键琴》中积极地记载了他的职业生涯,充分肯定了他作为键盘演奏者的才能,他的能力使他在当时居于最重要键盘演奏家之一的地位②(图2-16)。

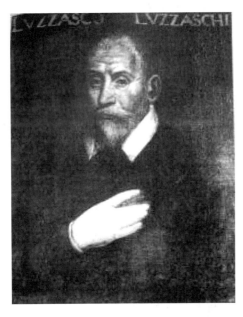 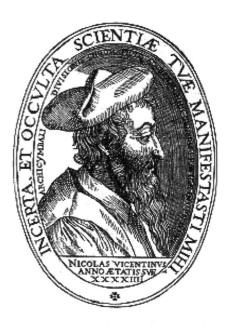

图2-15 卢萨斯科·卢萨斯基的肖像　　　　图2-16 维琴蒂诺音乐著作的卷首

卢萨斯基是西普里亚诺·德·罗莱的学生,他不仅继承并且发展了老师的技能,并且最终也成了一个有影响力的教育者。安东尼·纽科姆③写道:

① 卢萨斯科·卢萨斯基(Luzzasco Luzzaschi,1545—1607),意大利作曲家、管风琴家和文艺复兴晚期的老师。他出生和去世均在费拉拉,尽管有他曾到罗马旅行的说法,但那只是一种假设。多数时间卢萨斯基在他家乡的城市生活。他是一个紧随着帕莱斯特里纳(Palestrina)、韦特(Wert)、蒙特(Monte)、拉索(Lassus)、马伦齐奥(Marenzio)、杰苏阿尔(Gesualdo)等人,熟练掌握意大利牧歌的代表人物。

② 尼古拉·维琴蒂诺(Nicola Vicentino,1511—1575/1576),意大利音乐理论家和文艺复兴时期的作曲家。他是这个时代最有远见的音乐家之一,他的发明包括微音程键盘,并在十二平均律崛起的200年前,制定了一个半音(变音体系)写作的实用系统。尼古拉·维琴蒂诺的《微音程拱型大键琴》(*Microtonal Archicembalo*)于1555年发布。

③ 安东尼·纽科姆(Anthony Newcomb,1941—2018),美国音乐学家。他曾就读于加州大学伯克利分校,1962年后,由于获得富布赖特奖学金(Fulbright Scholarship)而前往荷兰从古斯塔夫·莱昂哈特(Gustav Leonhardt)学习,获得了硕士学位(1965年)和普林斯顿大学的博士学位(1969年)。他于1968年进入哈佛大学音乐学院,1973年留在加州大学伯克利分校。1981年,他获得了由英国皇家音乐协会颁发的有名望的音乐学奖"登特金牌"(médaille de Dent)。从1986年到1990年,他是美国音乐学协会杂志(Journal de la Société américaine de musicologie)的编辑。1990年,纽科姆成为伯克利艺术和人文学科的领军人物(doyen des arts et des sciences humaines à Berkeley);1992年,成为美国科学院艺术和文学院士(Académie américaine des Arts et Lettres)。纽科姆是第一个对1540年至1640年间意大利牧歌(Madrigal Italien)历史,尤其是费拉拉的女性协奏曲(Concerto Delle Donne de Ferrare)音乐有兴趣的学者;随后,他的研究主要集中在理查德·瓦格纳方面,并对18世纪和17世纪的器乐作品之间的联系在音乐上的意义(questions de sens musical)提出了有价值的观点。

开始与罗马学派的成员埃尔科莱·帕基尼学习,完全是经过由卢萨斯基训练有素的培训,弗雷斯科巴尔迪取得了成功。围绕那不勒斯的杰苏阿尔和麦奎埃,钦佩并且紧随其后的卢萨斯基的创作;一些北方来的(音乐家)亲自与卢萨斯基学习。①

今天,卢萨斯基最为人所知的作品是他著名的《女性协奏曲》,这部作品是专为费拉拉公爵阿方索二世创办的私人女声合唱团而作的②;作品中显现出他作为牧歌合奏创作的专家所拥有的声乐技巧才华,以及先进的音乐修养(图2-17~图2-19)。他在担任宫廷风琴师的同时,兼任合唱团的指挥。1601年他为教堂唱诗班领唱者创作的牧歌《声音》中出现了具有高度装饰性的女高音旋律线,这首乐曲只有经过训练的职业歌手才能完美表演。

图2-17 卢萨斯科·卢萨斯基一本牧歌书的扉页

图2-18 卢萨斯科·卢萨斯基的第五本牧歌书的扉页　　图2-19 五声部牧歌的第一本书(1571年)

卢萨斯基幸存下来的键盘作品仅限于4首卡农,虽然参考资料注明了他的创作还有3本四声部的利切卡尔作品集,表明他在积极创作器乐作品,但这些书籍似乎已经丢失。③

① 见:安东尼·纽科姆《制造幻想的方法:卢萨斯基的器乐风格的欣赏》【Anthony Newcomb. Il Modo di Far la Fantasia: An Appreciation of Luzzaschi's Instrumental Style[J]. Early Music, 1979, 7(1):34】。
② 卢萨斯基为费拉拉公爵(Duke of Ferrara)阿方索二世(Alfonso Ⅱ)的私人女声合唱团(female vocal ensemble)而创作的《女性协奏曲》(Concerto Delle Donne)被广泛传播。他的作品中包含第一、第二、第三女高音,由这些内行的能手巡回演出。
③ 卢萨斯基除卡农(Canon)和利切卡尔(Ricercars)外,还发表了7本五声部的《牧歌集》(1571年至1604年);1601年为3个教堂唱诗班女高音领唱者创作了牧歌;发行有五声部的合集——经文歌部分等。

第三节　罗马乐派弗雷斯科巴尔迪的键盘艺术

除我们前面介绍过的威尼斯乐派作曲家外,罗马乐派的吉罗拉莫·弗雷斯科巴尔迪[①](图 2-20)在键盘音乐上的成就对后人影响也很大。

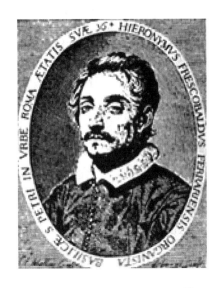

图 2-20　弗雷斯科巴尔迪画像

弗雷斯科巴尔迪是当时活跃在意大利罗马和佛罗伦萨的著名管风琴作曲家和键盘乐器演奏家,他 1583 年出生在意大利北方的费拉拉城,那里是意大利赫赫有名的埃斯特家族(Este)的领地[②]。生长在费拉拉这样的音乐文化环境中,弗雷斯科巴尔迪也深受影响。从小,弗雷斯科巴尔迪受教于费拉拉教堂的管风琴师鲁扎阿科·鲁扎斯奇[③],从这位前辈那里,弗雷斯科巴尔迪获得了许多文艺复兴晚期的音乐创作手法。1598 年,在弗雷斯科巴尔迪 15 岁的时候,一个偶然的事件[④]致使从中世纪到文艺复兴一直繁荣的费拉拉走向消亡,弗雷斯科巴尔迪只好在 21 岁那年只身到罗马闯荡,以寻求新的发展天地。当时,罗马是意大利的文化中心,高手如云,也是艺术资助人聚集的地方。无疑,从费拉拉来到这里的弗雷斯科巴尔迪是这个艺术中心的无名小卒。弗雷斯科巴尔迪只好进入罗马的圣切契里亚教堂(Santa Cecilia)成了歌手。1607 年,24 岁的弗雷斯科巴尔迪就任罗马圣彼得教堂管风琴师后,罗马教皇(鲍尔斯五世)立即任命他为特使,与一位同样出身费拉拉的大主教前往布鲁塞尔(当时属于佛兰芒地区)访问。遗憾的是,现在已经无法找到当年弗雷斯科巴尔迪出访的足迹,不过,弗雷斯科巴尔迪应该是在这时受

① 吉罗拉莫·弗雷斯科巴尔迪(Girolamo Frescobaldi,1583—1643),意大利作曲家,早期意大利巴洛克音乐管风琴作曲家和演奏家,那一时代最著名的管风琴师之一。
② 说到埃斯特家族的话,从中世纪后期到 17 世纪初的阿方索二世为止,一直是势力不亚于美迪奇家族的皇族。在艺术上埃斯特家族也是历史上著名的资助人。当时的费拉拉拥有一批佛兰芒著名音乐家,这其中包括若斯坎·德·普雷(Josquin de Prez)、阿德里安·韦拉尔特(Adrian Willaert)等。由于这些音乐家们的努力,费拉拉成为当时意大利著名的文艺复兴时期复调音乐传统所在的地域。
③ 鲁扎阿科·鲁扎斯奇(Luzzasco Luzzaschi,1545—1607),文艺复兴后期最著名的牧歌作曲家和键盘乐器演奏、作曲家。
④ 埃斯特家族阿方索二世(Alfonso Ⅱ,1533—1598)的去世,成为埃斯特家族走向衰落的转折点。在此之后,罗马教皇克莱门斯八世(Clement Ⅷ,1592—1605 在位)将费拉拉划归罗马统治。

到了斯韦林克①音乐的影响。

一年后,弗雷斯科巴尔迪回到罗马,立刻接任罗马圣彼得大教堂内圣朱莉娅礼拜堂(Santa Giulia)的管风琴师②,此时的弗雷斯科巴尔迪才25岁。从此,弗雷斯科巴尔迪的职业生涯进入了辉煌的发展时期。弗雷斯科巴尔迪一直到1628年才离开罗马,前往佛罗伦萨宫廷任管风琴师。1634—1643年,他再次回到罗马,担任圣彼得教堂的管风琴师③,在宫廷教堂管风琴师这个职位上终生从事音乐活动。

吉罗拉莫·弗雷斯科巴尔迪是杰出的作曲家和管风琴家。他的主要创作体裁是管风琴曲与古钢琴曲。他的作品中半音用得很多,作品涉及赋格曲、随想曲、管风琴托卡塔、拨弦古钢琴曲等多种类型。他既富于想象又爱好思索。弗雷斯科巴尔迪的音乐并不悦耳动听,但却有着严密的逻辑性。他的作品充满着理性的力量和大胆探索的创新。他的管风琴创作以托卡塔、变奏曲和利切卡尔、康佐涅之类的主题模仿对位曲为主。在创作中,弗雷斯科巴尔迪有大胆的和声调性变化,旋律的长线条亦被短小尖锐的动机所取代。尽管其音乐在今天听来颇显陈旧、毫无变化,但在当时创新的节奏、生动的旋律及刺耳的不和谐和弦,足以表明这是17世纪早期的划时代之作。弗雷斯科巴尔迪创作的主题模仿曲,如利切卡尔或康佐涅是赋格曲的前身。他的主题模仿曲往往由几个乐段组成,每个乐段都有不同的主题。

弗雷斯科巴尔迪是新管风琴乐派的创立者,其作品被视作复调音乐的典范之作,巴赫曾手抄其后期名作《音乐的花束》(1635年)进行学习。他的音乐风格特点是具有戏剧性的创新,大胆采用半音变化而不失逻辑性与结构性。他是首先发展单一主题创作新原则的作曲家之一。这个新原则逐渐代替了早期管风琴音乐迅速展示多个主题的手法,对德国(特别是南部)的管风琴学派发展起到重大影响。他对欧洲,特别是德国的管风琴音乐产生了深远的影响。弗雷斯科巴尔迪的键盘曲中,经塞戈维亚改编后用吉他演奏的有《咏叹调与变奏》《意大利风库朗》《帕萨卡里亚》等。

《咏叹调与变奏》(Aria con Variazioni)是为键盘乐器而作的。本曲最早由塞戈维亚改编成吉他独奏曲,定为e小调、4/2拍。虽然原曲曲名题为咏叹调(Aria),但实质上是帕蒂塔④(partita)。最早的曲名是《弗雷斯科巴尔迪的咏叹调》(Aria detta la Frescobalda)。至于为什么添上自己的名字迄今不详,估计它包含用本人自己创作的主题作变奏曲之意。本曲的键盘曲乐谱通常附有1至5的顺序号,因此从主题与变奏的角度来看,这是由主题与四个变奏组成的乐曲。全曲采用对位法处理,变奏时节奏自由,旋律多彩,并不严格保持主题结构的小节数。但是,各个变奏的和声进行基本相同。

原曲为d小调,它的第二曲(第一变奏)为6/4拍;第三曲(第二变奏)为3/2拍;第四曲(第三变奏)为4/2拍,结构与主题相同;第五曲(第四变奏)为6/4拍,采用明显的复调音乐型的织体定法,比较开朗、悠闲。塞戈维亚的吉他改编曲更改了原曲顺序,按原曲的主题、第一变奏、第三变奏、第二变奏、主题(再现)的顺序排列,省去了原曲中的第五曲(第四变奏)。

17世纪欧洲音乐发展的一个重要内容,是器乐从声乐中独立出来,成为音乐艺术中的重要类型。17世纪初是器乐曲完全独立并开始定型的阶段。帕蒂塔、托卡塔、利切卡尔、前奏曲、幻想曲、随想曲等,都是直接由声乐作品发展而来的。此时,各种舞曲和歌曲的变奏非常盛行,并且都具有非常自由的即兴演奏特点。这在弗雷斯科巴尔迪时代是非常常见的。弗雷斯科巴尔迪的作品大多是这些类型的键盘音

① 至于弗雷斯科巴尔迪是否在斯韦林克的门下学习过一段时间,目前仍无从考证。
② 其前任是同为费拉拉出身的音乐家埃尔科莱·帕斯奎尼(Ercole Pasquini,1560—1620)。
③ 弗雷斯科巴尔迪从1608年到1643年离开人世为止的30余年间始终担任着圣彼得大教堂管风琴师的职位。其间先后前往曼图瓦的贡扎卡家族和佛罗伦萨的美迪奇家族的宫廷任职,最终都因为种种原因半途而废返回罗马。
④ 在意大利早期的出版物上,帕蒂塔不是组曲之意,而是指变奏,到17、18世纪,帕蒂塔才兼有组曲与一连串变奏这两种词义。

乐作品，讲究独特的对位法、不和谐和声、半音阶等。而且，弗雷斯科巴尔迪的创作中，甚至出现了自由伸缩的节奏(tempo rubato)等手法。弗雷斯科巴尔迪非常有规律地在作品中使用这些手法，增加了当时器乐音乐的表现空间。在托卡塔中，弗雷斯科巴尔迪采用了非常自由、豁达和华丽的牧歌作曲法(如不和谐和声等)，这在当时来说具有先锋性。弗雷斯科巴尔迪的创作方式最大限度地保持了音乐的表现力和即兴风格，是巴洛克音乐追求表现力的代表性案例。在1615年出版的《托卡塔》(第一集)序言中，弗雷斯科巴尔迪说：

> 节奏不一定要维持定规的节拍，由演奏者判断处理之……演奏者不必将曲子全部按谱演完，根据情况由演奏者在认为适当的地方结束即可。

弗雷斯科巴尔迪是一位涉足各类作品的音乐家。传说中，他还是一位擅长即兴演奏的著名键盘乐器大师。许多人为了听到他的即兴演奏，从各地聚集到罗马。影响最大的应该是他上任时的首演，一个小小的教堂内外，居然有3万多人观赏他的演奏。

另外值得一提的是，1637年到1641年间，弗雷斯科巴尔迪收德国人弗罗贝格尔[①]为弟子，通过弗罗贝格尔，弗雷斯科巴尔迪将在键盘音乐上的风格传给了布克斯特胡德[②]等，从而成为影响巴洛克后期键盘音乐的关键人物。

[①] 弗罗贝格尔(Johann Jacob Froberger,1616—1667)，当时德国著名的作曲家、风琴管和羽管键琴演奏家，较长时间担任维也纳宫廷风琴师。大约在1650年，弗罗贝格尔完成了羽管键琴组曲时期的典型形式。

[②] 布克斯特胡德(Diderik Buxtehude,1637—1707)，北德学派重要的代表人物。

第三章
管风琴制作与艺术互融共进

文艺复兴后期,管风琴艺术不仅在威尼斯有更深入的发展,同时在西班牙、荷兰、意大利以及法国等欧洲国家都得到发展和繁荣。

第一节　西班牙与荷兰管风琴艺术

佛兰德斯是当时管风琴制造最先进的地方之一,那里诞生了著名的乐器制造师扬·范克伦等。亨德里克·尼霍夫[①]也是荷兰著名的管风琴制造者,随扬·范克伦学习过。根据以表演意大利早期音乐而闻名的一位当代荷兰管风琴师和大键琴演奏家柳维·塔明加[②]的说法,1532年扬·范克伦逝世后,尼霍夫在荷兰赫尔佐托博斯建立了自己的制作工场,继续在整个荷兰的汉萨商人公会的扶持下制造新的管风琴和提升旧管风琴的性能,因此,他被认为是在16世纪中叶西北欧最重要的管风琴制造商,他修造的这些乐器具有神话般的质量,他发明了使管风琴的触键像大键琴触键一样轻的机械。这些精致的乐器在给人听觉享受的同时,也满足了人们视觉的需求。尼霍夫的管风琴在管的制作中使用了超过98%的铅合金,锡含量仅为1.3%左右,锑、铜和铋含量极低,这可能是由于那时的制造者已经可以使用高度精炼矿石(使用铅板制作管风琴管可能由于它常用于制造当时欧洲教堂的屋顶)。由这种合金管制成的管风琴以产生具有高度契合人声特征的声音而闻名于文艺复兴时期及巴洛克早期。为了增强乐器的外观效果,立面管道通常用薄而亮的锡箔覆盖,这种锡箔用鸭蛋清制成的胶水固定在下面的铅管上。由于政治气候的变化,不同民族风格的乐器制造开始发展。在荷兰,管风琴成为一种大型乐器,由加倍排列双层键盘等几个部分组成,并装有短号[③]。

管风琴制造业的发展直接推动了管风琴艺术的进步,在当时的西班牙和荷兰出现了一些影响文艺复兴时期及其后来音乐发展的管风琴艺术大师。

一、西班牙管风琴艺术大师——卡韦松

西班牙进入文艺复兴的时间要比意大利晚大约一个多世纪。16世纪,天主教的君主雷耶斯从阿拉

[①] 亨德里克·尼霍夫(Hendrik Niehoff,1495—1561)是扬·范克伦(Jan van Covelen,约1470—1532)的学生。
[②] 柳维·塔明加(Liuwe Tamminga,1953年9月25日出生)是一位荷兰管风琴师和大键琴师。
[③] 见:唐·迈克尔·兰德尔主编《新哈佛音乐词典》"管风琴"词条。

伯人手中收复了格拉纳达,大致统一了西班牙帝国。经由胡安娜·拉·洛卡到卡洛斯一世①时期的转变,西班牙的社会经济、文学艺术等方面都达到了前所未有的繁荣,西班牙音乐也进入繁荣时期。这时,西班牙诞生了历史上首屈一指的管风琴演奏家和作曲家卡韦松②。

卡韦松(图3-1)是西班牙文艺复兴时期的皇室音乐家,他是那个时代最重要的作曲家之一,并且是第一位伟大的伊比利亚(Iberian)键盘演奏家。他出生于西班牙北部名城,早年的个人生活经历鲜为人知,仅存的文献记载他的儿子赫尔南多·卡韦松为键盘、竖琴和比尤埃拉琴编创了《音乐作品》(1578年),在其中他说父亲自幼失明,但逆境并未能阻止他完成音乐学习。

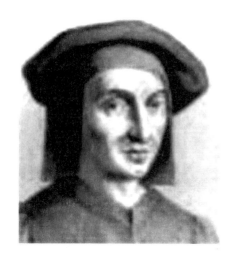

图3-1　卡韦松肖像

图3-2　帕伦西亚大教堂
(在这里,卡韦松大概从加西亚·德·巴埃萨那里接受音乐教育)

文献显示,卡韦松早年在布尔戈斯的卡斯特罗赫里斯或维拉森蒂诺那里学习音乐。很快,他突出的表演才能就得到承认,16岁时,卡韦松已经是查尔斯教堂的管风琴师。在成为一名职业歌唱者后,他遇到了帕伦西亚大教堂(图3-2)伟大的管风琴师加西亚·德·巴埃萨,在他的指导下学习乐器(主要是管风琴)演奏③,并继续在菲利普二世的宫廷服务,其职业生涯最终取得辉煌成就④。

当时西班牙正慢慢进入它的黄金时代,查尔斯五世在1526年与葡萄牙的伊莎贝拉结婚,进一步巩固了他在西班牙的地位(图3-3,图3-4)。在1516年3月14日,查尔斯五世被宣布为卡斯蒂利亚和阿拉贡的国王,他与母亲联合,第一次使卡斯蒂利亚和阿拉贡王朝团结起来。在他的祖父、神圣罗马帝国

① 天主教的君主雷耶斯(Los Reyes Católicos)收复格拉纳达(Granada),胡安娜·拉·洛卡(Juana La Loca)和卡洛斯一世(Carlos I,1517—1556)都是西班牙历史上有名的国王。

② 安东尼奥·德·卡韦松(Antonio de Cabezón,1510—1566)是塞巴斯蒂安·德·卡韦松(Sebastián de Cabezón)和玛丽亚·古铁雷斯(María Gutiérrez)的儿子,出生于布尔戈斯(Burgos)附近马达胡威约斯(Matajudios)的卡斯特里约(Castrillo),是首位伊比利亚(Iberian)键盘演奏家。

③ 卡韦松早年随卡斯特罗赫里斯(Castrojeriz)或维拉森蒂诺(Villasendino)学习音乐,遇到帕伦西亚(Palencia)教堂的风琴师加西亚·德·巴埃萨(García de Baeza)后继续学习乐器演奏。见:罗兰·德·康代《新音乐辞典》第二卷,2002年,第58页【CANDÉ, Roland de: Cabezón, Antonio de, en Nuevo diccionario de la música, vol. Ⅱ, Ma non troppo, 2002, p.58】。

④ 卡韦松是查尔斯(Carlos)皇家卡斯蒂利亚(Castellana)教堂管风琴师,后继续在菲利普二世(Felipe Ⅱ)进行宫廷服务。见:伊赫尼奥·安格雷斯《查尔斯五世宫廷音乐》第一卷,伊斯兰教和基督教-穆斯林的关系研究中心,1965年,第51页【ANGLÉS, Higinio: La música en la corte de Carlos V, vol. I, CSIC(Centre for the Studies of Islam and Christian-Muslim Relations, 1965, p.51】。

的马克西米利安于1519年去世后,查尔斯继承了哈布斯堡王朝(欧洲历史上最为显赫、统治地域最广的王室)在奥地利的土地,后来又成为神圣罗马帝国的皇帝,是16世纪欧洲最强大的君主之一。

卡韦松在1526年受雇于伊莎贝拉,他的职责包括弹奏拨弦古钢琴和管风琴,他还在不久后举办的伊莎贝拉婚礼上演奏教堂管风琴,不久后担任了伊莎贝拉礼拜堂管风琴师。1546年7月19日,卡韦松的哥哥胡安被任命为菲利普王子皇家礼拜堂的音乐家,他也是一个便携式管风琴演奏家和作曲家。伊莎贝拉于1539年去世,之后卡韦松被任命为她孩子的音乐老师,负责教菲利普王子和他的姐妹玛丽亚和琼;玛丽亚是维多利亚最重要的作曲家托马斯·路易斯的赞助人。卡韦松的余生一直与王室保持联系:卡韦松与从阿维拉来的路易莎·努涅斯·德·莫科结婚,并且育有五个孩子。据了解,菲利普二世钦佩并推崇盲人音乐家,因此在卡韦松死后,他的家人(女儿、遗孀)继续受到皇家庇护,他的儿子格雷戈里成为皇家宫廷礼拜堂的牧师和管风琴师;儿子赫尔南多·德·卡韦松成为一名作曲家,在他的努力下,大部分安东尼奥的作品被保留;还有一个儿子阿古斯丁·德·卡韦松成为皇家教堂的唱诗班歌手。①

图3-3 查尔斯五世

图3-4 葡萄牙的伊莎贝拉,查尔斯五世的王后,卡韦松的第一个赞助人

(肖像由提香绘制)

在1543年菲利普成为西班牙摄政王后,卡韦松继续担任宫廷管风琴师,与皇帝教堂的佛兰芒歌手有接触。在那里,卡韦松了解了韦尔德洛、克勒奎永、克莱门斯、雅内坎,尤其是若斯坎的作品。并且,他的哥哥胡安也进入宫廷,兄弟两人的主要职责和任务是在菲利普的游历旅程中为他演奏便携式管风琴。自16世纪40年代后期起,卡韦松和胡安陪同菲利普到各地旅行,他们的足迹遍及意大利、荷兰、德国,见到了那个时代最优秀的音乐家。1548年和1551年,卡韦松陪着菲利普亲王在米兰、那不勒斯旅行,通过宫廷(在1548年至1549年间)结识了比尤埃拉琴(图3-5)作曲家路易斯·德·纳尔瓦埃斯;1554年至1555年,他随菲利普亲王来到英国,在菲利普二世与玛丽亚·都铎于伦敦举办的婚礼上为嘉宾演奏,可能就是在此期间,卡韦松的变奏曲影响到了威廉·伯德和托马斯·塔利斯,他们接纳了这种形式。这样的场合使西班牙音乐家的键盘音乐风格对16世纪末的英语世界产生了巨大影响。当时先进的理论

① 见:路易斯·让布,"卡韦松 I,安东尼奥·德·卡韦松",格罗夫音乐在线【Louis Jambou. "Cabezón. 1. Antonio de Cabezón", Grove Music Online, ed. L. Macy(accessed 29 December 2006), grovemusic.com(subscription access)】.

家和作曲家圣玛丽亚的托马斯在器乐领域众所周知的重要论述《塔涅的幻想艺术》中那些幻想性的和弦可能都是经过卡韦松检查并核准的。塔涅是指触摸一体的乐器,包括一些留存到现在的古老乐器,如排钟、便携式管风琴、琉特琴、管风琴或七弦琴等。

以上这些事实上的优势,满足了卡韦松成为欧洲伟大音乐家的条件,他被认为是那个时代最伟大的键盘手和作曲家之一。尽管卡韦松使用了许多乐器,甚至对中世纪吟游诗人的器乐合奏充满好奇,但他最好的作品是为管风琴这种乐器而作的。从他的器乐作品中可以看出它们所具有的先进性,他的创作成为文艺复兴时期西班牙音乐的第一个变化。

图3-5 比尤埃拉琴

卡韦松的大多数礼仪音乐是为教堂规定的每日祷告而作的,绝大多数是求怜经九段结构的管风琴曲。以前,西班牙作曲家通常在歌曲和经文歌创作中掩饰(减少或装饰)坦率的弗拉门戈,他的不同之处在于对旋律与和声的系列变化详加阐释,这在他最有名的作品中非常明显。掩饰的方式是减少或装饰坦率的弗拉门戈旋律,他则以详细论述构成系列变化,如《这位女士的需求》《卡瓦列罗的坎托》《活泼的米兰》《瓜尔达梅的牛》或《帕凡的光泽》等作品①。

卡韦松的键盘创作特色最明显地表现在其29首提恩托(Tiento)中,这是起源于伊比利亚半岛的和弦器乐形式,是自由创意和严格规范相结合的多声部乐曲,属于历史上最古老却已表现出惊人技巧的变奏曲,出现在舞曲性的作品以及用古提琴伴奏的歌曲中。这些作品与"即兴前奏曲"和"利切卡尔"两个概念紧密联系在一起。卡韦松创作的14首提恩托出现在《新图书》中。这些作品都由长时值的音符、模仿对位和非模仿性部分之间的交替组成,非模仿的部分经常采用不同于当时流派的方法:扩展的二重奏,动机转化成固定音型模式。《新图书》中的即兴前奏曲——"弦的键盘"和"利切卡尔"(也属于即兴前奏类乐曲,在后期形成严格的模仿复调作品)都使用了长音符、模仿对位、非模仿性部分和动机因素等②。另外12首提恩托出现在《音乐作品》③中(图3-6),其中6首来自卡韦松职业生涯的前期,另6首是晚期作品,虽然早期的作品在许多方面是类似于《新图书》中的风格,但其后期作品使用更小的音符时值,有向更长、更具特色主题发展的倾向。他为提恩托(基于仿样乐器的经文歌)创造新的形式,掩盖兴奋、神秘的感觉和法国歌曲的差异或变化。这类作品通常有三个或四个主题,这类创作手法在西方音乐史上首先被提出,也是当时最先进的作曲手法,它们的许多功能都能使人预见到巴洛克时期的音乐。

图3-6 《音乐作品》的封面

① 见:威利·阿佩尔《1700年的键盘音乐史》第129页,由汉斯·蒂施勒翻译,印第安纳大学出版社,1972年;最初版名为《管风琴的历史和1700年的键盘音乐》,由巴恩赖特出版社出版【Apel, Willi. 1972. The History of Keyboard Music to 1700. Translated by Hans Tischler. Indiana University Press. Originally published as Geschichte der Orgel-und Klaviermusik bis 1700 by Bärenreiter-Verlag, Kassel. Apel 1972,129】。
② 见:威利·阿佩尔《1700年的键盘音乐史》第188-189页。
③ 见:威利·阿佩尔《1700年的键盘音乐史》第190-191页。

卡韦松的变奏曲也是这种音乐体裁最早的一个高点之一，并且影响到后来英国作曲家的"维吉纳"古钢琴艺术创作。所有的变奏曲都开始于第一变奏，并使用自由转换连接每个变奏。卡韦松经常使用分析起来非常复杂的多种技术和结构，没有主题呈现表明他假设听众已经清楚这一主题。《音乐作品》中的琴谱作品，是根据若斯坎·德·普雷和奥兰多·德·拉索的作品而作的，可见佛兰德斯作曲家的复调风格对卡韦松颇有影响。他的变奏曲对诸如托马斯·塔利斯和威廉·伯德等英国古钢琴流派的代表作曲家影响很大。这种模型来自流行的西班牙歌曲和舞蹈形式，并形成了旋律-和声性框架。在《音乐作品》中，和弦复杂但有序：从简单的四声部开始，达到高潮时有六个声部。基于若斯坎和拉索的创作，这一期间的大多数这类作品都或多或少呈现出类似状态，但他成功开发了自己的风格，展现了出色的乐器演奏技术[①]。

在卡韦松去世12年后，他的儿子赫尔南多在马德里出版了他的作品，标题为《安东尼奥·德·卡韦松为键盘、琉特琴和比尤埃拉琴创作的音乐作品》(1578年)，他继承了父亲的事业，成为教堂和室内乐音乐家。据说，这部曲集中包含卡韦松为学生创作的作品中缺少的、他儿子认为是最重要的作品[②]。

卡韦松是当时欧洲一位重要的键盘作曲家，他的作品被收集在三本书中。1965年巴塞罗那的伊希尼奥·安格莱涩编辑的三卷著名的没有粉饰的卡韦松作品的新版本发表，但被认为不完整，仅仅是从他伟大的天才即兴创作中收集的下脚料。玛丽亚·亚松森·艾斯戴尔·萨拉斯另将失踪的作品整理、编辑后作为《安东尼奥·德·卡韦松全集》的第四卷，于1966年在巴塞罗那出版。埃内斯特罗萨的路易斯·贝内加斯编辑的《新音乐》(1557年)中包含40首卡韦松的作品，现存在科英布拉大学图书馆的手稿第242卷中。这些作品显示了他的旋律与九套求怜经之间存在着明显差异，如第26首曲《提恩托》中的4°和6°色调音，最引人注目的是《坎托的骑士》中的圣咏曲调运用与意大利的帕凡舞曲在材料使用上明显不同，这构成他作品中最有趣的和声部分。虽然若斯坎和贡贝尔对他的影响很大，但他的第42首原创作品掩盖了一些佛兰芒音乐家的特色以及他们运用圣咏曲调创作礼仪音乐作品的方式。在卡斯特里约·马达胡威约斯(Castrillo Matajudíos)保留着卡韦松的纪念馆。

虽然今天的西方学者认为卡韦松在和声与对位方面受佛兰芒乐派若斯坎和贡贝尔的影响，但他根据西班牙音乐进行了发展；由他建立的西班牙传统，通过其同胞路易斯·德·纳尔瓦埃斯[③]流传下来。

今天，在卡韦松的家乡，他出生的房子被保留下来，人们可以随时参观。

二、荷兰键盘艺术大师——斯韦林克

旧时尼德兰[④]指莱茵河、马斯河、斯海尔德河下游及北海沿岸一带地势低洼的地区，包括今天的荷兰、比利时、卢森堡和法国东北部的一部分。14世纪开始这里出现资本主义萌芽，受宗教改革的影响，这里的文化艺术在16世纪得到迅速发展，其中荷兰在这时出现了一位影响深远的键盘艺术大师——斯韦林克(图3-7)。

斯韦林克[⑤]出生在阿姆斯特丹，从成名起一直在城市教堂担任管风琴师(长达四十多年)，以出色的演奏及创作而声誉卓著，是荷兰历史记载中最早的管风琴艺术大师和键盘作曲家。斯韦林克是欧洲著

① 见：威利·阿佩尔《1700年的键盘音乐史》第265页。
② 《安东尼奥·德·卡韦松为键盘、琉特琴和比尤埃拉琴创作的音乐作品》(Obras de música para tecla, arpa y vihuela de Antonio de Cabezón)由他的儿子赫尔南多·德·卡韦松编辑。
③ 路易斯·德·纳尔瓦埃斯(Luis de Narváez)是文艺复兴时期西班牙的宫廷乐师。
④ 尼德兰(The Netherlands，荷兰语：Nederland)，荷兰语意为"低地"。
⑤ 扬·皮泰尔索恩·斯韦林克(Jan Pieterszoon Sweelinck，1562—1621)，文艺复兴时期尼德兰(荷兰)著名管风琴艺术大师、作曲家和音乐教育家。斯韦林克死亡原因不明，去世后被安葬在欧德·科克教堂墓地。

名键盘作曲家之一,其作品跨越了文艺复兴末期和巴洛克时代前期。作为老师,他帮助建立了德国北部的管风琴艺术传统,因此被称为德国管风琴音乐的宗师。荷兰人视其为民族的骄傲,在今天他的雕像仍和巴赫、贝多芬并立在阿姆斯特丹皇家管弦乐厅的门口。

图 3-7 斯韦林克幸存的两幅画像之一

[这幅画像绘制于 1606 年。由格里特·彼得斯·斯韦林克(Gerrit Pietersz Sweelink)保存下来]

斯韦林克出生于一个管风琴世家,他的祖父、父亲和叔叔都是管风琴师[①]。在他出生后不久,大约是在 1564 年,他的父亲接替祖父担任了欧德·科克教堂的管风琴师,全家搬到阿姆斯特丹[②](图 3-8)。斯韦林克从小随父亲学习音乐,随后在欧德·科克教堂接受天主教牧师普通教育,同时在雅各·拜克[③]指导下学习管风琴演奏。不幸的是,父亲于 1573 年去世,他被雅各·拜克收养,普通教育的学习也随之停止了。1578 年阿姆斯特丹实行宗教改革后,转为信仰加尔文主义的拜克选择离开这座城市。《新格罗夫音乐和音乐家词典》中记载,此后教过斯韦林克的音乐老师有博斯科普、维林根和阿德累亨等。博斯科普是斯韦林克父亲在欧德·科克教堂的继任者,是哈勒姆一个鲜为人知的男高音家和肖姆管演奏员,但他的音乐教育并没助斯韦林克成长,但斯韦林克确实在哈勒姆得到一些有益的教育,由于维林根和阿德累亨均是圣巴弗卡克教堂的管风琴师,两人每天在圣巴弗卡克教堂的管风琴即兴演奏在一定程度上对他产生了影响。

[①] 见:丹尼斯·阿诺德编《新牛津音乐参考书》第 2 卷,牛津大学出版社,1983 年【Denis Arnold, ed. (1983). The New Oxford companion to music 2. Oxford University Press】;伯纳德·萨纳永《乐器之王:管风琴的历史》,第 161 页【Bernard Sonnaillon (1985). King of instruments: a history of the organ. Rizzoli. p. 161】。

[②] 见:斯坦利·萨迪主编《新格罗夫音乐和音乐家词典》第 8 卷,麦克米伦出版有限公司,1980 年,第 406-407 页【Sadie, Stanley. 1980. The New Grove Dictionary of Music and Musicians. Vol. 8. Macmillan Publishers Limited, London. pp. 406-407】。

[③] 见:兰德尔·H. 托勒夫森,彼得·德克森,"扬·皮泰尔索恩·斯韦林克",格罗夫音乐在线【Randall H. Tollefsen, Pieter Dirksen. "Jan Pieterszoon Sweelinck", Grove Music Online, ed. L. Macy】。

图 3-8　阿姆斯特丹教会的欧德·科克（Oude Kerk）教堂
（斯韦林克一生几乎都在这里工作）

据斯韦林克的学生和朋友科内利斯·普雷普说，斯韦林克在1577年（15岁）时就开始担任欧德·科克教堂的管风琴师。然而，这个时间是不确定的，因为从1577年起至1580年的教堂记录遗失了，斯韦林克在教堂的任职记载是从1580年开始的。如果此说成立，他在那里度过了44年的职业生涯。他一生主要在阿姆斯特丹生活，偶尔访问其他城市，均与他的职业活动有关：他被要求检查管风琴，对管风琴的制造和修复提出意见和建议等。这些工作令他短期出访，他去过多德雷赫特和代尔夫特（1614年）、哈勒姆和恩格浩森（1594年）、哈德尔维克（1608年）、米德尔堡（1603年）、奈梅亨（1605年）、鹿特丹（1610年）、赫宁（1616年）以及他的出生地德芬特（1595年，1616年）。斯韦林克最长时间的一次出访是1604年前往安特卫普，当时他受阿姆斯特丹当局委托去这个城市买了一架新出现的大键琴①。安特卫普是比利时一座历史悠久的城市，在16世纪出现了前所未有的文化热潮，尤其是绘画蓬勃发展，出现了如鲁本斯、约尔丹斯和特尼斯等伟大画家。有人认为斯韦林克去过威尼斯，因为此时英国的古抄本乐谱《菲茨威廉维吉纳曲集》中也确实包含他音乐作品的副本，但这些均缺少足够的文献作为证据支持。斯韦林克去过威尼斯的说法由德国音乐学者马特松提出，但去过威尼斯的也可能是他的兄弟——画家格里特·彼得斯·斯韦林克。在《菲茨威廉维吉纳曲集》的手稿中，包含了斯韦林克在英国伊丽莎白和詹姆士一世时期最多的键盘音乐——维吉纳琴作品，但也不足以证明斯韦林克曾横渡英吉利海峡。然而，他在荷兰作为一个作曲家、演奏家和教师在生前就名扬在外，市政当局经常把重要的造访者带去听斯韦林克的即兴演奏。斯韦林克被认为是荷兰键盘学派（管风琴和大键琴）最负盛名的代表人物，甚至被认为是在约翰·塞巴斯蒂安·巴赫之前，欧洲这两种乐器最好的专家之一。与其地位相等的仅有意大利键盘艺术家吉罗拉莫·弗雷斯科巴尔迪，他可能在来荷兰、西班牙时遇到过斯韦林克。

斯韦林克首次发表作品的时间可能是1592年至1594年，但不能确定，原因是1594年出版的作品的标题页上，采用了"斯韦林克"这一姓氏，这是首次出现的一个姓氏。三卷尚松目前仅剩在1594年出版

① 大键琴（羽管键琴，拨弦古钢琴）是一种15世纪至19世纪初出现的键盘乐器，近年来恢复使用，主要演奏早期音乐。

的最后那一卷。此后以"斯韦林克"署名的作品有四大卷诗篇①,这些作品分别在 1604 年、1613 年、1614 年和 1621 年出版。最后一卷为遗作,据推测是未完成作品。然而,斯韦林克在阿姆斯特丹的唯一职责是演奏管风琴,并不经常拿出作品。在他的生命历程中,斯韦林克参与了三个不同类型的教会音乐礼仪,这其中包括罗马天主教、加尔文教和路德教。他没有在正式场合演奏过钟琴或大键琴②,这些在当时均属于世俗乐器。然而,1598 年多德雷赫特教区法庭指示,加尔文教徒管风琴师可以演奏《新日内瓦诗篇曲调》的变奏。斯韦林克是即兴演奏的大师,同时代的人戏称他为"阿姆斯特丹的奥菲斯"③。奥菲斯在古希腊宗教与神话传说中是一位传奇的音乐家和诗人。他的故事主要为:他那双神圣音乐之手能魅惑万物,甚至美化石块,他企图用音乐从阴间唤回妻子欧丽蒂契的灵魂。奥菲斯在西方古神话中被幻化为许多文化艺术的代表,包括诗、歌剧和绘画(图 3-9)。

图 3-9 罗马镶嵌画描绘的奥菲斯

作为欧洲最早的主要键盘作曲家之一,斯韦林克创作的键盘曲有幻想曲、托卡塔、众赞歌,以及根据流行歌曲和舞曲写的变奏曲等。斯韦林克为管风琴创作了大量技巧性的托卡塔和自由的幻想曲。斯韦林克为键盘乐器创作了大量作品,其中包括利切卡尔、托卡塔、圣歌、被传唱的诗歌和舞蹈改编的音乐作品。他的键盘作品有超过 70 首留存了下来,其中许多类似于即兴的创作。这些利切卡尔、托卡塔、圣歌、被传唱的诗歌和舞蹈乐曲,生活在大约 1600 年的阿姆斯特丹居民都可能听到过。斯韦林克一些音乐上的创新具有深远的重要性,这其中就包括赋格——他是第一个写管风琴赋格曲的,开始用一个简单主题,再添加结构和复杂性,直到最后的高潮和结尾部分。他的声乐作品比他的键盘作品保守,键盘作品显示了惊人的节奏复杂性和对位设置,有着不寻常的丰富性。人们还普遍认为,许多斯韦林克的键盘作品是他为学生的练习而作的。他也是第一个使用踏板作为赋格的一部分的作曲家④。在文体上,斯韦林克的音乐还汇集了丰富性、复杂性和安德烈·加布里埃利、乔万尼·加布里埃利作品的空间感,以及英国键盘作曲家的形式感。除了歌谣,他的大部分作品类似于法国文艺复兴时期的传统作品,因此斯韦林克是巴洛克风格的作曲家⑤。在管风琴音乐的发展中,特别是在对题、先现(在当时都是很少见的作曲技法)⑥和管风琴点(踏板点)的使用上,他的音乐对巴赫起了奠基作用(巴赫

① 见:弗里茨·诺斯克《牛津作曲家研究》第 22 卷"斯韦林克",牛津大学出版社,1988 年,第 12 页【Noske, Frits. 1988. Oxford Studies of Composers, vol. 22: Sweelinck. Oxford England: Oxford University Press. p.12】。

② 见:诺玛·科巴尔德《新教音乐杂志·第 9 卷·第 2 号》,1997 年,兰利,不列颠哥伦比亚,加拿大,布鲁克塞出版社,第 36 页【Kobald·Norma, Reformed Music Journal Vol. 9 No. 2. 1997. Langley, BC. Canada. Brookside Publishing. p.36】。

③ 见:杰弗里万里《古典神话的英语文学:一个批判文集》,劳特利奇出版社,1999 年,第 54 页【Geoffrey Miles, Classical Mythology in English Literature: A Critical Anthology(Routledge,1999), p.54】。

④ 见:《贝克音乐家传记辞典》第 7 版"扬·皮泰尔索恩·斯韦林克"词条【Baker's biographical dictionary of musicians, 7th Edition. "Sweelinck, Jan Pieterszoon"】。

⑤ 见:古斯塔夫·里斯《文艺复兴时期的音乐》,纽约:W. W. 诺顿出版公司,1959【Reese, Gustave. 1959. Music in the Renaissance. New York: W. W. Norton & Co】。

⑥ 对题(countersubject)、先现(Stretto)等作曲技法在当时都是很少见的。

很可能熟悉斯韦林克的音乐)。斯韦林克代表荷兰键盘学派的最高点,也是在巴赫之前键盘对位的复杂性和细化的巅峰。他是荷兰音乐黄金时代最重要的作曲家。

虽然斯韦林克生前很少离开阿姆斯特丹,但他的影响力蔓延至瑞典和英国,甚至影响到安德烈亚斯·杜本①的创作,据说他1614年至1620年在阿姆斯特丹接受过斯韦林克的教育,从他现存的《求主怜悯》和一些管风琴作品中,可以清楚地看到他作为斯韦林克学生的一些学习痕迹。从后来的一些英国作曲家如彼得·菲利普的作品中,可以判断他们有可能在1593年遇到过斯韦林克。同时,斯韦林克的音乐风格还出现在仅包含英国作曲家作品的《菲茨威廉维吉纳曲集》中②。斯韦林克的重要成就之一是为管风琴引入了复调的利切卡尔,这是一种声部相互模仿的曲式,写法可以说是赋格的初级形式。他写了很多圣咏主题的变奏曲,其中有几首非常好的作品。

图3-10　斯韦林克《我年轻的生命已经终结》

图3-10是根据一首宗教歌曲《我年轻的生命已经终结》所写的变奏曲,乐曲中的许多变奏曲技巧以及对位、和声概念构成独特的装饰性风格,这在后来的英国键盘作品中常见到。此后,前奏曲逐步发展成为人们所熟悉的那种两手交替的快速乐段和宽广的、富有清晰和声感觉的乐曲。然后,前奏曲再发展到由一个短小快速主题构成的器乐引子,后面跟着一首单一主题的赋格形式。斯韦林克对欧洲键盘艺术发展的重要贡献之一,就是使管风琴摆脱了枯燥乏味的伴奏地位,成为极具表现力的乐器。流亡欧洲大陆的英国作曲家约翰·布尔创作了斯韦林克主题变奏曲,斯韦林克可能是布尔的一个朋友,这显示了当时海峡两岸音乐中心之间存在着密切的联系。

后来,教学成为斯韦林克本职工作外的主要工作。作为一名教师,他的影响力很可能与其在作曲领域的影响力一样重要,他的弟子成为德国北部管风琴学派最好的代表。正是这个原因,人们将"管风琴演奏家的制造者"③这一美誉授予他,显然非常承认他的教育成就。斯韦林克建立了北德键盘艺术的传统是指:他的学生沙因和沙伊特进一步发展了其管风琴圣咏,确立了管风琴在路德教仪式中的地位,而谢德曼则把他的幻想曲与圣咏结合起来加以进一步发展。在他之后150年左右的德国管风琴音乐,几乎都是在他的创作模式下发展起来的。他的学生莱因肯、布克斯特胡德一起创立了宗教性较强的北德音乐创作风格,经过吕贝克、博姆等,斯韦林克点起的火炬一直传到老巴赫④手里。在老巴赫那里,德国管风琴音乐创作达到了空前的高峰,然而在作曲形式上,圣咏幻想曲、利切卡尔、赋格以及圣咏主题的卡

① 安德烈亚斯·杜本(Andreas Düben,1597—1662)是瑞典指挥家、管风琴家和作曲家。

② 斯韦林克写了约翰·道兰(John Dowland)著名的《泪帕凡》(Lachrimae Pavane)的变奏(variation)。

③ "管风琴演奏家的制造者"(faiseur d'organistes)是指斯韦林克教导出许多著名学生,包括迈克尔·普雷托里乌斯(Michael Praetorius)、海因里希·谢德曼(Heinrich Scheidemann)、保罗·塞费特(Paul Siefert)、安德烈亚斯·杜本(Andreas Düben)、梅尔基奥尔·希尔特(Melchior Schildt)、萨穆埃尔(Samuel)和戈特弗里德·沙伊特(Gottfried Scheidt)、约翰·赫尔曼·沙因(Johann Hermann Schein)、塞缪尔·沙伊特(Samuel Scheidt)等。

④ 约翰·安布罗希斯·巴赫(Johann Ambrosius Bach),J.S.巴赫的父亲。

农和变奏曲仍然留有斯韦林克的痕迹,甚至 J. S. 巴赫和亨德尔所遵循的键盘音乐的演奏技巧和创作方面的传统,其根源都来自斯韦林克的音乐①。

斯韦林克学派收徒极严,只有学员才有资格受到老师的教诲,外人只能窥见他们的方法,就像古代中国的工匠一样,开始时完全靠口传心授。学派的成员(从老师到学生)是在一种近乎秘密的、极为封闭的小团体中互相传习,从而使得其创作风格几乎不可能广为传播。所以,只有当布克斯特胡德迁居到吕贝克后,以及当时在汉堡任职的莱因肯的传播,北德学派先进的管风琴技艺才在一个更广的范围中发挥影响,其创作、演奏方法才得到进一步发扬,对欧洲键盘艺术的发展起到推进作用。即便如此,作为键盘艺术大师的斯韦林克,其影响依然跨越了文艺复兴和巴洛克两个时代。

第二节 法国蒂特卢兹艺术

法国的管风琴艺术起步要晚,直到巴洛克早期,才出现了第一位记入史册的管风琴艺术家——让·蒂特卢兹②。蒂特卢兹的出生日期和早年受过的具体教育不详,1585 年他进入圣奥梅尔大教堂③担任了神职和管风琴师(图 3-11)。蒂特卢兹这个姓可能来自英国或爱尔兰。法国音乐家阿梅·盖斯图瑞④1930 年的研究成果认为,蒂特卢兹出生于圣奥梅尔,其姓氏是望文生义而来的,但这一理论已经被证为伪,现在"蒂特卢兹"译为"德·图卢兹"。蒂特卢兹在 1588 年成功地取代弗朗索瓦·若斯利娜成为

图 3-11 圣奥梅尔大教堂外景

① 斯韦林克与他的学生舒艾特(Scheidt,1587—1654)、博姆(Georg Bohm,1661—1733)、布克斯特胡德(Dietrich Buxtehude,1637—1707)等组成了德国北部的管风琴学派。他的学生还有约翰·赫尔曼·施赛因(Johann Hermann Schein)、塞缪尔·施赛特(Samuel Scheidt)、约翰·亚当·莱因肯(John Adam Reincken,1623—1722)、吕贝克(Vincent Lubeck)、博姆(Georg Boehm)等。
② 让·蒂特卢兹(Jean Titelouze,约 1562—1633),亦名查汉(Jehan),是法国作曲家、诗人和巴洛克早期的管风琴师。
③ 圣奥梅尔大教堂(St. Omer Cathedral,亦名圣奥梅尔圣母院)在成为罗马天主教大教堂以前,是一个小教堂,现在是法国的一个国家古迹。
④ 阿梅·亨利·古斯塔夫·诺埃尔·盖斯图瑞(Amédée Henri Gustave Noël Gastoué,1873—1943)是法国音乐家和作曲家。

鲁昂大教堂的管风琴师(图 3-12、图 3-13)。他的工作不仅限于管风琴演奏,还担任了鲁昂市及其周边各个城市的管风琴顾问,协助重要管风琴的安装和维修。在 1604 年,蒂特卢兹成为法国公民,1613 年,他的诗歌在鲁昂的文学社赢得了第一个奖项——帕林诺斯学院奖①。

蒂特卢兹的音乐风格牢牢地植根于文艺复兴时期的声乐传统,因此被认为与 17 世纪中叶典型的法国管风琴音乐发展风格相去甚远。然而,他创作的管风琴赞美诗和圣母玛利亚颂等,是目前所知最早出版的法国管风琴作品,因而他被视为法国管风琴学派的第一位作曲家。

蒂特卢兹在 1623 年出版了《教会的圣诗》,这是一本在各种教会礼仪中使用的管风琴曲集,根据圣咏和赞美诗的曲调创作而成。就在这一年,蒂特卢兹因健康问题从管风琴师的位置上退休(虽然他一直工作直到去世)。1626 年,他出版了第二本管风琴曲集《颂歌》,其中包含了 8 首根据用于晚祷的圣母玛利亚颂改编的管风琴作品。在 1630 年(去世三年前),他在帕林诺斯的法兰西学院得了奖,并被称为"帕林诺斯的王子"②。

图 3-12　1610 年鲁昂的城市图景

图 3-13　鲁昂大教堂
(蒂特卢兹从 1588 年起在这里任管风琴师直到去世)

法国一位重要的音乐理论家、数学家、哲学家和神学家马林·梅森(通常被称为"声学之父")(图 3-14),是蒂特卢兹的一个朋友。在他们 1622 年至 1633 年的七封通信中,蒂特卢兹谈到了对梅森"通用和谐论"(发表于 1634 年至 1637 年)的意见。虽然蒂特卢兹音乐中那种严谨的和弦风格并没有在法国管风琴音乐中流行很久,但他的影响力在他死后仍然持续了一段时间。例如,巴黎的作曲家和管风琴演奏家吉戈③的《管风琴音乐》中就有蒂特卢兹的赋格曲方式。在 300 年后的一些管风琴作品

① 见:阿尔蒙特·豪威尔和阿尔伯特·科恩,"吉安·蒂特卢兹",格罗夫音乐在线【Howell, Almonte, and Cohen, Albert. "Jehan Titelouze", Grove Music Online, ed. L. Macy(accessed 13 October 2006), grovemusic.com(subscription access)】。

② 蒂特卢兹由于《教会的圣诗》(Hymnes de l'Eglise)和《颂歌》(Le Magnificat)的创作,获得了帕林诺斯的法兰西学院(Académie des Palinods)奖,并得到"帕林诺斯的王子"(Prince des Palinods)称号。他在获奖三年后去世。见:阿尔蒙特·豪威尔和阿尔伯特·科恩,"吉安·蒂特卢兹",格罗夫音乐在线【Howell, Almonte, and Cohen, Albert. "Jehan Titelouze", Grove Music Online, ed. L. Macy(accessed 13 October 2006), grovemusic.com(subscription access)】。

③ 尼古拉斯·吉戈(Nicolas Gigault,1627—1707)是法国巴洛克管风琴家和作曲家。他的《管风琴音乐》(Livre de musique pour l'orgue)发表于 1685 年。

中,他的创作风格也是作曲家的灵感之一。如马塞尔·杜普雷①的管风琴作品就命名为《蒂特卢兹的墓》(Op.38,1942年)(图 3-15)。

图 3-14　马林·梅森肖像

图 3-15　马塞尔·杜普雷演奏像

蒂特卢兹留存下来的两部管风琴作品集都是 17 世纪在法国出版的。第一部《为管风琴而作的教会圣歌,与素歌的赋格曲研究》包含 12 首赞美诗②。16 世纪常见的做法是:赞美诗的旋律从一个声部迁移到另一个声部,在诗句之间插入模仿,或整首作品用模仿来处理。然而他每首赞美诗的开始声部使用连续的圣歌:圣歌的旋律通常在一个声部(长音值的低音),而其他的声音则对位伴随(只是偶尔出现这种形式)。

蒂特卢兹强调赞美诗中的男高音,在外部声音中形成八度卡农,在其他两个声部出现了具有卡农曲形式的经文歌。此后,蒂特卢兹不停地增加卡农声部,最终创建了五个声部的卡农。并且,他在两首作品(《马里斯·斯特拉大道》和《授予基督》)中提供了声音的踏板点,而大多数声部是对对位的圣歌旋律进行仿制,而不是由赞美诗的旋律展开得出③。

例 1:蒂特卢兹第二首赞美诗《上帝来吧》开头部分(图 3-16)。

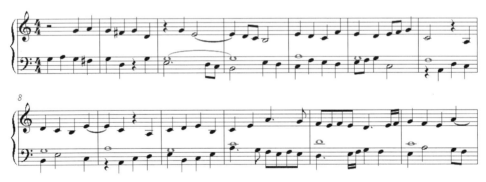

图 3-16　第二首赞美诗《上帝来吧》(*Veni Creator*)开头部分

① 马塞尔·杜普雷(Marcel Dupré,1886—1971),法国管风琴家、作曲家及教育家,《蒂特卢兹的墓》(*Le Tombeau de Titelouze*)(Op.38,1942年)是他有名的作品之一。

② 《为管风琴而作的教会圣歌,与素歌的赋格曲研究》(*Hymnes de l'Église pour toucher sur l'orgue, avec les fugues et recherches sur leur plain-chant*)分别为:1.《为晚餐》(4 声部),*Ad coenam*(4 versets);2.《上帝来吧》(4 声部),*Veni Creator*(4 versets);3.《放语》(3 声部),*Pange lingua*(3 versets);4.《被松开》(3 声部),*Ut queant laxis*(3 versets);5.《马里斯·斯特拉大道》(4 声部),*Ave maris stella*(4 versets);6.《星星的创造者》(3 声部),*Conditor alme siderum*(3 versets);7.《从东方》(3 声部),*A solis ortus*(3 versets);8.《让天堂》(3 声部),*Exsultet coelum*(3 versets);9.《授予基督》(3 声部),*Annue Christe*(3 versets);10.《圣徒》(3 声部),*Sanctorum meritis*(3 versets);11.《忏悔》(3 声部),*Iste confessor*(3 versets);12.《耶路撒冷城》(3 声部),*Urbs Jerusalem*(3 versets)。

③ 见:威利·阿佩尔《1700 年的键盘音乐史》第 500-502 页。

第二部曲集出版于1626年,包含了8个教会调式的8首作品①。有的作品设置了7个声部,呈现出颂歌的奇数声部,并且《放下强大》出现了两种设定。在序言中,蒂特卢兹解释说,这种结构使得这些圣母玛利亚颂的设置可用于本尼迪塔斯。除引入的第一首,所有作品的声部都采用赋格。最有特色的模仿主要表现在推出模式的中等节奏。蒂特卢兹写道,管风琴演奏者在礼拜仪式中能使任何诗句变短,通过替换这个节奏与最终的节奏对应起来。大多数赋格主题都来源于赞美诗,在这部曲集中有很多双赋格曲和倒置赋格。四声部对位被用于整个曲集中。这部曲集中的音乐比当时的赞美诗更有前瞻性(见例2)②。

例2:节选的一个倒置赋格(图3-17)。

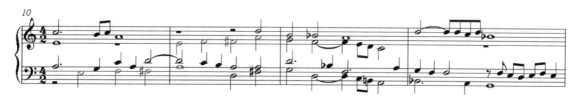

图3-17　选自《放下强大(第二首)》(第10～13小节)

虽然法国管风琴在当时已经有了丰富多彩的"独奏阻止器"③,但蒂特卢兹并没有使用。从两本曲集的前言可以看出,他关心的是使他的作品更容易单独靠手的控制来演奏出好的声音效果。蒂特卢兹竟然在序言中这样表明,如果实在是太难演奏,就不要从事音乐。千万不要因此认为蒂特卢兹不关心管风琴制作的进步,据文献记载,蒂特卢兹在1600年邀请了著名的佛兰芒管风琴制造者克里斯潘·卡利尔来鲁昂,对教堂管风琴重新进行改造,这一合作的结果被当代评论家誉为法国最好的管风琴。这件乐器和卡利尔后来制作的法国管风琴被定义为法国古典管风琴。此外,蒂特卢兹偶尔与卡利尔合作制作各种乐器。

第三节　德国管风琴艺术

管风琴制作工艺的进步大大影响了管风琴艺术的发展,管风琴音乐创作和演奏技巧得到了长足的发展。巴洛克时期德国的音乐成就主要体现在管风琴上,但一直到18世纪,德国键盘音乐曲目依然不注明究竟使用了管风琴还是古钢琴。这一时期德国键盘艺术的代表人物是萨缪尔·沙伊特④,他成为巴洛克时期新一代德国作曲家的领军人物。

一、新一代德国键盘艺术的领军人物

沙伊特是荷兰著名管风琴家斯韦林克的得意门生,他擅长管风琴演奏,是北德管风琴学派的早期代

① 《继八音教会尊或触及处女之歌的管风琴》:1.《圣母玛利亚颂》(Magnificat);2.《因为》(Quia respexit);3.《和怜悯》(Et misericordia);4.《放下强大(第一首)》(Deposuit potentes,first setting);5.《放下强大(第二首)》(Deposuit potetnes,second setting);6.《他有以色列》(Suscepit Israel);7.《凯莱·帕特里》;8.《儿子》(Gloria Patri et Filio)。

② 双赋格曲(double fugues)、倒置赋格(inversion fugues)和四声部对位(Four-voice polyphony)在当时更有前瞻性(forward-looking)。

③ "独奏阻止器"(solo stops)。见:亚历山大·舍利比格《1700年前的键盘音乐》,劳特利奇出版社,2004年【Silbiger,Alexander. 2004. Keyboard Music Before 1700. Routledge】。

④ 萨缪尔·沙伊特(Samuel Scheidt,1587—1654),德国作曲家、管风琴家。他一生生活在哈雷。

表人物之一(图3-18)。

萨缪尔·沙伊特1587年11月3日出生在德国中北部的小城市哈雷。沙伊特的父亲是当地的一个市政官员,与当地不少音乐家保持着友谊,他支持和鼓励儿子们从事音乐活动①。沙伊特在公立学校上学,并参加当地教堂的音乐活动,坚持向教堂里的音乐家学习,1604年担任了哈雷当地教堂的管风琴师。1607年4月辞职前往阿姆斯特丹与荷兰著名的世界级音乐家斯韦林克学习,在那里,他至少停留到1608年9月。这一经历使沙伊特成为当时德国音乐家中的一个例外(他也创作世俗键盘音乐)。

沙伊特学成回到德国后,于1609年底被哈雷教堂任命为新的管风琴师直至1625年。同时,他还任威廉·勃兰登堡侯爵的世俗键盘作曲家,为其创作世俗的古钢琴音乐。这一时期,是沙伊特创作最多的阶段。随后几年(1620—1624年),他出版了三卷独立的器乐作品(分别出版于1621年、1622年、1624年,包括他最重要的古钢琴曲集)、一册经文歌和声乐的协奏曲。1619年,他在拜罗伊特结识了许多音乐家,包括约翰·赫尔曼·普雷托里亚斯和海因里希·许茨。此后,虽然他也创作世俗的古钢琴音乐作品,但宗教音乐依然是他的主要创作领域。1620年至1625年,沙伊特扩大了教堂唱诗班的规模(增加了15名音乐家),也是在这一时期,他获得了当时音乐家的最高荣誉,被称为"神圣的键盘和声乐作曲家"。

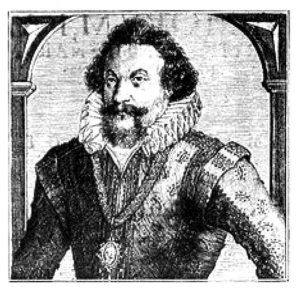

图3-18 萨缪尔·沙伊特画像

沙伊特在30年新教战争中,主要是通过教学维持他的生活,亚当克里格是他最有名的学生。1628年,哈雷市最重要的教堂再次任命沙伊特负责全部的音乐活动。1630年,他失去了这个教会音乐家的位置。1636年瘟疫席卷哈雷,他的四个孩子不幸丧生。尽管如此,沙伊特仍继续坚持创作。1631年至1640年间,他出版了许多音乐作品,包括四册协奏曲。1638年他重新回到哈雷,完全恢复了在教堂的地位,一直到他1654年3月24日在哈雷去世。

纵观萨缪尔·沙伊特的一生,他不仅是那个时代享有盛誉的著名管风琴作曲家,也是德国古钢琴创作领域第一个具有国际地位的作曲家②。他在当时宗教和世俗音乐创作领域都具有较高的名气,他经常尝试为各类乐团创作新的器乐合奏音乐,这表明他已经掌握了成熟的创作技巧。他创作的代表性作品包括大量众赞歌前奏曲③、幻想曲、托卡塔和舞曲等。沙伊特创作的许多众赞歌前奏曲通常使用一种"旋律变化技术",其中,每个乐段使用不同的节奏动机,通过一个个变化陈述达到高潮。除了众赞歌前奏曲,他还创作了许多赋格曲、舞曲(一种在一个"数字低音"上,以循环形式创作的组曲)和幻想曲。作为斯韦林克的学生,他的创作不仅反映出与当时生活相对应的那种质朴、严谨、内向、含蓄的风格,与当时的威尼斯、罗马、伦敦等大城市华丽辉煌的音乐形成鲜明对照;同时也反映出他沿袭了来自老师所在国度优秀的复调传统,为德国以后管风琴音乐的繁荣作出了贡献。他的作品对布克斯特胡德、J.S.巴赫的创作均产生了重要的影响。

① 他的弟弟萨缪尔·戈特弗里德(1593—1661)是阿尔滕堡教堂的管风琴师和宗教音乐作曲家。
② 萨缪尔·沙伊特的音乐创作主要在两个领域:其一是用数字低音或其他乐器伴奏的宗教音乐和无伴奏合唱;其二是包括大量管风琴和古钢琴音乐在内的器乐作品。
③ 沙伊特的众赞歌前奏曲包括教堂管风琴曲集(三册)和80首众赞歌前奏曲,主编赫尔曼·凯勒(彼德斯版)。

在整个16至17世纪早期,德、奥作曲家在键盘音乐方面的创作灵感大多体现在管风琴上,宗教领域天主教和新教的矛盾与对抗、严峻的社会气氛使当时德、奥作曲家除管风琴外,几乎没有去为其他键盘乐器进行创作,大部分作曲家的才能和努力指向为宗教仪式写音乐。然而,虽然表面上那些在古钢琴奏鸣曲和舞曲中才有的欢快音乐节奏与他们的创作倾向格格不入,但或多或少地也在影响他们的创作。因此,这时的德国键盘艺术也显得活跃了许多。这一变化在许茨的创作中体现得最为明显。

二、德国巴洛克音乐的鼻祖——海因里希·许茨

许茨①是巴赫之前德国最重要的作曲家、管风琴家之一,德意志近代音乐奠基人(图3-19)。他早年曾学习法律。威尼斯周围许多城市的音乐活动以圣马可大教堂为中心,吸引了许多伟大的音乐家来到这里寻求创新之道。这也吸引了许茨,他跟随乔万尼·加布里埃利学习音乐,回到德国后曾在德累斯顿宫廷乐队任职。他最主要的成就在于将意大利高度发展的单声部音乐和戏剧音乐体裁引入德国复调音乐传统中,运用各种对比的手法创作了大量杰出的音乐作品。其地位可以与意大利的蒙特威尔第相媲美。

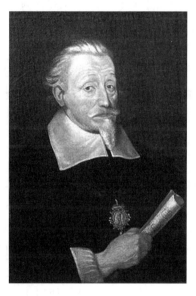

图3-19　伦勃朗绘制的许茨像

许茨主要生活在17世纪,那是德国最糟糕的时期,30年的战争和瘟疫等使得他在生命中本该最精力充沛、最具创造力的阶段,几乎组织不起足够数量的歌手和器乐演奏者来上演自己的作品,不得不在社会和经济的大破坏中进行工作。由此,我们可以理解为什么他在那时创作、出版的《小型宗教协奏曲》(*Kleine gestliche Konzerte*)仅仅使用了很小的规模(只有几个独唱歌手和通奏低音伴奏)。许茨在他第一部作品(SWV 282~305,莱比锡,1636年)的献词中写道:

> 此刻,天才的上帝允许我沉浸于如此高贵的艺术中……我不能松懈下来,而是要创作更多的作品,虽然规模很小,我已经写了一些小型的协奏曲。②

在之后出版的第二部作品(SWV 306~340,德累斯顿,1639年)的献词中,许茨还为"这些如此小型

① 海因里希·许茨(Heinrich Schutz,德语:Heinrich Schütz,1585—1672),德国作曲家。1585年10月9日受洗于萨克森的克斯特里茨,1672年11月6日卒于德累斯顿,终年87岁。他被安葬在德累斯顿圣母教堂,但他的坟墓已被摧毁。
② 曼弗雷德·布科夫策尔:巴洛克时代的音乐,纽约W.W.诺顿公司,1947年。

和简单的作品"向他提献的对象——丹麦的弗雷德里克亲王致歉。

许茨有500多部作品被保留下来,它们融合了意大利风格和德国风格,为巴洛克晚期的德国音乐发展奠定了基础。许茨在意大利接受音乐教育,战争期间曾经到威尼斯去过两次,受到蒙特威尔第音乐的影响[1]。这些影响包括单旋律[2]和少数几个声部的协奏[3]。这种在对比或声部相互竞争的"对话"中得到加强的风格显示了蒙特威尔第和威尼斯乐派对许茨的影响。许茨能够在17世纪的德国音乐艺术中始终处于前沿,除了因为他的天赋,还因为他的精神深度和所能达到的情感力度。蒙特威尔第的音乐充满着世俗的意趣,表现出一种外向的性格;而许茨所寻求的是一种更不引人注目的、更为沉默的情感表达方式。正如保罗·亨利·朗格(Paul Henry Lang)所评价的那样:

> 受古典复调传统陶冶的巨大形式感和音乐技巧、对《圣经》的热切信仰、全面的文化修养,使许茨不追求单纯的外在效果。虽然熟知当代意大利音乐的种种秘诀……但他用来从不显眼,而且永远服从更高的艺术目的。他的艺术成长是稳步走向简洁和凝练的。一切外来因素都与德国新教的教堂音乐的精神熔于一炉,不愧为划时代之举。

意大利是古键盘艺术最早的发源地之一,受到人文主义风潮巨大影响的许茨将意大利风格移植到德国传统的复调音乐中,他的音乐作品成为 J. S. 巴赫之前的最高典范,为巴洛克晚期的德国音乐发展奠定了基础。许茨比 J. S. 巴赫和亨德尔早生一百年,他采用意大利音乐的形式和作曲手法表达德国音乐中的深沉情感,他的音乐在感情上富有德国特色,他成为德国巴洛克音乐的鼻祖。许茨的风格对后来的两位巴洛克音乐大师 J. S. 巴赫、亨德尔的创作有着重要的影响。许茨死后被忽视,直到浪漫主义时期(1830年前后)才被门德尔松等人重新发现,并加以推崇。

三、帕赫贝尔对巴赫家族的影响

在德国具有悠久艺术传统的"巴赫家族"中,曾连续七代出现了数十位著名的音乐家,其中,约翰·塞巴斯蒂安·巴赫(即"J. S. 巴赫")无疑是成就最高的一位。对西方音乐史略有了解的人都知道,在 J. S. 巴赫童年时,他的父母便相继去世,幼小的 J. S. 巴赫只好来到大哥[4]工作的奥尔多夫城,边上学边学音乐。事实上,J. S. 巴赫真正的导师就是他的这位兄长。通过进一步探寻我们发现,受约翰·安布罗希斯·巴赫的委托,德国音乐家帕赫贝尔曾负责教 J. S. 巴赫的大哥约翰·克里斯托夫·巴赫键盘乐器演奏和作曲,因此可以说,帕赫贝尔是 J. S. 巴赫的"师祖"。那么,帕赫贝尔是谁? 他对 J. S. 巴赫的成长起到过什么样的影响呢?

约翰·帕赫贝尔(Johann Pachelbel,1653—1706)是巴洛克时期的德国音乐家(图3-20)。以前的欧洲音乐史文献对他的评价多半是"数字低音时代"的管风琴大师,难道他仅仅是一位管风琴演奏家吗? 带着些许疑惑,我们查阅了近年欧洲音乐学的最新成果,发现帕赫贝尔重新开始被西方音乐学者注意,其重要原因之一就是 J. S. 巴赫的成长曾受到他的很大影响。

[1] 许茨的《神圣交响曲》显示了他在第二次意大利之旅中受到的蒙特威尔第的影响,为此,他还在后来《神圣交响曲》第二部(SWV 341~368,德累斯顿,1647年)的前言中向蒙特威尔第表示了敬意。
[2] 这是一个由通奏低音支持的宣叙调式的旋律。
[3] 建立在通奏低音基础上的两个或几个旋律声部的合作(意大利语 concertare,意为"协调一致",用以称呼当时形式自由的各类声部组合)。
[4] 约翰·克里斯托夫·巴赫(Johann Christoph Bach,1671—1721)。

图 3-20　约翰·帕赫贝尔像及亲笔签名（来自 1695 年给哥达城市当局的信）

帕赫贝尔出生于德国纽伦堡一个中产阶级家庭①，从小就展露出对知识的兴趣与追求，尤其是对音乐显示出不同寻常的喜爱。当他在圣劳伦斯（St. Lorenz）高等学校读书时，就跟随当地两位很有声望的音乐家②学习作曲和键盘乐器演奏技巧（图 3-21）。1669 年 6 月 29 日，16 岁的帕赫贝尔考入著名的阿尔道夫学校（Altdorf）学习，同时在圣劳伦斯教堂担任管风琴师。一年后，因为经济状况窘迫，帕赫贝尔辍学，被迫终止了他的大学学习生涯。然而在第二年春天，由于他展露出学术上的非凡天分，被选入另一所学院接受学者的专门训练。而且，因为他在音乐知识上别有专精，校方特地为他聘请了著名作曲家普伦兹（Kaspar Prentz）指导他继续研究音乐。

普伦兹信奉当时德国的路德新教，帕赫贝尔深受其影响。1673 年，他追随普伦兹前往维也纳，担任了圣斯蒂芬教堂的管风琴师。当时的维也纳是哈普斯堡王朝的文化中心，这里盛行意大利音乐，众多国际大都市著名音乐家在这里工作，由此形成了欧洲音乐文化的交流。譬如，约翰·雅各布·弗罗贝格尔曾在维也纳担任教堂管风琴师直到 1657 年，亚历山德罗·帕格莱蒂在 1673 年移居维也纳。帕赫贝尔在维也纳天主教氛围下生活的 5 年中，吸收了来自意大利、法国和德国南部等各地的音乐风格元素，逐渐将自己原来的北德音乐风格转向新颖的意大利音乐风格。结合以前接受的严格的传统音乐创作训练，他形成了在清晰、简洁基础上强调对位和旋律清晰的新风格。在这方面，帕赫贝尔类似于后来的海顿，成为当时领先的专业音乐家。

1673 年，帕赫贝尔搬到艾萨克逊·艾森纳赫公爵（即约翰·乔治王子）的辖地艾森纳赫（Eisenach），担任了宫廷管风琴师。艾森纳赫是著名的音乐世家巴赫家族的故乡，帕赫贝尔在这里结识了巴赫家族的成员约翰·安布罗希斯·巴赫，并与之成为最亲密的朋友。5 年后，因为王子的哥哥过世（宫廷守丧，乐师都被裁撤），帕赫贝尔于 1678 年 5 月 18 日离开艾森纳赫。离开前，帕赫贝尔要求约翰·安布罗希斯·巴赫为他写一个证明，将他描述为"完美和稀有的大师帕赫贝尔"。

① 约翰·帕赫贝尔的父亲约翰·汉斯·帕赫贝尔（Johann Hans Pachelbel，出生于 1613 年）是当地的葡萄酒经销商，约翰·帕赫贝尔是他与第二个妻子安娜·玛丽亚·迈尔所生。1653 年 9 月 1 日是他受洗礼的日子，他可能是出生在 8 月下旬。

② 通过海因里希·施韦默尔（Heinrich Schwemmer）和魏克（Wecker）两人的教导，帕赫贝尔深受不同于当时德国宗教音乐的意大利音乐影响，从而引起他创作意大利音乐的兴趣。

图 3-21　纽伦堡的圣劳伦斯教堂

图 3-22　艾尔福特的普雷迪格教堂
（从1678年开始帕赫尔贝尔在这里工作了12年）

之后，帕赫贝尔来到艾尔福特(Erfurt)，应聘普雷迪格教堂(Predigerkirche)的管风琴师，并在这里娶妻生子（图3-22）。在艾尔福特，巴赫家族也非常有名，甚至那里几乎所有的管风琴都被称为"巴赫的"。因此，帕赫贝尔在这里保持与约翰·安布罗希斯·巴赫的友谊，继续教约翰·克里斯托夫·巴赫，并且就住在他的家里，一直到1684年6月购买了房子才离开。当时的普雷迪格教堂以对管风琴师要求严格著称，管风琴师除了为新教派门徒演唱圣歌伴奏，还要创作圣咏前奏曲，并且不能即兴乱弹。但是，管风琴师每年都要举办一场精致的演奏会，将自己弹奏管风琴的心得尽情发挥出来，以显示自己不仅擅长教堂音乐，也是世俗音乐的高手。因此，帕赫贝尔不仅在这里锤炼了管风琴演奏技术，而且发挥了世俗音乐创作才能，发表了不少重要的管风琴作品，从而奠立了他在巴洛克时期管风琴大家的地位。

虽然帕赫贝尔在艾尔福特是一个出色的作曲家、成功的键盘乐器演奏家和教师，但他还是提出准许其离开的申请（显然是为了寻求更好的发展空间）。1690年8月15日，他的要求获得批准，带着称赞他勤奋和忠诚的证明前往斯图加特的威腾伯格(Wurttemberg)宫廷[①]。这个地方比较开明，给了他很多专业创作的自由。可惜好景不长，1692年秋，因为法国大军入侵，他被迫辗转到了戈塔(Gotha)。在这里的三年中，他曾两次接到斯图加特大学和牛津大学的邀请，但都拒绝了（见图3-23信的影印件）。最后，他返回出生地纽伦堡。碰巧当时纽伦堡圣塞巴德(St. Sebald)教堂原任管风琴师（也就是帕赫贝尔的老师魏克）过世，他顺利接任老师的职位。此后，他一直到去世也没有离开纽伦堡。在纽伦堡的五年间，他创作了被视为他晚年代表作的《感恩》(Magnificat)、《室内乐集》(Musicalische Ergötzung)等重要的宗教合唱曲和超过90部的管风琴赋格曲集，并将他在艾尔福特普雷迪格教堂创作的《众赞歌前奏曲》(78首)整理出版。而最重要的是，在这段时间里帕赫贝尔整理发表了《阿波罗的里拉琴》(Hexachordum Apollinis，纽伦堡，1699年)，创作了6集古钢琴作品。今天，帕赫贝尔的《D小调卡农》已众所周知。除

图 3-23　帕赫贝尔的亲笔信

① 威腾伯格位于斯图加特，这是玛德莲娜女爵的辖地(Duchess Magdalena Sibylla)。

此以外,他最知名的作品还包括《F小调恰空舞曲》《E小调托卡塔》和众多古钢琴音乐。据说,当巴赫家族在1694年为帕赫贝尔从前的学生约翰·克里斯托夫·巴赫举行结婚庆典时,曾邀请他和其他一些作曲家创作庆典音乐。如果是这样,帕赫贝尔在1694年10月23日曾前往奥尔德鲁夫参加婚礼,这可能是他晚年唯一一次离开纽伦堡,也可能就是在这次行程中,他唯一一次见到过9岁的J.S.巴赫。

约翰·帕赫贝尔在纽伦堡去世时享年53岁,被埋葬于纽伦堡的罗赫斯墓地[①](图3-24)。

约翰·帕赫贝尔是巴洛克时期将南德传统器乐引向高峰的作曲家、管风琴演奏家和教师。他一生创作了大量宗教和世俗的德国音乐,他对前奏曲与赋格发展所作出的贡献,使他跻身于巴洛克时代欧洲最重要的作曲家行列。他生前享有巨大的声望,他的音乐成为当时德国南部和中部音乐家争相效仿的对象。然而,尽管西方音乐学者们费尽心机搜寻他的相关资料,但不仅图片很难找到,就连作品也遍寻不着。可见,有关他的材料都没有得到妥善保管,他是一位曾经被忽略的德国著名音乐家。

图3-24 纽伦堡罗赫斯墓地帕赫贝尔的墓碑

那么,为什么近年来欧洲音乐学者们又重新开始关注帕赫贝尔了呢?难道就是因为他是当时最伟大的管风琴演奏家和作曲家,J.S.巴赫的哥哥曾在他门下学习吗?就此可以认定他对J.S.巴赫有那么大的影响吗?略加思考不难理解,J.S.巴赫被后人尊崇为"欧洲近代音乐之父",不仅仅因为他生前就被誉为"管风琴之王",是举世公认的键盘演奏艺术家,更重要的原因在于,他是复调音乐的集大成者,他看到平均律在键盘艺术上的广阔天地,他以充满活力的激情首创优美如歌的键盘演奏法,使键盘艺术从幼稚步入成熟……这一切,正与帕赫贝尔广采博收一脉相承。

在16世纪末到17世纪初,德国虽然还没有出现非常卓越的音乐大师,但是,德国在巴洛克上半叶键盘艺术领域的成就,给具有世界意义的巴洛克键盘艺术大师巴赫和亨德尔的出现奠定了坚实的基础。

由此可以得出这样的判断,虽然在中世纪向文艺复兴过渡的历史时期中,德国音乐与荷兰、法国、意大利和西班牙相比处于初级阶段,但15世纪以前的欧洲管风琴艺术潮流是在德国键盘艺术家引领下发展的。

① 帕赫贝尔的确切死亡日期不详,根据当时、当地的习俗,亡者死后三至四天被埋葬。帕赫贝尔的下葬日期是1706年3月9日,估计去世日期为3月7日前后。

第四章
英国古钢琴艺术

西方"弦"乐器渊源悠久,在西方最古老的文明记述中,古希腊时期居于一切乐器首位的里拉琴就是弦乐器。据可考证的历史资料显示,在公元前6世纪,古希腊音乐学家毕达格拉斯创制了一种叫"弦什"①(又名:单弦音响测定器)的"琴"(图4-1),但毕达格拉斯主要是为了用于研究音乐(乐律)理论而设计(图4-2)。此时它主要是一种古老的音乐科学实验仪器。

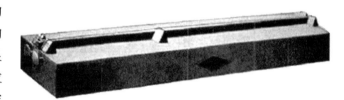

图4-1 公元前6世纪毕达格拉斯的独弦琴(Monochord)

到了11世纪时,著名的意大利音乐家阿雷佐的圭多将"弦什"用来作为视唱教学的工具,他也由此成为第一个将其运用于实践的音乐家。

在西方音乐史中,单弦乐器绝非昙花一现。15至18世纪之间,一种被称为Tromba Marina(海号独弦琴)的单弦弓弦乐器被用于实际的音乐活动中。它的名字来自它喇叭般的声音。

图4-2 毕达哥拉斯进行
谐波与弦的拉伸振动试验

图4-3 Tromba Marina

在后来的历史发展进程中,"弦什"的琴弦不断增多,逐渐形成了多弦弹拨乐器(图4-4);而更值得

① "弦什"又称"独弦琴"。学者代百生认为:"古希腊的独弦琴(Monochord)是公元前6世纪由毕达格拉斯(Pythagoras)创制的,……其外形与发音原理简单:长方形的共鸣箱上张着一根琴弦,弦下边有可以移动的琴马,用手指甲或拨子拨弦就可发音,移动琴马则改变音高。"见:代百生.钢琴乐器的演变历史(上)[J].钢琴艺术,2009(9):37-41。

关注的是，这种拨弦乐器后来被加上了"键"，从而成为西方最早的拨弦键盘乐器(图 4-5)。

图 4-4　　　　　　　　　　　　　　图 4-5

即便是在基督教统治的中世纪，欧洲的世俗音乐也在发展，出现了两种制作相似但演奏方式却大相径庭的"弦乐器"——萨艾替翁①和杜西玛琴②。这两种乐器外型和构造上非常相似(都是梯形或正方形的琴箱，都张着几根琴弦，都可以挂在脖子上演奏)，但演奏方式完全不同：萨艾替翁是用羽管做的拨子(弹片)或手指拨弦发音，演奏与发音原理类似于我国古代的琴和筝；而杜西马琴则是用木槌击弦发音的弦乐器。萨艾替翁和杜西玛这两种琴在此后的发展中都直接影响了欧洲键盘乐器的发展。

 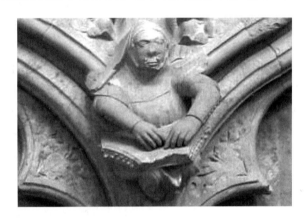

图 4-6　西方绘画与雕塑中的萨艾替翁和杜西玛琴

图 4-7　保存在德国明登教堂(1425 年建)祭台雕刻画上这两种键盘乐器的演奏图

① 萨艾替翁(Psalterium；英文：psaltery，中文文献中翻译为"瑟")是一种中世纪的拨弦乐器，有 12 根弦。萨艾替翁的起源可以延伸到东方文化空间的两种基本形式：波斯打击乐器桑图尔(Santur)和阿拉伯弹拨乐器卡弩恩(Kanun)。
② 杜西玛琴(Dulcimer，中文文献中翻译为"扬琴")据说最初是由波斯地区的朝圣者和十字军带到欧洲，后又流传到东方，约在 16 世纪传入中国。

从中世纪后期开始,随着教会至高无上权威的逐渐削弱,代表西方世界"第二等级"的贵族势力逐年上升,世俗娱乐文化步入快速发展的阶段。伴随着管风琴艺术走下"神坛",以及"弦"乐器的飞速发展,欧洲出现了"弦"与键盘结合的乐器。到了14—15世纪,一种不同于管风琴的键盘乐器在西方出现了:它立足于世俗音乐的土壤,顺应着人类的社会变革,成为一个引领西方音乐文化潮流的弦鸣乐器乐器家族——古钢琴(图4-7)。

是谁发明了键盘弦乐器?目前所见文献中没有任何记载。而用键盘控制乐器的想法早在管风琴(远远早于古钢琴的键盘乐器)中就已经使用。键盘弦乐器是一种通过键盘控制、用机械弹拨琴弦的方式演奏音乐的工具,它的发明需要一些洞察力和创造性,需要科学技术的帮助。14世纪是人类机械制造技艺突飞猛进的发展时期,"发条"等机械装置正是在这时产生的,发明键盘弦乐器的时机已经成熟。古钢琴的创建者通过一个梁将金属弦控制在一个音板上,调整张力使弦的振动加大,使人们更清楚地听到弦振动所发出来的声音(音量加大);同时,弹拨琴弦的"键"在机械装置的控制下,发出声音的速度更为快捷(速度加快),彰显出独特的优势。因此可以说,作为钢琴前身的古钢琴(键盘弦乐器)是人类智慧和聪明才智的结晶。

西方音乐史学界一般认为,从文艺复兴开始一直到巴洛克时期,欧洲音乐的历史发展都是由地中海地区的意大利兴起,逐步向邻近的德国、法国蔓延,盛行之后又辐射乃至传遍欧洲和世界。然而在古钢琴艺术的第一次飞速发展时期,英国走在了欧洲的前列,这与文艺复兴后英国社会的世俗化进程密切相关。尤其是在伊丽莎白女王统治的时期,音乐艺术领域出现了空前繁荣的景象,大量优秀的欧洲键盘艺术家纷纷来到英国,使英国在古钢琴艺术早期发展历史上留下了光辉的一页。

16世纪英国最流行的古钢琴是隶属于拨弦类键盘乐器的"维吉纳琴"(又称"闺女琴",图4-8),英国的王室和贵族十分喜爱这种乐器。有研究者认为,维吉纳琴是当时年轻的修女演唱圣母赞美诗时用的伴奏乐器[①],它的声音像年轻女性。根据莎士比亚曾为演奏维吉纳琴的女士写过十四行诗这一现象来看,维吉纳琴在当时的英国社会很流行,弹奏这种乐器非常普遍。于是,当时英国涌现出一大批重要的维吉纳琴作曲家,由此组成的维吉纳乐派是引领欧洲世俗键盘艺术的先驱。

图4-8 维吉纳琴

① 有研究者认为,维吉纳琴是演唱圣母赞美诗时伴奏的乐器。

第一节　第一代维吉纳艺术

谈到维吉纳艺术,首先应提及的是在第一代英国维吉纳艺术家中占主导地位的托马斯·塔利斯①(图4-9,图4-10)。他是当今最受关注的英国文艺复兴时期的音乐家,在英国教会音乐中占据了主要位置,是威廉·伯德的老师。

1. 托马斯·塔利斯

塔利斯是当时最有影响力的英国音乐家。资料显示,他的管风琴演奏技艺在英国声誉很高,早在1531他就已担任多佛尔修道院的管风琴师;此后,他英国四代君主任上都担任了重要的音乐专业职位,其中包括英国皇家礼拜堂的音乐总监。从女王伊丽莎白一世起,他与他最有名的学生威廉·伯德一起获得了声乐的出版垄断权,赢得了当时所有人(包括很有音乐才能的人)的普遍尊重②。

虽然塔利斯留存的世俗音乐作品不多,但从他在古组曲和管风琴创作中所采用的音乐创作技术手段来看,他是走在时代前列的艺术家。塔利斯幸存的键盘作品包括为礼拜仪式和非礼仪目的创作的古组曲和对位的器乐作品。他的音乐的抒情性很明显;复调音乐往往注重开发新的和弦,对位技术显示他已经掌握了先进的音乐手段;作品中的戏剧性片段包含美妙的旋律、精心的对位和优美的不和谐音,丰富的情感表现强度不仅在英国,就是在整个文艺复兴时期的西方音乐中也是独树一帜的,从而备受推崇。人们描述收录在《马利纳曲集》中的塔利斯管风琴曲《忏悔》:轻轻摇曳的节奏有如宁静的空气,而雷鸣般的声音却证明了尊严和号召力绝非不相容③。

图4-9　托马斯·塔利斯肖像

图4-10　托马斯·塔利斯的漫画

① 托马斯·塔利斯(Thomas Tallis,1505—1585)被认为是英格兰最伟大的作曲家。曾担任多佛尔修道院(Dover Priory)、英国皇家礼拜堂(the Royal Chapel)的音乐总监。
② J.法瑞尔《拉丁语言和拉丁文化:从古代到近代》,纽约剑桥大学出版社,2001年,第125页【Farrell, J: Latin Language and Latin Culture: From Ancient to Modern Times, page 125. Cambridge: Cambridge University Press,2001】。
③ 塔利斯的管风琴曲《忏悔》(*Iste confessor*)收录在《马利纳曲集》(*The Mulliner Book*)中。

2. 威廉·伯德

著名音乐家威廉·伯德①(图 4-11)在当时英国音乐家中享有很高的声誉,目前,关于伯德音乐成长道路的资料比较少,但根据哈雷的研究,他的两个兄弟可能在圣保罗大教堂和伯德在一个唱诗班;根据西蒙·韦斯科特的研究,他也可能是在皇家礼拜堂的一个唱诗班;安东尼·伍德参考1575年出版的伯德和托马斯·塔利斯 the Cantiones sacrae 序言材料的研究,指出伯德在 T.塔利斯的教育下创作音乐。此外,伯德最早的作品之一、为复活节游行而作的四个男声的诗篇《在以色列的出口》,可能是在玛丽·都铎(1553—1558)统治接近结束时,为复兴塞勒姆礼仪规范而作。这部作品是在皇家礼拜堂唱诗班的两个音乐家约翰·谢泼德和威廉·瑟曼协作下完成的。但英国音乐学者普遍认为,他擅于写作各种类型的宗教与世俗音乐。他的宗教仪式作品在曲式和技巧方面都有所创新。作为一位作曲家,他在对位方面展现出非凡的才华,尤其是在他职业生涯的早期阶段。尽管1575年他创作的作品 Cantiores 遭到失败的厄运,但其他一些作品卖得很好。伊丽莎白一世时期的作曲家,如牛津大学的学者罗伯特·道、温莎的世俗音乐职员约翰·鲍德温(圣乔治教堂的世俗男高音),以及诺福克乡村音乐作家学派的爱德华·帕斯顿爵士均广泛复制他的音乐②。

图 4-11 威廉·伯德肖像

16世纪80年代,是伯德在维吉纳艺术创作领域富有成果的十年,至少有40首以上的维吉纳键盘艺术作品产生。这些作品显示,伯德已经掌握了各种各样的维吉纳键盘艺术表现形式。他在维吉纳音乐作品中发展了变奏形式,有迹象表明,这也许是有史以来的第一次。

1591年9月11日,伯德在皇家礼拜堂的同事约翰·鲍德温抄写完了伯德的一部有42首键盘曲集的《我的拉迪·内维尔斯》,这可能是在伯德的监督下产生的,因为其中有被认为是经过作曲家之手更正的内容。该作品集的受奉献者长期以来身份不明,但约翰·哈雷通过对扉页上纹章设计的研究认为,是伊丽莎白·内维尔夫人,她是伯克希尔贝林拜尔家族亨利·内维尔爵士的第三任妻子。她曾有过三次婚姻,从她第三次结婚后的名字"佩里亚姆夫人"中可以看出,托马斯·莫利在1595年创作的两首康佐涅也是奉献给她的。由此可以得出这样的判断:伊丽莎白·内维尔是当时一位优秀的维

① 威廉·伯德(William Byrd),出生于1540—1543年间的伦敦,去世于1623年7月4日(儒略历)或1623年7月14日(公历)。他的具体出生年份并不确定。在他的遗嘱中(日期为1622年11月15日),将自己描述为"我已经80年的年龄",这表明他的出生日期是1542年或1543年,但是在1598年10月2日的文件中他说自己是"58岁左右",这表示他的出生日期为1539年或1540年早期。近年来,对伯德历史贡献的认识不断扩大,这主要归功于艾尼达·迪克曼(Ineeda Dickman)和约翰·哈雷(John Harley)的研究。西蒙·韦斯科特(Simon Westcote)的研究认为,伯德是在皇家礼拜堂的一个唱诗班。安东尼·伍德(Anthony Wood)参考伯德和托马斯·塔利斯(the Cantiones sacrae)序言,提出伯德在 T.塔利斯的教育下创作音乐。此外,伯德的诗篇《在以色列的出口》(In exitu Israel)可能是在玛丽·都铎(Queen Mary Tudor)统治结束时,在约翰·谢泼德(John Sheppard)和威廉·瑟曼(William Mundy)协作下为复兴塞勒姆礼仪规范(Sarum liturgical practices)而作。见:约翰·哈雷《威廉·伯德的世界:音乐家、商人和富豪》【Harley, John. The World of William Byrd: Musicians, Merchants and Magnates. Farnham, Surrey: Ashgate. 2010:3-5, 18, 46-7, 52;Fellowes 1948:2】;约翰·哈雷《威廉·伯德:皇家礼拜堂的绅士》【Harley. John, William Byrd: Gentleman of the Chapel Royal,1997】。

② 尽管他的作品 Cantiones 曾失败,但罗伯特·道(Robert Dow)、爱德华·帕斯顿爵士(Sir Edward Paston)和约翰·鲍德温(John Baldwin)均广泛复制他的音乐。

吉纳演奏家①。

这一系列作品中包括帕凡和加利亚德舞曲共10首,使用了三种变奏方式,每一个变奏都对主题旋律形成美化和修饰(唯一的例外是第九首帕凡),这是一组在安蒂科低音上形成的变化帕萨迈佐。

1591年,伯德对古组曲进行了重要的补充,其中一些可能已经丢失了。有一套是在长达20首变奏上流行的旋律,它显然来源于一个庆祝坚果在秋季成熟的仪式。较小规模的幻想曲(那些A3和A4),使用质地轻盈的模仿风格。而第五、六部分的幻想曲由大规模重复变化和有典故的流行歌曲组成,一个很好的例子是变奏A6(第2号),它包括一个完整的三拍子系统的加利亚德舞曲和一个广阔的尾声。七部古组曲补充(两个A4和五个A5),至少一个幻想古组曲(邻近F1、A6)和一些重要的键盘作品即是在此期间创作的。这可能是伯德第一部系列键盘舞曲,由伯德原来的五部分古组曲转化而成。一些键盘变奏的套曲如《狩猎的向上》、没有完整保留的一套《吉普回旋曲》也似乎是早期的作品。

到了17世纪初(1605年),伯德已经为维吉纳琴创作了一系列古组曲,并且这些古组曲已经被当时音乐训练使用的教材所收录。同时代的音乐家称伯德为"神圣作曲家"。

图4-12 《帕西妮亚》(*Parthenia*)封面
(公开发表于1612年)

> 对于经文歌和音乐的虔诚奉献,以及为我们国家的荣誉,是他做人的价值……他的第一组曲中的维吉纳和其他一些乐曲,甚至不能被意大利最好的作曲家再做修补。②

他的学生托马斯·莫利在1597年的论文《实用音乐的视野和简易介绍》中,提到伯德是一个不可思议的"大胆的大师"。亨利·皮查姆在《有造诣的绅士》中,称赞伯德为神圣作曲家③。

1612年,伯德为《帕西妮亚》奉献了8首键盘作品。《帕西妮亚》(或称《处女贞节》)是为庆祝即将到来的詹姆斯一世唯一的女儿伊丽莎白公主与帕拉丁-雷纳选帝侯腓特烈五世1613年2月14日的婚姻而作的。《帕西妮亚》来自希腊语,意为"处女"或"纯洁的女子"。尽管无法证实它是不是第一或第二部公开出版的维吉纳曲集,但它应是英国最早一批出现的键盘音乐集的印刷品。维吉纳当时的一种拨弦键盘乐器与慕思拉勒类似。慕思拉勒(也叫"慕思拉尔")(图4-13,图4-14)只在欧洲北部制造,键盘在琴

① 《我的拉迪·内维尔斯》(*My Ladye Nevells Booke*)包括10首帕凡(pavane)和加利亚德(galliard)舞曲,帕萨迈佐(passamezzo)是唯一的例外。在第一首帕凡舞曲(the First Pavane)上标有 the first that ever he made 的字样。《战斗》(*The Battle*)、《沃尔辛厄姆集》(*Walsingham*)和《塞林杰的回旋曲》(*Sellinger's Round*)、《卡曼的口哨》(*Carman's Whistle*)等中有严肃的对位(A voluntarie)。作品甚至还包括一个完整的三拍子系统的加利亚德舞曲(a complete three-strain galliard)。托马斯·汤姆金斯(Thomas Tomkins)创作的《A小调幻想曲》(*the A minor fantasia*)也由伯德的古组曲转化而成,如《狩猎的向上》(*The Hunt's Up*)和一套《吉普回旋曲》(*set on Gypsies' Round*)。
J.哈雷《我的夫人内维尔揭密》,《音乐与文学》,第86期(2005),第1-15页【J. Harley, "My Lady Nevell Revealed", Music and Letters 86(2005)pp.1-15】。
② 见:O.内伯《古组曲和威廉·伯德的键盘音乐》1978年版【Neighbour, O. The Consort and Keyboard Music of William Byrd, London,1978】。
③ 托马斯·莫利(Thomas Morley)在《实用音乐的视野和简易介绍》(*Plaine and Easie Introduction to Practical Musicke*)中提到他是"大胆的大师"(Master Bold)。亨利·皮查姆(Henry Peacham,1576—1643)在《有造诣的绅士》(*The Compleat Gentleman*,1622)中赞美伯德是神圣作曲家。

的右侧,拨子拨弦的位置在弦的约三分之一处,产生出一种温暖而丰富的共鸣声音,具有较强的基础音和比较弱的泛音。慕思拉尔在16世纪和17世纪很流行,就像20世纪初的立式钢琴一样无处不在,但在18世纪已经衰落,不再使用。

图4-13 女人在弹奏慕思拉勒

图4-14 一架典型的鲁卡斯流派的慕思拉勒

1613年版《帕西妮亚》是一部21首键盘作品集,由威廉·伯德、约翰·布尔和奥兰多·吉本斯三个著名大师创作,其中伯德8首,布尔7首,吉本斯6首,他们都是国王陛下喜爱的杰出作曲家。选择的作品的确是这三位作曲家的代表作:帕凡、加利亚德、幻想曲和变奏曲。全书分为三个部分,没有礼仪性的作品,每章就是一个作曲家的作品,记录在六线谱上。《帕西妮亚》中的音乐对于事先不了解作者们价值观的无准备演奏特别困难,这就导致一些评论家对于如何演绎作品发表了研究结果,为实际演奏提供相当有价值的参考。这部作品集在1612年至1613年冬季由威廉·霍尔①刊印,用凹印铜版雕刻技术制作而成,也是该技术首次于英国用于乐谱的出版。霍尔的一些作品现存在大英博物馆。《帕西妮亚》(第一版)的献词由威廉·霍尔撰写:这部维吉纳《帕西妮亚》(尽管我还愿)我为你——纯洁的殿下奉献。在弗雷德里克和伊丽莎白离开英格兰后,1613年的另外一个版本改变了献词:献给所有精通这种乐器并且高声歌唱的人。最早的印刷版本出现在1659年。

伯德创作了大约470部音乐作品,充分证明了他是欧洲文艺复兴时期的音乐大师之一。也许他最令人印象深刻的成就是作为一个作曲家,在他生活的年代,改造了大量键盘音乐形式,并且使这些维吉纳作品由此获得了独特的键盘艺术印记。那个时代键盘乐器主要作为宗教仪式的礼仪器具,伯德吸收并掌握了那时欧洲大陆的经文歌形式,采用高度个人化的风格使其综合成英国式世俗音乐,并且成为欧洲的典范。他创建的键盘古组曲和键盘幻想曲的世俗风格,成为古钢琴遵循的最原始模式。他创作的维吉纳音乐风格质朴自然,从而使他的键盘音乐——维吉纳琴作品在西方键盘艺术史中占有重要地位。他是其后许多著名英国"维吉纳乐派"作曲家的老师,他的学生②包括彼得·菲利浦和托马斯·汤姆金斯,两人后来均为维吉纳乐派最活跃的键盘作曲家。伯德的一个作曲学生托马斯·莫利投身于牧歌的创作,是英国牧歌乐派最重要代表之一。关于伯德最有趣的一个逸闻是,英国学者普遍认为,莎士比亚

① 威廉·霍尔(或赫勒)[William Hole (or Holle)]是一个熟练的英国雕刻工艺师,虽然他的出生日期不确定,但他在1624年去世。霍尔的一些作品现存在大英博物馆(British Museum)。《帕西妮亚》的献词写道:the Maisters and Louers of Musick。见:西德尼·李主编《全国传记字典》第27章"威廉·霍尔"词条,埃尔德·史密斯公司,1891年【Lee, Sidney, ed. (1891). Hole, William. Dictionary of National Biography 27. London: Smith, Elder & Co】。

② 伯德的学生包括彼得·菲利浦(Peter Philips)、托马斯·汤姆金斯(Thomas Tomkins)和托马斯·莫利(Thomas Morley)。

神秘寓言诗《凤凰和斑鸠》中那个"The bird of loudest lay"可能是参考伯德。这首诗作为一个整体是为天主教烈士圣安妮·莱恩而作的挽歌,莱恩在1601年2月27日因包庇神父而被处决。这些都说明,伯德是伊丽莎白女王时期音乐领域的重要人物,是在第一代英国维吉纳键盘作曲家中占主导地位的艺术先驱,他当时的创作目前在英国仍然流行。虽然他贡献了这么多,但随着他的去世,英国音乐的本土传统或多或少地跟随死去。从E. H. 费洛斯起,约瑟夫·克尔曼、奥利弗·内伯、菲利普·布雷特、约翰·哈雷、理查德·特贝特、艾伦·布朗、克里·麦克卡尔锡等人为我们增加对伯德生活和音乐的了解作出了重大贡献。1999年,伯德的完整键盘音乐的录音被公布。这个录音获得了2000年早期音乐类留声机奖和2000年德国唱片评论家年度奖。2010年,《枢机主教的音乐》由安德鲁·卡伍德录制完成,记录了伯德的13首拉丁教堂音乐,第一次将伯德的所有拉丁音乐录制在光盘上。

伯德严肃认真地发展了世俗键盘器乐的抒情性和描述性,以独特的才能建立了英国早期世俗键盘器乐的艺术风格,他创立的维吉纳学派在欧洲享有盛誉,代表着西方古钢琴的早期艺术进程,影响着后来的英国古钢琴艺术家们。他生前在英国享有很高声誉,他的键盘古组曲音乐在詹姆士一世时期和卡罗琳宫廷的新一代专业音乐家手中经历了巨大的演奏变化。

第二节 《菲茨威廉维吉纳曲集》与创作者

菲茨威廉博物馆(图4-15)是剑桥大学的艺术和考古博物馆,位于剑桥市中部的特兰平顿街,与剑桥大学菲茨威廉学院是邻居,其中藏有一部珍贵的原始资料,将1612年之前50年间英国作曲家创作的近300首键盘音乐收集起来,称为《菲茨威廉维吉纳曲集》[①]。

图4-15 菲茨威廉博物馆
[照片由安德鲁·邓恩(Andrew Dunn)提供]

图4-16 一台1598年制作的维吉纳琴
[照片由贾诺特·热拉尔(Gérard Janot)提供]

1.《菲茨威廉维吉纳曲集》的编辑

《菲茨威廉维吉纳曲集》原为古物收藏家理查德七世菲茨威廉子爵[②]所有,故将子爵的名字"菲茨威廉"加入了作品的标题之中。菲茨威廉子爵是当时一个对早期音乐有着极大兴趣的学者,他是"古代音

① 菲茨威廉博物馆(Fitzwilliam Museum)珍藏的《菲茨威廉维吉纳曲集》(*Fitzwilliam Virginal Book*)手稿中,包含了英国伊丽莎白和詹姆士一世时期的维吉纳(图4-16)作品。
② 理查德七世菲茨威廉子爵(Richard 7th Viscount Fitzwilliam)是古代音乐学院(The Academy of Ancient Music)的创始人之一,剑桥大学(University of Cambridge)建立了以他的名字命名的博物馆。

乐学院"的创始人之一。1816年他将其所有艺术收藏品整体捐赠给剑桥大学,《菲茨威廉维吉纳曲集》就包括在其中,剑桥大学建立了以他的名字命名的博物馆。《菲茨威廉维吉纳曲集》是他从罗伯特·布雷姆纳那里购得的,而布雷姆纳在1762年用十个几尼从德国出生的作曲家J.C.佩普施(他最著名的创作是《乞丐歌剧》)手中收购了《菲茨威廉维吉纳曲集》①(图4-17)。在此之前,这部曲集的源流不明。

《菲茨威廉维吉纳曲集》是一本17世纪早期出版的英国键盘作品集,其中收录了近300首当时有代表性的作品,为研究维吉纳作曲家的创作技巧和风格提供了很好的原始材料。这是音乐理论和符号都经历着从古代到近代巨大转变的历史时期。在此期间,音乐形态、音乐标记都在发生着变化。例如,旋律线、音阶的升和降指示符号等②。

图4-17 《菲茨威廉维吉纳曲集》

长期以来,人们一直认为《菲茨威廉维吉纳曲集》是由特雷金③编译的。由于不信仰英国新教,特雷金从1608年到去世为止,被囚禁在弗利特监狱。虽然这种监禁可能给了他足够长的时间来进行编译,但他如何培养品味、建立知识,并且收集所有的音乐进行复制是一个问题。这份珍贵的文件反映了一段极其重要的历史时期键盘艺术的发展与变化,这显然是一个由热爱产生的巨大劳动成果,是由一系列连锁努力才有可能创建的产品。

《菲茨威廉维吉纳曲集》不同于其他史料的意义在于:第一,这是键盘艺术史上第一本专为某一特定乐器创作的重要曲集,它证明此时的英国作曲家们已经改变了过去只是笼统地为键盘乐器而写作的状态,第一次为古钢琴创作了大量作品,由此可以认定,当时的英国已经产生了"维吉纳乐派"。第二,这些古钢琴作品是根据世俗歌曲创作的。其中,最有代表性的作品是变奏曲和舞曲。这些变奏曲具有十分重要的意义,它显示出维吉纳艺术中常用的一种音乐变奏手法是增加音符对曲调片段和乐句进行装饰,它也证明拨弦古钢琴音乐中的变奏技巧源于英国。

① 罗伯特·布雷姆纳(布里默)[Robert Bremner(or Brymer),1713—1789]是苏格兰的一位音乐出版商。
 J. C. 佩普施(J. C. Pepusch,1667—1752)是《乞丐歌剧》(*The Beggar's Opera*)的音乐创作者。
② 在此期间,像旋律线(bar lines)、音阶的升号和降号(symbols indicating sharps and flats)等音乐形态、音乐标记都在发生着变化。
③ 弗朗西斯·特雷金(Francis Tregian the Younger,1574?—1618)是英国音乐编辑和业余音乐家。他的出生日期历来有争议。琳达·塞斯对《菲茨威廉维吉纳曲集》的划线注释,为混合组曲记音给出的日期为1574?—1618。

2. 《菲茨威廉维吉纳曲集》中出生年代最早的作曲家

《菲茨威廉维吉纳曲集》收录了约翰·布莱思曼①的作品，他是这本曲集中出生年代最早的著名作曲家和键盘乐器演奏家。《菲茨威廉维吉纳曲集》收录了布莱思曼《三位一体的天主格洛里亚》(*Gloria tibi Trinitas*)②中的第三首（图 4-18、图 4-19），署名威廉，1558 年至 1590 年的皇家礼拜堂记录中谈及约翰·布莱思曼时使用的名字就是威廉。

图 4-18　谱例：*Gloria tibi Trinitas*，约翰·布莱思曼（Willian Blitheman），1666 年

没有人知道布莱思曼的早年生活。可见资料显示，1555 年他就已经成名，直到去世一直拥有很高地位。布莱思曼曾是基督教会牛津大学教堂的牧师，并于 1564 年成为唱诗班的大师。他从 1585 年起接替托马斯·塔利斯担任皇家礼拜堂的管风琴师直到去世。

他的作品主要包括礼仪（或准礼仪）键盘音乐，创作特征是单声圣歌旋律、有趣的节奏伴奏和装饰。他为圣歌旋律伴奏时非常华丽，并且技术上相当具有挑战性。他是英国键盘音乐创作中最早使用"三连音"装饰旋律的作曲家。最显著的例子表现在 *Gloria tibi Trinitas* 中的一些变奏曲的三连音装饰上。《马利纳曲集》中也发现了一个有趣的和最有吸引力的作品——第 49 首《永恒的创造者》，它采用了吸引人的节奏，并且需要用右手华丽酷炫地弹奏结束。布莱思曼绝大多数作品收集在《马利纳曲集》中，包括他的 15 首代表作③。他的学生约翰·布尔是第二代维吉纳艺术的中坚力量，他将布莱思曼的旋律传统发展到一个新的高度。

① 约翰·布莱思曼（John Blitheman,1525—1591）是英国作曲家。
② 格洛里亚（Gloria,女子名）来源于拉丁语，含义是"对上帝的光荣赞歌"(glorious song of praise to God)；蒂比（Tibi），印度和西班牙的地名；Trinitas：Sancta Trinitas,unus Deus,三位一体的天主。
③ *Gloria tibi Trinitas* 中的三连音装饰（triplet figuration）在《马利纳曲集》（*The Mulliner Book*）中也有。见：约翰·考德威尔和艾伦·布朗《新格罗夫音乐和音乐家词典》"约翰·布莱思曼"词条【John Caldwell and Alan Brown, "Blitheman(Blithman, Blytheman, Blythman), John" New Grove Music Dictionary of Music and Musicians】。

图 4-19 谱例：*Gloria tibi Trinitas*，约翰·布莱思曼（Willian Blitheman），1666 年

3. 莎士比亚曾谈及的作曲家

英国著名文学大师莎士比亚曾在其诗歌创作中提到过两位作曲家，其中之一就是英国作曲家、理论家、编辑和管风琴演奏家托马斯·莫利[①]。莫利很有可能从童年起就是当地教堂的歌手，1583 年成为唱诗班的大师。有研究者认为他是威廉·伯德的学生，但没有资料显示他与伯德学习的具体时间，最有可能的是在 16 世纪 70 年代前期。1588 年，莫利在获得了牛津大学的音乐学士学位后不久，被聘为伦敦圣保罗教堂的管风琴师，并且成为英国牧歌学派的首要成员（图 4-20）。

① 托马斯·莫利（Thomas Morley，1557 或 1558—1602）是英国音乐家，出生在英格兰东部的诺维奇，是一个啤酒酿造者的儿子。他是圣保罗大教堂（St. Paul's Cathedral）的管风琴师，和罗伯特·约翰逊（Robert Johnson）是莎士比亚诗歌中提到的作曲家。

图 4-20　莫利创作的英国牧歌　　图 4-21　莫利作品的封面　　图 4-22　莫利《实用音乐的视野和简易介绍》

莫利是伊丽莎白时期伟大的宗教音乐作曲家,除了牧歌,他在世俗音乐创作领域还创作了一些器乐作品。1599 年威廉·巴利编辑出版的《第一古组曲教程》中,收录了莫利为高音琉特琴、三弦琴、西特琴、低音提琴、长笛和高音-提琴创作的古组曲作品《许多种类》,这是一首独特而精致的英国器乐合奏曲,由六件乐器一起演奏。莫利的一些键盘音乐作品被保存在《菲茨威廉维吉纳曲集》中(图 4-21)。莫利的学术论文《实用音乐的视野和简易介绍》保存了 16 世纪作曲技法的重要信息,在其去世将近 200 年后仍广受欢迎(图 4-22)。

4. 那个时代最伟大的键盘演奏家之一

《菲茨威廉维吉纳曲集》中也收录了彼得·菲利浦①的作品。他是英国一位著名的作曲家和管风琴演奏家,是被流放到佛兰德的天主教神父。菲利浦的一些作品名称是采用佛兰德斯地区的方式拼写的,这可能是暗示自己从欧洲大陆来。他是那个时代最伟大的键盘演奏家之一,他改编或整理了一些意大利经文歌和牧歌。菲利浦的器乐曲大多根据拉索、帕莱斯特里纳和朱利奥·卡奇尼这类作曲家的作品改编。他的职业生涯开始于在圣保罗教堂唱诗班的职业歌手,并且,他很可能是威廉·伯德的学生。由于他信仰罗马天主教,在逃到英国大陆前去了意大利,这样他就可以得到信仰的自由。他在杜埃的英语学院短暂停留后前往罗马。他在罗马的英文书院担任过管风琴师,过着动荡的生活。终于定居后,靠教孩子们学习维吉纳的演奏维持并不稳定的生活。1585 年,菲利浦开始为托马斯·佩吉特主教服务,并随他在意大利、法国、西班牙四处游说,最终在法兰德斯定居。《佩杰帕凡和它的加利亚德》(创作日期为 1590 年)毫无疑问是菲利浦在他的赞助人托马斯·佩吉特勋爵去世后为纪念他而作的。1593 年,菲利浦在阿姆斯特丹遇到了当时早已经名声远播的斯韦林克,他"看到一个比自己有才能的人,并且听到非常优秀的演奏"②。这期间,他创作了大量成功的作品,即在《菲茨威廉维吉纳曲集》以外的著名的八首键盘音乐作品③。

《菲茨威廉维吉纳曲集》中存有菲利浦最早的一首作品《帕凡舞曲》(第 85 首),它创作于 1580 年,是

① 彼得·菲利浦(Peter Philips,约 1555—1628 或 1560—1633)是英国的一位著名作曲家,被流放到佛兰德(Flanders)的天主教神父(Catholic priest)。
② 见:J. A. 富勒·梅特兰和 W. 巴克利·斯夸尔《菲茨威廉维吉纳曲集》,多佛出版社,1963 年版【The Fitzwilliam Virginal Book, J. A. Fuller Maitland and W. Barclay Squire, Dover Publications, New York, 1963】。
③ 见:约翰·哈雷主编,《斯坦纳和贝尔》,伦敦,1995 年版【John Harley(ed.). Stainer & Bell, London 1995】。

一首拥有宏伟主题的变奏曲,被斯韦林克取名为《菲利浦帕凡》。其他作品还有《感伤的帕凡和加利亚德》(第80首)。《菲茨威廉维吉纳曲集》中的注释证实:资深的罗马天主教牧师特雷金很熟悉菲利浦,特雷金也是许多意大利作曲家作品的编辑,几乎可以肯定他们两个人1603年都在布鲁塞尔宫廷供职,并且特雷金很可能是负责将菲利浦的作品引进英国的人。《感伤的帕凡和加利亚德》似乎是特雷金专门为它起的标题①。

已知的菲利普键盘作品至少有27首(不包括存疑的作品)以上,其中包括帕凡、加利亚德、幻想曲,以及不少专门为意大利音乐创作的键盘乐曲。尽管在国外居住,菲利浦在各种形式的创作中,如键盘、器乐,并且还有世俗和宗教声乐的创作中仍遵循着英国的传统惯例。菲利浦的音乐由富丽堂皇和保守主义的创作特点组合而成。与汤姆金斯的《伤心的帕凡》比较,他最著名的作品《苦难的帕凡》主要是英式风格的键盘音乐。彼得·菲利普最为突出的贡献是把利切卡尔(16~18世纪赋格或卡农风格的对位器乐曲)音乐的严峻感、牧歌学派的半音性和意大利音乐的装饰性线条结合在一起。他的创作得到其他一些人,如托马斯·莫利和约翰·道兰的认可②。

5. 维吉纳艺术最具有代表性的人物之一

约翰·布尔③是英国作曲家、音乐家和管风琴制作者,是第二代维吉纳作曲家中最具有代表性的人物之一(图4-23)。现存资料显示,约翰·布尔于1573年(10岁左右)加入赫里福德大教堂合唱团,由此进入专业音乐领域,并于次年加入了伦敦皇家礼拜堂的儿童唱诗班。在那里,他随约翰·布莱特曼和威廉·胡尼斯学习,除了唱歌,他在这个时候学会了弹奏管风琴。1582年布尔接到了他的第一个任命——赫里福德大教堂管风琴师,然后成了那里孩子们的专家(图4-24)。他于1586年在牛津大学获得了音乐硕士学位后,成了皇家礼拜堂的先生;1591年,约翰·布莱思曼去世后他成为皇家教堂的管风琴师;1592年,他又获得了牛津大学音乐博士学位,受到伊丽莎白女王的欣赏,并且在女王的建议下,于1596年成为格雷欣学院历史上第一位音乐教授,享有著名的作曲家、键盘乐器和即兴演奏家的声誉;布尔在1615年被聘为安特卫

图4-23 约翰·布尔肖像

普大教堂的管风琴师,他很有可能在那里遇到了那个时代最有影响力的键盘大师斯韦林克;女王去世后,他为詹姆斯国王服务,在17世纪20年代继续作为一个管风琴演奏家、管风琴制作者和顾问为其工作。他在安特卫普大教堂一直工作到去世(图4-25)。

布尔是17世纪初最著名的键盘音乐作曲家之一。西方音乐学者认为,当时,他的地位在荷兰仅次于斯韦林克,在意大利仅次于弗雷斯科巴尔迪,有些人说,他的成就最靠近他的同胞和前辈威廉·伯德。他留下了许多键盘作品,其中一些被收录在《菲茨威廉维吉纳曲集》中,另一些收录在《帕西妮亚》和号称

① 见:J. A. 富勒·梅特兰和W. 巴克利·斯夸尔《菲茨威廉维吉纳曲集》,多佛出版社,1963年版【The Fitzwilliam Virginal Book, J. A. Fuller Maitland and W. Barclay Squire, Dover Publications, New York, 1963】。

② 见:大卫·J. 史密斯主编《完整的键盘音乐》,斯坦纳和贝尔,1999年版【Complete Keyboard Music. David J Smith (ed.). Stainer & Bell, London 1999】。

③ 约翰·布尔(John Bull,1562或1563—1628)是英国作曲家。他在伦敦皇家礼拜堂随约翰·布莱特曼(John Blitheman)和威廉·胡尼斯(William Hunnis)学习后,在赫里福德大教堂(Hereford Cathedral)成为孩子们的专家(Master of the Children),后又成为皇家礼拜堂(the Chapel Royal)的先生(Gentleman)。在伊丽莎白女王(Queen Elizabeth)的建议下,他成了格雷欣学院(Gresham College)的音乐教授。在女王死后继续为詹姆斯国王(King James)服务,直到在安特卫普(Antwerp)去世,被埋葬在大教堂旁边的墓地。

第一维吉纳音乐的《第一音乐的迈登赫德》中。布尔在《菲茨威廉维吉纳曲集》中的一些音乐具有轻松的品质,并使用了异想天开的标题,如《没有战役的战斗》《拉姆齐的邦尼钉》《国王的亨特》和《布尔的晚安》等。1612年或1613年为维吉纳琴出版的《帕西妮亚》中收录了布尔的7首键盘作品。《第一音乐的迈登赫德》是在伊丽莎白公主15岁时献给她的,她是布尔的学生,当时正是她与莱茵宫廷选帝侯腓特烈五世订婚之际。其他为《帕西妮亚》创作的也都是布尔的同时代人,包括威廉·伯德和奥兰多·吉本斯,他们都是著名的作曲家[①]。

图4-24 赫里福德大教堂
(17世纪的雕刻)

图4-25 安特卫普大教堂
(多梅尼科·夸利奥·雅戈尔绘于1820年)

布尔这位对位技巧大师的创作具有独特、内在的音乐敏感性。这一时期最不寻常的音乐收藏品是布尔的《120首经典作品》。其中,有116首是对《求主怜悯》的改编,对简单主题旋律的改编技术包括缩减、增加、逆行以及混合节拍等。他将新老元素混合在了一起,不仅回顾了前几个世纪的传统,还向前探索了新的表现形式,表现出卓越的复调技巧,这曾引起奥克赫姆和J.S.巴赫的重视。他也是位杰出的炫技大师,其作品具有华丽的演奏技巧,在和声进行上也极具个性。他的变奏曲尤其出色,在变奏中运用了当时所有的维吉纳音型,变奏手法富有独创性[②]。

布尔是维吉纳艺术发展中的一个重要高潮。而且,这种风格显然影响了此后汤姆金斯等名家的键盘艺术风格的形成。

第三节 维吉纳艺术的辉煌

在17世纪下半叶,维吉纳艺术在走向成熟的里程中迎来最后的辉煌。查尔斯·法纳比(Ciles Feraby,约1560—1640)的键盘作品优雅而具有活力,有一种浑然天成的美感。托马斯·普雷斯顿[③]很

① 布尔在《菲茨威廉维吉纳曲集》中的音乐标题异想天开,如《没有战役的战斗》(A Battle and No Battle)、《拉姆齐的邦尼钉》(Bonny Peg of Ramsey)、《国王的亨特》(The King's Hunt)和《布尔的晚安》(Bull's Good-Night)等。《帕西妮亚》(Parthenia)中收录的布尔的《第一音乐的迈登赫德》(the Maydenhead of the First Musicke),是伊丽莎白公主与莱茵宫廷选帝侯(Elector Palatine of the Rhine)腓特烈五世(Frederick V)订婚之际献给她的。

② 最好的现代原始资料是《早期都铎管风琴音乐之二》(Early Tudor Organ Music Ⅱ)。

③ 托马斯·普雷斯顿(Thomas Preston)的出生和死亡日期不详,他的一些生活资料记载也值得怀疑。资料表明,音乐家约翰·雷德福(John Redford)可能接受过他的教导。

有才华,他可能在莫德林学院和剑桥大学的三一学院演奏过管风琴,记录表明,他是温莎圣乔治唱诗班的管风琴师并负责团员的培训。他可能也是一位剧作家,这时期的其他一些音乐家包括约翰·雷德福参与了他的戏剧创作,这是一种常规的学校唱诗班活动。除了一个有争议的作品,他的音乐完全是礼仪性的;他偏爱四个部分的音乐结构,并且经常使用特别复杂的节奏;他的创作推动了维吉纳键盘艺术传统风格的发展。

1. 吉本斯

有人认为,奥兰多·吉本斯[①](图4-26)是所有维吉纳作曲家中最出色的一位。吉本斯出身于一个非常有利于产生新兴音乐人才的音乐世家,父亲威廉·吉本斯原本是一个小镇音乐家的小儿子,后来成为牛津大学的音乐家,他的叔叔在埃克塞特演奏管风琴。幼年的奥兰多与他后来成了音乐家的哥哥姐姐一样,最早的音乐训练很可能来自他们的兄长爱德华,他13岁加入兄长爱德华领导下的剑桥大学国王学院唱诗班,成为合唱团的一名歌手;1599年被国王学院录取为公费学生,并于1606年获得剑桥大学的音乐学士学位。吉本斯从剑桥大学毕业两年后,成为剑桥国王学院唱诗班的先生。1622年,他获得了牛津大学授予的荣誉音乐博士学位。1615年他被委任为皇家教堂的管风琴师,后又成为威斯敏斯特教堂的管风琴师,在那里,他主持了詹姆斯一世的葬礼,可见他是一位非常成功的宫廷乐师。吉本斯被任命为皇家教堂管风琴师以后,终身保留这个位置直到去世,生前一直享有"英国管风琴大师"的称号。除了在皇家礼拜堂的工作,他后来成为一名威尔士王子的皇家私人维吉纳演奏家。

在完成本职工作之余,他抽出时间来为喜爱弹琴的后妃撰写了许多世俗键盘(主要是维吉纳)作品。吉本斯在1610年写的音乐作品数量相当多,包括对位幻想曲和舞蹈组曲作品,虽然其中不少作品为社会所接受,但大部分作品直到他去世都没有出版。目前留存的吉本斯键盘作品大约有45部,特别是为英国教会创作的作品,是流行最持久的。传统英国器乐曲包括若干幻想曲,其中之一是双管风琴曲,最著名的例子有《在约会》——基于英国作曲家约翰·塔弗纳的弥撒《本尼迪塔斯》创作的作品。他的大多数音乐是为英国圣公会的仪式写的,但有大量用于世俗场合的键盘音乐以及高水平的牧歌作品,如《银色的天鹅》[②]。他的第一套重唱歌曲和莫图斯包括各种小曲和舞蹈组曲,大约有30首复调幻想曲、舞曲以及许多流行的牧歌,还有许多库朗特、加利亚德、帕凡和幻想曲。幻想曲是维吉纳乐派最好的代表作品,他有93首题为《幻想曲集》的作品,出版于1620年。

① 奥兰多·吉本斯(Orlando Gibbons,1583—1625)是英国都铎后期(Late Tudor)和詹姆士一世(Jacobean)时期顶尖的作曲家、管风琴和维杰纳琴演奏家。奥兰多·吉本斯出生于英国牛津,因为他的洗礼发生在1583年12月24日,所以推测他出生于圣诞节前一周内,洗礼地点在牛津大学的圣马丁教堂(St. Martin's Church, Oxford)。他的父亲威廉·吉本斯后来成为牛津大学的音乐家,叔叔在埃克塞特(Exeter)演奏管风琴。幼年的音乐训练很可能是来自兄长爱德华(Edward),他13岁加入剑桥大学(Cambridge)国王学院唱诗班(King's College choir),后被录取为公费学生,并获得音乐学士学位,成为剑桥国王学院唱诗班的先生。1622年,他获得了牛津大学授予的荣誉音乐博士(Doctor of Music)学位。后来他成为威斯敏斯特教堂(Westminster Abbey)的管风琴师,直到在坎特伯雷(Canterbury)去世,被埋葬在坎特伯雷大教堂(Canterbury Cathedral)。见:莱斯利·斯蒂芬、西德尼·李主编《全国传记字典》第21章"奥兰多·吉本斯"词本,埃尔德·史密斯公司,1890年【Stephen, Leslie; Lee, Sidney, eds. (1890). Gibbons, Orlando. Dictionary of National Biography London: Smith, Elder & Co】。

② 吉本斯创作的音乐包括对位幻想曲(fantasias)和舞蹈组曲(dances)。幻想曲中最著名的有《在约会》(*The In nomine*),它是根据约翰·塔弗纳(John Taverner)的《本尼迪塔斯》(*Benedictus*)而作的。他还创作了大量的牧歌作品,如《银色的天鹅》(*The Silver Swan*)。见:威利·阿佩尔《1700年的键盘音乐史》第320-323页【Apel, Willi. The History of Keyboard Music to 1700, pp. 320-323. Translated by Hans Tischler. Indiana University Press. 1972. Originally published as Geschichte der Orgel-und Klaviermusik bis 1700 by Bärenreiter-Verlag, Kassel】。

图 4-26　奥兰多·吉本斯的肖像画与漫画

吉本斯的创作表明，他完全掌握了三部和四部的对位技巧。吉本斯创作的大部分幻想曲是复杂的、由多个层面不同部分构成的作品，这显示出他处理多种多样模仿手法的能力。他在他的两首幻想曲和舞蹈组曲的旋律创作中，显示出了将简单音乐理念无限发展的能力。为索尔兹伯里伯爵罗伯特·塞西尔①而作的帕凡舞曲和加利亚德舞曲就是最好的例证。

吉本斯创作了大量的世俗键盘作品，在《帕西妮亚》这部汇聚集体力量的维吉纳作品集中，吉本斯的六首键盘作品被收入，他的作品更令人兴奋，《帕西妮亚》中由四个部分组成的幻想曲就是这样一个例子。在吉本斯的乐章《王后的命令》中，他在开始处两次使用了音符"E"和"F"，"E"指的是伊丽莎白·斯图尔特，"F"是腓特烈五世②。这种有趣的创造性方式被认为是对伊丽莎白和腓特烈五世婚礼的献礼。在后面，他将开始处的乐句融合在一起，对节奏加以变化。这种音乐创作方式在 J.S. 巴赫的创作中随处可见。因此有人认为，他这种高质量的创作方式直到巴赫的时代都没有被超越。

他创作的键盘音乐显现出对英国传统的延续，其特点是高贵、端庄，不是那种公然的炫技风格。20 世纪的加拿大钢琴家格伦·古尔德（Glenn Gould）拥护吉本斯的音乐，并说这是他最喜爱的作曲家③。关于吉本斯的圣歌和赞美诗，古尔德写了这样的文字："自打我十岁那年接触这个音乐……已经比其他任何我能想到的声音的体验更深深地感动了我。"④在一个采访中，古尔德将吉本斯与贝多芬和韦伯恩相比：

　　……尽管在演奏像缺乏热情的《索尔兹伯里的加利亚德》（Salisbury Galliard）这样的作品中，尺度和动作必须限制，是一个从未完全能够应对的至高无上的美的音乐的印象，缺乏理想的再现手段。相对于贝多芬最后的四重奏或韦伯恩（Webern），吉本斯在几乎任何时候都是难驾驭的艺术家，至少在键盘领域……⑤

① 罗伯特·塞西尔（Robert Cecil），是索尔兹伯里的第一位伯爵，他在 1612 年 5 月 24 日去世。
② 在《帕西妮亚》中吉本斯的《王后的命令》（The Queenes Command）中，他在开始处使用了音符"E"和"F"，"E"指的是伊丽莎白·斯图尔特（Elizabeth Stuart），"F"是弗雷德里克五世（Frederick V）。
③ 乔纳森·科特《格伦·古尔德访谈》，芝加哥大学出版社，2005 年，第 65 页【Jonathan Cott: Conversations with Glenn Gould, p. 65. University of Chicago Press. 2005】。
④ 蒂姆编辑《格伦·古尔德读物》，克诺夫出版社，1984 年版，第 438 页【Tim, ed. The Glenn Gould Reader. p. 438. New York: Knopf. 1984】。
⑤ 杰弗里·佩赞特《格伦·古尔德：音乐与心灵》，弗玛克出版公司，1986 年版，第 82-83 页【Payzant, Geoffrey. Glenn Gould: Music & Mind, pp. 82-83. Formac Publishing Company, 1986. Goodread Biographies Series: Volume 45 of Canadian Lives】。

2. 雷德福

在维吉纳艺术中，雷德福①被视为"英国键盘音乐之父"，没有人知道1534年之前雷德福的生活状况，仅有的资料显示，那时，他是教区牧师，可能是圣保罗大教堂合唱团的成员之一。根据他去世前已经成为那里的施赈人员和唱诗班的专家推测，他的常规工作是将圣保罗教堂唱诗班的男孩有效地训练成专业演员以及歌手。他是最早为后人留下大量专门为维吉纳创作古钢琴曲的音乐家。雷德福也是一位具有创新精神的艺术家，他敢于尝试这个时期任何一种新的音乐形式，他对传统供管风琴使用"交替圣咏"进行扩展、装饰，创造出新的维吉纳音乐风格。他指出，创作维吉纳曲以两个或三个部分最好，而不是四个部分。他发明了一种被誉为"均衡"的键盘写作技巧。在《马利纳曲集》中有十首作品是由雷德福创作的，其中的乐句都有这种特点：由三部分组成，其中"均衡"通常由一个巧妙的模仿语态显示出来。雷德福的维吉纳作品不用键盘重复歌唱，而具有令人愉快的旋律和有趣的节奏。雷德福的《永恒创造者》是一首演奏起来比较简单但听众立刻会被音乐表现的生活潜力所吸引的作品。

3. 汤姆金斯

托马斯·汤姆金斯②除了是英国牧歌学派的重要成员之一外，还是一个熟练的键盘和古组曲作曲家，是英国维吉纳学派的最后一个成员。他的父亲也名为托马斯，是圣大卫大教堂的教区牧师，主管合唱和管风琴演奏，在1565年全家搬到康沃尔郡的洛斯特威。托马斯有三个同父异母的弟弟，分别是约翰、贾尔斯和罗伯特。他们也成为著名的音乐家，但没有达到与托马斯相当的名声。几乎可以肯定，托马斯曾同威廉·伯德学习过一段时间，根据是他的一首作品上题有"献给我的长辈和非常尊崇的大师，威廉·伯德"，这一时期伯德租住在格洛斯特附近的朗利③。虽然证据不足，但有可能是伯德帮助年轻的托马斯成为皇家礼拜堂唱诗班的歌手。因为在当时，所有皇家礼拜堂唱诗班的成员必须上大学。虽然汤姆金斯在1596年已经被任命为伍斯特大教堂的管风琴师，但仍考入牛津大学，并最终于1607年在莫德林学院获得音乐学士学位，成为一个受人尊敬的音乐家。此外，托马斯·莫利熟悉汤姆金斯，他在1601年的重要作品《奥丽安娜的成就》中收录了汤姆金斯的牧歌④。

大概在1603年，托马斯被任命为皇家礼拜堂的"特殊先生"。这是一个荣誉职位，在1621年，他的一个朋友和高级管风琴师奥兰多·吉本斯成为他的继任者。1612年汤姆金斯监造了伍斯特大教堂宏伟的新管风琴，这架管风琴由当时最著名的管风琴制作者托马斯·达勒姆建造。汤姆金斯在1628年接替当年3月份去世的年轻音乐家阿方索·费拉博斯科，被授予名为"（国王）世俗音乐作曲家"的称号，年薪40英镑，但这个著名的、提供给英国音乐家的最高荣誉职务被迅速撤销，理由是这个职位已经答应给了

① 约翰·雷德福（John Redford），是一名作家和音乐家，被英国学者誉为"英国键盘音乐之父"。根据他去世前已成为圣保罗大教堂的施赈人员和唱诗班的专家推测可知，他在那里担任管风琴师。在《马利纳曲集》(The Mulliner Book)中，他的"均衡"由巧妙的模仿语态显示出来；《永恒创造者》(Eterne rerum conditor)简洁而充满活力。

② 托马斯·汤姆金斯（Thomas Tomkins,1572—1656)是一位威尔士出生都铎末期（Late Tudor）和斯图亚特早期（Early Stuart）时间的作曲家。他于1572年出生在彭布罗克郡的圣大卫（St. David's in Pembrokeshire）。后来他们全家搬到康沃尔郡的格洛斯特（Gloucester）。他的三个弟弟约翰（John）、贾尔斯（Giles）和罗伯特（Robert）也成了音乐家。

③ 原文：To my ancient, and much reverenced Master, William Byrd. 这一时期伯德租住在格洛斯特附近的朗利（Longney）。

④ 汤姆金斯在担任伍斯特大教堂（Worcester Cathedral）管风琴师后仍进入大学攻读，在莫德林学院（Magdalen College）获得音乐学士学位。托马斯·莫利的《奥丽安娜的成就》(The Triumphs of Oriana)中收录了汤姆金斯的牧歌。见：约翰·欧文《托马斯·汤姆金斯的器乐》，加兰出版社，1989年【John Irving: The Instrumental Music of Thomas Tomkins, 1572—1656. Garland Publishing, New York, 1989】。

费拉博斯科的儿子。此后，汤姆金斯定期往返于伍斯特和伦敦之间直到大约1639年①。

图4-27　汤姆金斯肖像

图4-28　伍斯特大教堂

托马斯·汤姆金斯可以说是英国文艺复兴高潮时期的音乐天才。英国学者常将他与J.S.巴赫进行比较。他们提出，巴赫是一个伟大的整合者，他延续着上一代的风格，将完美的形式永存。所以，巴赫经常被称为保守的作曲家。然而，汤姆金斯不同，尽管维吉纳艺术的先驱在键盘音乐内容方面创作的常常是基于礼拜仪式的素歌，但他的创作绝不缺乏个性。

汤姆金斯最著名的键盘音乐作品是为自己的困扰而作的《悲伤的帕凡》②，它创作于汤姆金斯事业上升时期，但此时他遭受到许多的困难：在国王的干预下，大教堂的服务被迫停止（这和管风琴被拆解有关），他的收入也被剥夺了，他回自己的家乡格林学院教书。他受大教堂封闭阴影的影响，做出最坚忍的挣扎是继续谱写世俗键盘音乐，这能改变他财政困难的状况，但他创作的大部分音乐中那种阴郁的情绪使他的作品不再被允许广泛流传。汤姆金斯的维吉纳创作对当时的键盘艺术家很有影响。托马斯·威尔克斯③的维吉纳创作充分证明了这一点。威尔克斯的出生日期不详，但有证据表明是在16世纪70年代中期。大约1598年底时，他被任命为温彻斯特学院的管风琴师，当时他已经是成熟的牧歌创作者。在1601年或1602年的某一时刻，他来到奇切斯特大教堂任管风琴师，并且获得了牛津大学学位，这说明他当时应该已经获得了成功。此后，他大部分时间生活在伦敦。虽然威尔克斯留存下来的键盘作品应受到继续关注、需要被更好地了解得不多，但他的第一首维吉纳曲是由一个违反教规的自由心灵创作而成的。这是一首朴素但高贵的优美作品，其旋律在冷静和忧郁之间保持平衡，并且具有汤姆金斯式的冲突，但作品完全未体现创作者个人对动荡生活的感受。

① 托马斯被任命为皇家礼拜堂（Chapel Royal）的"特殊先生"（Gentleman Extraordinary），这一职位后来由奥兰多·吉本斯继任；他监造由托马斯·达勒姆（Thomas Dallam）建造的伍斯特大教堂宏伟的新管风琴，接替阿方索·费拉博斯科（Alfonso Ferrabosco）被授予名为"（国王）世俗音乐作曲家"的称号。见：尼古拉斯·斯洛尼姆斯基修订《简明贝克音乐家传记辞典》第8版，舍尔玛出版社，1993年【The Concise Edition of Baker's Biographical Dictionary of Musicians, 8th ed. Revised by Nicolas Slonimsky. New York, Schirmer Books, 1993】。

② 《悲伤的帕凡》（A Sad Pavan）创作于汤姆金斯在格林学院（Green College）教书期间。斯坦利·萨迪主编《新格罗夫音乐和音乐家词典》，第20卷，麦克米伦出版公司，1980年版【Article "Thomas Tomkins," in The New Grove Dictionary of Music and Musicians, ed. Stanley Sadie. 20 vol. London, Macmillan Publishers Ltd., 1980. ISBN 1-56159-174-2】。

③ 托马斯·威尔克斯（Thomas Weelkes,1576?—1623）曾任温彻斯特学院（Winchester College）的管风琴师，是牧歌创作者。他在奇切斯特大教堂（Chichester Cathedral）任职，并且获得了牛津大学学位。他生活在伦敦并被安葬在那里。

图 4-29 汤姆金斯的作品

在伊丽莎白女王去世后,英国政局陷于混乱,对天主教的迫害,致使许多信仰天主教的作曲家被流放,这使得维吉纳音乐艺术陷入衰微的境地。然而,随着作曲家们的流动,他们与其他国家和地区的作曲家产生了交流。维吉纳艺术也传入了其他国家,因而《菲茨威廉维吉纳曲集》中也包括了斯韦林克的作品。斯韦林克是一个真正意义上的世界性人物,他熟悉各个学派并采用一切他喜好的手法进行创作。《菲茨威廉维吉纳曲集》中包含他的四首作品,布尔还曾根据他的一个主题写了一首幻想曲。可叹的是,在以后相当长的时间里,英国键盘艺术领域再没有出现一位有世界影响力的大家。直到100多年后的17世纪后半叶,中断多年的英国键盘艺术才再现辉煌。

由此可见,文艺复兴是英国音乐历史进程中世俗艺术最有活力的时期,当长期受宗教压抑的人性被唤醒之后,英国古钢琴音乐取得了较高的艺术成就,一批英国键盘艺术家在创作中凸显的新风格成为欧洲大陆作曲家主要的模仿对象。

第四节 普赛尔的古钢琴艺术

在英国音乐发展历程中,尽管不像德奥那般涌现出如此众多的大师,但也有一些伟大的音乐家闪耀着光芒。亨利·普赛尔[①]就是巴洛克早期一位极富创造力的英国作曲家,他高超的作曲技法为他赢得了广泛的声誉,使他享有英国"第一音乐家"的称号,深受人们的崇敬。同时他也是英国音乐史上最重要的一位键盘艺术家,以他为代表的英国键盘艺术家们为拨弦古钢琴创作了一些精品。在他的引领下,低迷不振的英国键盘艺术开始复苏,中断多年的英国古钢琴艺术再现辉煌。

一、英国"第一音乐家"

亨利·普赛尔出生于英国伦敦的一个音乐世家[②],他儿时就显露出了非凡的音乐天赋,受家庭环境的影响,他从小接受了正统的音乐教育,在他叔叔的监护下学习管风琴,9岁时就创作出了一首完整的作

① 亨利·普赛尔(Henry Purcell,1659—1695)。
② 亨利·普赛尔的父亲(也叫亨利·普赛尔)是英国皇家礼拜堂的乐长,在英国国王查尔斯二世加冕典礼上演唱后,被封为绅士;他的叔叔托马斯·普赛尔(Thomas Purcell)在当时伦敦著名的威斯敏斯特大教堂担任管风琴师;他的弟弟丹尼尔·普赛尔(Daniel Purcell)后来也成了一名多产的作曲家。

品,10岁时开始在皇家教堂唱诗班演唱,深受唱诗班指挥库克①的喜爱。1670年,年仅11岁的普赛尔在国王生日当天演奏了自己创作的一首颂歌。库克去世后,他在汉弗莱、亨哥斯顿的指导下继续学习②。经过不懈的努力,普赛尔最终在威斯敏斯特学校庆典音乐会上一举成名。1677年,普赛尔成为"国王小提琴队"作曲家。两年后,他成为威斯敏斯特教堂的管风琴师。在亨哥斯顿去世后,普赛尔接任了他的职务,成为詹姆斯二世的御前古钢琴师。在此期间,他创作了大量优秀的键盘音乐作品。1682年,普赛尔被任命为皇家礼拜堂的管风琴师,以及威斯敏斯特大教堂的管风琴师。至此,普赛尔在当时英国音乐界的地位已经确立,成为皇家教堂音乐团三位管风琴师之一。此后,他将全部的精力投入在宗教音乐创作中,几乎停止了所有古钢琴音乐创作,不过他还是常以键盘演奏家的身份出现在公众视野中。

从1680年起,普赛尔就开始了古钢琴音乐的创作,很明显,这种适于抒发人们世俗情感的乐器,比起管风琴对普赛尔更有吸引力,他热衷于为这一乐器进行创作,并不断地探索。在英国维吉纳乐派的基础上,普赛尔融入了法国和意大利的音乐元素,逐渐形成了一种独特的风格,这对于整个英国古钢琴艺术的发展产生了重要影响。

1695年,正处于艺术生涯顶峰的普赛尔,因感染风寒导致健康情况恶化,最终在伦敦的家中去世。他死后被安葬于威斯敏斯特教堂里,在他的葬礼上,英国皇家教堂合唱团演唱了他自己创作的葬礼音乐。

亨利·普赛尔是英国最伟大的古钢琴艺术家之一,他曾被授予"英国皇家键盘演奏家"的称号,从中可见他在古钢琴方面所获得的成就。

图4-30 亨利·普赛尔画像

二、普赛尔的古钢琴音乐创作

从创作体裁来看,普赛尔掌握了当时各种流行的音乐体裁,在古钢琴作品中运用各种舞曲,并善于运用幻想曲这一体裁。从创作手法来看,低音定旋律变奏是亨利·普赛尔最喜爱的创作手法之一,他几乎将这种变奏手法运用于他的每一首古钢琴作品之中。他的古钢琴作品主要有:

① 普赛尔从亨利·库克(Henry Cooke,1615—1672)那里学到了很多音乐知识,这对他产生了深远的影响。
② 1672年,亨利·库克去世后,佩勒姆·汉弗莱(Pelham Humfrey,1647—1674)成为库克的继任者,于是普赛尔又继续跟随他学习音乐。14岁时,由于变声的影响他无法再正常演唱,于是退出了唱诗班,到约翰·亨哥斯顿(John Hingston,1600—1683)博士那担任乐器助理,负责管理和修理皇家乐器,以及管风琴的调音工作。工作之余,普赛尔跟随亨哥斯顿学习管风琴。

1.《12 首键盘奏鸣曲》

这套作品创作于 1680 年,出版于 1683 年,是普赛尔最早的古钢琴作品。出于对音乐质感的追求,在这套作品的一些中间段落里,作曲家用其他乐器代替了古钢琴,或是用古钢琴充当低音乐器与两把小提琴合作;在曲式上,每首作品的第三部分采用了古典奏鸣曲式;在体裁上,加入了幻想曲这一形式。一整套作品都表现出作曲家受到了新意大利风格的影响。

2.《音乐的侍女》

1689 年,普赛尔创作了他的第二套古钢琴曲集,出版时被命名为《音乐的侍女》。这套曲集共包括了 12 首键盘作品,分为上下两册,很多作品表现出了与意大利、法国古钢琴音乐所不同的特点。其中最著名的是第 9 首《新爱尔兰之歌》,它涉及了当时非常先进的演奏技术,成为 17 世纪古钢琴作品的代表作之一。

后来也有一些作曲家根据普赛尔这套古钢琴作品集中的部分音乐,改编出了一些优秀的作品。如:英国作曲家布里顿的《青少年弦乐入门》,就是以普赛尔的主题开始的;塞戈维亚则将其中的一首《小步舞曲》改编成了吉他独奏曲,成为这部作品的现代"代言人"。

3.《羽管键琴组曲》及其他古钢琴作品

普赛尔于 1696 年出版了一套《羽管键琴组曲》,其中共包括 8 首作品,均为大调。他还根据当时盛行的各种舞曲、进行曲和器乐曲调创作了几首组曲和奏鸣曲,如《a 小调与 G 大调的帕凡舞曲》《降 B 大调华彩的号角》《e 小调号管舞曲》等。

三、普赛尔古钢琴音乐的重现

作为英国第一音乐家,亨利·普赛尔在仅仅只有 36 年的一生中,创作了大量优秀的音乐精品,为世人留下了丰厚的音乐遗产。但在他死后不久,由于英国民众的音乐趣味开始倾向于德国人的创作,从而忽视了自己国家的作曲家,普赛尔逐渐被遗忘。尤其是他的古钢琴作品,一直处于无人问津的沉寂状态。

直到 19 世纪以后,普赛尔的一些作品才再一次进入英国人的视野。为了纪念并研究他的音乐,英国成立了普赛尔协会,并从 1876 年开始有计划地再次印制出版他的作品,人们也逐渐开始演奏他的作品。但是,普赛尔的这些作品多半被修改,甚至被重新配置了和声,他那些不同凡响的旋律和大胆的和声被修改得面目全非,而且许多被挑选出来演奏的作品也不是他最优秀的作品。于是,亨利·普赛尔也曾被一些评论者称为是一个沉闷而毫无趣味的作曲家。

值得庆幸的是,近年来普塞尔的作品不断被发掘。1993 年 11 月,一份普赛尔键盘音乐手稿首次被展出,这是目前为数不多的普赛尔键盘音乐手稿之一。这份共 22 页的乐谱手稿中包含了 21 首普赛尔创作的键盘音乐作品,其中有 5 首是第一次公开,有 4 首是他根据戏剧音乐而改编的键盘作品。随后不久,人们又发现了普赛尔的一套古钢琴练习集《羽管键琴或斯皮奈特的练习合集》,这套练习集涉及当时各种古钢琴演奏技巧,很有可能是为教学而创作的。

随着 20 世纪中叶亨利·普赛尔全部作品以原谱的方式面世,对普赛尔音乐作品的研究进入了一个新阶段。普赛尔协会在这一过程中表现出重要的作用,收集、整理、编辑、出版了大量普赛尔作品,据不完全统计,至 1965 年,一共出版了 32 卷。

图 4-31　普赛尔《羽管键琴或斯皮奈特的练习合集》中的原谱影印件

兴起于文艺复兴晚期的维吉纳键盘艺术与英国民间音乐有着密切的联系，以威廉·伯德、托马斯·莫利、彼得·菲利普、约翰·布尔、查尔斯·法纳比、奥尔兰多·吉本斯、约翰·雷德福、托马斯·汤姆金斯等为代表的三代维吉纳艺术家以当时流行的世俗音乐为基础，以英国民歌和舞曲为材料，大量运用世俗材料创作音乐主题，产生出一批具有浓厚生活气息的优秀作品。他们的创作很少采用复调对位技巧，擅长以装饰性变奏手法发展音乐，为古钢琴变奏曲式的发展作出了突出的贡献，形成了明朗轻快、成熟而独特、具有很强的生活气息的音乐风格。维吉纳音乐作品将键盘艺术从神圣的桎梏中解放出来，脱离了宗教性的管风琴音乐和声乐风格，将一股清新的空气引入键盘音乐艺术之中。他们创立的维吉纳变奏曲确立了许多独特的键盘艺术语汇，发展出一种独立于管风琴演奏之外的古钢琴技巧，独成一派。同时，维吉纳乐派吸收了16世纪琉特琴音乐的优点，创立了古钢琴艺术中独特的音阶型走句、分解和弦、分解八度等弹奏技巧，这使得英国成为第一个将键盘艺术从传统音乐形式中解放出来的国家。17世纪的英国维吉纳艺术与18世纪的古钢琴艺术之间既互相影响，又在此基础上形成不同的特点。特别是德国出身的亨德尔以英国世俗民间音乐为主题素材，以当时英国人喜爱的体裁，结合德国、意大利音乐风格创作出的古钢琴作品经过后世英国键盘艺术家的演奏，把英国键盘艺术推向一个高峰，为19世纪钢琴艺术走向辉煌积累了丰富的经验，对以后钢琴技巧的发展也产生了一定的影响。

第五章
古钢琴制作与艺术的交互发展

随着时代的发展,古钢琴制作工艺也在不断进步。到了16世纪,古钢琴的制作进入了飞速发展时期。

第一节 古钢琴制作工艺的进步

从16世纪后半叶起,击弦古钢琴也开始在欧洲大陆广泛传播,甚至斯堪的纳维亚半岛和伊比利亚半岛也出现了相关记录。尤其是巴洛克时期(17~18世纪),击弦古钢琴与拨弦古钢琴居于同等地位。

一、击弦古钢琴的发展

击弦古钢琴的结构比其他键盘弦乐器简单,因而它作为一种练习的乐器被广泛使用。它在家庭音乐活动中所起到的作用,可与今天的立式(练习用)钢琴相媲美。虽然击弦古钢琴音量很小,但触键灵敏,音色柔和优美,演奏者可以在一定程度上控制声音,做出细致的强弱变化。更重要的是,它可以在很大程度上通过手指触键的力度来控制锲槌敲击的力度,使其在弱音响的范围内具有强弱变化的可能。在现代钢琴上,一个音一旦已经弹出,声音就不能被改变了。所有演奏家能做的,就是按住键,等待声音逐渐消失。而在击弦古钢琴上,弹奏者只要用手指在琴键上反复加压(可以通过上下摇动改变手指在键上的力量),便可使声音延长或增强,产生一种特殊的声音效果,甚至可以做出微小的音高变化,这种模仿人声的声音效果在德国被称为颤音(Bebung),就像在小提琴等弦乐器上的揉(Vibrato)一样。由此,这种击弦古钢琴最适宜表现抒情性的旋律,在表现慢的音乐时,听起来非常出色,成为适宜沙龙(家庭或小客厅里)弹奏的独奏乐器。

击弦古钢琴因体积小而比较轻便,可以放在桌子上,因此,它常常被演奏者用来作为一种在家里练习的工具;击弦古钢琴虽然是单层键盘乐器,但它们可以摞起来成为两层键盘,可以在上面练习双层键盘的拨击弦古钢琴作品。到了18世纪中后期,为适应较大范围演出的需要,甚至还出现过带踏板的击弦古钢琴,它甚至可以帮助管风琴演奏者练习管风琴曲。那时,演奏管风琴需要几个人操作风箱产生动力,管风琴演奏者使用踏板羽管键琴和踏板击弦古钢琴作为练习工具,既可以避免动用更多的人,也可以避免一个人去教堂(往往非常冷)弹管风琴。1844年弗里德里希·格里彭克尔在J.S.巴赫《完整的管风琴作品》第一卷的前言里就谈到使用踏板击弦古钢琴作为练习乐器的可能性。有人猜测,有些为管风琴写的作品可能已被用于踏板击弦古钢琴。斯佩斯塔甚至提出,以前认为J.S.巴赫的《八首小前奏曲与赋格》似乎不适合管风琴,现在看来,这些键盘作品实际上可能是地道的踏板击弦古钢琴曲,它们是巴赫专为这种乐器写作的。同斯佩斯塔一样,威廉姆斯也指出,巴赫的六首管风琴三重奏鸣曲(BWV 525~

530)也属于这种键盘范围:只要忽略下面次中音的 C,就可以在一个手动踏板击弦古钢琴上演奏;而通过移动左手降低一个八度在 18 世纪是演奏惯例①。

图 5-1　18 世纪的雕刻踏板击弦古钢琴

由于击弦古钢琴有音量太小、功能不够强大等弱点,从 17 世纪下半叶开始,受到拨弦古钢琴的排挤。1720 年,喜爱击弦古钢琴的音乐家着力对击弦古钢琴进行改良,将一弦多音改成一弦一音。后来为了增加音量,从一音一弦到一音二弦、一音三弦。击弦古钢琴的改良,使它逐渐能够在大庭广众前被演奏,再加上它具有的金属般的音色,使其音调色彩变化多样,非常容易弹奏出如歌的效果。一直到 18 世纪末它都非常流行,成为几乎是整个欧洲都在普遍使用的乐器。这方面的证据是,到了 19 世纪,所有的古钢琴都被称为"克拉维尔"(Clavier)。

图 5-2　击弦古钢琴

击弦古钢琴主要在德语国家流行,所以,著名的击弦古钢琴制作者也在德国。留名史册的三个人是汉堡的约翰·阿道夫·哈斯、弗莱贝格(萨克森)的戈特弗里德·西尔伯曼、安斯巴赫的克里斯蒂安·戈特洛布·休伯特②。

二、拨弦古钢琴的发声与机械原理

意大利是古钢琴最早的发源地之一。到了巴洛克时期,意大利生产的这类乐器(特别是拨弦古钢

① 斯佩斯塔(Speerstra)和威廉姆斯(Williams)都谈到踏板击弦古钢琴的演奏。
② 汉堡(Hamburg)的约翰·阿道夫·哈斯(Johann Adolph Hass)、弗莱贝格(萨克森)的戈特弗里德·西尔伯曼(Gottfried Silbermann)和安斯巴赫(Ansbach)的克里斯蒂安·戈特洛布·休伯特(Christian Gottlob Hubert)三个人留名史册。

琴)琴盒装饰得越来越精美,制作得像非常精致的装饰性家具。意大利拨弦古钢琴的琴键是单排的,声音高雅。由于机械轻巧,很容易损坏,所以意大利人将拨弦古钢琴的机械安装在一个羽翅状的盒子里保护起来。意大利的乐器制作者为了使大键琴更轻巧,降低了弦的张力,制作出一种称为"奥塔维诺"的大键琴,这种乐器在佛兰德斯国家并没有流行开来,很快被人们遗忘。16世纪还出现了一种有非同寻常键盘布局的折叠式大键琴,它可以折叠起来适用于旅行演出的需要。同时,还出现了立式大键琴、踏板大键琴等[①]。

到了18世纪,英国的拨弦古钢琴制作领域出现了以瑞士籍英国大键琴制造商柯克曼和舒迪制作的佛兰德斯维吉纳琴和双维吉纳琴为代表的两种区别很大的拨弦古钢琴[②],它们不仅音量大、力度层次复杂,而且在外观上拥有大量装饰和镶嵌,令人印象非常深刻。后来,柯克曼和舒迪组建了钢琴制作公司。

> 必须承认,英国大键琴像巨大的家具,在木材的质感、黄铜和精细木工的装衬下非常华丽……并且这种制造永远持续下去。[③]

在一项早期大键琴的领先制造商如何分别制作大键琴、大键琴如何随时间演化保持不同民族传统的权威调查中,英国拨弦古钢琴作品被描述为"大键琴制作艺术的巅峰之作"[④]。巴洛克音乐大师亨德尔的许多键盘音乐就是为这种英国古钢琴创作的。有些学者认为亨德尔不是英国作曲家,但他后来毕竟在英国生活和从事作曲,并成了英国公民。而且,他最优秀的作品清唱剧《弥赛亚》也是用英语写作的,为那个时代所有英国的音乐民众所崇拜。因此,笔者认为,他的创作不可能没有受到英国民众音乐趣味的影响,还是应当能够代表英国音乐风格的。

拨弦古钢琴的发音原理均源自索尔特里琴(即以指拨琴弦发音的多弦乐器与键盘结合后产生的)。早期的拨弦古钢琴是方形的,琴弦与琴键的方向平行,主要由琴码、琴弦、顶杆、顶杆滑动杆、低层导轨、琴键、琴键平衡轨等装置组成,在顶杆上还有制音器、拨子、舌片、鬃毛弹簧、枢轴等。弹奏时,用拨片拨动琴弦发出声音。

拨弦古钢琴发音机械的核心部件是顶杆(即一根固定在琴键末端的细长木条)。它的发声方法较为复杂,在其核心部件顶杆的上端有一个开口,在开口处安装一个能上下活动的木制舌片,羽管或皮革材质的拨子就固定在舌片上,静止时在琴弦下面。当演奏者触动琴键时,琴键内端的木杆(顶重器)立刻上跳,木舌片上的羽管或拨子就会随着顶杆上升而去拨击琴弦,在拨击的刹那,制音器打开,使琴弦振动发音。相反,当松开琴键时,顶杆下降,顺势而落的拨子迫使舌片绕枢轴向后转动直到它能通过琴弦,紧贴舌片的鬃毛弹簧将舌片弹回原处。与此同时,位于顶杆上端开口处的制音器也与琴弦发生紧密接触,在制音的同时,也制止了顶杆的继续向下滑动,使得顶杆复归原位,进行下一次击键。

① 关于奥塔维诺(Ottavino)、折叠式大键琴(Archicembalo)、立式大键琴(Clavicytherium)和踏板大键琴(Pedal Harpsichord)。见:由E.鲍尔·比格斯在踏板大键琴上演奏的巴赫,Jsbach.org.1995年5月20日。
② 佛兰德斯(Flemish)维吉纳琴、双维吉纳琴(Double Virginals)由来自阿尔萨斯的雅各布·柯克曼(Jacob Kirkman,1710—1792)和伯鲁卡特·舒迪(Burkat Shudi,1702—1773)制作。
③ 谢里登·杰曼《大键琴装饰概论》,见:霍华德·肖特编辑《大键琴的历史》,第4卷,第90页,彭德拉根出版社,2002年版。
④ 弗兰克·哈伯德(Frank Hubbard),著名的建筑师、学者。见:弗兰克·哈伯德《三个世纪的大键琴制作》第2版,哈佛大学出版社,1967年版,第116页。

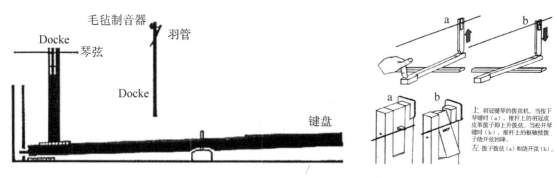

图 5-3　拨弦古钢琴的机械装置图①

拨片一开始用鸟的羽毛管制成（后来改成了用小块皮革或金属块来做拨片），因此，拨弦古钢琴又被称为"羽管键琴"。后来增加了一层键盘，发展成有双层键盘的式样。

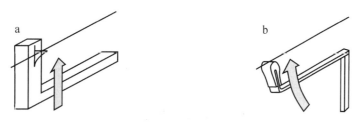

图 5-4　拨片拨弦发音方式与弦槌击弦发音方式②

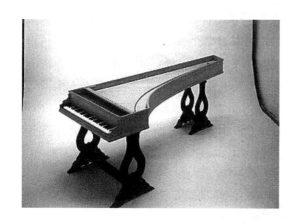
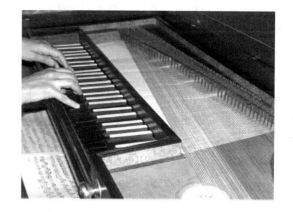

图 5-5　拨弦古钢琴

比起声音纤弱的击弦古钢琴，拨弦古钢琴虽然同样也是用手指弹奏键盘，但它不是击弦发声而是使用羽管拨弦发声。所以，拨弦古钢琴的声音既洪亮又清晰，根据琴的大小音域从 3 个八度到 5 个八度不一，可以在较大空间范围内演奏。同时，高低音的琴弦长度不同。拨弦古钢琴的触弦装置是拨子，所以声音偏于金属性，而且延音消失得很快。

后来，拨弦古钢琴的制作者为了解决这一问题，增加了拨弦古钢琴构造上的复杂程度，增加了顶杆、琴弦和琴键的数量，以达到改变力度与音响效果的作用。然而，即便如此，拨弦古钢琴在音乐历史舞台中也仅仅存在了 300 来年就退居二线，在 18 世纪后半叶逐渐被新兴的钢琴所取代。

① 左图转引自：代百生《钢琴乐器的演变历史（上）》，《钢琴艺术》，2009 年第 9 期，第 38 页。
　右图转引自：谢宁《论钢琴制造工艺的发展对钢琴音乐创作及演奏技巧的影响》，东北师范大学，2009 年，第 4 页。
② 此图转引自：谢宁《论钢琴制造工艺的发展对钢琴音乐创作及演奏技巧的影响》，东北师范大学，2009 年，第 5 页。

虽然从古钢琴出现的先后顺序看,击弦古钢琴早于拨弦古钢琴,然而,在古钢琴艺术的发展进程中,拨弦古钢琴的地位迅速崛起,在钢琴出现之前,以大键琴为代表的拨弦古钢琴引领着时代音乐艺术风潮。这与乐器制作工艺的进步具有十分密切的关系。

图5-6　17世纪德国一弦多音击弦古钢琴(Gebundener Clavichord)①

图5-7　18世纪一音一弦击弦古钢琴(Bundfreie Clavichord)②

三、拨弦古钢琴的发展

拨弦古钢琴由意大利传入包括荷兰等在内的佛兰德斯地区后,出现了同类别样的键盘乐器——"佛兰德斯风格"古钢琴。16世纪后期的佛兰德斯,开始出现了不同的拨弦古钢琴制作方法,制作方法有显著特点的是鲁卡斯家族。在拨弦古钢琴的早期流变中,佛兰德斯-鲁卡斯家族具有重要地位③。

鲁卡斯家族是16世纪和17世纪佛兰德斯大键琴和维吉纳琴的著名生产商,工厂的总部设在安特卫普,这个家族可能来自德国,他们的影响力一直持续到了18世纪。目前所知最早的家庭成员是汉斯·鲁卡斯。根据安特卫普市档案馆1530年的文件,一个名为阿诺德·吕克尔的德国管风琴制造商,在1520年建造了这座城市的管风琴。这个家族对于拨弦古钢琴制作技术发展的贡献不可估量:首先,他们制作的拨弦古钢琴,使用了较重的机械构造,产生了更强大并且独特的音色;其次,他们第一个开拓了双层键盘的拨弦古钢琴,两层键盘的换位使用大大拓展了大键琴演奏的音域范围。他们高质量的乐器,使鲁卡斯琴在早期键盘乐器制作领域中成为与斯特拉迪瓦利(Stradivarius,是同时代世界著名小提琴制作家族)并驾齐驱的著名品牌,在18世纪成为英、法、德等其他国家拨弦古钢琴制作的模本。

图5-8　缀以仿铁带装饰和珠宝鲁卡斯(Ruckers)制造的佛兰德斯大键琴

①②　两图转引自:代百生《钢琴乐器的演变历史(上)》,《钢琴艺术》,2009年第9期,第38页。
③　鲁卡斯家族(The Ruckers family)的总部设在安特卫普(Antwerp)。汉斯·鲁卡斯(Hans Ruckers,16世纪40年代—1598年),来自维森伯格(Weißenburg),疑是阿诺德·吕克尔(Arnold Rucker)的后代。

图 5-9 这台大键琴是两个著名厂商的作品
[最初是由安德烈亚斯·鲁卡斯在安特卫普建造(1646年),后来被帕斯卡尔·塔斯金在巴黎改建和扩大(1780年)]

图 5-10 由柯克曼建造的一台大键琴(1758年)
(现在在弗吉尼亚州威廉斯堡的总督宫)

 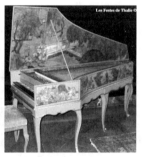 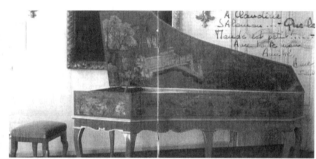

图 5-11 丹尼斯式法国拨弦古钢琴

佛兰德斯古钢琴进入德国以后,出现了用坚硬牢固的椴木做共鸣箱,使用双排键盘,以保证和声稳定的拨弦古钢琴。随后,佛兰德斯古钢琴逐渐传到了法国、英国以及其他欧洲国家。在法国,鲁卡斯琴经常被制造商篡改,允许在音域范围上扩展,并且进行其他补充,他们把这个过程称为"重新粉刷"(ravalement)。法国制造商在18世纪进行了双键盘调整,以控制不同弦的和声,使得它成为更加灵活表现音乐的工具。

17~18世纪是欧洲拨弦古钢琴的全盛时代,法国风格的拨弦古钢琴制作业已经相当发达,成为与意大利风格并列的两大拨弦古钢琴制作流派,法国也出现了一些传世的名琴①,如1973年大卫·卢比奥仿制的就是帕斯卡尔·塔斯金1763年制作的拨弦古钢琴。这时产生了一些相当著名的拨弦古钢琴制作家族,如沃德里大键琴常是现代乐器制造商仿制早期法国古钢琴的范本。1707年杜蒙制造出法国国内(巴黎)最早的5个八度大键琴,其明确而清晰的声音特别适合演奏拉莫、弗朗索瓦·库普兰等的作品。

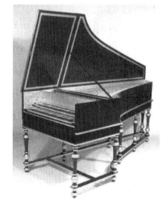

图 5-12 杜蒙大键琴

① 沃德里(Vaudry)、杜蒙(Dumont)、布兰切特(Blanchet)、塔斯金(Taskin)、海姆舍欧(Hemschu)等都是著名古钢琴制造商,如大卫·卢比奥(David Rubio)仿制的是帕斯卡尔·塔斯金(Pascal Taskin)大键琴。

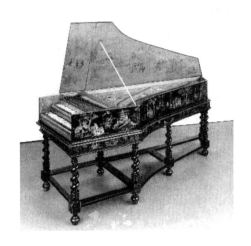

图 5-13　塔斯金大键琴

图 5-14　保存在维多利亚和阿尔伯特博物馆的沃德里大键琴

　　丹尼斯[①]在17世纪下半叶(1674年)制作的法国拨弦古钢琴有着非常独特的风格样式：共鸣板较大，混音在低音区更为低沉；琴桥较粗，在越靠近琴桥弯曲位置弹奏出来的高音，音色越清晰、越持久，琴桥位置使它的音色比意大利拨弦古钢琴更圆润，较粗的横跨式止音档（以及较细的平行止音档）使它保持干燥的音色……多种因素综合在一起，形成丹尼斯式拨弦古钢琴总体纤细、混音较低、持续音时间较短的特点，表现出法国琴与众不同的和弦音色彩。但是，这样的法国式拨弦古钢琴虽然可以使高音明亮些，但音量仍然不太大，并不符合法国豪华气派和威严风格的需要。丹尼斯在对意大利、佛兰德斯古钢琴进行改革时，着力于乐器的起音和消弱环节，特别是它的低音频较为清晰，这使之在低音区域弹出全部音阶成为可能。丹尼斯把琴桥适当弯曲后，各种不同的混音音响效果可以在共鸣板上较为容易地产生出来。经过改制的法国琴比意大利、佛兰德斯琴发声自然，不仅可以演奏清晰的旋律，并有助于保持音程的音响效果，在当时成为相当适合演奏风格高尚、音色清晰的作品的乐器。

　　直到18世纪上半叶，在皮尔·贝洛特式琴上才出现了真正明亮的高音。这种拨弦古钢琴的共鸣板使其高音区比丹尼斯式的更为狭小局促，但它给高音区保留了足够大的空间，同时，相对低缓的起音，琴桥的高音区几乎是在空间狭小的共鸣板的中间，这使得它能产生非常漂亮持久的音色。后来，丹尼斯吸取了同行的先进工艺，又制造出一种小型精致的法国式拨弦古钢琴，比皮尔·贝洛特式以及1709年英国制造的巴顿式拨弦古钢琴音色更加明亮，高音部持续性更好，能够充分保持旋律的连贯性。而同时期的法国制琴家蒂伯和布兰切特[②]则认为，应使琴桥与弯边基本保持平行，这样不仅可以使低音更宽广，而且也给高音的共鸣留下了足够的空间。

　　法国传统乐器制造的顶峰，是由布兰切特和帕斯卡·塔斯金家族等制造的大键琴，这是所有拨弦古钢琴中最受到推崇的，并经常作为现代乐器的建造模板。这些例子充分说明，在法国，拨弦古钢琴这类乐器得到了非常大的发展。

①　菲利普·丹尼斯(Philippe Denis)。
②　文森特·蒂伯(Vincent Thibaut)和尼古拉斯·布兰切特(Nicholas Blanchet)都是著名的法国古钢琴制造家。

图 5-15　一架皮埃尔·贝洛特（Pere Bellot）式大键琴
（1729 年左右制造的单键盘乐器，由贝达德收藏）

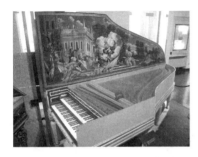

图 5-16　1734 年由海欧纳莫斯·阿尔布雷希特·哈斯制作的大键琴
（现在收藏在布鲁塞尔乐器博物馆）

图 5-17　泽尔大键琴在巴塞罗那音乐博物馆

图 5-18　泽尔大键琴

随后，德国拨弦古钢琴制作者又吸收了法国模式，但在追求各种声音的响亮程度上有特殊偏好，这也许是与德国一些最杰出的拨弦古钢琴制作者也是管风琴制作者有关。德国拨弦古钢琴一般弦都比较长，和声丰富。一台至今仍然保存完好的德国拨弦古钢琴甚至有三本演奏手册，其中控制演奏的多种组合方法都可以使用。德国拨弦古钢琴制作分为两种风格，北德学派的代表制造商是海欧纳莫斯·阿尔布雷希特·哈斯[1]和克里斯蒂安·泽尔[2]。

南德学派的乐器受到来自意大利拨弦古钢琴制作灵感的启发，迈克尔·米特克、海因里希·格列布纳和西尔伯曼家族[3]分别是这类大键琴的代表制造商。它们已被证明是另一个类别的法国式大键琴。德国拨弦古钢琴均成为现代制作者热衷模仿的原型。

17~19 世纪，格列布纳家族有五代成员制作古钢琴和制作管风琴。几名家庭成员是撒克逊宫廷的调音师和乐器制造商，以及突出的专业音乐家。克里斯蒂安·海因里希（Christian Heinrich）与巴赫在莱比锡研究过管风琴，这表明，巴赫肯定了解格拉布纳乐器。

图 5-20 这架德国大键琴是约翰·海因里希·格列布纳在 1739 年建于德累斯顿的，现存在德累斯顿皮尔尼茨城堡的装饰艺术博物馆。该琴扩展的低音范围表明，它是在剧院乐团或歌剧中专供低音部

[1]　海欧纳莫斯·阿尔布雷希特·哈斯（Hieronymus Albrecht Hass,1689—1752）是德国古钢琴（拨弦古钢琴和击弦古钢琴）制造商。他的父亲约翰·阿道夫·哈斯（Johann Adolph Hass）也是古钢琴（拨弦古钢琴和击弦古钢琴）制造商。
[2]　克里斯蒂安·泽尔（Christian Zell or Zelle,1683?—1763）是德国大键琴制作者。
[3]　许多现代制作者们热衷于复制迈克尔·米特克（Michael Mietke）、海因里希·格列布纳（Heinrich Gräbner）和西尔伯曼（Silbermann）家族的乐器。

使用的。这是经常提到的也是唯一幸存下来的巨大的大键琴,因为再也没有其他能与之相比的大键琴,从而成为"活广告"。

图 5-19 由迈克尔·米特克(1702 年或 1704 年)制作的大键琴
（由热拉尔·达利装饰于柏林夏洛腾堡宫）

图 5-20 现存在德累斯顿皮尔尼茨城堡（Schloss Pillnitz）装饰艺术博物馆（Kunstgewerbe Museum）的德国大键琴

拨弦古钢琴制作工艺的飞速发展促发了音乐家的灵感,出现了专为这种乐器创作的音乐作品。由于拨弦古钢琴的传播规律,意大利、德国和法国先后成为巴洛克时期的欧洲音乐重镇,它们的键盘艺术受意、德、法等国人文及民族个性等多方面因素的影响,成为具有各自特征的音乐艺术中心。如,意大利最终以歌剧、小提琴等为代表的世俗音乐引领着巴洛克音乐的潮流,德国在键盘艺术领域就走在当时欧洲的前列。而巴洛克时期的法国古钢琴艺术以绚丽多彩的洛可可艺术风格在整个欧洲键盘艺术发展史中居于重要地位。

第二节 法国洛可可艺术

在 17、18 世纪,欧洲的器乐艺术水平已经与声乐并驾齐驱。巴洛克时期的法国键盘艺术,特别是在古钢琴艺术领域,已远远超过了德国与意大利,其独具特色的"洛可可"艺术风格在欧洲键盘发展的历史进程中成为一代新风,深为欧洲贵族所推崇,对欧洲音乐艺术影响深远。"洛可可"艺术风格之所以出现在法国,与法国当时的社会政治环境、人文和审美追求有着直接关系。

一、法国洛可可艺术产生的社会环境

16 世纪,法国弗朗索瓦一世[1]在政治上建立了统一的中央集权君主制。到了 17 世纪,因两位法国君主(路易十三、路易十四)杰出的统治才能,再加上黎塞留[2]、马萨林[3]两位首相的出色辅佐,法国的中央

[1] 弗朗索瓦一世(法语:François I,亦称:法兰西斯一世,1494—1547),法国国王,1515 年至 1547 年在位。
[2] 著名的法兰西学士院阿尔曼·让·杜·普勒斯·德·黎塞留(Armand Jean du Plessis de Richelieu,1585 年 9 月 9 日~1642 年 12 月 4 日),法国枢机主教,著名的政治活动家,1624—1642 年任法国政府首相;对内恢复和强化遭到削弱的专制王权,对外谋求法国在欧洲的霸主地位。
[3] 尤勒·马萨林(Jules Cardinal Mazarin;出生时姓名 Giulio Raimondo Mazzarino,1602—1661),又译马扎然,法国外交家、政治家,法国国王路易十四时期的首相(1643—1661)及枢机主教。

集权达到顶峰①。巴洛克时期法国文化艺术毫无疑问地是在官方控制之下发展与繁荣,各种艺术活动都显现出高度的"政府化"和"贵族化"倾向。路易十三②本人就是一个品位很高的音乐家,他会演奏琉特琴、拨弦古钢琴和吉他,喜欢唱歌,还时常创作一些小曲;他在宫廷中培养、聚集了大批优秀的艺术家,宫廷中常上演歌颂王权的古典悲剧,以及追求感官享受的宫廷芭蕾舞。在路易十三的生活中,去教堂、吃饭、散步、打猎都必须伴随着音乐。他乐意赞助音乐家,甚至封作曲家如吕利③为贵族。17世纪下半叶的法国进入被誉为"太阳王"的路易十四④时代,上流社会开始盛行一种奢靡的时髦风尚:每逢节日,法国宫廷所在地凡尔赛宫必举办场面盛大的宴会,会有装饰豪华的芭蕾舞表演。路易十四的行为举止谦恭,显示出一种超乎所有前人的礼貌。对此,有圣西门⑤的《回忆录》为证:

> 很少有彬彬有礼得如此自然的人,也很少有如此恰如其分懂礼节的人……这种礼节表现在他问候别人以及倾听别人话语的方式……尤其是对于女士,他都会摘帽示意,甚至对于女佣他都表现得如此礼貌……对于地位高的人,他会半摘帽示意,对于一般地位的人,他至少也会扶一下帽子表示敬意。⑥

路易十四是那时法国大众的楷模,他引领的这种时髦的法国生活风尚渗透到人们日常生活之中,形成一种活泼而优雅的情调。上行下效,当时法国贵族们总是力求保持一种优雅的风度,谈话、行为(走路、点头、脱帽等)都追求芭蕾舞般优美的动作。有教养的人通常风度翩翩,使用有着独特风韵的手势,举止彬彬有礼。法国上流社会人士的行为也受到普通人的效仿,以至于人们在交谈时力求用最清晰、明确的语言,细腻、令人愉快、谦恭有礼的言辞,富有品格的言谈成为人们生活的一部分,这种交往行为规则就是我们通常所说的洛可可风格,它必然影响到文学和艺术。在这种举手投足有时更像一篇优美散文所描绘的情景中,法国的古钢琴艺术产生了独特的洛可可音乐艺术风格。

与将管风琴音乐作为键盘音乐主导地位的德国有所不同,法国大力发展古钢琴音乐,体现出了法国贵族具有华贵、优雅、精致特点的审美趣味。17—18世纪,法国音乐领域也不无例外地在时髦风尚的影响下发展,深受皇权和贵族意识形态影响:宫廷里常举办歌剧⑦、音乐会等演出活动,巴洛克时期法国最有名的三位音乐家都不同程度地服务于宫廷,音乐家本人常主持音乐会;不仅贵族推崇音乐,有些比较富有的资产阶级(非贵族)人士也积极赞助音乐艺术活动。

二、洛可可艺术的先声

人所共知,法国洛可可音乐风格的古钢琴艺术具有以下两个特点:华丽的装饰性和多彩的舞蹈性。首先,绚丽多彩、丰富多样的装饰音是法国洛可可古钢琴音乐艺术独有的特色,这种华丽的装饰音来源

① 这时的法国国王拥有至高无上的权力,大臣们(即使是首相)只有议谏权,路易十四在位时期(1643—1715)的一句名言"朕即国家"十分清楚地显示了这种状况。
② 路易十三(Louis XIII,1601—1643),法国波旁王朝国王(1610—1643年在位)。
③ 吕利(Jean-Baptiste Lully,1632—1687),堪称法国巴洛克音乐,特别是歌剧界的一代宗师。吕利进入法国宫廷后,将意大利流行的歌剧艺术与法国传统的舞蹈,特别是芭蕾艺术结合起来,开创了法国民族歌剧的先河。
④ 路易十四(法语:Louis XIV,全名:路易·迪厄多内·波旁 Louis-Dieudonné,1638—1715),自号太阳王,是法国波旁王朝著名的国王、纳瓦拉国王、巴塞罗那伯爵,1643—1715年在位,长达72年110天,是世界上在位时间最长的君主之一。
⑤ 克劳德·昂利·圣西门(Claude-Henri de Rouvroy, Comte de Saint-Simon,1760—1825),法国哲学家、经济学家、空想社会主义者。
⑥ 圣西门《回忆录》转引自:Francois Couperin and the French Classical Tradition;Faber and Faber。
⑦ 法国巴洛克时期在声乐方面产生了集舞蹈、歌唱、表演于一身的法国大歌剧,出现了欧洲歌剧界的一代宗师吕利。

于文艺复兴时期盛行的琉特琴音乐,最早是由宫廷乐师钱博尼埃斯和路易斯·库普兰将这种琉特琴的演奏特点引入古钢琴的音乐创作中①。

1. 法国古钢琴学派的创始人钱博尼埃斯

图 5-21 钱博尼埃斯肖像

图 5-22 1607 年的巴黎风景

铜版画,由伦纳德·戈尔捷(Leonard Gaultier)制作

钱博尼埃斯②出生于一个音乐世家,成为巴黎宫廷的御用键盘演奏家后,以一生杰出的贡献被许多后辈学者认为是那个时代欧洲最伟大的音乐家之一。然而,钱博尼埃斯在晚年逐渐失宠,在贫困中死去。他生前的许多作品都没有出版。

钱博尼埃斯被认为是早期法国古钢琴学派最伟大的代表之一。他率先在古钢琴演奏中糅合了多种琉特琴的演奏方法,强调在旋律上分别发展不同的装饰音型,具有古老而纯净的音乐特点。在此基础上,他加大了音量,建立了稳定性技巧,使音乐色彩绚丽,为这种风格的键盘音乐增色不少。由他奠定的这种古钢琴演奏风格一直持续到 18 世纪末才由于受意大利古钢琴大师 D. 斯卡拉蒂的影响而改变。

在创作上,由于钱博尼埃斯引入了琉特琴的演奏技巧,必然遵循当时琉特琴音乐的传统,在旋律上将这些装饰音型分别发展。他并不采用严格的复调创作形式,而是注重音程及和弦,不断加强和声织体的衬托作用。在舞曲的创作上,他强调对比性原则,时常对组曲中的某一舞曲进行变奏,固定了法国古组曲的基本结构。他的组曲具有一定的炫技性,那种细致、纤丽并宽广的风格加上丰富和复杂的装饰音,集中体现了这一时期法国古钢琴音乐的特色。这些,不仅对以后的法国键盘作曲家产生了重要影响,也为之后欧洲作曲家的键盘音乐创作提供了典范。

① 琉特琴手必须先在一根弦上演奏,然后依次转到另一根弦上。而在拨弦古钢琴上演奏的话,则是整体展现作品,因此要求每一个音符都有清晰感,这样才接近那些混合音响较少的弹拨乐器。《早期法国大键琴——Michael Thomas》一文中说,钱博尼埃斯和 L. 库普兰创作了大量这类由风格性舞曲组合而成的作品。这类作品的各个章节都有各自独立的片段式旋律,听上去彼此完全独立。(详见:新浪博客 http://blog.sina.com.cn/xiangshuyuan)

② 雅克·钱皮恩·德·钱博尼埃斯(Jacques Champion de Chambonnières,本名:雅克·钱皮恩,通常被称为钱博尼埃斯,1601/2—1672),法国大键琴演奏家、舞蹈家、作曲家,被认为是法国拨弦古钢琴学派的创始人。钱博尼埃斯的父亲是路易十三的宫廷乐师,从小他就随父亲学习音乐,长大后继承了父亲的职位。

图 5-23 现存钱博尼埃斯唯一的信

给克里斯蒂安·惠更斯（Christian Huygens/Huyghens，1629—1695，荷兰物理学家、数学家、天文学家），日期为 1656 年 1 月 8 日，它显示钱博尼埃斯当时正在北方旅行

图 5-24 莱斯羽管键琴文件的第一页（头版）

里弗总理（巴黎，1670 年）

早在 17 世纪下半叶，法国作曲家就开始尝试将一些小型作品整编出版。他们习惯将一些短小的、风俗性的舞曲组合起来编成组曲，这些曲子大多短小，曲式结构简单。最早具有代表性的就是钱博尼埃斯的作品①。钱博尼埃斯留给后人的古钢琴作品主要收录在两部《羽管键琴曲集》之中，其最有代表性的作品是《阿勒曼德》，它宽广而细腻，乐句伸展流畅，特别优美。当时，钱博尼埃斯在举办系列音乐会时，经常应邀演奏 3~4 首这样的阿勒曼德舞曲，可见其深受大众的欢迎。巴赫的组曲创作，正是来自钱博尼埃斯以来法国拨弦古钢琴学派的影响。钱博尼埃斯去世半个世纪后，与 J. S. 巴赫同时期的作曲家们，对于组曲的编排要求更加严格。几乎所有组曲都以常规舞曲和任选舞曲两类构成，其中，常规舞曲严格按照阿勒曼德、库朗特、萨拉班德、吉格次序；而任选舞曲，包括布列、加伏特、波罗乃兹等，则可自行取舍。

钱博尼埃斯不仅是一位开拓者，也是一位卓有成效的教育家②，许多钱博尼埃斯的学生都在古钢琴音乐创作上找到了理想的组曲模式，从而形成法国早期拨弦古钢琴舞曲音乐创作的规定结构。据说，钱博尼埃斯在 55 岁时，曾在一次音乐会上听到一位年轻人演奏自己的作品，使他大为赞赏。钱博尼埃斯立刻收他为徒，还把他带到巴黎的路易宫廷，让他担任了巴黎圣·热尔韦教堂和皇家教堂的管风琴师。这位才华出众的年轻人就是路易斯·库普兰。

2. 路易斯·库普兰的成就

"库普兰"是法国一个著名的音乐家族，就如巴赫家族在德国一样，从 16 世纪后半叶起，库普兰家族就在法国音乐界占据着显赫的地位。L. 库普兰③是这个家族中诞生的第一位音乐家。他的父亲是一位商人，他热爱音乐并有相当的音乐造诣，经常在当地小教堂担任管风琴手。受父亲影响，路易斯和他的

① 他于 1670 年出版的《羽管键琴小品》就是由独立而短小的舞曲组成。
② 他著名的学生有尼古拉斯·勒贝格尔（Nicolas Lebègue，1631—1702）、路易斯·库普兰、拉·巴瑞（La Barre，1631—1662）等。
③ 路易斯·库普兰（Louis Couperin，1626—1661），法国作曲家、管风琴和大键琴演奏家，17~18 世纪库普兰音乐家族中第一位重要成员。他是弗朗索瓦·库普兰的叔叔和音乐领路人。路易斯·库普兰一生的前 25 年鲜为人知。他确切的出生日期还不清楚，甚至于在肖姆（Chaumes）对库普兰家族的原始记录中都被遗漏。

两个弟弟从小便开始学习法国拨弦古钢琴和维奥尔琴。24 岁时，路易斯在音乐会上得到了钱博尼埃斯的赏识，成为他的嫡传弟子，并同他一起来到了巴黎。在老师的指导下，路易斯掌握了超凡的演奏技艺[1]。在之后的 170 多年里，库普兰家族中的成员一直担任这所教堂的管风琴师。

图 5-25　路易斯·库普兰

路易斯在其短暂的一生中，留下了大量的音乐作品，其中包括 100 多首优美的古钢琴作品。1652 年，路易斯在巴黎结识了当时著名的德国键盘艺术家弗罗贝格尔[2]，受到一定的影响。弗罗贝格尔曾在欧洲各国巡回演出，这大大开拓了他的艺术视野，他的创作借鉴了意大利弗雷斯科巴尔迪"幻想曲风格即兴曲"的手法，结合德奥传统舞曲组曲的创作原则，在德国古典对位法基础上建立起新的幻想曲体裁。路易斯的古钢琴音乐创作不仅熟练地运用各种大小调，并从弗罗贝格尔那掌握了优秀的德奥对位技术，他将弗罗贝格尔的创作手法与法国的音乐传统完美地结合了起来，形成了一套新的创作风格，从而成为法国键盘音乐拓新之路上第一位著名作曲家。不但如此，路易斯还以其敏锐的音乐感觉，以无拍子的前奏曲取代了意大利的托卡塔，并拓展和充实了法国键盘音乐中各种舞曲的内容。路易斯的键盘音乐创作对后来法国键盘音乐产生了系统性的影响，成为继钱博尼埃斯之后对法国拨弦古钢琴学派产生重要影响的人物。由此可以看出，在拨弦古钢琴艺术走向成熟的里程中意大利、德国和法国之间的互融共通。

钱博尼埃斯和 L. 库普兰将琉特琴的演奏特点带入到拨弦古钢琴之中，并创作了很多风格性舞曲作品，他们所开创的音乐风格，使得法国古钢琴艺术趋于成熟，在宫廷和贵族沙龙的奢华气氛中不断得到发展；其次，在当时的法国宫廷中，舞蹈是贵族娱乐的重要形式，相应带来了各种舞曲的繁荣，致使舞蹈音乐在法国具有重要地位[3]；与意大利音乐注重旋律的歌唱性相对应，法国古钢琴音乐更注重舞蹈性的节奏感。正是由于法国拨弦古钢琴舞曲融入了各国元素，自然也就引领了当时欧洲古钢琴音乐创作的潮流。

[1] 从 1653 年开始，路易斯担任巴黎圣·热尔韦教堂(St-Gervais)和皇家教堂的管风琴师，由此揭开了库普兰世家在法国音乐界长达百年显赫地位的序幕。

[2] 约翰·雅各布·弗罗贝格尔(Johann Jacob Froberger，1616—1667)，德国巴洛克时期著名的作曲家、羽管键琴演奏家和管风琴家，较长时间担任维也纳宫廷风琴师。

[3] 法国是许多欧洲舞蹈的发源地，巴洛克时期流行各国宫廷的舞蹈，除了德国的阿勒曼德舞曲、西班牙的帕萨卡利亚和恰空、墨西哥的萨拉班德、英国的吉格以外，其余几乎都起源于法国。

三、洛可可艺术大师——F. 库普兰

钱博尼埃斯和路易斯·库普兰创建的法国拨弦古钢琴艺术传统在17~18世纪之交发展到顶峰,法国洛可可艺术这种新的音乐风格,成为引领当时欧洲键盘艺术的新风尚,欧洲出现了一批洛可可键盘艺术家,其中最引人注目的依然是法国古钢琴艺术大师。

图 5-26　弗朗索瓦·库普兰

在法国传统的音乐世家中,库普兰家族人才辈出,继路易斯·库普兰之后,弗朗索瓦·库普兰①(以下简称"F. 库普兰")无疑是库普兰家族中音乐成就最高、最负盛名的一位,他被人们尊称为"大库普兰"。

弗朗索瓦从小对音乐具有浓厚的兴趣,跟随父亲查尔斯学习音乐②。从1679年起,他开始跟随当时法国著名的管风琴师托姆兰学习③。随后,他又在德拉兰德④细心与严谨的教导下学习。弗朗索瓦天资聪颖,再加上勤奋努力,最终成为皇家教堂管风琴师及路易十四的御前管风琴师⑤。弗朗索瓦在宫廷的生活丰富多彩,刚进宫廷不久,他就被任命为皇家教师,开始教一些王室贵族成员演奏羽管键琴。

① 弗朗索瓦·库普兰(法语：François Couperin, 1668—1733)不仅是库普兰家族中成就最高的一位,也是当时法国最伟大的古钢琴演奏家、作曲家,被人们称作"大库普兰"。
② 弗朗索瓦·库普兰出生于法国巴黎。他的父亲查尔斯·库普兰(Charles Couperin, 1638—1679)也是杰出的音乐家,但父亲在他十岁那年便去世了。
③ 雅克·托姆兰(Jacques Thomelin, 1635—1693),圣雅格教堂和皇家教堂的管风琴师。托姆兰不仅是皇家教堂的管风琴师,还是一位作曲家,创作了不少管风琴作品。
④ 米歇尔·理查德·德拉兰德(法语：Michel Richard Delalande, 1657—1726),作为一位多产的法国巴洛克作曲家,他是法国大经文歌的最重要的作曲家之一。他写了将近80首大经文歌,同时也是管风琴演奏家。1683年,在查尔斯·库普兰英年早逝后,由他接替任巴黎圣·热尔韦教堂(St. Gervais)管风琴师的职位。同时,他在巴黎的其他两个教堂中也有职位。
⑤ 弗朗索瓦·库普兰17岁时就接手德拉兰德在巴黎圣·热尔韦教堂的部分管风琴演奏工作。他于1685年11月1日正式被任命为巴黎圣·热尔韦教堂管风琴师,这一职位一直保留到他去世;1693年,托姆兰去世,路易十四想选一个理想的人接替他的职位。经过严格的选拔,路易十四认为弗朗索瓦是所有人选中最有经验的一位,便录用了他。这一职务对年轻的弗朗索瓦来说举足轻重,可谓他生涯中最重要的事件之一。

1717年，法国宫廷古钢琴师安格勒尔培[1]去世，弗朗索瓦又被任命为皇家古钢琴家，晋封为贵族[2]，一生再未离开法国皇宫。1730年，他在创作第四册《羽管键琴曲集》时，身体状况变得越来越糟糕，他就在这部书的前言中，用"每况愈下"说明了他的健康状况。同年，他放弃了委任已久的宫廷乐师职务。三年后，他在巴黎去世，葬于圣·约瑟教堂。

F.库普兰非常擅长键盘音乐的创作，在为法国皇室服役的40年里，他创作了大量不同体裁类型的作品[3]。当然，弗朗索瓦将他的主要精力集中在古钢琴音乐创作上，他最为出名的作品也多是古钢琴作品。他一生共出版了4册古钢琴曲集，共包含230首乐曲。弗朗索瓦是法国首先采用意大利风格进行创作的作曲家，在意大利奏鸣曲的外部形式中加入了法国艺术的基础规范，将意大利风格与法国音乐融合起来。他曾将科莱利[4]的三重奏鸣曲式介绍到法国，并在自己的三重奏鸣曲中以"完美的科莱利"作为副标题。他的古钢琴音乐作品旋律时而尖锐深刻，时而热情奔放，表现出他的旋律天赋和对位技巧等才能，他开创了法国古钢琴标题性小品体裁，以组曲体裁形式进行创作，将3首至20多首乐曲组合在一起。他的早期创作以舞曲性为主，在他后来创作的组曲中，非舞曲性的占据主要地位。他为这些描绘性小品加上引人联想的标题，为19世纪钢琴小品及标题音乐的繁荣奠定了基础。

图 5-27　德拉兰德肖像与研究著作　　　　图 5-28　安格勒贝尔肖像

弗朗索瓦是一位出色的键盘演奏大师，对键盘乐器有着深入的研究。他曾在《羽管键琴曲集》第一册的前言里说道：

> 羽管键琴以其良好的音域而达到完美，但它和人类一样，都无法让自己的声音随意增强或减弱。[5]

弗朗索瓦喜用音域宽广且声音表现力强的古钢琴。他的演奏，高音音质明亮、色彩丰富，低音深沉。

[1] 让-亨利·德·安格勒贝尔(Jean-Henri d'Anglebert，1629—1691)，法国作曲家，羽管键琴家、管风琴家。

[2] 年轻的路易十五和玛丽·安妮·维多利亚公主等都随他学习过。他获得国王室内乐团羽管键琴师的职位，被列为皇室音乐家成员，同时担当皇家室内乐团的大键琴师，并获御前乐师封号，1702年他受封为罗马骑士并获得拉特朗骑士勋章，称德·库普兰骑士。

[3] 他作有很多管风琴曲，《C大调弥撒曲》是他管风琴作品中最具有代表性的作品。在这首作品中，库普兰采用了三部曲式，将冗长的礼拜仪式与法国序曲中的严肃以及舞曲的喧闹亢奋结合得非常完美。

[4] 阿尔坎杰洛·科莱利(Arcangelo Corelli，1653—1713)，巴洛克时代意大利小提琴家和作曲家。

[5] 参见 *Editio Musica Budapest* 相关内容。

他发展了键盘指法基础,完善了法国传统古钢琴音乐中的装饰音技巧。为了避免演奏者随心所欲地即兴处理装饰音,他曾在《羽管键琴曲集》中将装饰音分为8种,并标明了具体的演奏方法。他认为演奏者必须严格按照作曲家标明的装饰音奏法来演奏,否则就不会给听众留下正确的印象。在指法上,演奏音阶过渡时,弗朗索瓦仍然遵照先前三指越过二指或四指的老指法系统,但也进行了创新,提出了重复音的换指,并在三度音连奏指法的使用上表现得很先进。这些都对后人产生了积极影响,对钢琴演奏法的发展起到了促进作用。巴赫沿袭了弗朗索瓦的部分指法系统,包括拇指的演奏方法。《羽管键琴的演奏艺术》[①]是历史上最早一部有关键盘乐器演奏艺术系统性的理论著作,是最早的键盘演奏法教程,成为当时古钢琴教学时的主要参照。

作为法国皇家宫廷教师,教学也是弗朗索瓦重要的职责之一。在教学过程中,他绝不从头到尾说方法,而是结合自己的作品将演奏理念灌输其中。他要求学生循序渐进,一步一步扎实地打好基础。在学生训练的最初阶段,他强调的是触键技术;在随后的一个阶段才开始涉及指法、装饰音,以及与表演相关的问题;到最后阶段,他才让学生演奏《羽管键琴曲集》第一、第二册中较难的乐段。他还著有其他一些相关的古钢琴教材,如在《伴奏准则》这本书中,涉及了低音规则及半音不协和处理,展现了丰富性的和声语汇,可以称得上是一本和声理论的著述[②]。

以F.库普兰为代表的法国洛可可古钢琴艺术无疑是键盘艺术发展里程中举世瞩目的重要一环,为键盘乐器、音乐创作和演奏技巧的发展做出了巨大贡献。作为法国最伟大的古钢琴演奏家,F.库普兰发展了优美纤细、具有洛可可趣味的羽管键琴演奏风格,开创了标题性小品体裁,将装饰音的使用推至炉火纯青的地步。他的音乐作品风格与他的气质相符,表现出了高贵、华丽、温柔、诗意。在L.库普兰等前辈的基础上,他将法国古钢琴音乐风格和技巧都推向高潮,达到了前所未有的顶峰。他的作品不仅对法国拨弦古钢琴艺术有着重要影响,而且对包括德国、意大利、英国等在内的其他国家和地区也产生了影响,同时对后人的键盘创作也影响深远。从J.S.巴赫的作品中就可以看到他借鉴了弗朗索瓦的许多音乐形式,并且给予了高度的赞扬;从莫扎特的奏鸣曲中也不难看出以弗朗索瓦·库普兰为代表的洛可可音乐所具有的清晰、典雅风格。印象派的代表德彪西和拉威尔非常喜爱他的音乐,认为他是法国艺术精神的体现,德彪西创作的几首练习曲就是献给库普兰的,拉威尔也创作了组曲《库普兰之墓》以纪念他。德国钢琴家、作曲家勃拉姆斯,曾公开演奏了库普兰的古钢琴作品,并编辑了一套《库普兰古钢琴作品全集》。

第三节 古钢琴制作与艺术的互融共进

进入18世纪后,法国古钢琴艺术翻开新的一页,另一位洛可可音乐风格的继承者让-菲利普·拉莫[③]登上了法国古钢琴艺术的舞台,他是继弗朗索瓦·库普兰之后的又一位键盘音乐大师。正是在他们两人的共同努力下,法国古钢琴艺术进入了全盛时期。

① 在1716年,弗朗索瓦出版了一本古钢琴演奏法教材《羽管键琴的演奏艺术》(*The Art of Playing the Harpsichord*)。在这本书中,他对古钢琴演奏技术进行了翔实、精确、科学的论述,包括如何演奏各种不同的曲子、如何演奏富于变化的装饰音、怎样为旋律伴奏等,规范了演奏时的坐姿、指法、触键,各种装饰音的弹奏法和手指技术,并阐述了他力图通过音响的变化来暗示情感的观点。
② 《伴奏准则》甚至可以看作先于有着"近代和声学之父"之称的拉莫的同类著述,对后人的教学也有许多积极的意义。但可惜的是,目前对这本著作的研究还不够。
③ 让-菲利普·拉莫(法语:Jean-Philippe Rameau,1683—1764),法国伟大的巴洛克作曲家、音乐理论家。他不仅是当时法国乐坛的领军人物,还是和声理论的重要奠基人。

一、晚成的艺术大师——拉莫

拉莫出生于法国的一个音乐世家①,父母希望他能够从事法律工作,然而他更渴望成为一名音乐家,于是,他将主要精力投入到键盘演奏和作曲方面。早年拉莫曾到意大利游学,积累了丰富的管风琴演奏经验②。然而,回到法国之初,他只能在一些临时性的乐团里演奏小提琴,在兄长的帮助下他才谋得可以提供温饱的教堂管风琴师的音乐职位③。1722年年底,拉莫回到巴黎,但在1727年与达坎④竞争圣·保罗大教堂的管风琴师一职以失败告终。1732年,他成功获得了布雷托内里的圣·克鲁瓦管风琴师的职位,并在1736年成为耶稣会的修道士。长期为教会服务的生活使他感到厌倦,性格导致他离群索居,愤世嫉俗使他反其道而行之。最终,教堂决定提前与他解除合同。脱离教堂后,拉莫获得了自由。此后,他为金融家拉·布普里尼耶⑤的管弦乐队担任了22年指挥,最终在帕尔马宫廷成名。拉莫晚年受到法国宫廷贵族的宠爱,生活优裕。1745年,他成为享有盛誉的优秀演奏家和作曲家,享有皇室作曲家的称号,并被封为贵族。尽管如此,他在演奏、创作上的追求却始终未变⑥,他为自己唯一热爱的世俗音乐艺术付出了毕生心血⑦。

1702—1722年,拉莫在克莱蒙、巴黎、里昂等地担任管风琴师期间,开始从事教学活动,在教管风琴的同时也教授古钢琴演奏。从1706年起,拉莫开始了古钢琴音乐的创作,他一生共创作了65部古钢琴作品,其中大多数为组曲,包含各种巴洛克舞曲和标题性小曲,分四册出版⑧。早期,他喜欢用主题变形的手法进行创作,例如《母鸡》的主题听上去像是只有单一意象的旋律,然而却是通过丰富的变化衍生出的许多相似主题变奏。在拉莫的四册古钢琴曲集中,第二册的创作手法最为独特:在结构上,他并没有以常规的组曲(舞曲体裁),而是按照调性关系进行分类;在音乐创作手法上,他不是根据音阶进行,而是采用琶音为基础的创作方式,大胆地将和声与琉特琴演奏相结合,展现出一种密集的线性风格,显示出这时拉莫更为丰富的古钢琴音乐创作手法。在他的古钢琴曲集第四册中,出现了很多个性化的标题⑨。当然,这些小曲的标题与乐曲之间并不存在必然的联系,其中一些标题是他在创作之后加上去的,也

① 他的父亲是当地一位著名的音乐家,在多个教堂担任管风琴师。父母对天资聪慧的拉莫寄予厚望,从小将他送到当地著名的耶稣会学院(Jesuit College of Godrans)学习。

② 拉莫18岁在米兰游学期间,受到了当地一些教堂的聘请顶替临时缺席的乐师演奏管风琴。1702年年初,他成为阿维尼翁大教堂的临时管风琴师。同年5月,他被正式任命为克莱蒙大教堂的管风琴师。一直到1706年,他才回到阔别已久的祖国。

③ 拉莫最初在梅塞德利昂教堂担任管风琴师,1709年,拉莫回到了故乡第戎,继父亲之后担任圣·艾蒂安教堂的管风琴师;1713年7月,他又来到里昂的雅各布宾教堂兼任管风琴师。此时,他创作了一系列为教会服务的经文歌以及世俗性的清唱剧。1715年4月,他再次回到克莱蒙大教堂,在那里又度过了8年。

④ 达坎(Louis-Claude Daquin,1694—1772),法国巴洛克后期的著名音乐家,他留下了一些描绘性及模仿性的乐曲。他的小品中表现出他对意大利音乐风格的喜爱,如《燕子》(L'Hirondelle)等。

⑤ 拉·布普里尼耶(Le Riche de la Poupelinière,1693—1762),路易十五统治时期法国最富有的人之一,在他周围聚集了一大批艺术家,其中包括:作家伏尔泰,画家德拉图尔,音乐家让-菲利浦·拉莫和弗朗索瓦·约瑟夫·戈塞克等,他还经营着一个私人管弦乐队。

⑥ 拉莫常常拒绝为宾客演奏他不喜爱的作品。他要么不与乐队配合,要么就是胡乱弹奏出许多不和谐音,使得人们对他的表现忍无可忍。

⑦ 拉莫离开了人世后,法国人为他举办了隆重的葬礼,并将他安葬于具有悠久历史的圣·厄斯塔什教堂墓地中。

⑧ 在拉莫创作的《羽管键琴曲集》(Pièces de Clavecin)第一册(1706年出版)中,将近一半的作品都是以组曲的形式写成的。此后,他又创作了大量的拨弦古钢琴小品,并于1724年出版了第二套键盘作品集;1728年,拉莫的第三部键盘作品集得以出版;1741年,古钢琴曲集第四册出版。

⑨ 如:《冷漠》《温柔的呻吟》《缪斯的谈话》《冒失》等。

有一部分是别人帮他加上去的,但由于标题能够较为确切地说明曲子的大意,拉莫本人也就默许了。

图 5-29 拉莫雕像及画像

拉莫是个集多重身份于一身的音乐家,他首先是一位卓越的作曲家,一生中创作了大量优秀的音乐作品。其实,在音乐创作方面,拉莫是一位大器晚成的作曲家,他的早期作品并不出名且数量有限,他成熟的作品主要集中在中晚期。他的音乐非常优雅,很有吸引力,具有火一般的热情。他创作的歌剧,多变、精致、气势恢宏、充满活力,富有表现力,具有戏剧性张力。

其次,拉莫在早期的古钢琴创作中以一种具有幽默感的声音表现出一种自然、天真无邪的音乐风格[1];这些古钢琴音乐作品以其优雅而富于吸引力的特征,成为真正的法国式组曲;在声音上,他密切关注拨弦古钢琴的声音效果,把它当作一种能表现出持续音响的乐器,在欧洲键盘艺术史上具有很大的价值。除此之外,拉莫还著有《音乐演奏准则》和《羽管键琴手指练习》,其中就论及了键盘乐器的弹奏技巧,强调手指的独立性和演奏的均匀,主张手指做抬高、放松的练习。

最后,他也是一位杰出的音乐理论家和艺术批评家。他一生中受到了很多先进思想的影响,提出了许多有创造性的观点。众所周知,拉莫开创了"和声学",这是他在欧洲音乐理论领域中做出的最杰出的贡献,这一作曲理论学科影响了世界几百年的音乐创作。

作为一名伟大的兼演奏与作曲于一身的键盘艺术家,拉莫的古钢琴音乐创作大胆、自由。他将古钢琴曲集第三册命名为《新键盘组曲》,这套作品中不仅包含了他最优秀的古钢琴作品,也是古钢琴音乐发展上的一个里程碑。在创作这套作品时,虽然基本结构同别的法国式组曲一样也是以阿勒曼德、库朗特、萨拉班德和吉格为基础,在前面加上前奏曲,在后面加上了一个加沃特舞曲、一个小步舞曲和威尼斯舞曲,但拉莫将阿勒曼德舞曲和库朗特舞曲进行了诗化,使得这些舞曲成为带有装饰性的抒情小品。同时,他在创作中运用了动力性的音乐发展手法,成为后来奏鸣曲式结构的萌芽[2],他还尝试使用了新的二段体结构,这在当时来说是非常大胆的创新。对于古钢琴演奏技巧,拉莫也进行了创新,在这套作品中他大量运用了等音转换、不规则的琶音、音阶经过句、三重速奏、双手交叉演奏等先进技巧。1740—

[1] 拉莫早期具有代表性的古钢琴作品有《母鸡》(*La poule*)、《三连音》(*Les triolets*)和《四分音》(*L'egiptienne*)等。
[2] 《哑剧》(*La pantomime*)是真正意义上的小奏鸣曲式。

1744年，拉莫创作的古钢琴作品基本上都为这样的风格①。

总的来看，拉莫的古钢琴音乐代表了最为纯净的古典风格，呈现出有规律的节奏和鲜明的乐句结构，和声大胆，织体浓厚，带有描绘性特点。拉莫作品的标题对作品内容进行了描述性和个性化的阐述，即使不加解释，也很容易使人明白作曲家的创作意图。虽然这些作品并没有戏剧性的激情，但却是追求戏剧性的萌芽。尽管拉莫的古钢琴组曲中有些作品明显具有洛可可式装饰艺术风格的倾向，但在声音上，他密切关注拨弦古钢琴的声音效果，把它当作一种能表现出持续音响的乐器。这些高超技巧以及对音响效果的追求，使他的古钢琴音乐以其优雅而富于吸引力的特征，成为真正的法国式组曲。他的音乐听上去很坚实，表现出一种与众不同的庄严品质。作为一名理性主义者，拉莫尽管在创作上表现出了规则性和条理性，然而，规则与想象同时存在，这使得拉莫的古钢琴音乐在键盘艺术发展过程中登上了一个新的高度。正因为如此，在学习巴赫的法国组曲之前，可以先弹弹拉莫的古钢琴作品，其实就像是在做预习。

二、乐器制作对艺术发展的促进作用

法国洛可可音乐艺术为键盘艺术发展带来了新的风格，使得古钢琴在巴洛克时期器乐艺术的发展中得到长足的进步。虽然弗朗索瓦·库普兰与拉莫共同将法国洛可可古钢琴艺术风格推上了辉煌的顶峰，然而我们也应看到，洛可可风格的拨弦古钢琴艺术，是在法国拨弦古钢琴制作的发展与音乐创作的交互影响下发展起来的。在17世纪初，法国流行的是意大利古钢琴，对法国古钢琴音乐的发展产生过影响的吕利②的创作就更倾向于意大利古钢琴音乐。吕利创作过几首羽管键琴作品，这些作品的最主要特征是稳定的和声和完满的终止式，在风格上不太像法国古钢琴音乐。意大利古钢琴这种轻巧的小型键盘乐器声音消弱得很快，演奏者很难通过改变手指触键力量直接控制音色，导致演奏者与乐器之间的关系比较间接而且止音效果不好，起音不够清晰，在演奏旋律时，既无法保持混合的音程音响效果，也无法持久地表现出乐曲的节奏特点③。

当时法国流行独具特色的琉特琴音乐，琉特琴演奏乐曲时，必须在一根弦上弹奏，然后再转到另一根弦上。在拨弦古钢琴上，为了接近琉特琴这种弹拨乐器的演奏效果，要求每一个音符都必须清晰，以在作品呈现时从整体上减少混合音响。早在17世纪初，钱博尼埃斯和路易斯·库普兰的作品中就包含了半音阶的低音，声音需要具有一定的延续性而不会迅速消弱，并能保持持久的音程效果，这就意味着古钢琴本身要有更大的共鸣箱才能够演奏出作曲家对这些作品的要求。琴键的各个部分在演奏旋律时都能清晰地发音，止音效果良好的琴不影响乐曲节奏特点的呈现。这说明，早期法国音乐家的创作，受到当时使用乐器的局限，所以不能充分满足艺术家主观表达的愿望。同时，两位法国古钢琴音乐艺术的开拓者作品中那些半音阶的低音，要求古钢琴有尽可能大的共鸣箱。这就意味着，意大利古钢琴这种乐器本身已经无法适应作曲家的审美要求，迫切需要乐器改革。于是，艺术家的音乐表现追求对乐器的制作提出了新的要求，新式法国拨弦古钢琴应运而生。下面，我们以法国巴洛克时期古钢琴艺术家对制作工艺改进的影响为例，着力探寻乐器制作工艺与音乐创作、演奏艺术的交互促进。

① 其中以1741年创作的《音乐会》(Clavecin)最具代表性。在这首作品中，他采用室内乐奏鸣曲形式：以小提琴、长笛或单簧管演奏旋律，古钢琴演奏数字低音，但它们所处的地位是平等的，在这里古钢琴依然拥有充足的独奏空间。

② 吕利(Jean-Baptiste Lully, 1632—1687)，生于意大利，14岁时来到法国，后成为路易十四的宫廷乐师，并被封为贵族，成为一名声名显赫的法国皇家音乐家。

③ 例如，曾有人明确提出，似乎早期法国拨弦古钢琴并不适合弹奏L.库普兰的慢速作品，而那种威尼斯式（装有较粗平行止音档的）法国胡桃木拨弦古钢琴更为适用。见：《早期法国大键琴——Michael Thomas》一文。

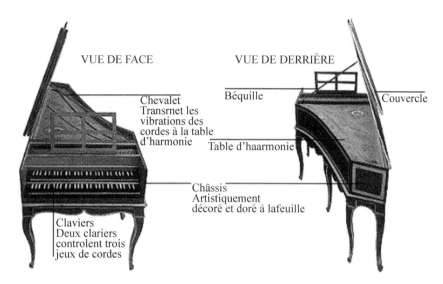

图 5-30　巴黎的音乐城中的赫姆施(Hemsch)古钢琴

丹尼斯根据这些要求对法国式拨弦古钢琴进行了改制。经过丹尼斯改革的法国拨弦古钢琴满足了这些要素：起音和消弱更加自然，乐器的低音区域可以奏出相当完整的音阶，加之有较为清晰的低音频，使得它非常适合用来演奏风格高雅、音色清晰的作品。丹尼斯对法国式拨弦古钢琴制作的改革反过来又促进了当时法国作曲家的创作，这在当时法国古钢琴音乐创作领域表现得非常明显。钱博尼埃斯的作品中使用了覆盖面较大的大型和弦，具有弹拨乐器演奏和弦的效果，这不仅使人们可以听到各个旋律运动的方向，并反映出混音的整体音响效果。例如，钱博尼埃斯后来的古钢琴音乐创作中大量使用和弦，不仅各个旋律的运动方向清晰，而且大型和弦整体的混音音响效果也很好。

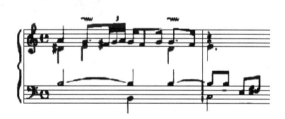

图 5-31　钱博尼埃斯的阿勒曼德

图 5-31 中阿勒曼德的最后，用分解和弦或慢的琶音强调终止的概念。这说明钱博尼埃斯与大多数法国键盘作曲家一样，在终止式方面，表现出惊人的现代和声概念。他还经常运用尚处在试验阶段的阻碍终止。在这方面，乐曲往往呈现出最有力的结束。在演奏时，钱博尼埃斯明显并不要求演奏者强调 G 音，而是从和弦音 A 直接进行到 E，形成严格的和声续进。这时的装饰音所起到的作用，主要是使声音的效果更加延续，减轻长音、保持音的断裂感，使乐句更为流畅。

图 5-32　钱博尼埃斯的库朗特与萨拉班德

图 5-32 中装饰音的运用创造出一种高雅风格,装饰音的参与使旋律线以及乐曲的内声部更加流动和连贯。事实上,从钱博尼埃斯此时的创造中已经可以看出法国制琴工艺改革对音乐创作的影响。

当时,欧洲作曲家们还尝试使用大小调,在此之前,法国琉特琴演奏家已逐渐开始在一首乐曲中用宗教调式来命名大小调的调性。在 17 世纪中期路易斯·库普兰的古钢琴音乐创作中可以看出,他具有熟练驾驭新型法国古钢琴的能力。在创作技法上,路易斯从弗罗贝格尔那里吸收了德奥优秀的对位技术,掌握了非常高超的键盘对位技巧,同时在大小调取代宗教调式的进程中居功甚伟。

图 5-33 路易斯·库普兰的萨拉班德

图 5-33 是 L. 库普兰为了强调和重复乐思、乐句时经常运用的创作手法。巴洛克时代流行两层键盘的羽管键琴,当时的作曲家很喜欢在下面键盘上弹第一句,然后在另一键盘上较弱地重复,这样可以造成一种回声效果。路易斯经常运用这种方法。

图 5-34 路易斯·库普兰的恰空中短小旋律音型的运用

在声部运动中,路易斯的创作很少出现比八分音符时值更短的音符,除反复运用的短小旋律音型外,路易斯尽量避免多余的声部运动。这使他的音乐平添一种高贵和尊严感。

改革后的法国式拨弦古钢琴也满足了作曲家创作新兴舞曲的需求,也适用于演奏那些内涵更为深刻的恰空和前奏曲等作品。它为法国作曲家提供了更为广阔的空间,使得随后作曲家的创作中出现了扩大组曲范围的倾向。

图 5-35 路易斯·库普兰的《d 小调组曲》

图 5-35 选择的《d 小调组曲》中的恰空,是 L. 库普兰最有代表性的法国组曲。如果我们将拉莫、F. 库普兰的键盘组曲比较一下,能够清晰地感受到后者在作品结构、风格和音乐装饰法上均受到 L. 库普兰的巨大影响。从这个意义上说,L. 库普兰是确立法国键盘音乐风格,并对后世产生巨大影响的第一人。

我们从 L. 库普兰后来创作的古钢琴作品中可以看出,他为低音写作了大量旋律(就像弗罗贝格尔的大多数作品一样)。例如他创作的恰空和帕萨卡里亚有丰富的和弦,演奏时需要不断给予较大的触键力度,图 5-36 是他创作的一首漂亮的萨拉班德舞曲。

图 5-36　路易斯·库普兰的萨拉班德的三度丰富和弦

在图 5-36 中的这首《萨拉班德》中,L. 库普兰用了一个建立在三度关系上的和弦①。他还完美地使用了卡农式的模仿,但并未见到装饰音。在这首作品中,他只在特别长的音符上才用了一些颤音,其作用是使和声得到延续。可见,库普兰这时选择和弦非常讲究,使用装饰音也非常谨慎②。这些迹象显示,他的这首作品是为有横跨式止音档的丹尼斯式拨弦古钢琴而创作。并且,这样的和弦只有在巴洛克后期用塔斯金式琴演奏时才会出现。由于一小节内一个和弦必须有两个四分音符,因此速度再慢也不低于横跨式止音档所能承受的限度。但库普兰为这种风格写的作品不多,库普兰创作的旋律大多是由块状音色③组成。在这类作品中,重音需要有统一音色,而所有的音发出之后,在力量持续减弱的过程中仍需保持一致。那时,通常只有在没有止音档的共鸣板上才能充分表现出这种效果来。甚至,当时还有一些作曲家会要求声音保持更长的时间。例如,尼古拉斯·勒贝格尔④在创作的《G 小调大萨拉班德舞曲》中,前四小节有几个声部一直贯穿始终。勒贝格尔有两部《羽管键琴曲集》作品传世。当时颇具影响的《文雅信使》⑤曾这样介绍道:"这位皇室的风琴演奏家创作了前所未有的最美的羽管键琴乐曲。"⑥

勒贝格尔的组曲以阿勒曼德、库朗特、萨拉班德、吉格为主,另外再加上一些其他舞曲。他是法国第一位调整组曲结构的作曲家,在欧洲键盘艺术的历史进程中,他的创作是从最初尝试专为羽管键琴写作,到 18 世纪产生完美结构的古钢琴作品之间的桥梁。此外,勒贝格尔创作的作品反映了巴洛克时代的法国精神以及法兰西音乐方面的美学概念。

① 这是一个建立在三度关系(interacting thirds)上的和弦,这首萨拉班德舞曲中,还有小三度以及由增三和弦(augmented triad)形成的一个不和谐音。
② 在《G 小调大萨拉班德》的第 17 小节中,我们还看到旋律中有一些短小的装饰音(appoggiaturas),这些装饰音只有在相当快(比如四分音符=85)的情况下演奏才会产生效果。
③ 这里所说的"块状音色"(blocks of sound),是指有一个持续的、强有力的和声混合音响,混合音响之上又同时存在一组音符,这一状态一直保持到其消逝。
④ 尼古拉斯·勒贝格尔(Nicolas Lebègue),尚博尼埃的学生,法国巴洛克时期著名风琴师、作曲家和羽管键琴演奏家。
⑤ 《文雅信使》(Mercure Galant)是当时一个文化和音乐的刊物,上面发表过不少对他作品的评论。
⑥ 转引自:朱雅芬.法国的羽管键琴演奏家——文献系列讲座(三)[J].钢琴艺术,2000(5):50.

在勒-鲁①1695年前后写的作品中也能看到同样的情况。他于1705年出版了为一至两架古钢琴而创作的套曲集以及《羽管键琴曲集》，是18世纪早期出色的古钢琴作品。在序言中，他声称也可在其他乐器上演奏这些作品。的确，这些作品可以由羽管键琴独奏，也可用两架古钢琴重奏或器乐三重奏等方式进行。在法国早期古钢琴音乐创作中，勒-鲁大胆地引入英国风格元素，发展变化了由钱博尼埃斯和路易斯·库普兰始创的法国古钢琴传统风格，成为法国古钢琴音乐承前启后的重要一环，由此揭开了法国洛可可古钢琴音乐的序幕。他的和声使用也很先进，不仅和声基础更加牢固，而且还使用了七和弦及九和弦，他的和声处理方法也影响了后来一大批音乐家。

L.库普兰创作的萨拉班德舞曲②，以持续的低音作为起音，在作品中没有再用连串的音。其实，他使用的是节拍乐句划分法：起音后，音量会逐渐变得更响。事实上，具体演奏时还会更复杂一些。因为，在当时的乐器上，往往需要第二次重复击键，才能推动中音声部的旋律向前行进。当时这种特殊的演奏方法我们现在称为"切分法"③。用这种方式演奏时，为了保持乐句彼此相连，一般更适合使用较"干"的乐器。而且，在旋律行进中往往需要再次敲击，以保持声音的持续。

图5-37　勒-鲁作品封面

图5-38　勒-鲁的作品

改革后的法国式拨弦古钢琴不仅适应了作曲家对新兴舞曲创作的需求，同时，对于演奏那些内涵更深邃的恰空和前奏曲等作品同样适宜，其后音乐家的创作中，出现了扩大组曲范围的倾向。L.库普兰和勒贝格尔的古钢琴音乐，常常在组曲之前加上一段形式自由的前奏曲，这些前奏曲只为演奏者标出了音高，而节奏的表现则全凭演奏者的即兴演奏技巧。在弗朗索瓦·库普兰于1713年创作的一首名为 Le Gamier 作品中，不难看出他对盖米亚家族制作的法国拨弦古钢琴的偏爱。如今，复古派的音乐家们在演奏当时的作品时，首先考虑应当选择哪种类型的乐器。曾有学者指出，在演奏路易斯·库普兰的慢速作品时，应该选择那种装有较粗威尼斯式平行止音档的法国胡桃木大键琴，而不应使用早期法国拨弦古钢琴。

综上所述，巴洛克时期的法国拨弦古钢琴（clavecin）与当时的意大利、弗兰德尔、德国的拨弦古钢琴虽然同属于一类乐器，但是，法国洛可可古钢琴艺术的发展之路却又大不相同。巴洛克时期的法国拨弦古钢琴制作工艺，曾受到当时法国古钢琴创作与演奏家的巨大影响，而以库普兰为代表的法国洛

① 加斯帕德·勒-鲁（Gaspard Le Roux, 1660—1707），18世纪初活跃在巴黎的法国大键琴演奏家。目前，对于勒-鲁的研究还非常薄弱，他的相关资料也很少，只知道他是当时一位非常成功的教师。《G小调大萨拉班德舞曲》（Sarabande Grave）创作于1677年。

② 路易斯·库普兰创作的《组曲》（第3号）中的萨拉班德舞曲，第一小节的三拍是以逐渐减弱的方式过渡到第二小节的起始，而第三小节也是在前一个小节的音符尚未消失的情况下起始的，并以一个独立的弱拍（upbeat）过渡到下一个小节。

③ 切分法（syncopation），节拍乐句划分法（metre phrasing）。

可可风格的拨弦古钢琴艺术,也是在古钢琴乐器制作工艺的进步与艺术创作交互影响下,一步步走向成熟的。法国拨弦古钢琴制作工艺,与同样有着悠久历史的法国古钢琴音乐一样,影响了同时代邻近国家的拨弦古钢琴制作,影响着欧洲其他地域古钢琴艺术的发展。法国早期拨弦古钢琴艺术的发展说明,在欧洲键盘艺术历史进程中,乐器制作是一个有着独特地位与价值的重要领域。古钢琴制作者顺应音乐家的要求对乐器制作工艺进行改革,为艺术的发展提供了更大的拓展空间。作曲家、演奏家随着乐器的进步,创作出更顺应社会审美需求的音乐作品,正是在这种互相促进中,法国拨弦古钢琴艺术走向成熟。时至今日,当代钢琴演奏家们在表演古代键盘作品时,常常先考虑选用哪种类型的乐器,这已成为一门学问。因此,了解当时乐器制作工艺的改进,对我们准确还原巴洛克时期的古钢琴音乐文献具有重要意义。

由此可见,以弗朗索瓦·库普兰和拉莫为代表的法国洛可可艺术是键盘艺术进程中的一个高峰,法国拨弦古钢琴领域众多成就显赫的艺术大师对古钢琴音乐的发展影响深远。通过对古钢琴早期历史发展进程的概要梳理可以看出,英国维吉纳艺术和法国洛可可艺术是键盘艺术进步中不可忽略的两个重要代表。英国和法国键盘艺术之间既有区别又相互联系(如在吸收琉特琴演奏特点方面),为键盘艺术后来的发展奠定了良好的基础。

第六章
走向成熟的德国古钢琴艺术

在地理和历史传统上,德意志地区分为多个国家,其中,普鲁士和奥地利是两个最具统一实力的国家。最终,普鲁士统一德意志地区各小国,建立了德国。17、18 世纪的德意志在相当程度上包括今天的德国、奥地利等说德语的国家,以及匈牙利、捷克的一部分等当时处在奥匈帝国(sterreich-Ungarn)统治下的地区(本章下文中所指"德国"如无特殊说明,均指这一概念)。

众所周知,巴洛克键盘艺术的顶尖人物主要出现德奥,不仅涌现出 J. S. 巴赫这样的"巴洛克音乐艺术集大成者",亨德尔也深受德奥音乐的熏陶。那么,巴赫和亨德尔受到哪些先辈的影响?他们之间又形成了怎样的承递关系呢?通过对西方巴洛克早期德奥键盘艺术发展理论研究成果的梳理发现,不少对巴赫和亨德尔产生影响的音乐家并未进入我们的视野,这无疑对理解巴赫的艺术产生了负面影响。

第一节 德奥古钢琴艺术先锋

早在 16 世纪时,德国早期键盘艺术的代表人物之一许茨就已经在尝试古钢琴音乐的创作,只不过由于受到宗教的影响,他的许多作品并未标明到底是用管风琴还是用古钢琴演奏。到了 18 世纪,德奥对古钢琴艺术新风格的探索层出不穷。

一、日耳曼键盘艺术新风格

彼时,与萨缪尔·沙伊特师出同门的约翰·亚当·莱因肯[①](图 6-1)无疑是先锋人物之一。莱因肯是 17 世纪最重要的荷兰-德国键盘(管风琴和古钢琴)艺术家和作曲家,甘巴音乐的组织者,斯韦林克的再传弟子。莱因肯的诞生地和出生日期一直是西方音乐学者们争议的话题之一,直到 20 世纪末依然没有确定性的结论。这个话题的争议起源于约翰·玛特森[②]。在《霍图斯音乐家》的扉页上,莱因肯说他出生在德芬特,但那里只有简·维恩兹 1643 年 12 月 10 日受洗的记录。多数学者认为,这可能是因为莱因肯在汉堡竞聘圣凯瑟琳教堂副管风琴师的职位时,担心

图 6-1 约翰·亚当·莱因肯画像

① 约翰·亚当·莱因肯(Johann Adam Reincken,1643?—1722),荷兰-德国作曲家、管风琴家、羽管键琴大师,甘巴音乐(gambaspeler)的组织者。
② 约翰·玛特森(Johann Mattheson,1681—1764),德国作曲家、作家、词典编纂家、外交家和音乐理论家。

自己太年轻,为了让这个城市的政府和教会接受他,故意将自己的年纪说得比较大。玛特森曾经这样记述道:莱因肯1623年在维尔胡森诞生。然而这样一来,莱因肯是异常长寿。根据德国音乐学家乌尔夫·格拉蓬廷最近的调查和研究,由玛特森提供的出生日期和地点不正确。奥尔登堡维尔德斯豪森的一些传记作家认为,莱因肯的父亲阿尔萨斯的记述"儿子约翰·亚当·莱因肯于1643年12月10日在德芬特受洗礼"更为准确。但这个目前被多数学者公认的日期也存在与玛特森一样的问题——缺少证据。

莱因肯最初同斯韦林克的学生、格罗特柯克(里布伊诺斯托克)的城市音乐家卢卡斯·莱内克①学习音乐。莱内克是德芬特一个有经验的管风琴师,1650—1654年莱因肯在他那里接受初级音乐教育。1654年左右,莱因肯启程前往汉堡,拜海因里希·谢德曼为师。谢德曼也是斯韦林克的学生,是汉堡教会圣杰灵主教堂、圣凯瑟琳教堂(图6-2)的管风琴师,同时是著名的器乐演奏艺术教授。谢德曼在1657年3月11日回到德芬特,曾在博格柯尔克教堂担任管风琴师,但在仅仅一年后就离开了。

图6-2 汉堡一幅绘画的细部
由莱波德斯·普赖默斯绘制,圣凯瑟琳教堂在绘画背景中隐约可见

我们在著名的《音乐的奉献》中,看到这样一段话:

> 谢尔曼,汉堡圣凯塞琳教堂的管风琴手,其因作曲和演奏而闻名,是阿姆斯特丹的一位伟大的音乐家,当他听说亚当·莱因肯被任命为自己的继任者时,说道:这一定是一个大胆的人,因为他敢于站在这样一位著名的人的位置上。他很想看到莱因肯。莱因肯给他寄了一首用键盘乐器演奏的教堂歌曲《An Wasser Flussen Babylons》,并写道,他可以在里面看到一幅勇敢者的肖像。这位阿姆斯特丹音乐家亲自来到汉堡,听到了莱因肯的风琴演奏。之后,他和莱因肯说话,并赞美地吻了吻他的手。②

① 卢卡斯·冯·莱尼克(Lucas van Lennick)是格罗特柯克(Grotekerk)里布伊诺斯托克(Lebuinuskerk)的城市音乐家,斯韦林克(Jan Pieterszoon Sweelinck)的学生。莱因肯在汉堡圣凯瑟琳教堂(St. Katharine's Church)管风琴师海因里希·谢德曼(Heinrich Scheidemann,1595—1663)的指导下,成为博格柯尔克(Bergkerk,位于荷兰东部)教堂的管风琴师。

② 这里是意译,原文如下:"Scheidemann, organist aan de S. Catharinakerk in Hamburg, is(…) vanwege zijn composities als vanwege zijn spel wel zo beroemd geweest dat een groot musicus in Amsterdam, toen hij hoorde dat Adam Reincken op de plek van Scheidemann was benoemd, sprak: dit moet een stoutmoedig mens zijn, omdat hij het durft om op de plek te gaan staan van een zo beroemd mens. En hij ware wel zo nieuwsgierig hemzelf eens te zien. Reincken heeft hem hierop een voor het klavier gezet kerkgezang'An Wasser Flüssen Babÿlons' toegestuurd en daarbij geschreven dat hij hierin een portret van de stoutmoedige mens zou kunnen zien. De Amsterdamse musicus is toen zelf naar Hamburg gekomen, heeft Reincken op het orgel gehoord, hem na afloop gesproken en hem uit bewondering de handen gekust." 摘录自德国著名音乐学家约翰·格弗里恩·瓦尔特在《音乐的奉献》(Musikalisches)中为海因里希·谢德曼撰写的词条。

词条中所述体现了莱因肯从谢德曼那里吸取了当时比较前卫的幻想曲风格,创造出一种被认为是当时最有代表性样本之一的创作模式。这种创作模式广泛采用了17世纪北德合唱幻想曲的风格,莱因肯也成为精通此类风格作曲技巧的高手。

图6-3是约翰内斯·福尔豪特于1674年创作的《友谊》。在这个家庭的音乐场景画中坐在古钢琴前弹奏的男子几乎可以确定是约翰·亚当·莱因肯,在他左边演奏古大提琴的极有可能是迪特里希·布克斯胡德,在他的右边、古钢琴下方的人可能是约翰·泰勒。

图6-3 约翰内斯·福尔豪特(Johannes Voorhout)的寓言画《友谊》(*Freundschaft*)

之后莱因肯去了汉堡,并申请一份工作。市议会经过研究认为,莱因肯是年轻的天才,特意批准他协助老谢德曼工作,并支付一部分费用。1663年谢德曼去世后,莱因肯正式接替了他在圣凯瑟琳教堂的职位,成为汉堡主教堂的管风琴师。他一直保留着圣凯瑟琳主教堂的职位,直到他1722年去世为止。雄心勃勃的年轻音乐家、音乐学家约翰·玛特森曾想成为莱因肯在汉堡教堂的接班人,但他未能成功。1705年,一些教会长老企图任命约翰·玛特森作为莱因肯的接班人,也未能成功。因为当时的惯例是谁要想成为某个教堂的管风琴师,就必须与老琴师的女儿结婚,此处是与莱因肯的女儿凯瑟琳结婚。莱因肯79岁去世。与当时大多数的管风琴师不同,莱因肯在生前就被誉为德国最好的管风琴家之一,他死时很富裕。不过,莱因肯没有安葬在汉堡,而是葬在吕贝克(他的女儿死在那里,他就埋葬在女儿坟墓的旁边)。

莱因肯与他的同学迪特里希·布克斯特胡德作为北德管风琴学派最重要的代表人物,对汉堡的音乐生活,特别是对文森特·吕贝克和J.S.巴赫影响很大[①]。他在1678年创建的汉堡歌剧院是德国最早的公众歌剧院之一。他参加过首次在汉堡举办的古钢琴比赛,其卓越的即兴演奏能力远远超出了所有选手,成为那里键盘艺术界的核心人物。

约翰·亚当·莱因肯在汉堡和整个德国北部地区的手稿大部分已遗失。1687年,莱因肯在汉堡出

① 莱因肯与迪特里希·布克斯胡德(Dieterich Buxtehude)关系密切,对文森特·吕贝克(Vincent Lübeck)和约翰·塞巴斯蒂安·巴赫(Johann Sebastian Bach)影响很大。

版了6本古钢琴奏鸣曲集,标题写着《圣歌音乐》[①]。这些乐曲包含了阿勒曼德、库朗特、萨拉班德和吉格。莱因肯也一直致力于为他以前工作过的德芬特市寻找举办音乐会的赞助商。

J. S. 巴赫显然受到莱因肯音乐形式的深刻影响,遗憾的是,能证明这段历史的直接资料现在已全部丢失了,但从一些间接资料中依然可见端倪。1700—1702年,年轻的巴赫在吕内克教堂学习并定期前往汉堡,聆听莱因肯的北德合唱幻想曲风格的键盘即兴演奏。每星期六晚上J. S. 巴赫在圣杰灵教会听晚祷。莱因肯会在教堂礼拜仪式这个特殊的时刻运用教会歌曲进行出色的即兴演奏,在当时非常普遍[②]。事实上,巴赫1702年从吕内堡返回德国中部之后,就把莱因肯的创作方法大量运用在他自己的创作中。J. S. 巴赫在魏玛的教堂担任管风琴音乐家几年后,准备为羽管键琴创作。他的兴趣日益从排列赋格(permutatiefuga,一个有许多特定种类重复的赋格曲模型)转向世俗键盘音乐创作。这时莱因肯的音乐创作方法引起了他的注意。这一点我们可以从巴赫的古钢琴和世俗器乐的合奏曲找到根据。莱因肯在《圣歌音乐》(音乐的花园)中的那种非常富有才华的创作方式、作曲技法,在巴赫丰富的古钢琴、世俗器乐合奏中比比皆是。1720年,莱因肯听了巴赫在汉堡圣杰灵教会教堂里采用即兴方法演奏的赞美诗后说(意译):"我原认为这种艺术死了,但我发现你保有着它。"[③]

图6-4　莱因肯像

图6-5　巴赫抄写的莱因肯《巴比伦河的水》的副本

巴赫的这次即兴演奏,很可能是北德艺术流派合唱幻想曲的最后一次演奏。1700年在吕内堡任管风琴师的作曲家乔治·博姆认为,巴赫15岁时创作的器乐曲就好像从莱因肯那里拷贝来的一样。他认为,巴赫在路德的诗歌《巴比伦河的水》基础上即兴创作的冗长幻想曲,是向莱因肯同一体裁的大型幻想曲表示敬意。2006年在魏玛发现了巴赫最早的亲笔签名手稿,这是巴赫1700年在吕内堡为老师乔治·博姆抄写的莱因肯《巴比伦河的水》的副本(图6-5)。

任何艺术的发展均不可能摆脱环境的影响,古钢琴艺术也是一样。由于巴洛克时期大多数德奥音乐家都把击弦古钢琴作为演奏、教学、作曲和练习的主要键盘乐器使用,这就必然会产生大量适合击弦

[①] 完整的标题内容是"Hortus Musicus recentibus aliquot flosculis Sonaten, Allemanden, Couranten, Sarabanden, et Giguen cum 2. Viol., Viola et Basso continuo."。

[②] J. S. 巴赫每星期六晚上在圣杰灵教会(St. Catharinenkirche)听莱因肯的即兴演奏。

[③] 原文为"Ik dacht dat deze kunst gestorven was, maar ik zie in u leeft zij voort."。见:约翰·亚当·莱因肯,由蒂莫西·A. 史密斯撰写。

古钢琴演奏的音乐作品。然而,当时又要求同样一首作品可以在两种古钢琴上演奏,这就对德奥古钢琴音乐家的创作提出了更高的要求。极高的要求产生了非同一般的作品,德奥古钢琴音乐表现了独特的风格,进而产生最终引领西方键盘艺术发展的契机和一大批享誉欧洲的键盘艺术先锋人物。

二、影响欧洲的德国古钢琴组曲

在德奥古钢琴艺术发展的历史进程中,17世纪是一个重要时期,一批对欧洲古钢琴组曲创作产生重要影响的先锋人物出现在德奥地区。其中,最有影响的一位就是约翰·雅各布·弗罗贝格尔(图6-6)。

图6-6 约翰·雅各布·弗罗贝格尔(1616—1667)与大键琴作品《沉思录幻想曲》

弗罗贝格尔出生于斯图加特的一个音乐家庭,得到父亲的真传[①]。当时的斯图加特汇聚了来自欧洲各地的音乐家,城市的音乐生活丰富多彩。文献资料显示,除父亲外,他的老师显然还包括其他音乐家,如施泰格勒德尔、沙伊特、博雷尔等[②]。同时,他父亲存有大量的音乐资料,这些也可能有助于约翰·雅各布的早年学习[③]。这些资料表明,他在早年的音乐学习中已经接触到了各种各样的音乐风格。

15岁时(1631年),弗罗贝格尔受聘为维也纳的教堂管风琴师,在当时的报纸上,曾出现他与维克曼[④]

[①] 约翰·雅各布·弗罗贝格尔(Johann Jacob Froberger,1616—1667),德国巴洛克时期著名的作曲家、羽管键琴演奏家和管风琴家,较长时间担任维也纳宫廷风琴师。他是斯图加特教堂音乐总监巴西利厄斯(Basilius,1575—1637,符腾堡宫廷教堂的男高音,1621年成为宫廷乐长)的儿子。巴西利厄斯的11个儿子中有4个成为音乐家(约翰·雅各布,约翰·克里斯多夫,约翰·格奥尔和以撒),但只有约翰·雅各布曾在斯图加特符腾堡宫廷任职,因此,很可能他是第一个从父亲那里接受音乐训教。

[②] 约翰·乌尔里希·施泰格勒德尔(Johann Ulrich Steigleder,1593—1635),德国巴洛克作曲家和管风琴家。他是音乐世家子弟,祖父伍兹(Utz Steigleder,死于1581年)和父亲亚当(Adam Steigleder,1561—1633)都是音乐家,但他是施泰格勒德尔家族中最有名的成员。塞缪尔·沙伊特(Samuel Scheidt)1627年曾访问斯图加特,在此期间,他可能听过弗罗贝格尔在宫廷教堂的演唱并进行过指导,但没有直接证据。当时,一个英国宫廷的琉特琴演奏家安德鲁·博雷尔(Andrew Borell)曾在此工作,宫廷档案表明,他在1621年至1622年2月2日教巴西利厄斯·弗罗贝格尔的儿子琉特琴,但不知是否为约翰·雅各布,但如果真是,就可以说明他之后对法国琉特琴音乐感兴趣的缘由。

[③] 巴西利厄斯的音乐库存中包含了一百多卷的音乐作品,其中包括若斯坎·德·普雷(Josquin des Prez)、塞缪尔·沙伊特(Samuel Scheidt)和迈克尔·普雷托里乌斯(Michael Praetorius)、不太知名的纽伦堡学派创始人约翰·施塔登(Johann Staden)、当时著名的维也纳宫廷乐长乔瓦尼·瓦伦蒂尼(Giovanni Valentini,以后教过约翰·卡斯帕尔·科尔)等人的作品。

[④] 马蒂亚斯·维克曼(Matthias Weckmann,1616—1674),德国巴洛克时期的音乐家和作曲家。约翰·雅各布·弗罗贝格尔与马蒂亚斯·维克曼之间的竞争众所周知,或许那时这种比赛更多具有广泛交流的成分。

比赛的报道。1637年,他得到教堂资助前往意大利随弗雷斯科巴尔迪学习音乐。1641年,他返回维也纳,继续担任宫廷管风琴师和室内乐音乐家,直到1645年秋天第二次前往意大利学习①。他在1649年回到维也纳,一直到1657年长时间间歇性地担任维也纳的宫廷键盘师②,并保持着宫廷首席音乐家的位置,成为德国当时享有盛誉的著名管风琴和古钢琴演奏家,是德国巴洛克早期最有名的作曲家之一。弗罗贝格尔曾于1652年在欧洲举办过一系列广受好评的音乐会,他的旅行演出足迹一直到巴黎。巡回演出期间,他结识了许多当时主流的法国作曲家③。

弗罗贝格尔曾跟随意大利、德国、法国以及英语国家的音乐家学习,这大大开拓了他的艺术视野。同时,他有机会到欧洲各地巡回旅行演出,这使得他很有可能接触到当时的各种音乐样式。在现代西方音乐学者的研究成果中,弗罗贝格尔通常被认为是巴洛克古钢琴组曲的首创者④。他创作的古钢琴音乐作品不仅是18世纪德国巴洛克键盘艺术的先驱,而且在当时的欧洲具有很大影响。

尽管弗罗贝格尔生前仅有根据弗朗索瓦·罗巴德⑤赋格随想曲风格创作的小品和《六声音阶幻想曲》⑥这两部键盘作品得以出版,但他的古钢琴音乐创作以手抄本的方式在欧洲广泛流传⑦。从这些作品中可以发现,弗罗贝格尔完成了德国古钢琴音乐的典型形式,其中包括组曲、利切卡尔、坎佐纳、幻想曲、赋格曲和托卡塔等。他不断改变创作方法,甚至有些作品的整个乐章都有改变。

① 1637年6月,弗罗贝格尔得到一笔助学金去罗马学习,他随意大利音乐家弗雷斯科巴尔迪(Frescobaldi)学习了3年,同时去那里学习的还有许多其他皈依天主教的青年音乐家。以前认为弗罗贝格尔第二次去意大利是准备在贾科莫·卡里西米(Giacomo Carissimi)那里学习,但最近的研究表明,他最有可能在罗马师从亚他那修·基歇尔(Athanasius Kircher)。如果是这样,表明弗罗贝格尔已经掌握了键盘创作的技能(弗雷斯科巴尔迪在1643年去世前教他写作的方法),意图取得声乐创作技法。

② 弗罗贝格尔在1637年、1641—1645年和1653—1657年担任维也纳的宫廷键盘师。

③ 其中包括钱博尼埃斯(Chambonnières),路易斯·库普兰(Louis Couperin),可能还有丹尼斯·戈尔捷(Denis Gaultier)和弗朗索瓦·迪福(François Dufault)。后两者都是著名法国琉特琴创作风格特点的实践者,影响到弗罗贝格尔后来的大键琴套曲。1652年11月,弗罗贝格尔目睹了他的朋友、著名琉特琴弹奏者布兰科赫尔(Blancrocher)的死。虽然布兰科赫尔自己不是一个重要的作曲家,但他的死在库普兰、高提耶、迪福和弗罗贝格尔创作的音乐《墓地》(Tombeaux)中留下了历史印记。

④ 这可能有误导性的成分,因为这一时代法国作曲家创作的舞蹈组曲作品显示出旋律高于一切的特征,具有广泛影响。因此,较为准确的判断应当是其德国古钢琴组曲的首创者。

⑤ 弗朗索瓦·罗巴德(François Roberday,1624—1680),法国巴洛克管风琴演奏家、作曲家。他是由让·蒂特卢兹(Jean Titelouze)和路易斯·库普兰(Louis Couperin)确立的法国音乐传统的最后一个代表人物。今天留在人们记忆里的罗巴德作品,是他为赋格创作的四部分对位管风琴随想曲作品集。

⑥ 《六声音阶幻想曲》(*Hexachord Fantasia*),由基歇尔(Kircher)于1650年在罗马发表。

⑦ 弗罗贝格尔生前发表的作品仅有两首,大量保存下来的作品是通过验证的手稿。主要有利布罗·塞克尤多(Libro Secundo,1649年)和利布罗·库滕(Libro Quarto,1656年)的两部献给斐迪南三世的装饰华丽的古钢琴作品集。两部作品集都在维也纳被发现,装帧都是由弗罗贝格尔在斯图加特多年的朋友约翰·弗里德里希·索泰(Johann Friedrich Sautter)设计的。每本书有四章,包含24首作品,包含6首托卡塔乐曲和6部套曲。利布罗·塞克尤多增加了6首幻想曲和6首抒情歌曲;而利布罗季刊改为有6首利切卡尔(ricercar)和6首狂想曲(capriccios)。除了这些,还有著名的巴欧恩(Bauyn)手稿、大量的鲜为人知的来源,以及一些非常可靠的版本。如仅存的《冥想河畔马莫特未来》(*Méditation sur ma mort future*)的非删改(unbowdlerized)文本,想必在韦克曼(Weckmann)的手中;一些为夫妇演奏创作的斯特拉斯堡(Strasbourg)手稿;十二部套曲,可能是由迈克尔·布雷奥夫斯基编译。此外,在2006年发现了他的签名手稿(随即在索思比出售),报道称有35首乐曲,其中18首是以前未知的。从手稿日期推断,其中可能包含他最后的创作。由基吉女士的判断可知,利布罗·库滕第四集第25号(Q.IV.25)中的3首托卡塔乐曲很可能是弗罗贝格尔早期与弗雷斯科巴尔迪(Frescobaldi)学习时的创作,但鲍勃·冯·阿斯珀伦(Bob van Asperen)在2009年提出了疑问。

图 6-7　弗罗贝格尔的《坎佐纳》

大约在 1650 年,弗罗贝格尔几乎凭借一己之力建立了典型的巴洛克组曲形式。弗罗贝格尔的组曲中用了四种标准的舞曲类型:阿勒曼德、库朗特、萨拉班德和吉格。它们是固定部分,此外可以在吉格周围安排其他舞曲①(图 6-7)。

图 6-8 是他最著名的组曲作品之一②,在简单的主题上有 7 个舞曲形式的变奏。各个变奏都不同,如第二变奏是一首吉格舞曲,第六变奏是库朗特舞曲,第七变奏是萨拉班德舞曲。整首组曲没有装饰音,要求演奏者自由发挥,提供了大量表现的余地。后来,弗罗贝格尔采用吉格作为组曲的最后一个乐章,这种顺序在他去世后成为欧洲作曲家创作键盘组曲的标准。在新近偶然发现的一些标记特别丰富的手稿中,发现他有增加类似自由章节的迹象③。

图 6-8　弗罗贝格尔的《组曲》

弗罗贝格尔的古钢琴组曲几乎都是在巴黎之旅后写作的,随处可见法国琉特风格键盘音乐的痕迹,

① 对此,西方学者的研究有一些争议。在弗罗贝格尔最早有签名验证的作品《利布罗·塞克尤多》(Libro Secundo,1649 年)中,有 5～6 部套曲中只有 3 个乐章,没有吉格。唯独在第二首套曲中有吉格,添加为第四乐章(后来的第三和第五套曲都增加了吉格)。利布罗·库滕(Libro Quarto,1656 年)的套曲都有吉格的第二乐章。最早出现在 1690 年由阿姆斯特丹出版商莫蒂埃印刷的弗罗贝格尔作品中。

② 《利布罗·塞克尤多》(Libro Secundo,1649 年)第六组曲,其实是副标题为《奥夫的战局》(Auff die Mayerin)的一组变奏,第五变奏名为半音帕蒂塔(Partita Cromatica)。这是一部早期的作品,与后期的组曲无论在技术上还是在表达上都没有可比性。

③ 柏林歌唱研究会在 2004 年发现的弗罗贝格尔手稿(SA 4450)中,部分组曲配制成一对。在几首管风琴托卡塔中库朗特是从阿勒曼德中派生出来的,这非常罕见。大多数时候,弗罗贝格尔是将两个舞曲组成一对,开端有几分相似,但其余部分材料不同。

但他的键盘作品突破了法国传统①，完全放弃原来的舞蹈节奏，倾向于用更快的十六分音符音型构成旋律，短音型的运动方式和丰富的装饰都对典型风格有所突破。弗罗贝格尔大多数库朗特舞曲都用 6/4 拍，偶尔使用黑米奥拉比例②和库朗特典型的八分音符方式，还有的是在 3/4 拍，酷似意大利的科伦特节奏。萨拉班德大多是在 3/2 拍的时间，并采用 1+1/2 拍的节奏模式，而不是标准的重音在第二拍的节奏。吉格几乎都是赋格，无论是在混合拍（6/8）或三拍子（3/4）。不同部分可能使用不同的序列，偶尔第一部分的主题是另一部分的反向。奇怪的是，一些吉格使用 4/4 拍的节奏，并且与以强烈的狂喜为特色的 4/4 拍结局形成一对。弗罗贝格尔的所有舞曲都是由两个重复的部分组成，但它们很少在标准的"8+8"规范结构中。当出现某些对称结构时，往往是"7+7"或"11+11"的方式。更常见的是长或短乐句，以及其他结构方式（如第二句比第一句短）。这种不规则被弗罗贝格尔使用在所有舞曲创作中。

除了组曲，托卡塔是弗罗贝格尔唯一在一定程度上采用自由方式写作的键盘音乐体裁，它们通常是一些中等长度的作品。在管风琴的创作上，弗罗贝格尔多数采用严格的复调手法，它们具有编织紧密的结构，严格的复调技术和自由的即兴段落交替，而不是由众多短小部分组成的触技曲，让人联想到那些由罗西③创作的托卡塔，但弗罗贝格尔的托卡塔和弦更柔和、更美④。有趣的是，尽管弗罗贝格尔曾就读于意大利，但他的音乐受意大利音乐的影响很少。

弗罗贝格尔的全部幻想曲和利切卡尔⑤与意大利的作品显然属于不同派别⑥。弗罗贝格尔在德国建立了古钢琴组曲（帕蒂塔）的典型框架和形式。弗罗贝格尔的典型的利切卡尔或幻想曲是标准的对位作品，采用的是单一主题（由不同的节奏变化为不同的部分），主要主题有时与成对的另一个主题成为两个部分，通常有节奏和旋律之间的鲜明对比，整个作品坚持对位几乎完美如 17 世纪帕蒂塔（Pratica）的最高程度。最典型的特征是主题材料几乎基于一个音乐元素，这在当时是罕见的，有点像巴赫在 60～70 年后创作的作品（图 6-9）。

图 6-9　来自巴赫音乐作品中的六部利切卡尔主题

弗罗贝格尔在抒情性乐曲和随想曲技术方面也同样保守，它们基本上也是构建在设置的几个主题

① 弗罗贝格尔的阿勒曼德几乎与钱博尼埃斯一样避免强调用节奏暗示任何形式的规律性。钱博尼埃斯也使用类似的不规则的方式，萨拉班德始终在"8+16"的结构中。
② 黑米奥拉比例（hemiolas）来自希腊语的形容词 ημόλιος，意为"包含一个半""多出一半"，在音乐节奏上是 3∶2 的比例。
③ 米开朗琪罗·罗西（Michelangelo Rossi）也是弗雷斯科巴尔迪（Frescobaldi）的学生。
④ 17 世纪后期的大多数托卡塔是不严格的赋格曲，具有准模仿性。当一首托卡塔有几个赋格插入段时，一个主题就可以用于所有段落，并且有节奏的变化。尽管弗罗贝格尔的托卡塔与弗雷斯科巴尔迪的和声含量没有什么不同，但他的赋格部分总是更侧重于主题旋律的延续性。
⑤ 利切卡尔（ricercar）是一种文艺复兴后期的音乐体裁。利切卡尔一般分为两种类型：第一类利切卡尔是主要齐唱的音乐作品，第二类利切卡尔是对位型模仿，并且最终发展成为赋格。
⑥ 在弗雷斯科巴尔迪的创作中，幻想曲是相对简单的对位组成的扩展，后逐渐发展到激烈程度时，复杂的节奏导致对位混乱；他的利切卡尔基本上是非常严格的对位作品，清晰的轻松线条和结构有点过时。

（通常是 3 个，最多 6 个）上的变奏①，对位法与和声都非常相似②。

弗罗贝格尔是最早为古钢琴创作叙述性标题作品（部分组曲也是第一次将这类作品合并而成）的作曲家之一。几乎所有的这类作品都非常有个性，风格酷似他的阿勒曼德，但在不规则性和风格上有所突破。这些作品经常以音乐的隐喻性为特色。例如，弗罗贝格尔用一个快速的下行音阶代表布兰格瑞兹致命的坠下楼梯，用上行音阶代表斐迪南上升到天堂③。弗罗贝格尔往往会提供详细的作品解释④，将此作为作品的组成部分。弗罗贝格尔的阿勒曼德以及他的那种纲领性作品结构⑤和风格，通过路易斯·库普兰的努力，促成了巴洛克前奏曲的发展。

图 6-10　阿勒曼德，来自《小船在莱茵河中》
(*Faite en passant le Rhin*)

① 随想曲（cappriccios）、狂想曲（capriccios）也与弗雷斯科巴尔迪流派之间的区别一样。弗雷斯科巴尔迪的主题是任意数量。
② 利布罗第二随想曲的《利切卡尔》，有 6 首狂想曲（capriccios）和 6 首利切卡尔（ricercar）。
③ 用以描绘他悲叹琉特琴弹奏者布兰科赫尔（Blancrocher）和斐迪南四世（Ferdinand IV）之死。在悲叹斐迪南三世结束他命运的作品中，他三次重复单一的 F 音，用以表现他的心情。
④ 弗罗贝格尔的阿勒曼德《小船在莱茵河中》(*Faite en passant le Rhin*)（图 6-10），有编号的 26 个段落中每一个都有解释；在写布兰科赫尔的作品中也有功能性的序言，讲述了诗琴弹奏者死亡的情况；一些作品有书面指示出如"强"和"弱"（回音效果）、顺当、文雅、审慎（表现散板）等特征。
⑤ 弗罗贝格尔的 20 多首组曲，大部分固定采用阿勒曼德舞曲（allemande，德国舞曲）、吉格舞曲（gigue，英国舞曲）、库朗特舞曲（couvant，法国舞曲）、萨拉班德舞曲（sarabande，西班牙舞曲）。

弗罗贝格尔是历史上第一个主要创作键盘音乐作品的作曲家,也是第一个把两种古钢琴(harpsichord/clavichord)和管风琴放在同样重要位置的键盘艺术家,他的许多作品是专为击弦古钢琴创作的[1]。广泛的旅行演奏和自身的音乐才能,使得弗罗贝格尔吸收不同民族的风格并将其纳入他的音乐中。总的看来,他的音乐抒情、强壮、富有深刻的表现力,但和声较简单;他的键盘作品可以在包括管风琴的任何键盘乐器上演奏。弗罗贝格尔的贡献在于发展了那个时代每一种类型的键盘音乐创作形式,为古钢琴在德国的进一步发展奠定了扎实的基础。虽然,法国古钢琴学派以其组曲享誉世界,然而,键盘艺术发展史上第一位确立古钢琴组曲形式的是弗罗贝格尔,他实际上影响了欧洲主要作曲家古钢琴组曲的创作,他以及其他国际化的德国作曲家[2]大大促进了欧洲传统键盘艺术的交流,他的古钢琴音乐是目前仍在音乐会上出现的早期古键盘艺术作品之一。

弗罗贝格尔的创作很早就受到广泛关注,与他同时代的许多音乐家都研究他的作品[3],如路易斯·库普兰深受弗罗贝格尔创作风格的影响[4]。1648—1649年,弗罗贝格尔可能教过约翰·卡斯帕·科尔。据说,为使儿子成为优秀的作曲家,J.S.巴赫一直渴望C.P.E.巴赫跟随弗罗贝格尔学习。此外,后世的不少音乐家也非常关注弗罗贝格尔[5]。

尽管17～18世纪的欧洲是复调音乐作品受到高度评价的时代,但直到今天,人们还是记得弗罗贝格尔对键盘组曲发展做出的首要贡献。事实上,正是他超过同时代音乐家的创新性和想象力建立了当时标准的舞曲音乐形式,为J.S.巴赫集大成的古钢琴艺术铺平了道路。

三、受意大利影响的南德古钢琴艺术

17世纪,德国南部的古钢琴艺术与北德学派有较大区别,南德学派的代表约翰·卡斯帕·科尔(图6-11)以及奥匈帝国最有影响的意大利作曲家帕格莱蒂等先锋人物的创造性艺术成就对巴赫和亨德尔产生了不容忽视的影响。

约翰·卡斯帕·科尔[6]是一个教堂管风琴师的儿子,幼年即显现出良好的音乐天赋,父亲为他进行音乐启蒙后,成为维也纳宫廷乐长乔瓦尼·瓦伦蒂尼[7]的学生。后来他又到罗马留学,受教于罗马乐

[1] 如《规定在C/E-c同音上演奏分解八度》(Disposition C/E-c mit kurzer gebrochener Oktave spielbar)这部作品,就属于巴洛克击弦古钢琴演奏家最重要的保留曲目之一。

[2] 如约翰·卡斯帕·科尔(Johann Caspar Kerll)和乔治·缪法特(Georg Muffat)等。

[3] 如约翰·帕赫贝尔(Johann Pachelbel)、迪特里希·布克斯胡德(Dieterich Buxtehude)、乔治·缪法特(Georg Muffat)和他的儿子戈特利布·缪法特(Gottlieb Muffat)、约翰·卡斯帕·科尔(Johann Caspar Kerll)、马蒂亚斯·韦克曼(Matthias Weckmann)、路易斯·库普兰(Louis Couperin)、约翰·基恩贝格(Johann Kirnberger)、约翰·尼古劳斯·福克尔(Johann Nikolaus Forkel)、乔治·博姆(Georg Böhm)、乔治·亨德尔(George Handel)和约翰·塞巴斯蒂安·巴赫(Johann Sebastian Bach)。

[4] 弗罗贝格尔对路易斯·库普兰(Louis Couperin)的创作影响深远。据西方学者的研究,库普兰那首具有广泛影响的前奏曲甚至带有副标题"仿照德国弗罗贝格尔先生的模样"。通过库普兰音乐的广泛传播,法国风格的键盘前奏曲被带入了不可估量的发展变化之中。

[5] 莫扎特创作的《六声音阶幻想曲》(Hexachord Fantasia)明显拷贝了他的创作风格,甚至贝多芬通过阿尔布雷希茨贝格(Albrechtsberger)的教诲也知道和了解了弗罗贝格尔的作品。

[6] 约翰·卡斯帕·科尔(Johann Caspar Kerll,1627—1693),德国巴洛克时期重要的作曲家和键盘乐器演奏家。

[7] 乔瓦尼·瓦伦蒂尼(Giovanni Valentini,1582—1649),意大利巴洛克作曲家、诗人、键盘乐器演奏家。虽然瓦伦蒂尼占据了他那个时代最负盛名的音乐职位之一,但被同时代的音乐家克劳迪奥·蒙特威尔第(Claudio Monteverdi)和海因里希·许茨(Heinrich Schütz)等人所掩盖,在今天,他几乎被遗忘。人们记忆中他最有创新性的是使用了不对称结构,并且他是约翰·卡斯帕·科尔(Johann Caspar Kerll)事实上的第一个老师。

派的音乐大师卡里西米①。

图6-11　约翰·卡斯帕尔·科尔肖像

图6-12　贾科莫·卡里西米肖像

回到德国后,科尔在维也纳开始了专业音乐生涯。他首先担任维也纳教堂的管风琴师,随后在慕尼黑教堂任职。1647年,著名奥地利艺术赞助人利奥波德大公②聘他担任布鲁塞尔的宫廷乐师,大约在1648年,又送他到罗马去研究意大利音乐③。1651年和1652年,他前往欧洲各地进行旅行演出。他的名气开始迅速增长,很快成为当时最知名的音乐家之一④,被称为"天才作曲家"和"杰出的老师"。

科尔在当时虽然是一个著名的、有影响力的作曲家,但遗憾的是,他的许多作品目前已经遗失⑤。科尔幸存下来的键盘音乐作品主要在管风琴和古钢琴两个方面,展现出典型的德国南部风格:严谨德国式对位结合意大利音乐的风格和技巧。在随想曲、托卡塔和坎佐纳上,他仿照弗雷斯科巴尔迪的样式⑥。在赋格主题的重复中,将音乐表达特定思想发展到极致,但和声的结构更复杂。科尔的高超的写作技巧表明他掌握了意大利的音乐风格,并将意大利风格与严格的德国对位技巧结合得非常巧妙。

科尔的个人风格在当时很不寻常,他创作的大多数键盘作品无论在管风琴上还是在大键琴上均可演奏。他创作的托卡塔广泛采用对比的手法,八首托卡塔对应八个教会调式,时而自由交替,时而严格

① 贾科莫·卡里西米(Giacomo Carissimi,1605—1674),意大利作曲家。他是早期巴洛克风格最有名的大师之一(图6-12)。
② 利奥波德·威廉(Archduke Leopold Wilhelm of Austria,1614—1662),奥地利大公,奥地利的军事统帅,1647—1656年担任西班牙-荷兰总督。
③ 在罗马,他与约翰·雅各布·弗罗贝格尔同时向弗雷斯科巴尔迪学习了很短时间就回到布鲁塞尔。
④ 1649年至1650年冬季,他再次离开布鲁塞尔前往德累斯顿,参加奥地利菲利普四世与西班牙公主玛丽·安妮的婚礼,后在维也纳、摩拉维亚等地游历,最终在1655年回到布鲁塞尔。1656年2月,他接受了慕尼黑斐迪南·玛丽亚教堂的聘请,担任那里的音乐副主管。3月,他接替乔瓦尼·贾科莫普罗任教堂的音乐主管。
⑤ 虽然科尔是一个著名的、有影响力的作曲家,但他的许多作品目前已经丢失。他特别引人注目的是声乐作品,已知的有11部歌剧和24首奉献仪式歌曲,从他的宗教音乐作品中可以看出受海因里希·许茨(Heinrich Schütz)的影响。科尔亲自为自己的作品建立了(不完整)目录年表(它是现存最早的一个特定的作曲家的作品专题目录),列出了22首作品,其中18首是1676年后创作的,包括1686年为调制管风琴创作的一首作品。已知最早的一首键盘作品是《A大调四声部寻求曲》(*Ricercata à 4 in A*),也被称为《在气缸音韵转位中的寻求曲》(*Ricercata in Cylindrum phonotacticum transferanda*),于1650年在罗马出版。
⑥ 全部作品所采用的键盘创作技巧与吉罗拉莫·弗雷斯科巴尔迪(Girolamo Frescobaldi)几乎完全一致。

对位,有反差很大,并频繁采用 12/8 的吉格作为结束,只有四首舞蹈组曲和两首管风琴托卡塔可能是例外①。

科尔的坎佐纳由典型的几个赋格段构成,现存的两首固定音型的作品是帕萨卡利亚和恰空舞曲,两者都建立在一个下行的低音模式上②。他用新的意想不到的办法解决不协和和弦。他也喜欢写描绘性的音乐,他最有名的两个键盘作品都是描述性的③。《巴塔利亚》中大张旗鼓般的众多重复类似主题成为特色④,这种手法来源于胡安·包蒂斯塔·何塞·卡瓦尼列斯⑤,虽然基于同样的思路,但结构更复杂。这种重复一个特定主题的理念在科尔的音乐创作中达到了极限⑥。

通过科尔的创作可以看出德国南部的键盘音乐更多受到意大利的影响。

科尔也是一位优秀的教师,他的创作对后来的德国作曲家影响巨大。他的学生包括阿戈斯蒂诺·斯特凡尼⑦、弗朗兹·莫施霍泽尔⑧,可能还包括约翰·帕赫贝尔⑨。两位巴洛克晚期最重要的德国作曲家 J. S. 巴赫和亨德尔都经常模仿科尔的作品进行创作⑩。亨德尔常借用科尔的音乐片段作主题,有时甚至对整首作品加以改编。巴赫曾将科尔的作品改编为弥撒。

在奥匈帝国时期的维也纳,有一位来历不明的键盘艺术家,他就是出生在意大利但后成为维也纳最有影响且最重要的外国作曲家之一的亚历山德罗·帕格莱蒂⑪(图 6 - 13)。

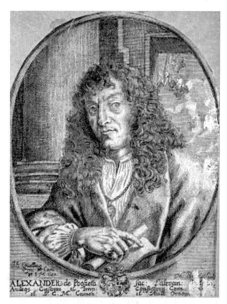

图 6 - 13　一幅 17 世纪晚期的亚历山德罗·帕格莱蒂肖像(原画遗失),后由简-伊拉斯谟·奎利纳斯雕刻完成

① 他的四首舞蹈组曲让人联想到弗罗贝格尔的组曲,但其中两首含有变化的乐章;托卡塔与弗罗贝格尔的托卡塔很相似,但第四首《带硬度和绑带的彩色托卡塔》(Toccata cromatica con durezze e ligature)和第六首《踏板托卡塔》(Toccata sesta per il pedali)不同。

② 他的一首帕萨卡利亚和一首恰空舞曲都是基于"数字低音"模式创作的。

③ 科尔最有名的两首键盘作品都是描述性的标题音乐作品。如《战争场面》(Battaglias)主要描述了战争场面,其中有对酒吧特色喧嚣的描绘;《布谷鸟》(Der Kuckuck)则是模仿了布谷鸟。

④ 《巴塔利亚》(Battaglia)是一首在 C 大调上的描述性作品;《杜鹃随想曲》(Capriccio sopra il Cucu)是仿照弗雷斯科巴尔迪的创作手法,基于对布谷鸟叫声的模仿。

⑤ 胡安·包蒂斯塔·何塞·卡瓦尼列斯(Juan Bautista José Cabanilles,也称胡安·包蒂斯塔·何塞普,1644—1712),西班牙瓦伦西亚大教堂的风琴师和作曲家。他被许多人认为是西班牙最伟大的巴洛克作曲家,被称为"西班牙巴赫"。

⑥ 在后来的《尊主三色调》(the Magnificat tertii toni)中,一个赋格主题由反复十六次的 E 构成。

⑦ 阿戈斯蒂诺·斯特凡尼(Agostino Steffani,1654—1728),意大利传教士、外交官和作曲家。

⑧ 弗朗兹·莫施霍泽尔(Franz Xaver Murschhauser,1663—1738),德国作曲家和理论家。

⑨ 约翰·帕赫贝尔(德语:Johann Pachelbel,1653—1706),巴洛克时期的德国音乐家,"数字低音时代"的管风琴大师。

⑩ 从亨德尔(Handel)和约翰·塞巴斯蒂安·巴赫(Johann Sebastian Bach)的作品中可以看出科尔的影响力。亨德尔经常用从利尔的作品中借来的主题和音乐片段进行创作,巴赫将科尔的弥撒改编成圣咏(Sanctus)乐章(D 大调圣咏,BWV 241)。

⑪ 亚历山德罗·帕格莱蒂(Alessandro Poglietti,17 世纪初—1683)是巴洛克时期的键盘艺术家和作曲家。在目前所掌握的西方文献资料中,关于亚历山德罗·帕格莱蒂的早期生活(包括他的出生日期和地点)不详,他很可能是 1630 年出生在意大利的托斯卡纳,大约是在罗马或博洛尼亚接受音乐训练。17 世纪下半叶来到维也纳,成为利奥波德一世最喜爱的作曲家,从此定居下来,在那里他获得了极高的声誉。帕格莱蒂从 1661 年起获得宫廷风琴师一职长达 22 年,直到土耳其围攻维也纳之战时在维也纳去世。

帕格莱蒂最早出现在奥地利是 1661 年,很快成为卡佩尔耶稣教会教堂(图 6-14)的音乐总监。1661 年 7 月 1 日,他被奥地利皇帝利奥波德一世任命为维也纳皇家乐师①,从此,他在维也纳定居下来,并迅速成为当地有名的教师,以及古钢琴演奏家和作曲家,在当时拥有至高无上的声誉。在维也纳,帕格莱蒂创作了大量意大利风格的宗教音乐,包括各种高质量的经文歌和弥撒作品,但更多更有影响的创作混合了当时具有各种音乐元素的古钢琴音乐作品,此外,他还写了许多当时受到人们广泛喜爱的器乐作品。帕格莱蒂是一个器乐创作高手,创作了许多器乐组曲和奏鸣曲,如切尔卡尔、赋格等,还有标准舞曲,这表明,他已经完全掌握了巴洛克风格的器乐创作技巧。他生前创作的器乐奏鸣套曲成为人们争相效仿的风格模式②。帕格莱蒂的键盘音乐再加上约翰·卡斯帕尔·科尔的创作,是从弗雷斯科巴尔迪到巴洛克后期之间过渡时期的代表。

图 6-14　卡佩尔耶稣教会教堂
帕格莱蒂从 1661 年开始担任这里的管风琴师

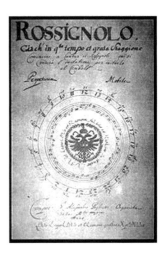

图 6-15　《罗西尼奥尔》
(*Rossignolo*)(1677 年)的封面

帕格莱蒂的键盘作品主要是为管风琴和古钢琴③创作的,其中最重要的作品是两部组曲。

第一部是从未公开出版过的《12 首为利切卡尔创作的键琴曲集》,很可能是为管风琴创作的,属于传统的弗雷斯科巴尔迪风格,具有严格对位风格的创作技巧,这种创作模式在维也纳成为广泛效仿的对象,是巴赫《赋格艺术》的先声④,在他生前成为被广泛模仿的典范。

第二部作品是由多乐章构成的古钢琴独奏曲集《罗西尼奥尔》⑤。这部曲集,尤其显示出与众不同的风格,其中有许多采用标题性手法创作的音乐,包括了大量对自然声音的模仿,在当时就已经得到了许

① 此前,只有约翰·雅各布·弗罗贝格尔得到过这个职位。由于巨大的名声,帕格莱蒂被授予"骑士"称号,也正是由于他巨大的名声,在 1683 年奥斯曼帝国军队围攻维也纳时,帕格莱蒂被残忍地杀害,他的孩子被掳走。
② 他的一组 12 首利切卡尔(管风琴的赋格)是比较流行的收藏品,它们揭示出他精通这类体裁。其中,以流行的德语圣诞歌曲《弗罗伊登赖希的一天》(*Der Tag, der ist so freudenreich*)创作的管风琴赋格曲后来被巴赫引用在自己的作品中。
③ 他最精彩的古钢琴作品有《夜莺》(*Rossignol*)及《匈牙利叛乱》(*Suite sopra la rebellione di Ungheria*)等。
④ 《12 首为利切卡尔创作的键琴曲集》(*A Collection of 12 Ricercares*)中的作品,属于弗雷斯科巴尔迪的菲奥里音乐(*Fiori musicali*)传统,曾是巴赫《赋格艺术》(*The Art of Fugue*)学习的楷模。
⑤ 《罗西尼奥尔》(*Rossignolo*,1677 年)(图 6-15)是他最重要的一部作品,是帕格莱蒂呈现给利奥波德一世和他的妻子埃莉诺·玛格达莱妮(Eleonor Magdalene)的,这本曲集中包括以下作品:托卡塔与坎佐纳(*Toccata and Canzona*)、一个标准的阿勒曼德-库朗特-萨拉班德-吉格组曲,其中的每一个乐章都有反复(阿勒曼德有两个反复)、德国咏叹调和 20 个变奏(*An Aria Allemagna with 20 Variations*)、基于一个单一主题的组曲(*A Set of Pieces Based on a Single Theme*)。

多音乐家的关注。这部作品不仅采用了高超的音乐创作手法对欧洲音乐传统进行了继承(如里拉琴)，而且选用了欧洲各地的音乐元素进行模仿(如波西米亚风笛、匈牙利小提琴以及法国风格曲等)[①]。

帕格莱蒂是最早采用描绘性音乐创作手法的作曲家之一，他创作的古钢琴音乐往往附有叙述性标题[②]。组曲《匈牙利叛乱》是描绘1671年匈牙利新教叛乱的作品，音乐将叛乱本身进行了形象的写照：首先有一首短小的小托卡塔，阿勒曼德的标题是《监狱》，库朗特的标题是《审判》，萨拉班德的标题是《叛决》，吉格的标题是《犯人的手脚被绑着》，加上一个悲剧性的结局段——"斩首"。在这些舞曲之后，接着是一首帕萨卡利亚，最后一个小节的结束句标着"钟声"[③]。

帕格莱蒂作品展示了他对键盘演奏技巧的丰富和拓展。在《A小调组曲》的基格曲中，左手出现了重复演奏的和弦和八度的三连音。托卡塔和其他一些作品中的高-低音区的对比完全超出了一般古钢琴乐器上的琴键，各种重复音和快速的移动都是前所未见的。他为古钢琴提供了更为广阔的表现空间。为此，他撰写了键盘乐器演奏技术和创作手法的论著，是17世纪不可多得、最重要的音乐理论文献。

帕格莱蒂在古钢琴艺术发展史上具有重要地位。首先是他的键盘音乐创作，帕格莱蒂巧妙地将意大利式悠长而优雅的旋律与日耳曼人喜爱的对位法结合起来，以创造性的和声拓展了键盘器乐的色彩，近几十年来，帕格莱蒂的《罗西尼奥尔》再次确立了其作为早期键盘曲目重要支柱之一的地位，它可能是巴赫创作《戈德堡变奏曲》以前最为现代人关注的音乐作品。其次是他对古钢琴演奏技术发展的贡献，他的《库尔策术语手册》(1676年)[④]是现存最早的键盘演奏技术指南，也是现代钢琴学生不可忽视的演奏传统。今天，帕格莱蒂的键盘艺术重新得到人们的关注，许多现代作曲家争相模仿他古钢琴音乐创作中的某些特征，如波希米亚风笛、匈牙利小提琴等。然而，他的音乐理论文献却尚未得到应有的关注，这就使得巴洛克时期德国古钢琴演奏艺术在弗雷斯科巴尔迪到巴赫的过渡中形成了一个断层。

综上所述，击弦古钢琴的出现早于拨弦古钢琴，从文艺复兴早期在德语国家兴盛后，虽短时间在欧洲各国广泛传播，但很快受到拨弦古钢琴的挤压。此后，击弦古钢琴艺术大部分是在德奥各国发展，一直到巴洛克后期钢琴诞生为止。在大多数情况下，这一时期德奥作曲家创作的键盘音乐作品只要没有明确标记，就意味着演奏家可以选择任何键盘乐器(两种古钢琴或管风琴)来演奏。约翰·塞巴斯蒂安·巴赫一生钟爱击弦古钢琴，专为其创作了不少作品，而且西方音乐学者认为，巴赫的前奏曲和创意曲、十二平均律中的前奏曲和赋格曲等大量主要作品同样适用于两种古钢琴演奏，研究这些作品时不能忽视击弦古钢琴。受其影响，德国击弦古钢琴制作工艺被推动，甚至可以说，这时著名的击弦古钢琴制作家都在德国[⑤]。

① 《比扎拉的罗西尼奥尔咏叹调》(*Aria bizarra del Rossignolo*)要求非常高，它以名家作品为基础，加上帕格莱蒂根据《夜莺》的呼叫改编而成。许多德国咏叹调变奏的模仿音乐非键盘乐器化(如5首里拉变奏，11首巴伐利亚芦笛变奏，等等)；且不拘一格地选用或外国或各地区民间传统音乐(如：15首法国风格曲的变奏)。

② 《坎佐纳与亨纳鸡鸣的随想》(*Canzon und Capriccio über das Henner und Hannergeschreÿ*)是一首模仿母鸡和公鸡的随想曲。

③ 帕格莱蒂的《匈牙利叛乱》组曲描绘了叛军攻占，叛军捕获被处决，并且用教堂钟声模仿叛军对信仰的践踏等。

④ 《库尔策术语手册》(*Compendium Oder Kurtzer Begriff*, 1676年)不仅是为键盘音乐创作撰写的论文，也提出了许多演奏的技术方法。

⑤ 著名的击弦古钢琴制作者有汉堡(Hamburg)的约翰·阿道夫·哈斯(Johann Adolph Hasse)，弗莱贝格(萨克森)的戈特弗里德·西尔伯曼(Gottfried Silbermann)，安斯巴赫(Ansbach)的克里斯蒂安·戈特洛布·休伯特(Christian Gottlob Hubert)，这三位都是在西方史册上留名的乐器制作大师。

第二节　德奥古钢琴艺术成就

进入18世纪，德奥音乐家在古钢琴艺术领域开始了更为大胆超前的探索历程，取得了一系列骄人的成就。今天，绝大部分从小学习钢琴的孩子都会弹小奏鸣曲，其中包含库瑙的作品。

一、德国古钢琴艺术大师——库瑙

成立于1980年，介绍过无数杰出巴洛克和古典时期音乐的英国复古乐团①推出过"唤起一个朦胧身影"的新系列②，那个名叫约翰·库瑙③的是什么人？他为什么经常出现在巴赫和亨德尔传记的注脚中？

库瑙（图6-16）生长在一个音乐世家，他由于拥有美妙的歌喉以及超出一般孩子的音乐接受能力，大约9岁时就成功地进入了一所著名的音乐学校的合唱团④，后随当时著名音乐家文森佐·阿尔布里齐⑤学习，接受了正规的音乐教育，成为唱诗班的领唱歌手。1680年，因为德累斯顿瘟疫流行，他前往齐陶继续学习，并因为卓越的音乐才华被当地市议会任命为教堂音乐总监⑥。1682年，他来到莱比锡这座令他获得巨大声誉的城市，进入莱比锡大学学习法律，大学毕业后成为一名合格的辩护人，终身定居于此。1684年，他成为圣托马斯教堂（在巴赫之前）的领唱者和管风琴师⑦。1688—1689年是库瑙辉煌事业的真正开始。1688年，他创立了一个音乐研究会，举办了一系列音乐会。作为一位音乐家，特别是作为一名管风琴演奏家和音乐教师，他的才能得到认可⑧。他指挥演出、创作，也参与教学，库瑙受到同时代和接班人的普遍尊敬，许多德国作曲家或直接

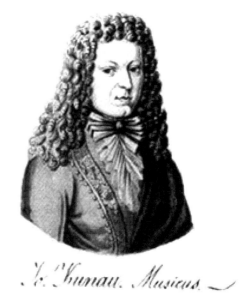

图6-16　约翰·库瑙肖像
来源：http://en.wikipedia.org/wiki/Johann_Kuhnau

① 王的组合（The King's Consort）是由英国指挥家和古钢琴演奏家罗伯特·金（Robert King, 1960年生于温伯恩）创建的英国复兴古代音乐的乐团，他们已拥有超过90部作品的唱片，主要是由海波唱片公司录制，出售光碟超过100万张。乐团在英国国际旅游季举办各种音乐会。
② 王的组合推出的这个新系列开始的六首作品由约翰·库瑙创作。库瑙是在J.S.巴赫之前莱比锡托马斯教堂（the Thomaskirche in Leipzig）的音乐总监。
③ 约翰·库瑙（Johann Kuhnau, 1660—1722），德国巴洛克时代的作曲家、键盘乐器演奏家。他出生在波希米亚的盖森（Geising）一个信奉路德新教的音乐家庭。
④ 库瑙9岁时在德累斯顿的克罗依茨学校（Kreuzschule）试演后加入德雷斯德纳十字合唱团（Dresdner Kreuzchor）演唱，并随赫林（Hering）和本托尔（Bental）学习。
⑤ 文森佐·阿尔布里齐（Vincenzo Albrici, 1631—1695/1696）是意大利作曲家巴托洛梅奥（Bartolomeo）的兄弟，法比奥（Fabio）和亚历山德罗·科斯坦蒂尼（Alessandro Costantini）的侄子。
⑥ 库瑙曾在齐陶（Zittau）的教堂教学和创作。
⑦ 库瑙被任命为托马斯教堂（Thomaskirche）的领唱者（cantor），并在1701年成为莱比锡大学的音乐总监。
⑧ 从1699年起，库瑙兼任圣尼古拉教堂的音乐指导，同时也是圣保罗教堂（Paulinerkirche）的音乐总监。

跟他学习①,或以其他方式表明他们对他的推崇。他是巴洛克时代德国特别是莱比锡一位极为重要的作曲家。

库瑙在晚年患了严重的疾病,导致一些竞争对手侵犯到他的权益②。同 J. S. 巴赫后来的经历一样,他也遭受到"保守"名声的烦恼:他对歌剧显然很有兴趣,曾作为律师协助创立了莱比锡歌剧院。然而在晚年,他曾以莱比锡"音乐领袖"的身份出言反对当时出现的"新歌剧风格",一时间,他的批评极大地威胁到新贵泰勒曼的活动。

作为作曲家,库瑙的创作主要集中在声乐和键盘音乐领域。库瑙的声乐创作以合唱为主,他一生创作过经文歌、康塔塔等各种宗教音乐体裁的作品,也创作过世俗声乐作品,不过他的世俗声乐作品今天已经全都佚失,保存下来的都是宗教康塔塔和键盘音乐。

图 6-17 库瑙漫画像

来源:http://www.britannica.com/EBchecked/topic/324470/Johann-Kuhnau

图 6-18 库瑙音乐作品的 CD 封面

库瑙(图 6-17)被保存下来的宗教声乐作品包括大合唱和经文歌,虽然我们并不确切了解库瑙所有的教堂音乐作品,但知道他以圣经故事为题材创作了许多声乐作品③(图 6-18)。库瑙的作品有很多共同点,最明显的特征表现在一丝不苟的乐谱写作方法:单独的音节重音,以及为特别重要的地方加上情感或色彩性的描绘。这种明显地对乐曲文本进行音乐修饰的方法有明显的传承,在许茨时代的创作中有此风貌④。反复、短乐句排序常常为乐器提供重复的方式,对听者心理上有显著的影响。因为器乐是非语义性的,在某种程度上不会一直有显著的语义性贯穿。于是,"重复"常常是强调重点的音乐手法,这种方法能够引起对所要强调的"点"的回忆。事实证明,库瑙的方法行之有效,令人印象深刻。五首德

① 库瑙是优秀的教师,他在莱比锡教过后来影响很大的音乐家约翰·大卫·海尼兴(Johann David Heinichen,1683—1729)和克里斯托夫·格劳普纳(Christoph Graupner,1683—1760)。约翰·弗里德里希·法施(Johann Friedrich Fasch,1688—1758)一直是库瑙的学生,在库瑙晚年成为他的竞争对手。

② 觊觎库瑙职位的人包括泰勒曼(Telemann),他于 1701 年进入法学院(law school)。泰勒曼成立了一个名为"音乐执行管理委员会"(a collegium musicum)的表演团体。在库瑙晚年遭遇严重健康问题困扰时,莱比锡市甚至提出由泰勒曼接替库瑙的位置。另外,梅尔基奥尔·霍夫曼(Melchior Hoffmann,1679—1715)当时在莱比锡也极为活跃。

③ 如《大卫·吉迪恩的婚姻》(*The Marriage of David Gideon*)和《雅各的坟墓》(*The Tomb of Jacob*)。四旬斋前的星期日(Quinquagesima)大合唱《神,照你的慈爱日期,开恩可怜我》(*Gott, sei mir gnädig nach deiner Güte*)和《从上面你的天堂欢喜》(*Ihr Himmel jubiliert von oben*)这两部作品的创作可以追溯到 1705 年和 1717 年。他有一首管风琴作品的题目是《伊斯蒂亚斯绝处逢生》(*Der todtkranke und wieder gesunde Hiskias*)。

④ 如"喜庆"(jubiliert)花腔等。许茨时代的器乐部分有如同"说话"(speaking)一样的性质。

文的合唱作品是巴赫的莱比锡大合唱直接效仿的对象。库瑙不仅是一位组织结构的高手,并且采用了不同的管弦乐色彩,他对巴洛克德国合唱/独奏作品的结构都有很大的影响。直到最近,库瑙的宗教音乐才受到相应的重视,西方学者的研究完全推翻了对他晚年趋于"保守"(对创新明显反感)的印象。事实上,他的宗教音乐由于充满了意大利的形式风格而过于歌剧化,这使他受到当时教会作曲家的遣责。库瑙宗教康塔塔的一些特征,比如充满戏剧性的歌词文本、抒情的声乐写作特征、有力的赋格段落等都对巴赫在莱比锡时期的同类作品有很大影响[1]。

约翰·库瑙是 J.S. 巴赫之前德国键盘艺术领域最伟大的人物,是德国古钢琴演奏学派的奠基人,也是第一个为古钢琴这种乐器写作奏鸣曲的人。自 1684 年起,库瑙一直是莱比锡圣托马斯教堂的管风琴师,直到 1701 年他都是莱比锡主要教堂的音乐总监,这样一来,他必须在完成大部分教堂音乐的约定创作后,才有精力创作世俗的键盘作品。然而,库瑙今天为人们所记住的绝大部分是因为他的键盘音乐作品,古钢琴音乐是他的荣耀。库瑙所作的古钢琴曲在 18 世纪音乐中居于重要地位,他也由此成为德国键盘学派的支柱之一。

库瑙出版过的键盘作品集有四部,其中包括《新键盘练习》曲集、《古钢琴组曲集》和《圣经历史》[2]。

《新键盘练习》中的每一部包括 7 套乐曲,第一部在 C、D、E、F、G、A、B 这 7 个大调上。每首基本上都是由 1 首前奏曲加上 4 个舞曲乐章(一般依次是阿拉曼德、库朗特、萨拉班德、吉格舞曲)组成。库瑙将自由风格的前奏引入舞曲,可能是德国最早将非舞曲前奏曲加到组曲之中的作曲家。第二部在 7 个小调上,作者宣称它们是专为培养经验丰富的音乐家而作,同时也提供了消除精神疲劳的作用。其中,显现着一种彻底和全面的新趋势的开始。每一套有四五个乐章,这些乐曲已改变了舞蹈组曲的特点,开始具备了最终发展成为古典奏鸣曲的某些形式[3]。最后一套组曲引进了意大利器乐风格,结合德国键盘音乐传统,呈现出一种新风格,被认为是德国古钢琴体裁形成的标志。

《古钢琴组曲集》其实不是舞曲,其中第一首《降B大调》是由三个乐章构成的[4]。随后,库瑙创作了 13 首这种形式的作品。可见他是将几个乐章构成一首奏鸣曲的发明者,是最早把教堂奏鸣曲形式运用到古钢琴上的作曲家之一。一套 6 首《圣经历史》是他最有意思的奏鸣曲,这些作品都是标题性的乐曲,根据《圣经·旧约》中的场面而写。由于所描写的标题性内容以及它们的音乐价值,这些作品获得巨大成功,是最早的标题音乐的范例(图 6-19~图 6-23)。

[1] 如《闪耀的晨星真漂亮》(*Wie schön leuchtet der Morgenstern*)包括了一些最早为管弦乐创作的号角,而《你兴高采烈的天空》是一首凯旋的"升天节"(Ascensiontide)大合唱,充满了小号和定音鼓;《偏离他们的保证》《如果担心的之间的差》是一个单独的大合唱;《我的灵魂悲哀》(*Tristis est anima mea*)是一首单乐章、由管风琴和五部合唱组成的经文歌,拉丁文的词受到库瑙令人陶醉的音乐处理,有几分不同的特质;还有《汝拉山脉的教会音乐家》(*Jura circa musicos ecclesiasticos*),《音乐嘎嘎……在库尔特两个时间和愉快的历史……说明》(*Der musickalische Quacksalber... in einer kurtzweiligen und angenehmen Historie... beschrieben*)等。甚至原来被认为属于巴赫作品的大合唱《我们孩子出生》(*Uns ist ein Kind geboren*,BWV 142),西方学者的最新研究也认为很有可能是由库瑙创作的。

[2] 《新键盘练习》(*Neue Clavier-Übung*),分别发表于 1689 年和 1692 年,每套都包含 7 首乐曲;《古钢琴组曲集》(*A Collection of Suites*)亦名《14 首古钢琴帕蒂恩》(*Clavierübung aus 14 Partien*);《圣经历史》(*Biblische Historien*)由 6 首奏鸣曲组成,每首奏鸣曲有 3~8 个乐章。

[3] 7 套小调组曲又名《新键盘收获》(*Frische Clavier-Früchte*),被西方学者视为教堂奏鸣曲,是奏鸣曲体裁进步的新成果(fresh fruits)。

[4] 第一首《降B大调》被学者们称为奏鸣曲(德文:*Eine Sonata aus dem B*),是在他的《7 首帕蒂恩》中被发现的。

图 6-19 "大卫与歌利亚之战"(歌利亚的狂言)乐谱

图 6-20 "当巨人出现并向上帝祈祷时,以色列人因惧怕而颤抖"乐谱

图 6-21 表现对上帝无比信赖的大卫以大无畏精神压倒敌人嚣张的气焰的乐谱

图 6-22 表现双方激战的乐谱

图 6-23 表现万众欢庆的乐谱

《圣经历史》是库瑙公开发表的最后一组键盘作品，其中 6 首乐曲全部取材于《圣经·旧约》[1]，是用键盘语言来叙述几个圣经故事，充满各种音乐描述：有些是朴素的解说性音乐，有些则十分优美，有时天真，有时是圣经故事引起的情绪状态的音乐表现。这些描绘情节的作品有一种感情的特征，键盘就如同一种浪漫的表达工具，尤其是他的奏鸣曲充分地使用了古钢琴上所有的艺术资源，显现出他与时俱进的音乐素养。这些作品也成为巴赫之前的德国作曲家为古钢琴而作的乐曲中最著名的范例。库瑙创作中包含显著的器乐手法，并且将它们有机地连接到键盘乐器的特殊结构中，这些复杂的创造性结构都是值得注意的。库瑙的古钢琴创作对后来的键盘风格有很大影响，他的《新键盘练习》启发了巴赫，并且在其《戈德堡变奏曲》[2]中表现出来。近年来，这部作品受到西方键盘艺术界的广泛重视，后代音乐家对库瑙用键盘语言演绎圣经的历史充满好奇和推断[3]。

　　库瑙不仅是一个了不起的作曲家，而且是一名键盘乐器演奏大师，他认为"没有一种乐器在单独使用时能像键盘乐器一样完美"（《新键盘练习》前言）。同时，他在许多领域突显卓越的才华，他是一个多才多艺的人，一个博学者。他擅长数学，通晓多种语言，包括希伯来语、希腊语、法语、意大利语等在内的多种语言，最为精通的是拉丁语；他还是一名成功的律师，获得了律师职业资格；他是一位多产的理论家、哲学家、音乐批评家和讽刺小说作者，曾对他认为肤浅和表面的现代音乐趋势大加鞭挞[4]。

　　当我们揭开了约翰·库瑙的历史面纱后发现，库瑙惊人地精通当时全部的音乐风格与形式，并且表现出有一颗多才多艺的、活泼的音乐心灵，为德国键盘艺术的发展奉献了大量的宝贵财富，显示着后期正统路德教派的音乐观念。即使在世俗的音乐形式方面也采取完全认真的艺术态度和价值观，以书面、严谨和抽象去创作它；他的奏鸣曲《圣经历史》和系列大合唱，对他音乐功能和内容的观点提供了卓越的实例：音乐可以详细阐述文本所隐含的意义（正如通过不同语言能唤起几层内涵一样）。音乐是一种自然的数学结构，就其本质而言，即使没有文字，也活跃着人的情感和直觉。总之，约翰·库瑙可以说是音乐艺术领域最后的文艺复兴巨人，是许茨到巴赫之间德国赋格创作传统显著的连接者之一[5]。而且，他的旋律创作技巧和复调与主调之间流畅的交换，揭示了亨德尔继承下来的一些东西（亨德尔作为一名学生时遇到了库瑙，并从库瑙的键盘作品借来一些放在他自己的作品中）。正如库瑙是许茨和巴赫之间最显著的链接一样，他也可能是直接影响到巴赫和亨德尔发展的唯一德国键盘艺术家。《留声机评论家之选》这样推介道：

[1] 《圣经历史》也被称为《圣经奏鸣曲》（The Biblical Sonatas），是对大卫和歌利亚故事的音乐描述。

[2] 《戈德堡变奏曲》（The Goldberg Variations）中包含着库瑙的许多手法。1716 年，在哈雷的一次管风琴考试中，J. S. 巴赫曾与库瑙合作；此外，库瑙的侄子约翰·安德烈亚斯·库瑙（Johann Andreas Kuhnau）是巴赫第一大合唱的主要抄谱员，这必然与作者保持密切的联系。

[3] 他们认为这是一个非常早的音乐课程实例。J. S. 夏洛克（J. S. Shedlock）为诺弗洛公司编辑了若干首这种离奇有趣的圣经奏鸣曲，并且在他的乐曲注释中充分描述了它们。贝克尔（Becker）已经再版两个库瑙的作品在他的《音乐片段选》中（Ausgewählte Tonstücke）；保尔（Pauer）在 1862 年和 1863 年按时间顺序的表演中，向英国公众介绍了其中几首，并且收录在他的《过去的古钢琴组曲》（森夫）和一套奏鸣曲集《老大师》（Alte Meister）中。

[4] 约翰·库瑙是一个非常了不起的莱比锡音乐理论家，他最后也是最有名的出版物是 1700 年的《介绍一些圣经历史的音乐》（Musicalische Vorstellung einiger Biblischer Historien），显示了值得注意的戏剧性音乐风格的同化作用。他最后的三部音乐作品命名为《逻辑哲学论的四音音阶》（Tractatus de tetrachordo）、《音乐创作导论》（Introductio ad compositionem）和《谈话的三合一》（Disputatio de triade）。他写了一本书名叫《音乐庸医》（Der musickalische Quacksalber，1700 年）的讽刺小说，专门嘲笑意大利音乐。除了音乐创作，他的大部分时间花在律师、诗人以及作家的工作上。

[5] 从库瑙的赋格创作手法中可以看到老年海因里希·许茨的影子。库瑙的合唱与巴赫的姆和哈森（Mühlhausen）合唱显示出一种新的音乐综合体，被后世学者称为"湿墨"（wet ink）技巧。

这是一个可悲的被忽视的人物的重要录音,他的音乐是有真正地位的。买吧!

音乐的乐趣之一就是发现美妙的、迄今为止不为人知的曲目,这张唱片就是一个极好的例子。号角声和鼓声轰轰烈烈,热闹非凡。这盘是必需的。[①]

然而,这样一个与 J. S. 巴赫都具有吸收、共享传统音乐能力,并开拓了大量新形式的艺术家却陷入了相对默默无闻的境地,这与巴赫之前有些沉闷和迂腐的环境有关。事实上,正是约翰·库瑙为德国音乐文化发展做出的那一部分贡献,使他的继任者正确地认识到德国音乐发展的趋势,映衬着巴赫闪烁出更加明亮的光芒。

二、对"十二平均律"的早期探索

众所周知,约翰·塞巴斯蒂安·巴赫对于键盘艺术发展的重要历史贡献之一就是将十二平均律运用于键盘艺术实践。然而,根据现代学人对人类文化历史发展的认知,任何文化艺术成就均非一蹴而就,巴赫也概莫能外。那么,十二平均律在键盘艺术中的运用经过怎样的里程呢?在此起点上的探寻使我们发现,18 世纪初的欧洲,古钢琴一直是根据接近于纯律的方法调音,半音之间的距离并不均匀,在创作升、降标记较多的乐曲时,往往遇到困难。于是,德国音乐家开始寻求解决的方法。1686 年,德国萨克森的一位音乐家威克麦斯特总结了前人的经验,发表了一篇名为《音乐 数学 热情 好奇》[②]的论文,开始提倡"十二平均律"的定音方法,并将其运用于键盘乐器,以扩大古钢琴的调性使用范围。于是,"威克麦斯特音律"应运而生。

1. 威克麦斯特音律

安德烈亚斯·威克麦斯特[③]是巴洛克时期的管风琴家、音乐理论家和作曲家。他出生在音乐家庭[④],1664 年成为一名教堂管风琴师[⑤]。

约翰·塞巴斯蒂安·巴赫和乐长许茨是巴洛克风格的两位音乐家。1645 年在本讷肯施泰因出生的安德烈亚斯·威克麦斯特就不同了,他甚至有点被忘记了。他可能在从事他那个时代最困难的工作,是最全面的音乐理论家之一。他曾极力配合后几代音乐家的理论基础行事。

他的音乐作品只有一本小册子留存。即使在当今,威克麦斯特也是最有名的理论家,特别是他的著作《音乐-数学》和《音乐的温度》名气很大,其中,他创造了"良好气质"这一术语,并且描述一种好的音律系统,现在被称为"威克麦斯特音律"。

威克麦斯特的著作对 J. S. 巴赫的影响是众所周知的,特别是他的对位法著作。威克麦斯特认为,精心设计的对位,尤其是可逆对位被捆绑在行星上的有序运动,让人想起开普勒在《和谐世界》中的观

① 原文:"This is an important recording of a woefully neglected figure whose music has real stature. Buy it! (Gramophone);One of the joys of music is to discover wonderful and hitherto unknown repertoire, and this disc is a marvellous example of that. Trumpets and drums blaze away with tremendous jollity. This disc is a must."。
② 安德烈亚斯·威克麦斯特的《音乐 数学 热情 好奇》(*Musicae Mathematicae Hodegus Curiosus*),由格奥尔格·奥姆斯出版社(Georg Olms Verlag)于 1972 年出版,共 160 页。
③ 安德烈亚斯·威克麦斯特(Andreas Werckmeister,1645—1706),巴洛克时代的管风琴家、音乐理论家和作曲家。
④ 威克麦斯特出生于本讷肯施泰因(Benneckenstein),在诺德豪森(Nordhausen)和奎德林堡(Quedlinburg)的学校读书,同时从叔叔海因里希·克里斯蒂安·威克麦斯特(Heinrich Christian Werckmeister)和海因里希·维克多·威克麦斯特(Heinrich Victor Werckmeister)那里接受了音乐训练。
⑤ 他先在哈瑟尔费尔德(Hasselfelde)教堂,10 年后在埃尔宾格罗德(Elbingerode)教堂,于 1696 年在哈尔伯施塔特的圣马丁教堂(Martinskirche)担任管风琴师。

点。乔治·比洛认为，其间没有其他作家如此尊敬音乐，清晰地表明上帝产生影响的结果最终结束了，与巴赫音调优美的见解一致。然而，尽管重点放在对位，威克麦斯特的作品还是强调基本和声原理（图6-24）。

图6-24　安德烈亚斯·威克麦斯特《管风琴样本》（1698年）的扉页

2. 伯姆与巴赫

德国作曲家和管风琴演奏家伯姆[①]出生在霍恩基兴，在父亲的启蒙下学习音乐[②]。父亲去世后，伯姆进入普通学校读书[③]。1693年，伯姆再次复出是在汉堡，想必是当时这个城市的音乐生活及周边地区的影响吸引了他[④]。1698年，伯姆继承弗洛尔[⑤]成为圣约翰教堂的管风琴师。

作为一位作曲家[⑥]，伯姆对北德键盘音乐最重要的贡献是赞美诗组曲[⑦]。他是这种体裁的首创者。

[①] 乔治·伯姆（Georg Böhm，1661—1733），德国巴洛克管风琴演奏家、作曲家。他出生的霍恩基兴（Hohenkirchen）是德国图林根州附近奥尔德鲁夫（梅克伦堡-前波美拉尼亚州）的一个市镇。他是吕内堡主要的教堂管风琴师，是著名的赞美诗组曲的开发者，对年轻的J. S.巴赫深有影响。

[②] 伯姆的父亲（1675年去世）是一位校长和管风琴演奏家。他也可能从约翰·海因里希·希尔德布兰德（Johann Heinrich Hildebrand）那里受到教诲，在奥尔德鲁夫担任过音乐领唱者（cantor）。

[③] 伯姆曾就读于哥德巴赫（Goldbach）的文法学校（Lateinschule），1684年从哥达（Gotha）中学毕业。这两个城市都有一些巴赫家族成员任音乐总监或担任教员，他们可能影响到伯姆。伯姆于1684年8月28日进入耶拿大学（University of Jena），但他几年的大学生活和毕业后的去向鲜为人知。

[④] 当时的汉堡，法国和意大利歌剧定期上演；圣凯瑟琳教堂的约翰·亚当·莱因肯（Johann Adam Reincken）是那个时代教会音乐领域最尖端的管风琴师和键盘作曲家之一。伯姆可能在施塔德（Stade）附近也听说过文森特·吕贝克（Vincent Lübeck），甚至可能在吕贝克（Lübeck）也接近过迪特里希·布克斯胡德（Dieterich Buxtehude）。

[⑤] 克里斯蒂安·弗洛尔（Christian Flor，1626—1697），17世纪德国吕内堡（Lüneburg）地区最有影响的管风琴师，同时担任多个教堂的音乐总监。1697年弗洛尔去世后不久，伯姆提出申请，经过镇议会的试听后，他被任命为主要教堂圣约翰教堂（Church of St. John, Johanniskirche）的管风琴师。从此，他落户在吕内堡直到去世。

[⑥] 众所周知，伯姆的主要作品是为长笛、管风琴和古钢琴（主要是前奏曲、赋格曲和变奏曲）而创作的。

[⑦] 赞美诗组曲是由一个特定诗歌旋律的几种变奏组成的大型作品。伯姆发明了在不同主题上创作不同长度变奏曲的有效方法，使之成为巴洛克德国古钢琴组曲的标示性体裁。

在写作技巧上,他通常为不同的具有性格质朴的主题旋律配置各种和声且结构各异。他最著名的是幻想风格的作品,以即兴演奏风格作为基础。他的许多作品在设计时对乐器的要求就非常灵活,同一首作品可以在管风琴、拨弦古钢琴或者击弦古钢琴上演奏,为音乐表现留下广阔空间。伯姆的键盘组曲创作达到了德国此类音乐的第一个高峰(图6-25)。

图6-25 伯姆的键盘组曲

伯姆的音乐深受北德风格的影响。他吸收了保守的幻想曲和舞曲的创作手法。后来的德国作曲家大多接纳了这种体裁,最值得注意的是约翰·塞巴斯蒂安·巴赫的同类型创作。他的古钢琴作品保持了出色的音乐性,在巴赫的一些杰作中可以清晰地看到伯姆的影子,可见他对巴赫风格的形成起到了一定的作用。

虽然现存资料几乎没有直接的证据能证明巴赫曾在伯姆门下学习,但近年来,伯姆与约翰·塞巴斯蒂安·巴赫的关系引起了德国音乐学者的广泛重视。资料显示,1700年,年轻的J.S.巴赫抵达吕内堡并就读于米氏学校①,此时,伯姆确实在圣约翰教堂担任管风琴师。然而,作为就读米氏学校的学生要想同圣约翰教堂的老师学习是非常困难的,因为这两个教堂的合唱团老死不相往来。但不少学者认为,1700—1702年,伯姆一定是遇到并极有可能辅导过约翰·塞巴斯蒂安·巴赫②。虽然没有发现任何材料证明J.S.巴赫是伯姆的学生,但受到影响是确凿的。C.P.E.巴赫曾说过,伯姆老师曾经提到他的父亲,说他的父亲曾将创作的一些管风琴作品演奏给伯姆老师听,他们平等交换意见。他父亲曾研究过伯姆的清唱剧和经文歌作品,可见伯姆是对巴赫早期音乐观念形成起到很重要影响的一个人物。此外,亨

① 米氏学校(Michaelisschule)是一所与圣迈克尔教堂(Church of St. Michael)相关的学校。J.S.巴赫1700—1703年曾在吕内堡的教堂唱诗班做过歌手。

② 理由一:卡尔·菲利普·伊曼纽尔·巴赫(Carl Philip Emmanuel Bach)于1775年对写作者约翰·尼古劳斯·福克尔(Johann Nikolaus Forkel)声称,他的父亲喜爱和研究伯姆的音乐,并在他的笔记中进行修正,这表明,他的父亲想说的是,伯姆是我的老师;理由二:2006年,在魏玛旧区的安娜·阿玛利亚公爵夫人图书馆发现了一份管风琴作品的成绩单,印在纸上的建议证明,乔治·伯姆与15岁的约翰·塞巴斯蒂安·巴赫(Johann Sebastian Bach)在管风琴创作方面已产生了交往;理由三:2006年8月31日,已知最早的J.S.巴赫亲笔签名的手稿公布之后,其中一份(莱因肯的著名诗歌幻想曲《巴比伦河的水(An Wasserflüssen Babylon)》的副本)上签署了"一个好修士乔治·伯姆在1700年吕内堡描绘"的字样;理由四:J.S.巴赫在1727年指名让伯姆作为其第二和第三键盘组曲在北方的销售代理,如此让利的行为必然是建立在已经持续多年的深厚友谊之上。

德尔的古钢琴创作中也显现出伯姆键盘前奏曲的影子。

3. 玛特森的贡献

玛特森[①]在1719年为每一个调写了24个不同的例子。巴赫就是在这样的基础上,写作了《平均律钢琴曲集》。

约翰·玛特森出生在汉堡一个富裕的商人家庭,幼年的第一位音乐老师是汉弗尔[②],并且接受到了广泛的通才教育,使他掌握了多种乐器的演奏技能[③]。9岁时,他就因出色的表演才能进入教堂合唱团唱歌并演奏管风琴,同时成为汉堡歌剧院合唱团的成员。几年后,汉堡歌剧院排演了他创作的第一部歌剧[④]。他去世前,在60多个城市演唱过歌剧,其中也包括他自己创作的几部歌剧。

玛特森是一个天才,能讲流利的英语,他从1706年起进入外交领域[⑤]。尽管如此,他依然没有离开音乐[⑥],直到1728年,耳聋迫使他辞去了教堂管风琴师的职位。此后,他潜心于音乐的学术著述,发表了许多对了解这一时期重要音乐作品有帮助的理论文献,成为一位重要的音乐理论家[⑦]。最近,音乐学者发掘出玛特森新的音乐活动记载,他的书信中摘录了与亨德尔、福克斯、泰勒曼、约翰·库瑙等音乐家关于路德教堂音乐戏剧风格的讨论[⑧]。

1739年,玛特森将担任教堂音乐总监后的经验总结出来,以《完美乐长》[⑨]为名出版,这部著作系统地介绍了他的音乐创作经验,描述了他"通过旋律构成音乐"的学说。玛特森有两篇论文(1731年、1735年)谈到在键盘上如何根据低音的要求进行即兴演奏,希望在低音伴奏上实现华丽的旋律创作。玛特森创作过12套羽管键琴作品,他的古钢琴作品曲式接近库瑙早期的奏鸣曲。玛特森的古钢琴曲集《和谐的手指谈话》[⑩],是由12首非常有效果的二、三声部赋格构成。特别要提到的是,玛特松在1719年创作了一套羽管键琴作品,他为每一个调写了一首作品。巴赫就是在这个先例的基础上,创作了他的《平均律钢琴曲集》。总的来说,玛特森的奏鸣曲是炫技乐曲,在技巧方面给人深刻印象。

1704年,玛特森与亨德尔在汉堡相遇,两人一见如故,经常深入交换对当时音乐的看法,建立了亲密

① 约翰·玛特森(Johann Mattheson,1681—1764),德国巴洛克时期重要的音乐家。
② 约翰·尼古劳斯·汉弗尔(Johann Nicolaus Hanff,1663—1711)是北德乐派的管风琴家和作曲家。
③ 玛特森是一个天才儿童,外语(英语、法语、意大利语和拉丁语)以及音乐各个领域——唱歌、提琴、古笛、双簧管、管风琴和古钢琴)的早期综合训练为他的一生打下坚实的基础。
④ 9岁的玛特森能自己弹竖琴伴奏演唱。1696年,15岁的玛特森在汉堡歌剧院首次登台独唱(饰演女性角色);变声后,他成为歌剧院一名优秀的男高音歌唱家。1699年,他亲自执导和表演了自己的第一部歌剧。
⑤ 玛特森首先做了英国大使约翰·塔夫(John Wich)先生儿子的导师,然后成为大使秘书,接着,在1709年到了英国伦敦,成为外交官。
⑥ 他在1715年成为牧师,1718年成为圣玛丽大教堂(St. Mary Cathedral)的音乐总监,直到1728年因耳聋使他从这个职位上退休。
⑦ 玛特森创作了一系列音乐理论著作,如 *Generalbaßschule*(1731年),*Die exemplarische Organistenprobe*(1731年),*Kern melodischer Wissenschaft, bestehend in den auserlesensten Haupt-und Grund-Lehren der musicalischen Setz-Kunst oder Composition*(1737年)以及 *Der vollkommene Capellmeister*(1739年)。洛伦兹·克里斯托夫·米兹勒(Lorenz Christoph Mizler)在他的《音乐库》(*Musikalischen Bibliothek*)中对此进行了详细介绍和审核。此外,玛特森作为第一位德国《音乐爱好者的音乐杂志》(*Musikzeitschrift Der musicalische Patriot*,1728年或1729年)的主编,翻译小说并介绍英语、法语、意大利语和拉丁语文学作品。
⑧ 这些讨论致使玛特森1728年写作了《音乐爱国者明鉴》(*Der musicalischer Patriot*)。
⑨ 《完美乐长》(*Der vollkommene Capellmeister*)中提供了无论是在教堂还是在城市音乐机构从事一切音乐工作必要的培训和指导。它的重要性在于,这一论述奠定了此后一百多年音乐创作理论的基础。
⑩ 玛特森创作的古钢琴曲集《和谐的手指谈话》(*Die Wohlklingende Fingersprache*)在再版时改名为《富有表情的手指》,题献给亨德尔。

的友谊①。然而，他们都属于暴躁、嫉妒类型的性格。1704 年，双方在排演歌剧《埃及艳后》时，就音乐发展方向的问题发生剧烈争论，出现了玛特森一生中最有名的插曲——与亨德尔的决斗②。令人惊讶的是，他们当晚就和好了，后来，亨德尔甚至还创作了两个由玛特森演唱的重要男高音角色。而玛特森将自己创作的古钢琴曲集题献给亨德尔，并翻译出第一部德语的亨德尔传记③。

作为巴洛克时期德国最重要的音乐理论家之一，特别值得注意的是，玛特森在音乐社会学语境方面提出了独特观点④。从 18 世纪开始，德国音乐界出现了反对神学统领一切的时代思潮，代表人物就是玛特森。玛特森认为，神有它们的喜悦，而现在的音乐是为了取悦人，应当让人们"随乐起舞"，这才是今天音乐创作和演奏追求的目标。为此，玛特森创造了一个在当时不寻常的观念——面向社会欣赏的音乐⑤。同时，玛特森分析了困扰音乐家的原因：首先，许多音乐家没有受过教育，且往往收入微薄，在这样的状况下产生的音乐质量不够；其次，在德国，许多宗教音乐的歌词是用拉丁文写成的，因此并没有被大众所理解；再次，"取媚"观众的音乐通常没有批评和反思，只是单纯的消费品。在他看来，不仅音乐家损坏了音乐，而且大众通过接受这样的音乐也会"衰变"。音乐家只有保持独立思考，通过音乐本身进入音乐，不被音乐评论家左右也不受观众影响，才能实现更好的音乐实践，才可能有助于音乐艺术的发展。

纵观玛特森的一生，他不仅是歌唱家、作曲家⑥，还担任过歌剧院的小提琴演奏家，还是作家、词典编纂家、外交家、艺术赞助人。作为一名作家，他的文学作品涵盖了他那个时代所有的德国音乐文学领域，他还将塞缪尔·理查森的小说翻译成德文。他几乎是单枪匹马担任了德国第一个音乐期刊《音乐评论报》(1722—1725 年)的编辑和撰稿人⑦。

玛特森主要还是以德国巴洛克时代重要音乐家而闻名于世的⑧。

① 1703 年，玛特森见到了来到汉堡的格奥尔格·弗里德里希·亨德尔(Georg Friedrich Händel)，很快建立了保持一生的友谊。他与亨德尔曾一起去吕贝克竞争继承迪特里希·布克斯胡德(Dietrich Buxtehude)管风琴师的职位，但最终他们都因为不愿意入赘而没有成功。最后是约翰·克里斯汀·斯莱特(Johann Christian Schieferdecker)"嫁"了布克斯胡德的大女儿，成为吕贝克教堂的管风琴师。

② 玛特森与亨德尔演出《埃及艳后》时因争吵导致决斗。若不是亨德尔外套上的铜纽扣挡住了玛特森的剑，玛特森很可能会杀了未来《弥赛亚》的天才作曲家。然而，玛特森明显对亨德尔的生活产生了轻视感。

③ 1761 年，也就是亨德尔去世两年后，他将约翰·梅因沃林(John Mainwaring)撰写的传记转译为《晚年乔治·弗里德里希·亨德尔的生活回忆录》(Memoirs of the Life of the Late George Frederic Handel)。

④ 玛特森在《音乐社会学语境》中提出，音乐不应该是神学的，而应是社会学的。由此他认为，对位规则是从外部强加的，主题在规则的限制下就像挤在一个看似精心设计的紧身胸衣里。

⑤ 玛特森认为，当时法国新兴的潇洒风格(galanten)就是一个典型的例子，它始终专属男人，是精英们发出的声音。

⑥ 目前尚存的玛特森的音乐作品包括：8 部歌剧，26 部神剧和一些激情的室内乐作品。他在汉堡国家图书馆的手稿已因被破坏而消失。他的歌剧《鲍里斯·戈都诺夫》比穆索尔斯基的经典创作早了 160 年，并且在 2005 年成功演出。

⑦ 玛特森认为从 1740 年开始为 149 名音乐家撰写传记是一种基于荣耀感的工作，他和其中的部分人有接触，许多文章也是自传，没有玛特森的帮助，它们可能不会全面出现。

⑧ 约翰·玛特森去世后，被安葬在汉堡的圣米迦勒大教堂。他的墓地现在已经成为旅游景点，该教堂进行了重建，以他捐赠的 44000 马克遗产修建了新的管风琴"永远的时代"，这是他与管风琴制造者希尔德布兰特共同设计的建筑。

约翰·戈特弗里德·希尔德布兰特(Johann Gottfried Hildebrandt, 1724/1725—1775)是德国管风琴的制造者。自 1771 年 11 月 26 日起，他被任命为撒克逊王室教堂"御用"管风琴制造者。

第七章
键盘艺术步入巴洛克时期的顶峰

18世纪,键盘艺术进入古今交替的历史当口,管风琴艺术逐渐衰微,古钢琴艺术走向成熟,钢琴虽已呱呱坠地,但仍处于襁褓之中[①]。这时,欧洲出现了三位被后人共誉为"巴洛克三杰"的键盘音乐艺术大师:斯卡拉蒂、亨德尔与巴赫,他们都在总结键盘艺术发展中历代音乐家宝贵经验的基础上,着力发挥键盘乐器的特点;或发明了键盘乐器的独特演奏技巧;或不断探索最适宜反映感情的键盘艺术形式;或创造性地开发了键盘音乐艺术广阔的表现空间,他们均以超乎常人的音乐才华共同对键盘艺术的发展做出了与众不同的贡献。"巴洛克三杰"都出生在17世纪末的1685年[②],其中,除斯卡拉蒂是意大利人外,亨德尔(德裔英籍)和巴赫早年均在德国接受音乐熏陶。

第一节 步入巴洛克顶峰时期的德国键盘艺术

在我们前述众多音乐大师的共同努力下,巴洛克时期成为西方古键盘艺术的"高端",其间,德国古键盘艺术不仅步入顶峰,而且成为对后来钢琴艺术产生最重要影响的流派之一。众所周知,约翰·塞巴斯蒂安·巴赫是公认的巴洛克音乐艺术的集大成者。然而,今天可能有不少人并不认识与其同一时代的德国音乐家。

一、菲舍尔的引导作用

在德国键盘艺术走向巴洛克辉煌顶峰的途中,产生过许多对巴赫和亨德尔有重大影响的音乐家,菲舍尔[③]无疑是其中重要的一员,他曾担任巴登宫廷乐长近30年[④],是德国(波西米亚)那个时代最好的键

[①] 1709年,意大利制琴大师克里斯托弗利(Bartolomeo Cristofori,1655年5月4日~1731年1月27日)发明了钢琴(pianoforte)。

[②] 按出生顺序:亨德尔(德语:Georg Friedrich Händel)出生于1685年2月23日;巴赫(Johann Sebastian Bach)出生于1685年3月21日;斯卡拉蒂(意大利语:Giuseppe Domenico Scarlatti)出生于1685年10月25日。

[③] 约翰·卡斯帕·费迪南德·菲舍尔(Johann Caspar Ferdinand Fischer,1656—1746),德国音乐家。约翰·尼古劳斯·福克尔将菲舍尔列为最优秀的键盘作曲家之一。他的出生日期是1656年9月6日,出生地是卡尔斯巴德(Karlsbad)地区西南方的熊斐德(Schönfeld);他于1746年8月27日在德国巴登-符腾堡(Baden-Württemberg)的拉施塔特(Rastatt)去世。

[④] 1715年是J.C.F.菲舍尔第一次在拉施塔特参加侯爵宫廷音乐活动和担任宫廷乐长的记录,职位是指挥。菲舍尔的工作时间超过30年,直到1746年去世。后来协助菲舍尔的弗朗茨·伊格纳茨·兹威弗拉胡伐(Franz Ignaz Zwifelhofer,1694—1756)接替了他,他的职业生涯便结束了。

盘作曲家和演奏家之一。然而不幸的是,有关他的生活履历的资料非常匮乏,他的音乐手稿尚存不多,因此他的音乐生涯很难构成完整的画面。再加上他出生在波西米亚,因而也就没有任何当时的描述可以帮助现在的人们厘清由于时间造成的迷雾。1702 年,他创作了著名的键盘曲集《新管风琴的阿里阿德涅音乐》①,进一步宣传"十二平均律",对 J. S. 巴赫有特别重大的影响。毫无疑问,他属于 17 世纪至 18 世纪早期重要且有影响力的键盘艺术家行列。

根据最近的研究,J. C. F. 菲舍尔在熊斐德度过了他的青年时代。他成为奥斯特罗夫小镇上皮阿里斯腾学院②的一名学生并接受了音乐基础教育。大概是在这里,他接受了最初的作曲课(寺院档案中存有他创作的早期作品),并学习键盘和小提琴演奏。奥斯特罗夫宫廷乐队的成员来自各具特色的音乐中心,并且经常更换,这无疑对 J. C. F. 菲舍尔有特殊的吸引力,因为它给了年轻的音乐家熟悉各种音乐的机会,而且,他极有可能在乐团的音乐会上演奏,以完善自己的器乐技巧。几年后,他被任命为宫廷乐长③。J. C. F. 菲舍尔的作品中深奥的复调音乐和精致的对位表明,他曾与其他突出的教师学习过④。

据推测,菲舍尔可能曾在巴黎与让-巴普蒂斯特·吕利⑤学习过。提出这种假设是基于当时的德国作曲家中,只有他的管弦乐作品特点有受吕利影响的迹象,但也没有证据证明他曾去过巴黎。我们不能肯定 J. C. F. 菲舍尔是否曾有在巴黎学习的机会,但他肯定有机会对吕利的作品进行深入研究。而且,奥斯特罗夫与波希米亚首都布拉格这两个地方距离较近,他数次随雇主去过布拉格。当时的布拉格盛行吕利的音乐,尤其是乔治·穆法特⑥帮助传播吕利的风格。菲舍尔将许多典型的法国元素融入到他的

① 《新管风琴的阿里阿德涅音乐》(Ariadlle musica neo-organoedum),又名《阿里阿德涅之歌》。阿里阿德涅(Ariadlle)是古希腊神话中克里特岛国王米诺斯的女儿,她的母亲帕西法厄生了一个牛头人身的怪物,米诺斯把它幽禁在一座迷宫里,并命令雅典人民每年进贡七对童男童女喂养这个怪物。雅典王子忒修斯发誓要为民除害,他借助阿里阿德涅给他的线球和魔刀,杀死这个怪物后沿着线顺来路走出了迷宫。
《新管风琴的阿里阿德涅音乐》意思就是指示管风琴演奏家用五花八门的大小调作迷宫的引路人(西方有句话"阿里阿德涅的线",用来比喻解决问题的方法)。这部作品包含二十首前奏曲和赋格曲,成对的前奏曲和赋格曲涵盖了 24 个大小调中的 19 个调,只有升 C 和升 F 大调、降 e、降 b 和升 g 小调没有用,而 e 小调用了两次。至少有两首 J. S. 巴赫《十二平均律》第一部分(BWV 846~869)的主题使人们想起 J. C. F. 菲舍尔,并且巴赫早期版本的收藏品,在一定程度上遵照 J. C. F. 菲舍尔的顺序,用大调在前小调在后的模式。
② 皮阿里斯腾学院(Piaristen-Kollegiums)是由皮阿里斯特(Piarist)修士们(friars)组成的文法学校(the grammar school,受罗马教廷命令始建于 1617 年,以促进贫困人口的教育),坐落在厄尔士山(The Ore Mountains)脚下的奥斯特罗夫。
奥斯特罗夫(Schlackenwerth)是捷克的城镇,位于该国西北部,距离首府卡罗维发利约 10 公里,由卡罗维发利州负责管辖,面积 50.42 平方公里,海拔高度 398 米,2009 年人口 16 999。
③ J. C. F. 菲舍尔进步飞快,在 1686 年和 1689 年之间成为奥斯特罗夫(Schlackenwerth)萨克森-劳恩堡(Saxon-Lauenburg)宫廷的乐长。
④ J. C. F. 菲舍尔所在的奥斯特罗夫距德累斯顿宫廷(Dresden court)并不远,他能有效利用所提供的优势,甚至,他也可能密切接触到萨克森选帝侯(the Elector of Saxony)的乐长克里斯托弗·伯恩哈德。克里斯托弗·伯恩哈德(Christoph Bernhard,1628 年 1 月 1 日~1692 年 11 月 14 日)曾与斯韦林克(Sweelinck)的前学生保罗·赛弗特(Paul Siefert)学习,并且在德累斯顿选帝侯的宫廷任唱歌者时在海因里希·许茨(Heinrich Schütz)的指导下学习。他曾两次至意大利学习,在 1655 年被任命为德累斯顿宫廷乐长助理。伯恩哈德将从意大利学来的最新创作手法引进维也纳,他精细锻造的对位创作音乐成为重要的收藏品。
⑤ 让·巴普蒂斯特·吕利(Jean-Baptiste Lully,1632—1687)是那个时代领先的和最受人尊敬的音乐人物之一。
⑥ 乔治·穆法特(Georg Muffat,1653—1704),一个作曲家,出席过吕利音乐在巴黎的演出,甚至见过吕利本人。他是当时最熟悉这种不同学派风格的作曲家,而且在波希米亚首都布拉格广泛推广吕利的音乐。因此,即便 J. C. F. 菲舍尔没有直接同吕利接触过,他也在布拉格见过当地的音乐家,并收集了有关吕利特殊音乐风格的有价值的信息。同时,J. C. F. 菲舍尔从奥斯特罗夫宫廷的劳德尼茨城堡(Schloß Raudnitz)资料库收藏的吕利作品中也可以得到启发。再加上这里的宫廷音乐家在不同庆祝活动中对吕利音乐作品的表演,毫无疑问成为菲舍尔创作灵感的重要来源,就是在这几年他开始写自己的管弦乐组曲。

音乐中，他的作品中都清楚地反映出一种温文儒雅的氛围。除了八部法国模式的管弦乐套曲《春天的公报》①，他还创作了许多世俗和宗教作品（其中包括声乐作品、风景对话、弥撒曲、宗教协奏曲和赞美诗等），以及五部为节日上演而作的包括一到三幕的歌剧。

图 7-1　J. C. F. 菲舍尔肖像和曲谱

此外，J. C. F. 菲舍尔还有一类重要的创作是他的键盘作品。1696 年，J. C. F. 菲舍尔发表了《备用大键琴》，大约两年后，以漂亮的标题《音乐的花——布里斯莱恩》②推出了第二版，他明确推荐这首作品也可以用细腻、动听的击弦古钢琴演奏。1736 年，J. C. F. 菲舍尔首次出版名为《音乐诗并为九个缪斯专用》的键盘作品集③。在 18 世纪，除了少数的法国作曲家，大多数键盘套曲的核心乐章是按阿勒曼德—萨拉班德—库朗特—吉格的顺序排列④。通过对比我们发现，J. C. F. 菲舍尔舞蹈组曲的特征是在这些作品的基础上，将很多时尚的法国舞曲⑤用在他的键盘作品中。由此，菲舍尔成为德语国家第一个使用这些法国舞曲的作曲家。并且，他没有坚持一个特定的顺序，宁愿提供听者或表演花样繁多的代替方式。这些键盘作品大小适度，尽管许多乐章都只有 10~24 条长，但 J. C. F. 菲舍尔的音乐以丰富的旋律和节奏性闪烁着耀眼的火花⑥。他无疑是考虑到演奏者的器乐技巧问题，使用了相对简单的乐章。其中，J. C. F. 菲舍尔表明自己是一个优秀的对位法作曲家和技术娴熟的键盘演奏家，他用即兴的创作剪辑出大概的形状⑦，这在当时必须有经验丰富的艺术实践才行。

① 《春天的公报》(Le Journal du Printemps)，是菲舍尔 1695 年在奥格斯堡的格拉宁格(Kroninger)出版的第一部音乐巨著，它是专为作曲家的雇主侯爵路德维希·威廉·冯·巴登(Ludwig Wilhelm von Baden)而作，华丽的管弦乐作品反映了宫廷里辉煌的生活。
② 《备用大键琴》(Les Pièces de Clavessin)是为拨弦键盘乐器创作的，第二版以《音乐的花——布里斯莱恩》(Musicalisches Blumen-Büschlein)为名。
③ 《音乐诗并为九个缪斯专用》(Musicalischer Parnassus and dedicated to the nine Muses)是一套键盘乐曲，缪斯(Muses)是文科女神，诗坛是缪斯的古代星座。
④ 按阿勒曼德—萨拉班德—库朗特—吉格(Allemande-Sarabande-Courante-Gigue)排列的套曲也常常被称为"键盘组曲(clavier partitas)"。
⑤ 这些由吕利制作的法国舞蹈乐曲包括芭蕾(ballet)、博艾(bourée，17 世纪一种活泼的舞蹈)、加沃特(gavotte)、小步舞曲(menuet)和帕斯比叶(passepied)等；以四个核心乐章创作的作品只出现在 J. C. F. 菲舍尔三首 17 世纪的套曲中。
⑥ 三个特别灿烂(及以上)的乐章是《音乐的花——布里斯莱恩》最后的恰空(chaconne)，组曲尤特普(Euterpe)的恰空(chaconne)和组曲乌拉尼亚(Uranie)的帕萨卡利亚。
⑦ 彰显 J. C. F. 菲舍尔天赋的范例是《音乐的花——布里斯莱恩》中 E 小调变化的咏叹调和变奏曲。

J. C. F. 菲舍尔的前奏曲兼具吸引力和引人注目的是"密集应合"①创作手法,仅在标题的选择上就具有多样性②,伴随着轻盈的舞曲乐章。他拥有一个非常多样化的音乐范围,在他所处的时代反映着当时主要的风格样式:在意大利模式中的琶音和精湛的音阶结构(前奏曲Ⅵ和Ⅷ),法国的风格(组曲《卡利奥普》③并且旋律美妙,伴随着强调对位的德国传统。

《音乐的花——布里斯莱恩》的音色范围是被精选出来的,这种类型的键盘演奏方式在 17 世纪尤其常见④,节省空间的设计有利于清晰,言词的音乐风格也使音乐家在演奏有吸引力的音乐风格时用十个手指的指法,这样在一些低音音域时才没有任何困难。如上文所述,J. C. F. 菲舍尔在《音乐的花——布里斯莱恩》序言中建议,这种类型的乐器应使用非常细腻的手法,但适合所有舞蹈音乐。

在这里特别值得一提的是 J. C. F. 菲舍尔创作的《阿里阿德涅之歌》,这部以在 20 个不同的键上循环的、不同音质为特色的管风琴前奏曲与赋格集,比 J. S. 巴赫的《十二平均律》第一部早 20 年⑤;J. S. 巴赫实际上持有对 J. C. F. 菲舍尔创作的高度尊敬和采纳,他的一些主题灵感竟然是菲舍尔的周期性循环,巴赫的儿子 C. P. E. 巴赫在 1775 年写给福克尔的信中也说过同样的话⑥。

《阿里阿德涅之歌》是一套包括 20 首不同调前奏曲与赋格的套曲。

图 7-2　菲舍尔《阿里阿德涅之歌》前奏曲

菲舍尔的意图是引导年轻的古钢琴音乐家走出调性的迷宫,在当时按照相当于现代的大小调中创作音乐。

图 7-3　菲舍尔《阿里阿德涅之歌》赋格

① 密集应合(densely-woven)是常用的对位音乐创作手法。

② 如:前奏曲(Praeludium),托卡塔(Tastada),塔斯塔达(Tastada),序曲(Ouverture),阿勒佩久(Harpeggio,一种古代吉他式大提琴)等。

③ 《卡利奥普》(Calliope)。

④ 其中所有作品的演奏被限定在乐器的 C/E-c3 范围内,并且有短的分解八度(broken octave),但并没有半音体系(chromatic)的低音。为表现主歌(verbal),使用 E 键时在其他键盘乐器上注明被调整到 C,通常使用升 F 和升 G 的键分为两种:前一部分是低音 D 和 E,而演奏重要曲目时回到升 F 和升 G。那些很少需要注意到的升 C 和升 D 的锐利分别被免掉了。这种专长不仅被发现在 17 世纪和 18 世纪初运用在一些弹拨乐器上,而且也在适用于特定的古钢琴(clavichords)演奏舞蹈(nuanceable)音乐。

⑤ 这部发表在 1702 年的《阿里阿德涅之歌》(Ariadne Musica),比 J. S. 巴赫的《十二平均律》第一部分(Well-Tempered Clavier Part I,BWV 846~869)提前了 20 年,可以看作约翰·塞巴斯蒂安·巴赫十二平均律的先导。

⑥ 卡尔·菲利普·伊曼纽尔·巴赫(Carl Philipp Emanuel Bach)给约翰·尼古劳斯·福克尔(Johann Nicolaus Forkel)的信中谈到,他的父亲巴赫在创作时,许多"作品(……)中有对巴登森指挥菲舍尔(……)的喜爱与研究"。

图 7-3 这部作品可以说是巴赫《十二平均律》的直接先导。亨德尔有时也借用菲舍尔作品的主题[1]。

大部分 J.C.F. 菲舍尔的音乐,受法国巴洛克风格的影响,由让·巴普蒂斯特·吕利示范,而他负责把法国的影响引进德国音乐中。J.C.F. 菲舍尔的大键琴套曲更新了弗罗贝格尔的标准模型[2],用没有限度的前奏曲取代标准的法国序曲[3]。

《音乐赞美诗》[4]组曲代表着德国和法国风格的融合,通过插入许多额外的乐章更新旧的弗罗贝格尔模型,创作时使用最新的舞曲形式,并使用新的思路,如双小步舞曲和双结构。其结果是,部分套曲包括九个部分以上,是相当长的。在所有《音乐赞美诗》中最长并且也是 J.C.F. 菲舍尔作品中最长的乐章,仍然是《乌拉尼亚》[5]套曲中的帕萨卡利亚,这个乐章可能是 J.C.F. 菲舍尔最知名的作品[6],并已由特雷弗·平诺克爵士[7]和其他古钢琴演奏者录制成 CD。

J.C.F. 菲舍尔为当时的德国音乐界带来了许多法国音乐的影响力。根据微薄的传统履历资料计算,17 世纪有影响力的德国作曲家少于 18 世纪,因此,他是少有的有键盘乐器作品传世的德国作曲家。在今天,对他遗产继承的可悲现状是演奏他的作品时,缺乏仔细的研究。他的音乐本身已经揭示出,他在体裁上的多样性和复杂的和声等方面具有显著的个性。下列来自戈博斯的引语证明了,一直到 18 世纪后期,人们对 J.C.F. 菲舍尔仍保持着崇高的敬意[8]:

> 他在他那个时代最强大的全部键盘演奏家中间是驰名的、享有盛誉的名字,并且在德国是乐器演奏正确方法的代表。

可惜的是,他的音乐在今天已经很少听到,部分原因是留存下来的资料是稀少的。譬如,没有留下让我们了解 J.C.F. 菲舍尔在奥斯特罗夫和拉施塔特在使用键盘乐器的种类方面究竟有什么想法的资料。在圣亚历山大教区的记录中提到了一位键盘乐器制造商"克拉威兹姆拉瑞斯"[9],但没有任何关于乐器制造工厂的文字。然而它显露出,与 J.C.F. 菲舍尔的同时代人,除了击弦古钢琴,也在使用两种主要类型的弹拨键盘乐器的这样一个事实。许多保留下来的大键琴,尤其是来自德国南部的大键琴是仿照意大利的乐器,它能产生非常生动的声音,有些乐器的泛音非常丰富,感谢它们明亮的声音和短音阶。在法国,也有一种受到钟爱的法国-佛兰芒风格大键琴,这些乐器更坚固,并具有不同的内部结构,使它们也有丰富的泛音。整体而言,虽然它们的声音更像在唱歌,产生的声音并没有那么尖锐突出。

二、最多产的作曲家泰勒曼

这里介绍的是西方音乐史上最多产的作曲家之一,他在同时代德国作曲家中占据着领先地位,当时

[1] 可见亨德尔也知道 J.C.F. 菲舍尔的作品。
[2] 弗罗贝格尔的标准德国组曲形式为阿勒曼德—库朗特—萨拉班德—吉格舞曲。
[3] 法国序曲(French overture)。
[4] 《音乐赞美诗》(*Musical Parnassus*,1738 年)是为大键琴创作的九套舞曲,每个缪斯名下一首。
[5] 一些专家认为《乌拉尼亚》中的帕萨卡利亚(Passacaglia),可能是讲述俄耳甫斯(Orpheus)和欧律狄克(Eurydice)的悲剧故事。
[6] J.C.F. 菲舍尔的许多作品已经丢失,其中包括意大利风格的古钢琴曲,各种室内乐作品,宫廷音乐和为键盘作品改编的歌剧音乐。
[7] 特雷弗·大卫·平诺克(Trevor David Pinnock CBE,生于 1946 年 12 月 16 日),英国大键琴(harpsichordists)演奏家和指挥。
[8] 参见恩斯特·路德维希·戈博斯(Ernst Ludwig Gerbers)的《新音乐家的历史-传记词典》(*Neues historisch- biographisches Lexicon der Tonkünstler*,1812 或 1814 年)相关内容。
[9] 在拉施塔特的圣亚历山大教区(the parish of St. Alexander in Rastatt)的档案记录中,有键盘乐器制造商"克拉威兹姆拉瑞斯"(clavizimlarius)的条目。

的声望比巴赫大得多;虽然今天他的大多数作品已被遗忘,但它们却与同时代巴赫、亨德尔的作品一样,代表了音乐的新趋势,是巴洛克后期和早期古典主义之间重要的一环。

泰勒曼[①]是欧洲历史上最有贡献的德国音乐家之一,他是第一个运用日耳曼民间曲调进行创作的作曲家,对古典主义时期的德奥音乐家海顿、贝多芬以及浪漫主义时期的勃拉姆斯等均产生了巨大的影响。

泰勒曼诞生在马格德堡一个教会神职人员的家庭[②],当时,这类家庭中的很多成员都是音乐家。他从小就读于教会学校,在那里学习数理课程、拉丁文和希腊语,他继承了母亲在音乐方面的天赋。通过一段时间自学管风琴和其他键盘乐器后,他10岁时就可以指导其他孩子唱歌、演奏小提琴和古钢琴。同时,他创作了第一首带器乐的经文歌。12岁时,他又创作了第一部歌剧《齐克蒙德》。但是,母亲和亲友们都反对泰勒曼的这些努力,并没收了孩子的所有创作,禁止他参加任何音乐活动,但泰勒曼阳奉阴违,暗地里继续谱写他的音乐作品。1693年年底,母亲将他送进采勒费尔德的学校,希望儿子能远离音乐,选择一个将来更有发展的职业。然而,学校的校长卡沃尔[③]却认为泰勒曼在音乐方面有着突出的才能,支持他的选择,并向他介绍了许多音乐理论方面的书籍,这使他可以自学各种乐器并继续创作,甚至定期为当地教会合唱团和镇上的音乐家们提供音乐作品。

1697年,泰勒曼进入组织中学[④]继续学习,通过自学,他掌握了管风琴、小提琴、长笛、双簧管、直笛、芦笛、低音提琴、伸缩号等乐器的演奏技巧。校长本人也经常委托泰勒曼创作音乐作品。这位年轻的作曲家经常前往汉诺威和布伦瑞克,在那里,他可以接触到最新的作品,并接受那里作曲家的指导[⑤]。同时,泰勒曼继续研究各种乐器演奏,自学长笛、双簧管、沙吕莫、中提琴、低音提琴和低音长号,最终成为一个多才多艺的乐器演奏者。当以优异的成绩从这所学校毕业后,他前往莱比锡,1701年年底成为莱比锡大学的一名学生。在那里,他遵从母亲的意愿学习法律;然而在上学期间,他并没有停止对音乐的追求,他研究了约翰·库瑙的作品[⑥],积极投入创作,他随后的作品给人们留下了深刻的印象。据说,莱比锡市市长曾委托泰勒曼定期为这座城市的两个主要教堂——托马斯教堂和尼古拉教堂创作作品。不久,泰勒曼便成为莱比锡的一个专业音乐家,积极组织这座城市的音乐活动。一开始,他主要雇用学生为尼古拉教堂演唱,也举办市民音乐会[⑦]。1702年,泰勒曼成为歌剧院总监,于1702—1705年组织上演了至少8部歌剧。之后,他成为尼古拉教堂的管风琴师,并担任音乐总监。

① 格奥尔格·菲利普·泰勒曼(德语:Georg Philipp Telemann,1681—1767),生前是巴洛克时代最著名和最有影响的德国作曲家之一,他通过作品和演奏中的新律动,大大影响了18世纪上半叶的西方音乐世界。

② 父亲海因里希·泰勒曼(Heinrich Telemann)是马格德堡(Magdeburg)圣灵教堂(Helig-Geist-Kirche)的执事,母亲玛丽亚·亨特梅尔(Maria Haltmeier)是雷根斯堡(Regensburg)一个牧师的女儿。

③ 当时在位于德国下萨克森州的采勒费尔德(Zellerfeld)学校继续学业(1694—1698),校长卡斯帕尔·卡沃尔(Caspar Calvoer,1650—1725)是一位德国路德教派著名的神学家和博学的导师,与同时代的莱布尼茨(Leibniz)等几位著名学者具有同样的影响力。

④ 组织中学(Gymnasium Andreanum),位于希尔德斯海姆(Hildesheim),是一所国家认可的、汉诺威路德教会开办的私立学校。

⑤ 如安东尼·卡尔达拉(Antonio Caldara)、阿尔坎杰洛·科雷利(Arcangelo Corelli)和约翰·罗森穆勒(Johann Rosenmuller)的早期音乐。

⑥ 当时,约翰·库瑙(Johann Kuhnau)在莱比锡托马斯教堂任音乐总监。即便泰勒曼后来与库瑙反目,但在晚年,他还是谈到从库瑙的创作中学习到了对位法的技巧。

⑦ 他的第一个乐团就是学生乐团,有40个成员;他的首部歌剧名为《齐克蒙德》(Sigismundus)。

图7-4 泰勒曼肖像画

图7-5 泰勒曼的签名（1714年和1757年）

图7-6 格奥尔格·菲利普·泰勒曼肖像画（1681—1767年）

图7-7 卡斯帕尔·卡沃尔肖像

图7-8 18世纪初泰勒曼诞生的马格德堡市

在莱比锡期间，泰勒曼以纯熟的作曲技巧把巴洛克传统对位法、意大利的歌剧色彩和优雅的法国管弦乐组合起来。如果说J.S.巴赫作品的杰出在于精神境界（虔诚的感悟）的话，泰勒曼的创作则更加世俗化，优美动听的旋律、色彩明快的风格令大众流连忘返，其中很多是纯粹为宫廷娱乐而创作的价值不高的音乐，比如他可以为选帝侯家宴创作大量烘托气氛的短曲，对亨德尔影响很大。泰勒曼与亨德尔相遇于1701年，他们一见如故、相互影响，建立了终生的深厚友谊。他们常年保持通信，泰勒曼的作品《音乐的塔布莱》（1733年）中三次出现如"亨德尔先生，音乐医生，伦敦"的字样。亨德尔对泰勒曼的音乐非常尊敬，证明之一是亨德尔在自己的作品中使用过不少于16个乐章的音乐思路。亨德尔会开玩笑地说，泰勒曼写一个教会作品可以用八种相距甚远的元素[①]。毫无疑问，泰勒曼具有轻松驾驭旋律的才能，并且可以写出很有韵味、魅力巨大的音乐作品，在巴洛克时期的德意志音乐领域，泰勒曼的音乐是巴洛克后期以及早期古典风格的动力之一。从1710年开始，他可以轻松和流畅地运用德、意、法任何音乐进行创作，甚至吸收波兰和英国音乐的元素，他以自己采取各民族风格的特点进行创作而自豪。

此后，泰勒曼的音乐逐渐变化，又纳入了越来越多"加兰特"风格的元素，但他从来没有产生过新生古典主义音乐理想的作品。虽然泰勒曼对位风格的创作在许多现代音乐家看来过于简单化，但在

[①] 泰勒曼在哈雷偶遇16岁的亨德尔后，他们的友谊持续发展。亨德尔的名字多次出现在《音乐的塔布莱》（*Musique de Table*）中；亨德尔知道泰勒曼喜爱植物，于1750年不怕麻烦地从英国伦敦送给他"一箱鲜花，专家向我保证这是非常合适的选择，是令人赞赏的稀罕物"。

1751年，他运用的和声已经非常复杂了，他的作品在当时被称为新的"情感"风格①，在所有新音乐倾向中名列前茅。泰勒曼一生勤奋，大部分时间都在创作，是一位极其多产的作曲家，取得了非常高的成就。从1725年开始，为扩展巴洛克晚期至海顿时代的风格，他用罕见的才能和多种流畅的风格创作了数以千计的作品②。这些作品不仅在德国，而且在欧洲其他国家都大受欢迎，来自法国、意大利、荷兰、比利时、斯堪的纳维亚国家、瑞士和西班牙的预约创作络绎不绝。多年来，泰勒曼的音乐创作影响和改变了许多作曲家，当时一些重要的作曲家以他的作品为榜样。文献记载，J. S. 巴赫和亨德尔都曾仔细研究了他出版的作品。在他的教导下，确立了一批后来作曲家③的发展方向。他的《36首大键琴幻想曲》拥有非常自然的旋律、大胆的和声，在编排精美的蓬勃节奏衬托下，或深刻或机智，或重或轻，但从来不缺乏独特的品质。《忠实的音乐大师》以期刊这种在当时并不寻常的方式对刚刚创作出来的新音乐进行传播④，形式似乎是每两个星期掌握一节课的内容，其中包括许多非常实用的音乐作品。同时，他对键盘艺术数字低音演奏的教学法研究是其重要贡献⑤之一。他的键盘音乐是以J. S. 巴赫为代表的后巴洛克时期和以海顿、莫扎特为代表的早期古典主义钢琴音乐艺术之间沟通的桥梁。许多当时和同时代的音乐家理论、评论家⑥都把泰勒曼看作18世纪后半叶最重要的作曲家，认为他丝毫不比J. S. 巴赫逊色。

图7-9　普什奇纳城堡（The Castle in Pszczyna）
泰勒曼1704—1706年在那里工作时居住的地方

图7-10　与泰勒曼相关的图片和研究文献封面

① 泰勒曼的"情感"（galant）风格突出地显现在12首《奏鸣曲方法》（Methodischen Sonate，1732年）中，它提供了许多有价值的即兴创作实例，在即兴装饰音乐艺术除了在爵士乐中几乎全部消失了的今天特别有用。

② 泰勒曼出版了超过50套巨篇，其中，著名的合集有：《音乐的塔布莱》（Musique de Table，出版于1733年）、第一音乐期刊（The First Music Periodical），《忠实的音乐大师》（Der getreue Music-Meister，1728—1729年；含70部作品），《和谐崇拜》（Der harmonische Gottesdienst，1725—1726年；包括72部教会清唱剧），约40部歌剧，以及《36首大键琴幻想曲》（Fantasies for Harpsichord）等。泰勒曼的主要贡献在器乐曲创作，其中135首管弦乐组曲、100余首协奏曲和450多首室内乐，以及超过600首序曲中的法国风格弥补了巴赫在这些领域的不足（尽管巴赫本人的4首管弦乐组曲、大约30首协奏曲和50多首室内乐都极富盛名，但毕竟数量较少）。此外，还有大量合唱和为葬礼和婚礼服务的音乐。

③ 包括泰勒曼在莱比锡的学生，J. S. 巴赫的儿子威廉·弗里德曼·巴赫（Wilhelm Friedemann Bach）、卡尔·菲利普·伊曼纽尔·巴赫（Carl Philipp Emanuel Bach，泰勒曼同时还是他的教父）、克里斯托夫·格劳普纳（Christoph Graupner）、约翰·大卫·海尼兴（Johann David Heinichen）、约翰·格奥尔·皮森德尔（Johann Georg Pisendel）和约翰·弗里德里希·阿格里科拉（Johann Friedrich Agricola）等柏林乐派作曲家。但他的许多学生最后并没有成为重要的作曲家。

④ 《忠实的音乐大师》（德文：Der getreuer Musikmeister；英文：The Faithful Music Master）创作于1728年，由泰勒曼和J. G. 戈尔纳合作（不要与莱比锡和巴赫时代管风琴家J. G. 戈尔纳混淆）推出，意为"家庭音乐课"（home music lesson）。这是德国音乐首次出现的课程形式。它的第一版中很大一部分是由泰勒曼自己创作的，其后也有当时作曲家的代表参加。不幸的是，其中个别发行物上并没有标明时间。现存这些期刊式的音乐作品集有二十五期。

⑤ 在由弗兰克·T. 阿诺德（Franck T. Arnold）写作的《在十七和十八世纪当通奏低音作为伴奏艺术进入熟练之时》（The Art of Accompaniment from a Thorough-Bass: As Practiced in the Seventeenth and Eighteenth Centuries，1931年）中，对此进行了详尽的讨论和研究。

⑥ 其实，泰勒曼的音乐受到18世纪晚期评论家如马普尔格（Marpurg）、玛特森（Mattheson）、奎兹（Quantz）、舒贝（Scheibe）等一致的称赞，他创作的《死的慈悲》（Der Tod Jesu）对比表现此类内容的过去创作构成实质性的进展。

在19世纪到来之际,他的声望戛然而止。1832年,泰勒曼作品太多引起数量与质量的争论,他的作品开始受到严厉批评[1],影响了泰勒曼音乐的传播,他的音乐开始不再出版。意见分为两种:一种认为泰勒曼是被忽略的专家;一种认为他是肤浅的工匠,他的作品深度不足,都是因为他难以令人置信的作品产量。在20世纪以前,当时的音乐学者只提供了他作品的广泛目录,20世纪后,人们对泰勒曼的兴趣开始复苏。泰勒曼的作品最初被评价为不如巴赫,缺乏巴赫的宗教狂热[2]。其实,正如后来人们的研究显示,巴赫的作品中有大量泰勒曼的影子,甚至可以说,巴赫的清唱剧就是根据泰勒曼清唱剧创作而成的。在罗曼·罗兰、保罗·亨利·朗、乌尔里希和贝斯凯以及哈罗德·C.勋伯格这些著名西方学者的著述中都留下他的印迹[3]。直到二战后,人们才开始对泰勒曼作品进行系统研究。1952年,汉斯·约阿西姆说:

> 几年前他还只是作品平庸的多产作曲家,作品数甚至超过了巴赫和亨德尔的总和。他应该得到荣耀,甚至能对上门的标签性要求进行谱曲。现在因为许多作品的出版,他成为那个时代,仅次于巴赫和亨德尔德的,令人感兴趣的大师。[4]

20世纪50年代,泰勒曼的作品开始大量出版[5]。21世纪对泰勒曼音乐演奏的了解和研究比历史上任何时候都更加如火如荼。

由此可见,格奥尔格·菲利普·泰勒曼是当时最重要的德国作曲家之一,虽然他最终还是站在与他同时代的约翰·塞巴斯蒂安·巴赫日益普及投下的阴影之中。客观地说,巴赫的最大贡献是宗教音乐和键盘音乐,而泰勒曼的创作主要在歌剧和音乐会领域。原因大概是巴赫不喜欢争名夺利,真正将自己奉献给了音乐,然而泰勒曼为了名声和金钱,将自己交给了宫廷。J. S. 巴赫在写法国或意大利风格的作品时能保持他独特的个性,而泰勒曼宁愿去迎合听众的口味。但不管怎样,他的音乐作品毕竟确立了他那个时代莱比锡作曲的方向,他的风格成为那个时代主要的影响。

第二节 亨德尔键盘艺术

众所周知,音乐史上的巴洛克是西方近代产生音乐大师的时期,其中,亨德尔[6]是居于顶峰的人物之一。这位从小就对音乐具有浓厚兴趣的艺术家创作范围十分广泛,为我们留下大量传世音乐杰作。

[1] 泰勒曼的作品被贬为用"探测器"(polygraph)查出的词典编纂式的作品。克里斯托夫·丹尼尔·埃贝尔林(Christoph Daniel Ebeling)认为,对于泰勒曼音乐作品的评价只是通过他在公众中的流传程度认证的。

[2] 这种特别引人注目的、不公平的判决来自于巴赫传记的作者菲利普·施皮塔(Philipp Spitta)和阿尔伯特·史怀哲(Albert Schweitzer),他们批评泰勒曼的清唱剧,然后赞扬巴赫的作品。

[3] 泰勒曼的自传保存在德国。他的一些传记资料在罗曼·罗兰(Romain Rolland)的《通过过去土地的音乐之旅》(*A Musical Tour through the Land of the Past*,1922年译)中。他在历史上的地位是由保罗·亨利·朗(Paul Henry Lang)在《西方文明中的音乐》(*Music in Western Civilization*,1941年)和曼弗雷德·布科夫策尔(Manfred Bukofzer)在《巴洛克时代的音乐》(*Music in the Baroque Era*,1947年)中讨论确立的。另见霍默·乌尔里希(Homer Ulrich)和保罗·A.贝斯凯(Paul A. Pisk)的《音乐的历史和音乐风格》(*A History of Music and Musical Style*,1963年),以及哈罗德·C.勋伯格(Harold C. Schonberg)的《伟大作曲家的生活》(*The Lives of the Great Composers*,1970年)。

[4] 克里斯廷·李·真加罗,"D小调四重奏节目单注释",由洛杉矶室内乐团提供。

[5] 主要由巴伦赖特出版社(Bärenreiter)发行。今天,泰勒曼的作品通常标有TWV(代表泰勒曼作品目录)序号。

[6] 格奥尔格·弗里德里希·亨德尔(德语:Georg Friedrich Händel,1685—1759),巴洛克时期的作曲家。他与J. S. 巴赫同年(相差不到一个月)出生,后来定居并入籍英国,他的名字亦按英语的习惯改为乔治·弗里德里克·亨德尔(George Frideric Handel)。

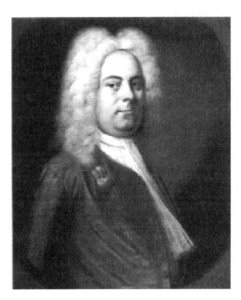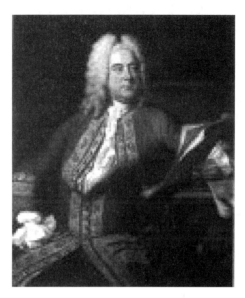

图 7-11 "非利普名士"亨德尔

作为伟大的戏剧音乐艺术家,亨德尔将巴洛克时期的歌剧、清唱剧推至高峰,由此,有关他的学术研究成果不断涌现。在他去世后仅一年(1760年),英国学者梅因沃林就完成了亨德尔的第一本传记[1]。1761年,德国学者玛特宗[2]将其翻译成德文在汉堡出版,成为第一部德文亨德尔传记。20世纪更是亨德尔研究的黄金时代,有关研究成果多达百余部[3],对他的研究成为欧洲学者的热门话题。

一、亨德尔的键盘演奏

可以说,能在生前与死后都获得如此殊荣的音乐大师,亨德尔可谓屈指可数的几位之一。然而,西方音乐学界对亨德尔的研究大多在他的生平、歌剧和清唱剧领域,关注其器乐领域成就的本就不太多。我国对亨德尔在器乐领域所取得成就的关注更是凤毛麟角[4],更谈不上深入研究了。

根据西方音乐史的研究,亨德尔与约翰·塞巴斯蒂安·巴赫和多米尼克·斯卡拉蒂是同一年出生,不同的是,他诞生在德国一个普通的家庭,但从小却显露出对音乐的浓厚兴趣。他的父亲[5]希望把他培养成律师,因此限制他对音乐的爱好,于是,幼年亨德尔常常溜出去偷偷练习古钢琴等键盘乐器。7岁时,一次偶然的机会,他在宫廷教堂里演奏管风琴时引起萨克森-魏森斯菲尔大公[6]的注意与喜爱,大公深为小亨德尔的毅力和音乐天分所感动,出面说服老亨德尔不要扼杀儿子的音乐天才。在大公的劝导下,1694年,父亲让9岁的亨德尔拜当地著名音乐家查豪[7]为师。此后的几年中,天资聪慧的小亨德尔在这位名师的教诲下,认真学习管风琴与许多乐器(小提琴、双簧管等)的演奏方法,以及作曲、对位等课

[1] J.梅因沃林(J. Mainwaring,1724—1807),英国牧师,毕业于剑桥大学圣约翰学院,是一位学识渊博的高级神职人员,他与亨德尔、盖伊等当时英国著名的作曲家都很相熟。他的《亨德尔生平回忆录》(*Memoirs of the Life of the Late George Frederic Handel*)是第一本出版的英文亨德尔传记。

[2] 约翰·玛特宗(Johann Mattheson,1681—1764),德国作曲家、作家、词典编纂家、外交家和音乐理论家。

[3] 参见韩斌的《20世纪的亨德尔研究》一文相关内容。

[4] 目前从中国知网查询到的相关文献仅9篇,其中与巴赫对比研究的文献3篇,专注于亨德尔键盘艺术研究的有4篇。

[5] 格奥尔格·亨德尔(Georg Händel,1622—1697),外科医生兼理发师。

[6] 约翰·阿道夫一世(Duke Johann Adolf I.)。

[7] 弗里德里希·威廉·查豪(Friedrich Wilhelm Zachow,1663年11月14日—1712年8月7日),当地最著名的作曲家、键盘及乐器演奏家,当时哈雷圣母教堂的管风琴大师。

程。凭着过人的天资,以及名师的悉心指导,小亨德尔很快取得了惊人的进步。1696年,年仅11岁的亨德尔创作出作品①,同时,还经常代替老师查豪承担教堂管风琴的任务。

尽管少年时的亨德尔对音乐产生了浓厚兴趣,也取得了不凡的成绩,但他还是在1702年2月10日进入哈雷大学学习法律,同时,他被哈雷的加尔文教堂聘请为管风琴师。在经过几乎一年的痛苦抉择后,1703年春,他做出了人生中最重要的决定——移居当时唯一有德国民族歌剧的城市汉堡,担任汉堡歌剧院管弦乐团的一名小提琴手,从此开始潜心于歌剧的创作。不久以后,他的才能开始受到德国音乐界的注意,这更坚定了他从事音乐艺术的决心②。于是,亨德尔在1706年(21岁)时前往意大利探寻歌剧的奥秘③。4年后,亨德尔已经熟练掌握了歌剧、清唱剧、协奏曲等当时主要音乐体裁的写作技法,并且取得相当傲人的成就。1710年,正在意大利学习的亨德尔接受了汉诺威选帝侯的邀请,回国担任汉诺威宫廷乐长职务。归国后的亨德尔很受德国人的欢迎,并在1710年首次代表德国王室访问伦敦,受到英国各界的好评(当时的英国女王安妮接见过他)。

1714年,亨德尔随"主人"来到英国④,不久就成为英国的音乐权威人士,被授予"国王御前音乐家"称号。亨德尔在1726年加入英国籍,从此,在英国度过他的后半生。此后的十余年间,亨德尔创作的歌剧为他在全欧洲赢得了巨大的声誉。但好景不长⑤,亨德尔的地位受到前所未有的冲击,好在亨德尔还是举世公认的键盘大师(据说在当时也只有J. S. 巴赫可能与他匹敌)和卓著的器乐作曲家,于是,亨德尔为了生计开始转向键盘创作、演奏、教学以及器乐曲创作。这一时期,他最重要的器乐创作包括:《12首大协奏曲》(Op. 6,1739年)⑥、《皇家焰火音乐》(1749年),以及6首为木管乐器和弦乐器而作的协奏曲。这给亨德尔带来了崇高的荣誉,他被奉为英国的"民族音乐家",他又再次回到了英国人的音乐生活中。

图7-12 亨德尔故居(2009年)

图7-13 亨德尔的洗礼登记(在哈雷马格德堡)

① 目前亨德尔留下的最早的作品,就是他那年为两只双簧管、小提琴和数字低音乐器所写的6首奏鸣曲。
② 据一些资料显示,亨德尔的才华不久就引起了一些艺术赞助人的注意,他们中有些人打算拿出钱来供年轻的亨德尔去意大利学习歌剧和作曲(当然不是无偿的,学成后要回来为他们服务)。抱负远大的亨德尔婉言谢绝了这些赞助,他要凭自己的努力挣足学费去留学,不能把自己的前途卖给别人。1705年,亨德尔创作的歌剧《阿尔米拉》首演获得了成功,使他得以踏上留学的旅程。
③ 在当时,意大利不仅是歌剧艺术的故乡,也是全欧洲歌剧艺术的圣地。当时,刚好是罗马教皇禁止歌剧演出,意大利盛行教会音乐的时期,可亨德尔还是在那不勒斯、罗马、佛罗伦萨和威尼斯同斯卡拉蒂父子(Alessandro & Domenico Scarlatti)、科雷利(Arcangelo Corelli)等当时意大利著名的音乐大师广泛交往。
④ 没有子女的安妮女王驾崩后,汉诺威选帝侯乔治以英王亲戚的身份继承了英国王位,史称"乔治一世"。
⑤ 这时命运开始捉弄这位巴洛克著名歌剧大师。从18世纪20年代开始,随着当时英国中产阶级音乐趣味的变化,意大利语歌剧在英国开始衰落。
⑥ 亨德尔的《12首大协奏曲》是巴洛克音乐的代表作,也是后来音乐大家所争相灌录的曲目。

1750年,年迈的亨德尔不幸在一次车祸中受伤,他开始步入一生的最后时光。1751年,他感到视力在减退,但他依然拖着病体坚持每年春天亲自指挥《弥赛亚》的演出,在完全失明后的1759年春天,他74岁时仍照例指挥了《弥赛亚》的演出。演出结束时,他在观众暴风雨般的掌声中倒下了。1759年4月14日,这位世界乐坛历史上的巨星陨落了①。

亨德尔是巴洛克时期一位卓越的键盘乐器演奏家,他将管风琴看作一件进行公开演奏的乐器,将古钢琴看作一件进行即兴演奏的乐器。牛顿②评价亨德尔的管风琴演奏:"除了他手指的弹性,没什么好说的。"表面看来,这一评价似乎没有什么褒奖之意,其实,言谈中依然清晰可见亨德尔的管风琴演奏非常有"弹性"。也许,作为科学家的牛顿对亨德尔手指的各种物理学指标更感兴趣吧!

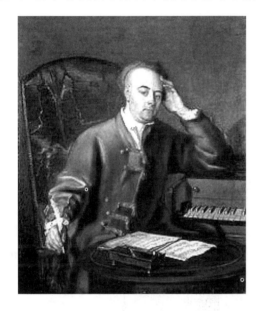

图 7-14　亨德尔画像

罗曼·罗兰③在其《亨德尔传》中曾提到伯尼④对亨德尔演奏古钢琴的评述,伯尼说,当亨德尔演奏古钢琴的时候,他的手指弯曲并拢,看不出有什么动作,别人也很难分得清他的手指。在当时不需要多大力度的古钢琴上,这种演奏状态非常自然,而且动作幅度非常小,动作灵巧,这样的演奏方法应当是很科学的。

亨德尔与D.斯卡拉蒂不但同一年出生,而且他们对古钢琴都特别喜爱,在那个时期,他们都是以掌握了精湛的古钢琴演奏技法而闻名于世。历史资料上有这样一段轶闻记载:1707年,亨德尔悄悄来到威尼斯,不久后应朋友之邀参加一个蒙面舞会。不擅跳舞的亨德尔蒙面悄然走到古钢琴旁演奏一曲,精湛的技巧征服了全场的人。当时D.斯卡拉蒂也正巧在场,他被这具有非凡魔力的琴声震惊了,指着坐在古钢琴前戴着假面具演奏的人大声喊叫:

啊,魔鬼!魔鬼!那个弹琴的如果不是魔鬼,便一定是亨德尔!⑤

① 亨德尔逝世后享受到英国国葬的待遇,长眠在历代英国圣贤下葬的威斯敏斯特教堂墓地,在那里,一座亨德尔纪念像耸立至今。
② 艾萨克·牛顿(Isaac Newton,1643—1727),著名的物理学泰斗、英国伟大的数学家、天文学家和自然哲学家,被誉为人类历史上最伟大,最有影响力的科学家。
③ 罗曼·罗兰(Romain Rolland,1866—1944),法国文学大师、伟大的音乐评论家。
④ 查尔斯·伯尼(Charles Burney,1726—1814),英国音乐史学家,他也是英国小说家弗朗西丝·伯尼(Frances Burney,1752—1840)的父亲。
⑤ 戢祖义.魔鬼——亨德尔[J].中国音乐教育,2009(7):51.

斯卡拉蒂说完就冲过去掀掉弹琴人的面具。果然，那人真是亨德尔。从此，两人成了极好的朋友。

虽然我们目前可以看到的有关亨德尔键盘演奏的评价只有这些只言片语，但从这些资料中可见，亨德尔掌握了超凡的键盘演奏技巧，是当时全欧洲公认的键盘演奏技巧大师。

除了以上直接谈到亨德尔键盘演奏的轶闻外，还有一则轶闻也向我们展示了亨德尔的演奏理念。据说有一次，当科雷利（意大利著名小提琴大师）演奏亨德尔的一首作品时，被一段高把位快速的乐段难住了。一旁的亨德尔反复向他解释演奏要领，最后终于失去了耐性，夺过提琴拉给他看。科雷利非但没有生气，反而彬彬有礼地说：

别发火啊，亲爱的萨克森人，我对这种法兰西风格的音乐可不是个内行啊。

20世纪著名的亨德尔传记作家弗劳尔对此这样评价道：

从那以后，亨德尔就小心翼翼地躲开高音部位。这就是为什么亨德尔在音乐爱好者中，深得人心的道理。他对他们的演奏技术能力不太苛求。老巴赫是按自己的兴致来谱曲，至于你是不是演奏得出，那是你的事。……亨德尔抓住听众的心理，所以亨德尔死时富有，巴赫死时贫穷。①

弗劳尔这样说是不是全面，仁者见仁、智者见智，但我们却可以从某一方面看出，亨德尔之所以能够在当时称雄乐坛几十年而不倒，顺应演奏者和广大听众是一个重要的原因。

二、亨德尔键盘音乐创作

与亨德尔的歌剧、清唱剧相比，他在器乐创作方面虽有些逊色，但为数不少的键盘音乐作品仍是他值得骄傲的重要音乐贡献。下面，我们简单介绍三种亨德尔最重要的键盘音乐创作：变奏曲、古钢琴组曲和管风琴协奏曲。

图7-15　G.F.亨德尔

图7-16　玛特宗肖像

① 弗劳尔（N. Flower，1879—1964），英国作家、音乐评论家，20世纪三四十年代比较具有代表性的亨德尔传记作家。他所著的《亨德尔：其人与其时代》从1923年第一版后一直再版不断，前后起码有过8次再版，可见其影响不小。以上两段描述转引自：韩斌. 20世纪的亨德尔研究。

1. 变奏曲

《快乐的铁匠》是亨德尔键盘音乐中至今仍经常出现在音乐会舞台上的佳作,原名《咏叹调与变奏》(E大调,4/4拍)。

《快乐的铁匠》是一首典型的二段式变奏曲①,主题具有典型的德国民谣特征,变奏在保持主题旋律与和声的基础上进行节奏的变化。在第一变奏中,亨德尔采用连续不断的16分音符对主题进行严格的装饰变奏,主题清晰分明,气氛更为欢快;在第二变奏中,左手以弹奏清晰而带有均匀颗粒性的半连音奏法,烘托出活泼的音乐形象;第三变奏具有即兴风格,演奏时情绪更为活跃;第四变奏采用左右手交换的弹奏模式;第五变奏运用双手交替弹奏32分音符的音阶构成波浪式的旋律线,充分展现力度的强弱变化,形成全曲的高潮。由此可以看出,这首乐曲鲜明地反映了亨德尔开朗外向的个性,他热爱生活,他所展现出的精神风貌是乐观、健康向上的;歌唱性的旋律、使用对比性的色彩,洋溢着浓郁的人情味与亲切感。

变奏曲是亨德尔键盘音乐创作的主要领域之一,他一生留下大量值得演奏、研究的这类作品,后人最留恋并广为流传的就是《快乐的铁匠》。

2. 古钢琴组曲

亨德尔是一位极有才华的键盘即兴演奏家,虽然他的键盘音乐创作涉及管风琴协奏曲、变奏性乐曲和赋格曲等众多体裁,但古钢琴不仅是他公开即兴演奏的主要乐器之一,古钢琴组曲也是其取得成就最突出的领域。从收集出版的《亨德尔古钢琴作品集》看,亨德尔的古钢琴组曲总共有16套,是他器乐创作中最主要的部分之一。有关研究认为,亨德尔收在古钢琴作品集组曲第一册中的作品,是经过他本人审阅并同意后于1720年在伦敦出版的,可以说这是亨德尔自认为最成功的作品。在这部曲集中,他打破了当时组曲的常规写作方式,给古老的组曲增加了许多活力②;同时,组曲中加入的那些非舞曲性质的乐曲既使舞曲的艺术价值变高,更使得组曲中那些舞曲体裁不显得死板与教条,有利于突出整首套曲的整体性、连贯性,变得不再模式化、程式化,比其他当时常规的舞曲③彰显出更高的艺术价值。

亨德尔为古钢琴创作的组曲在19世纪得到很高的评价。最著名的亨德尔研究专家费德里希·克鲁赞达说过:

> 不管在哪个时代,它都将为人类带来欢乐,散发出源源不断的活泼奔放和清新的气息。虽然有些乐章简单的连初学儿童都能弹奏,但如果按照作曲家的原意完整地将整套组曲演奏下来,那么这位演奏者的地位便可就此确定。④

可见,这些作品对于每一位演奏者都将是一个不小的考验,也是对演奏者自身价值和地位的一个鉴定。

3. 管风琴协奏曲

亨德尔原本就是一位具有高超技巧的管风琴演奏家,当时欧洲公认亨德尔与巴赫同为"管风琴之

① 全曲由主题(共有8小节,每段由两个乐句构成)+奏变1+变奏2+变奏3+变奏4+变奏5组成,五次变奏都是合唱式织体。
② 即不再按照阿勒曼德—库朗特—萨拉班德—吉格的规范来写,而是常由慢板(adagio)、快板(allegro)等对比的乐章组成,并且还加入了大量新型的体裁,如赋格、歌曲、帕萨卡里亚等。另如赋格的加入,不仅给组曲的整体结构增加了动力,而且在形式上也为组曲增添了不小的魅力,使形式变得更加多样。
③ 如第七组曲中的"帕萨卡里亚"展现了极为优雅的风格,虽速度不快,却在从容中令人心情迭荡起伏,尤其值得留意的是两个声部的交替与对比;而且,序曲中的第一个乐句便给人以君临天下的感觉,难能可贵的是宽广中毫无"塞戈维亚式"的霸气。
④ 转引自:许钟荣.巴洛克的巨匠[Z].石家庄:河北教育出版社,2004.

王"①,所以,他的管风琴曲演奏技巧水平自然也很高。他一共创作了26部管风琴协奏曲,是他在器乐创作领域的一套佳作②。在整理出版的亨德尔协奏曲中,他同样展现出无与伦比的才华。亨德尔创作的协奏曲独树一帜,具有独特的风格,充满着这个时期特有的明快韵味,某些作品堪称那个时期的巅峰之作。目前,我们仍常听到的亨德尔协奏曲主要是12首管风琴协奏曲,他首创了在宗教歌剧、清唱剧演出前,以一段管风琴演奏引入的方式,其目的是为了形成一种肃穆的氛围③。后来,这些在教堂内演奏的管风琴独奏逐渐演变为管风琴与乐队的协奏作品。此外,亨德尔在出版这些管风琴协奏曲乐谱的时候,都注明了"古钢琴或管风琴用"④。

总体上看,亨德尔创作的键盘音乐作品大部分具有即兴性,主要是为剧场和公开场合演奏而写,音乐织体极为简洁,旋律线条比较粗放,蕴含着相当丰富的戏剧色彩,音乐充满各种对比,整体上具有宏伟的气势,既有精致、优美的一面,同时也有即兴性、通俗性、英雄性等特征。此外,他创作的古钢琴独奏作品中,还有一些很有特点的乐曲⑤,有些是为教学而作,有些是为他自己演奏而作,所以乐曲的难度深浅不一。

从以上所述中可以看出,亨德尔一生经历坎坷,但从不服输。这位从小就对音乐具有浓厚兴趣的艺术家创作范围十分广泛,由于他在歌剧和清唱剧这两个领域中的创作顺应了18世纪末中产阶级艺术趣味的转变,使他在生前获得了巨大的名声。在他死后,他的作品一直在不断地上演,从而为他在世界音乐史上稳固经久不衰的大师地位打下坚实基础。鉴于亨德尔在音乐艺术上所取得的重大成就,1842年,英国成立了亨德尔协会⑥;1957年,英国王室认为,亨德尔的音乐已经成为人类共同的财富,女王伊丽莎白二世将英王室珍藏的大批亨德尔手稿捐献给大英博物馆。现在,如果你有机会去伦敦,可以在大英博物馆的展厅里看到许多亨德尔手迹。

亨德尔对欧洲键盘艺术发展的贡献是一个可以深入研究的领域。那么,亨德尔对欧洲键盘艺术发展、贡献的核心是什么?他的键盘艺术风格何以如此丰富多彩?为什么他能够在以复调音乐创作为主体的巴洛克时期,率先在键盘艺术领域尝试主调音乐创作手法?下面,我们尝试对亨德尔键盘艺术的成因进行归纳分析。

总体上看,亨德尔一生不断探索当时最适合反映感情的艺术形式,以深入浅出的音乐语言,表达了当时先进、深刻的思想。他创作的大部分键盘音乐作品具有即兴性,主要是为剧场和公开场合演奏而谱写的作品,他的音乐织体极为简洁,旋律线条比较粗放,蕴含着相当丰富的戏剧色彩,音乐充满各种对比,整体上具有宏伟的气势,既有精致、优美的一面,同时也有通俗性、英雄性等特征。从这些倾向于造

① 虽然亨德尔在英国时把主要创作精力放在歌剧和清唱剧方面,但他对于管风琴的喜爱却始终没有减退。
② 随着管风琴的日益完善,也产生了各国不同的管风琴学派,音乐家为管风琴写了不少宗教性和世俗性的作品。亨德尔和巴赫属同时代人,自然为管风琴写作了好些作品。
③ 其实,据史料与前辈学者的研究记载,亨德尔晚年在英国致力于清唱剧创作时,因为演出的需要,写了许多这类管风琴协奏曲。清唱剧的演出,舞台上没有豪华的布景,剧中人物也没有过多的表演动作,那些独唱、重唱和合唱都注重音乐的内涵,没有特别华丽的演唱技巧,因此,亨德尔故意把这些管风琴协奏曲写得华丽壮观,而且往往在乐曲当中留下一段空白的间隔,让自己在演奏管风琴兼指挥时可以作即兴的演奏,以引起听众的兴趣。
④ 这是因为当时庞大的管风琴为教堂所独有,而大多贵族家庭都有体型较小的古钢琴,这两种乐器在演奏方法上大致相同,这样一来,如此标注的乐谱的售买会好许多,作曲家的收入自然也会好得多。目前,亨德尔管风琴协奏曲全集的唱片在市面上流行的不多,比较常见的有:Op. 4、Op. 7等。
⑤ 如《G大调恰空》是一首辉煌灿烂、充满生气的作品,形容它"气象万千"一点也不过分,从意境上,这首作品与巴赫《哥德堡变奏曲》中的咏叹调十分相似,展现了信手拈来的轻快印象。
⑥ 亨德尔协会经过多年的努力,编纂了92册《亨德尔全集》(略有删节),于1859—1902年出版;在德国亨德尔协会的赞助下,一套新的、共96卷的《亨德尔全集》(哈勒版,于1955年开始编辑)目前已经出版。

型性的作品中,可以看到丰富的音乐形象。贝多芬在研究亨德尔的作品时,曾情不自禁地发出赞叹:"我知道该向谁学习以少量的手段取得惊心动魄的效果了。"[1]

由此可见,亨德尔以雄劲向上、充满自信和力量的音乐风格,奠定了在音乐史上永垂不朽的独特地位。在亨德尔的音乐之中,可以找到诗境般的安息之所,那无与伦比的抒情性,把音乐本身的解说性和写实效果凸显于听众耳际。亨德尔的器乐作品至今仍是当代音乐会舞台上经久不衰的经典,为人类留下了丰富的音乐文化遗产。

毋庸置疑,作为巴洛克时期最国际化的音乐艺术大师,亨德尔的键盘艺术无论是在对前人音乐传统的集成,还是在追随新思潮方面,都放射着异彩。特别是他在键盘艺术中不断探索着情感表现的各种可能,使他的一生赢得了巨大的声誉,成为当时与斯卡拉蒂、J. S. 巴赫并驾齐驱的"巴洛克三杰"之一。

小　结

在17、18世纪,还有一些德奥作曲家对键盘艺术的发展做出过贡献。其中,穆法特[2]是重要的一位。穆沃特以菲舍尔和库普兰作为典范,他的羽管键琴组曲完全忠于法国风格,包括6首组曲、一部恰空的曲集。每首组曲前面的序曲、前奏曲、幻想曲都特别精彩,组曲其他部分遵循了德国古典音乐规范:阿勒曼德、库朗特、萨拉班德、任选的舞曲和吉格。在风格方面,它接近J. S. 巴赫法国组曲中那种轻快的织体。

大部分的击弦古钢琴音乐风格遵从中世纪早期一直到古典时期的键盘音乐风格。这就意味着演奏家如果想可以选择使用任何键盘乐器如大键琴,古钢琴或管风琴弹奏击弦古钢琴作品。在大多数情况下,这时期的作曲家如没有明确地写明用哪个乐器演奏,那么该作品适用于所有键盘。这也适用于约翰·塞巴斯蒂安·巴赫的大量作品研究,如前奏曲和创意曲、十二平均律中的前奏曲和赋格曲。

约翰·雅各布·弗罗贝格尔(Johann Jacob Froberger)的作品主要是专为击弦古钢琴创作的,在处理C/E-c时可演奏成短短的八度,因此它属于最重要的巴洛克击弦古钢琴演奏家的保留曲目。早期一个最重要的古钢琴作曲家是巴赫的儿子卡尔·菲利普·伊曼纽尔·巴赫(Carl Philipp Emanuel Bach),他是这种乐器的伟大的支持者。当时,大多数与他同时代的德国音乐家都把击弦古钢琴作为演奏、教学、作曲和练习的主要键盘乐器来使用。

德国著名的击弦古钢琴建造者有汉堡(Hamburg)的约翰·阿道夫·哈斯(Johann Adolph Hass)、弗莱贝格(萨克森)的戈特弗里德·西尔伯曼(Gottfried Silbermann)和安斯巴赫(Ansbach)的克里斯蒂安·戈特洛布·休伯特(Christian Gottlob Hubert)这三个人史册留名。

这一时期,约瑟夫·海顿和莫扎特的创作中都有为击弦古钢琴而创作的作品,并用击弦古钢琴作为旅行时的作曲和演出乐器。路德维希·范·贝多芬也用击弦古钢琴来演奏他的老师克里斯蒂安·戈特洛布·聂费(Christian Gottlob Neefe)的奏鸣曲。

18世纪初,钢琴诞生了。但在这时,西方键盘艺术领域古钢琴依然走红,当时的钢琴无法与之相媲美。在18世纪中叶(1750年时),古钢琴依然是那时的流行器乐。由于18世纪下半叶(18世纪60年代至70年代)人们开始倾向喜爱声音层次增加的音乐,古钢琴慢慢地过时了。特别是19世纪初钢琴的突然走红,使人们开始忘记古钢琴,它们大部分已停止制作和使用。在19世纪90年代,阿诺德·多尔梅奇(Arnold Dolmetsch)恢复击弦古钢琴的制作,维奥莱特·戈登-伍德豪斯(Violet Gordon-Woodhouse)

[1] 田可文.亨德尔[Z].北京:东方出版社,1998.
[2] 古弗莱伯·穆法特(Gofflieb Muffat,1690—1770)。

帮助推广这种乐器。大多数1730年代以前制成的这种乐器很小（四个八度，四英尺长），而最新的击弦古钢琴被制成七英尺长，有六个八度的音域。

在20世纪初复兴历史古乐的背景下，古钢琴的特殊魅力被重新挖掘出来，它高度敏感的音乐黏合的可能性被重新发现。

总而言之，虽然古钢琴在音域、音量及演奏技巧上受到自身原理及构造上的限制，但它们特有的音色效果是巴洛克时期欧洲音乐风格特征的体现，是人类艺术瑰宝中的重要一笔。

第八章
巴洛克艺术大师斯卡拉蒂

从古希腊起①到17世纪初,西方键盘艺术走过了近2 000年的发展历程。当人类步入17世纪时,西方音乐文化迎来第一个辉煌时期——巴洛克时期,这时,早期键盘艺术达到了巅峰。在人类文化的演进过程中,任何艺术都是循序渐进的,音乐艺术也概莫能外。通过对西方键盘艺术发展历程的探索,我们已经建立起这样的认知:从2 000多年前埃及的水压风管琴到中世纪的管风琴,再到文艺复兴以后出现的古钢琴,西方键盘艺术已经积累了丰厚的遗产。1685年是欧洲音乐史上一个特殊的年份②——诞生了3位将巴洛克键盘艺术推上辉煌顶峰的人物,同时,他们也为钢琴艺术的发展奠定了坚实的基础。意大利键盘艺术大师多梅尼科·斯卡拉蒂就是其中之一。

第一节 独具个性的作曲家

欧洲自文艺复兴运动以来,对"人"的关注日益强烈,人文主义者对自由的渴望、追求,使得与宗教艺术相对应的世俗艺术迅速崛起,表达人的生活和感情的音乐创作手法迎来了变革,音乐艺术从教堂转向贵族和宫廷,意大利成为引领"新艺术风格"潮流的先驱。这时的意大利,不仅诞生了以歌剧为代表的世俗声乐艺术,而且乐器(提琴、古钢琴等)制作技术高度发展,这使得协奏曲、奏鸣曲、古典组曲、托卡塔、变奏曲等各种器乐艺术形式在意大利有同等重要的地位。此后,器乐不再依附于声乐,而是成为与其并驾齐驱的音乐艺术形式。这使得意大利音乐一度成为欧洲其他各国艺术家争相效仿的对象。意大利盛行的器乐艺术以酣畅流利的旋律、鲜明的强弱对比,与娟秀的、装饰性的法国洛可可音乐风格形成鲜明对比,亦成为巴洛克世俗音乐艺术的特征之一。意大利古钢琴艺术随着这股风潮逐渐走向成熟。与亨德尔和J. S. 巴赫同样伟大的键盘艺术大师多梅尼科·斯卡拉蒂③(简称为"D. 斯卡拉蒂")以其独特的风格,成为这时意大利古钢琴艺术的代表。

① 西方考古研究资料表明,2 000多年前的亚历山大城就出现了"水压风管琴"(hydraulis)。详见拙文《从神话到现实——西方键盘乐器缘起考》,《音乐大观》2012年第1期。

② "巴洛克三杰"中的多梅尼科·斯卡拉蒂(Domenico Scarlatti,1685—1757)、格奥尔格·弗里德里希·亨德尔(Georg Friedrich Händel,1685—1759)和约翰·塞巴斯蒂安·巴赫(Johann Sebastian Bach,1685—1750)都出生在1685年。

③ 多梅尼科·斯卡拉蒂,巴洛克时期意大利那不勒斯的作曲家、羽管键琴演奏家。他的父亲亚历山德罗·斯卡拉蒂(Alessandro Scarlatti,1660—1725)是意大利著名作曲家、那不勒斯歌剧乐派创始人,在欧洲歌剧发展史上起到特别重要的作用。D. 斯卡拉蒂的一个哥哥彼得罗·菲利波·斯卡拉蒂(Pietro Filippo Scarlatti,1679—1750)也是意大利作曲家,同时也是管风琴家和唱诗班指挥。

一、辉煌的一生

D. 斯卡拉蒂出身于音乐世家。D. 斯卡拉蒂出生时,其父亚历山德罗·斯卡拉蒂(图 8-1)虽然只有 25 岁,但已经是享誉欧洲的歌剧作曲家,当时几乎所有的作曲家都受到他的影响,尤其是在罗马、那不勒斯、威尼斯,他拥有极高的社会地位与声誉。在这样一个成功且多产的作曲家家庭中,经常云集着著名的歌手和器乐演奏家、剧作家、舞台设计师、诗人和画家……这样的环境,对 D. 斯卡拉蒂(图 8-2)的早期成长尤其是音乐教育无疑具有极大影响。父亲对儿子的音乐教育亦相当重视。D. 斯卡拉蒂在 10 岁之前受过唱歌、数字低音、键盘演奏以及对位方面的早期教育,在 16 岁时担任父亲的助理,参与父亲音乐作品的乐器演奏,并经常在为歌唱演员陪练时做转调、即兴伴奏、抄谱……这使他潜移默化地汲取了很多的经验,也使他在成为一名尽职的、非常忙碌的作曲家助手的同时开始创作音乐作品[①]。1701 年,亚历山德罗·斯卡拉蒂开始担任那不勒斯皇家教堂乐长的职务,这给 D. 斯卡拉蒂的早年音乐成长带来两方面的影响:积极的影响是使他在一个良好的环境中顺利成长,并很快得到意大利音乐主流界的认可;负面的影响是使他的早期音乐生涯长期居于父亲的"阴影"之下,独特的个性不能得到完全释放,个人风格的形成受到一定制约。

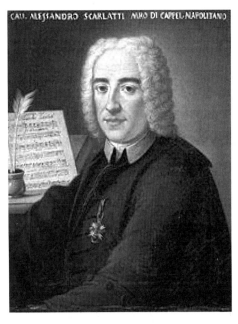
图 8-1 亚历山德罗·斯卡拉蒂

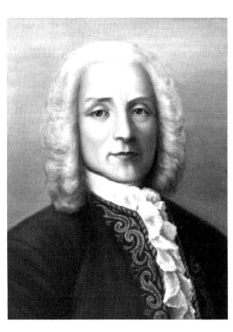
图 8-2 多梅尼科·斯卡拉蒂

清醒的父亲感到那不勒斯阻碍了天资聪颖、勤奋努力的 D. 斯卡拉蒂的发展,于是在 1705 年 5 月,父亲介绍儿子结识了意大利著名音乐家、古钢琴演奏家 F. 加斯帕里尼[②],在加斯帕里尼的直接影响下,D. 斯卡拉蒂在键盘演奏技巧及作曲等各个方面进步很大。音乐学者柯克帕特里克写道:"亚历山德罗·

① 见拉尔夫·柯克帕特里克(Ralph Kirkpatrick,1911—1984,美国普林斯顿大学教授,羽管键琴演奏家)所著的《多梅尼科·斯卡拉蒂》一书,它是斯卡拉蒂研究中最重要的文献之一【Ralph Kirkpatrick. Domenico Scarlatti[M]. Princeton:Princeton University Press,1953:9,11】。

② 弗朗切斯科·加斯帕里尼(Francesco Gasparini,1668—1727)是巴洛克时期一位重要的意大利作曲家和演奏家,他是科莱里与帕斯奎尼的学生,贝内代托·马尔切洛(Benedetto Marcello,1686—1739,巴洛克时期的意大利作曲家、作家、法官和教师)的老师。加斯帕里尼一生写过多部清唱剧与歌剧,在 1708 年还出版了一本《羽管键琴实用和声》。他是亚历山德罗·斯卡拉蒂的朋友和同事,他于 1701 年 6 月被任命为皮耶塔(Pieta)教堂的乐师时,已经是一位非常有名、受人敬仰的作曲家。

斯卡拉蒂在 D. 斯卡拉蒂年轻时就让他跟随加斯帕里尼学习。"①加斯帕里尼介绍年轻的 D. 斯卡拉蒂结识了驰名整个欧洲的安东尼奥·维瓦尔第②,这对他的职业生涯有着不可忽略的影响。这时,父亲竭力促使儿子出去闯荡江湖,见见世面。著名阉人歌手尼科利洛·格里米迪 1705 年外出巡演时,亚历山德罗·斯卡拉蒂拜托他带着 D. 斯卡拉蒂前往威尼斯,并给美迪奇大公爵③写了一封介绍信。信中这样写道:

> 我已强制地让他离开那不勒斯,因为这里令他施展才能的空间受到限制,他的才能不是给这样的一个地方的,罗马也一样,因为罗马没有音乐的避难所,音乐家会像一个乞丐一样生活。
>
> 自 3 年前他和我分享为殿下个人服务的荣誉以来,他已经进步了很多,但是,他是一只羽翼已丰的鹰,不能在他的巢里无所事事,而且我也不能阻止他的飞行。这个年轻人被送到威尼斯,只靠他自己的能力护航。④

这封信充分地展示出父亲对儿子的才华所充满的信心,以及对儿子的器重和中肯的评价。更重要的是,它证实了 D. 斯卡拉蒂在演奏、作曲方面的才能与父亲的栽培密切相关。从现存关于斯卡拉蒂父子的文献记录中可以看出,他们之间表现出一种挂念之情,但同时这也是令人窒息的关系。

D. 斯卡拉蒂在威尼斯待了几年后来到罗马,在波兰王太后玛丽亚·卡西米尔⑤私人王宫的小歌剧院里谋得了一个作曲家的职位。他的声誉在这个流亡的波兰王太后的资助下不断地增长。同时,受那不勒斯作曲家杜兰特⑥的影响,他开始为梵蒂冈教会创作。随后的几年中,他经常转换工作地点与身份。谋得朱利亚大教堂乐长的位置是他开始走向独立的标志,在这个职位上,D. 斯卡拉蒂创作了大量作品⑦,充分表现了他杰出的才能。这些想象力丰富的作品在自然对位技法的衬托下(各个部分处理得很流畅),具有一种情感平实、贵族般的轻松自在。1717 年,D. 斯卡拉蒂曾去过伦敦,担任伦敦意大利歌剧院的古钢琴演奏家。

18 世纪 20 年代是 D. 斯卡拉蒂一生中重要的转折点。个人生活的转变与挑战,使他的创作才能全面爆发,他彻底离开父亲和他的祖国意大利,来到了葡萄牙⑧。这代表他终于走出了父亲的阴影,形成了自己独特的风格,成为世界上独一无二的多梅尼科·斯卡拉蒂。

1729 年后,D. 斯卡拉蒂率全家来到了西班牙,在马德里宫廷任职⑨。从此,他定居在西班牙,将其后

① Ralph Kirkpatrick. Domenico Scarlatti[M]. Princeton:Princeton University Press,1953:26.
② 安东尼奥·维瓦尔第(Antonio Vivaldi,1678—1741),巴洛克时期意大利著名作曲家、小提琴演奏家。
③ 斐迪南二世·美迪奇(Fevdinando dè Medici,1610—1670),意大利贵族、托斯卡纳大公,其家族酷爱音乐。
④ Stanley Sadie. The New Grove Dictionary of Music and Musicians vol. 15[M]. London:Macmillan Publishers Limited,1980:568.
⑤ D. 斯卡拉蒂在那不勒斯曾被任命为宫廷礼拜堂的管风琴师兼作曲家。1708 年他通过父亲的关系在玛丽亚·卡西米尔(Maria Casimire,1641—1716)的小宫廷谋到一个职位。
⑥ 弗朗切斯科·杜兰特(Francesco Durante,1684—1755),18 世纪上半叶那不勒斯一位德高望重的作曲家和教师。他专注于宗教音乐,而不是当时更时髦的歌剧。当时的那不勒斯人称赞他的作品是用于教学的最好例子。
⑦ 1713 年 10 月,D. 斯卡拉蒂获得了朱利亚大教堂(Basliiac Giulia)乐长的职位。在此期间,他至少创作了 1 首康塔塔、1 首清唱剧和 6 首歌剧。其中《圣母悼歌》(Stabat Mater)是一部十部的无伴奏宗教合唱曲。
⑧ 大约在 1714 年 1 月,D. 斯卡拉蒂受到葡萄牙驻梵蒂冈大使方特斯(Fontes)侯爵的青睐,斯卡拉蒂专门为他创作了许多作品(包括宗教音乐和民族风格的世俗音乐)。1719 年 8 月,他被葡萄牙王室邀请,到里斯本任皇室教堂乐长,同时还兼任当时著名的皇家公主芭芭拉的音乐教师。1721 年以后的多年(1725—1729)中,他服务于葡萄牙国王约翰五世(João V,1689—1750)富有的宫廷中,担任里斯本主教堂乐长以及宫廷乐师,成为一名地位相当重要、领导了一大批音乐家的音乐领袖。
⑨ 1729 年 1 月 19 日,因葡萄牙公主玛丽亚·芭芭拉嫁给西班牙王子费尔南多(后来的西班牙国王费尔南多六世,Fernando VI),D. 斯卡拉蒂以公主的私人音乐教师(即高级仆人)的身份随迁。

半生奉献于此。西班牙独特的自然与人文环境对于异国艺术家历来具有震撼力和魔法般的吸引力,当然也深深地令D.斯卡拉蒂着迷。那热情而醉人的圣歌、节奏欢快的响板、吉卜赛人的歌唱声与吉他弹奏非但没有使他彷徨不安,反而吸引着他徜徉其中、流连忘返。他刚到西班牙时居住在南部的塞维利亚城,他聆听当地居民和艺术家的表演,将具有阿拉伯风情的音乐元素完全融入创作中,形成明显的塞维利亚特色,作品中时时具有阿拉伯街区、花园的情节。他经常与脚夫、车夫、赶骡人在一起,从他们那充满无限生机和活力的演唱声中发现创作的灵感。在西班牙的期间成为他艺术创作生涯中的事业鼎盛期,他这一时期的作品打上了深深的西班牙烙印。在这一时期,他创作了大量震撼人心、独具魅力的音乐作品,这些音乐作品中具有浓郁的西班牙风格与意大利风格。他走向了辉煌的顶点,完成了最主要的音乐作品——古钢琴奏鸣曲。

> (斯卡拉蒂)运用键盘乐器全部音域的音阶和琶音的快速弹奏、延长的颤音、经常的八度乐句滑奏、快速的重复音等都为羽管键琴奏鸣曲出色的音响效果作出了巨大的贡献,他突出的创作个性和富有魅力的才华很快被世人所认知。[1]

这一时期的D.斯卡拉蒂拥有更为宽松、自由的创作环境,在创作理念上抛弃了他父亲、加斯帕里尼、帕斯奎尼和科雷利那样恪守成规的做法。他不再是为雇主创作优雅曲调的作曲家,也不再做帕勒斯特里那[2]的追随者,此时的他开始关注西班牙的流行音乐并且仿效平民的哼唱,开始收集与整理西班牙各地方的民歌,大量吸收与挖掘西班牙丰富的音乐文化,这使得他的创作在当时无人能比。1738年4月,斯卡拉蒂获得了葡萄牙国王约翰五世赠予的贵族头衔——他引以为无上的光荣。为了表示他的感激,他将新出版的《30首练习曲》献给约翰五世[3],献辞中附有一篇致读者的话:

> 无论您是一位业余爱好者还是一位专业的音乐家,都不要期望在这些作品中找到任何意义深远的学问。……并不是个人兴趣或者抱负引导我出版它们,而是一种服从的驱使。或许它们会取悦你,如果是这样的话,我会更加乐意地服从以后的命令,以一种更简单和更加多彩多姿的风格来满足你。对这些作品,请尽可能以人性化而非批评性的眼光来看待,这样才可以增加您的愉悦感……[4]

1737年以后,由于著名的意大利阉人歌唱家法瑞内利[5]来到马德里,服务于西班牙国王,令其审美情趣转变,致使D.斯卡拉蒂的地位日趋低落(图8-3)。自此以后,D.斯卡拉蒂不再参与皇宫里的其他音乐创作活动,而只写作键盘音乐。后来,D.斯卡拉蒂在马德里创建了一所音乐学校,将其一生的音乐

[1] 于青.音乐大师——多梅尼科·斯卡拉蒂键盘奏鸣曲风格研究[M].北京:人民音乐出版社,2007:133.
[2] G.P.帕勒斯特里那(Giovanni Pierluigi da Palestrina,约1525—1594),意大利作曲家,生于罗马附近的帕勒斯特里那,以地名为姓。他曾任罗马圣玛丽亚大教堂唱诗班歌手、帕勒斯特里那大教堂管风琴师兼唱诗班指导等职。他的风格被视为对位极盛时期的典范,是教堂礼拜用复调音乐最纯正的典范。
[3] 据文献记载,1738年4月,当斯卡拉蒂获得约翰五世馈赠"圣地亚哥(Santiago)骑士勋章"的贵族头衔时,为了表示对国王感激之情,由他英国的朋友及崇拜者罗津格雷夫为他出版了曲集《30首练习曲》(Essercizi),并标注"此练习曲是由阿斯突里亚斯等地王子与王妃殿下的老师圣地亚哥骑士多梅尼科·斯卡拉蒂先生所创作"。这本曲集以外交礼物的形式献给葡萄牙国王,并以一个颂扬的献辞"献给葡萄牙国王约翰五世阁下等"开头。
[4] Ralph Kirkpatrick. Domenico Scarlatti[M]. Princeton:Princeton University Press,1953:102.
[5] 法瑞内利(Farinelli,1705—1782),原名卡·布罗斯基,意大利最著名的男性女高音歌唱家。法瑞内利出生在那不勒斯,自幼随父兄学习音乐,后成为波波拉的优秀学生,和卡法瑞利师出同门。法瑞内利不只在国王的私人音乐厅中歌唱,同时也在皇宫里监管一些戏剧音乐的创作。

感悟留传给后来者①。

图 8-3　费尔南多六世家族和宫廷艺术家 D. 斯卡拉蒂、法瑞内利等在一起

二、为近代奏鸣曲式奠基

今天，谈到钢琴艺术就离不开对其发展具有划时代意义的奏鸣曲②。众所周知，在钢琴艺术发展中有两部号称"圣经"的典籍：J. S. 巴赫的"平均律"被称为"旧约圣经"，贝多芬的钢琴奏鸣曲被称为"新约圣经"。由此可见奏鸣曲在钢琴艺术领域的重要性。

在西方音乐艺术的历史上，奏鸣曲的产生有其深刻的历史缘由。随着西方社会的发展进程向前推进，从 14 世纪开始，人们对宗教的敬仰、畏惧和压抑慢慢变成一种反抗、叛逆。受此社会大环境的影响，从音乐艺术的巴洛克时期开始，奏鸣曲这种体裁便随着各个乐派的不同风格逐渐发展。到了 17 世纪下半叶，欧洲兴起了反对封建贵族专制统治、张扬人文主义精神的启蒙运动思潮③，受其影响，人们不断地想表达对自由世界的渴望和自己内心世界的情感冲动，这就导致文学艺术领域一种新的创作理念和创作方式逐渐浮出水面。这时，奏鸣曲在各类器乐领域大量涌现，成为一种重要的音乐体裁。随着时代的进程，独奏奏鸣曲逐渐登堂入室，成为器乐演奏的主要表现方式之一。到 18 世纪上半叶，欧洲进入思想和政治上发生巨大变革的时期。正是在这样一个挣脱思想束缚的时期，在键盘奏鸣曲发展进程中，库瑙④（图 8-4）、斯卡拉蒂和阿尔贝蒂⑤（图 8-5、图 8-6）成为重要人物。

① 1757 年 7 月 23 日，享年 72 岁的 D. 斯卡拉蒂走到了生命的终点，结束了他辉煌的一生，逝世于马德里。他的后裔仍居住在马德里。
② Sonata（奏鸣曲）是一种器乐的写作方式，此词源自拉丁文 sonare，原意为"发出声响"。
③ 启蒙运动是一次伟大的思想解放运动，它提倡发展科学、回归自然，提倡个性解放。
④ 约翰·库瑙（Johann Kuhnau，1660—1722），德国作曲家、管风琴和羽管键琴演奏家。1701 年至 1722 年他任职于莱比锡的托马斯坎特（Thomaskantor）教堂，是 J. S. 巴赫的前任。
⑤ 多梅尼科·阿尔贝蒂（Domenico Alberti，1710—1740），意大利歌唱家、键盘乐器演奏家和作曲家。他今天最出名的作品是奏鸣曲，这些奏鸣曲经常采用一种特殊的"阿尔贝蒂低音"（the Alberti bass，现在被称为"左手琶音伴奏"）。阿尔贝蒂低音后来被许多作曲家采用，并成为古典音乐时代键盘音乐创作的重要元素。

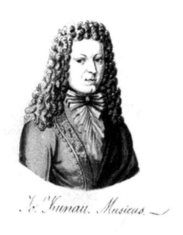

图8-4 约翰·库瑙　　　　图8-5 阿尔贝蒂　　　　图8-6 "阿尔贝蒂低音"
莫扎特《钢琴奏鸣曲》(K545)片段

许多现代音乐学者认为，西方音乐史上第一位真正致力于键盘独奏奏鸣曲创作的作曲家是D. 斯卡拉蒂。在D. 斯卡拉蒂所处的年代，西方音乐创作中占主流地位的仍是巴洛克形式，典型的奏鸣曲式尚未成形，甚至，奏鸣曲与组曲在形式结构上并无本质区别[①]。D. 斯卡拉蒂继承了组曲古二部曲式的结构，但将其结构精简为二段式的单乐章，曲式规模虽不大，但精巧雅致。他的创作手法异常多样化、多层次，并富于运动感，这说明D. 斯卡拉蒂的古钢琴奏鸣曲在没有抛弃前人基本结构模式（体现出"对称、平衡"的传统特性）的基础上，正悄然发生转变，逐渐向古奏鸣曲式、成熟的奏鸣曲式过渡。

在乐曲结构上，他不满足于巴洛克-洛可可古二部曲式的固定模式[②]，在曲式的内部结构上进行了大量大胆的探索和试验、突破与创新。如在E大调奏鸣曲（K206）中，可以看出古二部曲式向奏鸣曲式过渡的发展趋势，表现出D. 斯卡拉蒂特有的、不愿受传统规则束缚的、自由表达情感的愿望。虽然这还不是一首典型的奏鸣曲式，但已经具备了奏鸣曲式的主要特征。他采用的这些古钢琴奏鸣曲结构，与巴洛克音乐富于思辨性的严密逻辑，以及用以表现格律性的结构体裁具有很大差异。在基本结构方面，他设计出两个对比鲜明的主题，并确立了主题再现、调性回归等原则。他以清晰的连接部、副部和结束部，奠定了近代奏鸣曲式呈示部的基础。同时，他完善了展开部与再现部：当副部和结束部在主调再现时，同主音大小调的对比变化、音乐材料向主部靠拢，形成统一的倾向，使听众感觉到对比和统一（古典奏鸣曲式的基本发展原则）。甚至，他敢于打破常规，在展开部中出现全新的材料（如奏鸣曲K28，K29），从而被柯克帕特里克称为"开放的奏鸣曲"。这种从抒情到激荡、从快乐到凶猛的演进，正是D. 斯卡拉蒂在奏鸣曲里最喜爱的表达方式，也使他的天赋和个性得到了淋漓尽致的发挥。这些均对近代奏鸣曲式的确立具有重要启示。正如谢维洛夫所说：

> 斯卡拉蒂的古二部曲式带有明显的复杂性和极端的不稳定性，在他的奏鸣曲里，巴洛克组曲中风格化的舞曲没有得到延伸和发展，但古二部曲式的发展潜力完全有了新的视

① 那时的奏鸣曲泛指各种器乐演奏形式，曲式虽然都是二部曲式，但结构庞大、冗长与烦琐。
② 巴洛克时期的奏鸣曲多为单乐章的古二部曲式，且符合古二部曲式的结构特征——第二乐段明显长于第一乐段。D. 斯卡拉蒂最早的键盘作品结构也经常会出现在他父亲、多梅尼科·齐波利（Domenico Zipoli，1688—1726，意大利罗马耶稣会教堂管风琴师、作曲家）和贝尔纳多·帕斯奎尼（Bernardo Pasquini）等的托卡塔中。详见：M Boyd. Domenico Scarlatit—Masteroj Music[M]. London：Cambridge University Press，1986：167.

野,每一首奏鸣曲都是一个不同寻常的有关协调和控制的试验品……①

柯克帕特里克在研究中提出,D. 斯卡拉蒂晚期奏鸣曲的结构大多是成对出现的,这样的写作模式实际上已具有双乐章古典奏鸣曲的雏形,也就是说,他在曲式上的改革促进了古典奏鸣曲结构的形成②。他对奏鸣曲式所作出的贡献,也成为评价他在西方音乐史上的历史地位的一个重要方面③。同时,他对古奏鸣曲的内部创作手法也进行了探索和发展。

D. 斯卡拉蒂的古键盘奏鸣曲一方面延续了巴洛克时期复调音乐思维的传统,同时显现出 18 世纪的主调音乐风格,在音乐形式和材料上面都非常有特点,充分展现出强烈的"超前意识",创造出许多明显具有未来倾向的新技巧。这些创作手法为推动西方键盘音乐进一步完善和发展,作出了重要的、突出的贡献。它们主要体现在以下几个方面:

第一,那些短小而富有装饰性的乐句动机,构成了更为明晰的主调性旋律写法,逐渐替代了宽广而连续的旋律线条;以对比变化的乐曲主题,取代单一模进展开式的巴洛克主题写法。譬如在主题材料的使用上,他大胆以对比性主题的并置、展开作为创作的基础。

第二,他在奏鸣曲中将各乐章间的速度与节奏对比,浓缩在一个乐章的两段之间完成,并且以调性造成情绪与音响的对比。

第三,他常常在奏鸣曲的各乐章中加入自由声部,造成厚薄交替的色彩效果。

第四,他经常创造出一些令人惊奇、变幻多样的修饰手段。装饰音现象历史悠久,可追溯到中世纪的格里高利圣咏,演唱者即兴地在原有素歌旋律上方以一音对多音的形式加上另一条旋律,形成一种华丽的奥尔加农的形式。在随后的变化过程中,作曲对即兴表演的取代,是音乐从无意识状态向条理性的转变。文艺复兴时期,装饰音已成为音乐创作中常用的技巧,特别是世俗歌唱艺术的发展,带动了器乐曲中装饰性旋律的进步,使音乐中的装饰性因素不断完善,已经初具规模。在巴洛克时期,人们追求感观上的享受,建筑物盛行宏大的规模和华丽的装饰,音乐中开始大量运用装饰音,到了 D. 斯卡拉蒂生活的巴洛克晚期,已经形成了颤音、倚音、波音等诸多装饰音技巧。巴洛克时期作曲家(如 F. 库普兰、J. S. 巴赫、亨德尔等)的创作中,无不运用了大量的装饰音技巧。装饰音不是 D. 斯卡拉蒂创造的技巧,但他的装饰音却与当时的大多数作曲家不同。D. 斯卡拉蒂遵从简洁、适度的洛可可原则,体现出独特的风貌。例如,他在 E 大调奏鸣曲(K206)第二部分的旋律中加入了装饰音和颤音,左手则采用了"短倚音和弦"作为伴奏。大量不谐和音的和弦衬托出右手声部的歌唱性,同时调性上变化多端(转调、离调频频出现),使音乐更具色彩性。这种织体创新的音乐语言,蕴涵着古典主义的音乐风格,可以看作是古典音乐的萌芽。

(D. 斯卡拉蒂的键盘奏鸣曲)采用了织体上更为清晰的主调性写法,以短小的、富有装饰性的乐句动机代替宽广而不间断的旋律线条,以对比变化的乐曲主题取代巴洛克单一主题等创新的音乐语言。这些特点的出现,使 D. 斯卡拉蒂的作品中蕴涵了古典主义音乐风格的萌芽。④

① Stanley Sadie. The New Grove Dictionary of Music and Musicians[M]. London:Macmillan Publishers Limited,1980,16:570-572。
② Ralph Kirkpatrick. Domenico Scarlatti[M]. Princeton:Princeton University Press,1953:141。
③ 于青.音乐大师——多梅尼科·斯卡拉蒂键盘奏鸣曲风格研究[M].北京:人民音乐出版社,2007:271。
④ 李赟.简论多梅尼科·斯卡拉蒂的钢琴音乐风格特征[D].上海:上海师范大学,2004:2。

三、艺术个性和独创性

D. 斯卡拉蒂是西方音乐历史上少有的多产作曲家之一,他虽然与巴赫、亨德尔在同一年出生,但是在积极探索键盘奏鸣曲的新形式并进行革新方面,他具有无可争议的地位,巴赫和亨德尔都无法与他相比。他的音乐探索着一种属于自己的独特的奏鸣曲创作理念,在富于歌唱性的抒情旋律品格上略胜一筹,呈现给我们的是一种全新、超前的单乐章奏鸣曲形式。在他的古钢琴奏鸣曲创作中,虽然也可以看到巴洛克音乐的痕迹,但更多地体现的是一种他自己与他人截然不同的创作风格。从其奏鸣曲的新颖和丰富多变来看,他是一位真正将形式与技巧统一起来的键盘艺术缔造者。他在对古钢琴艺术的探索与研究上,表现了最出色的创作才华,他创作的 500 多首古钢琴奏鸣曲为他赢得突出的历史地位,成为其钢琴音乐创作的精华所在之一[①]。

从对 D. 斯卡拉蒂古钢琴奏鸣曲的分析来看,他创造性地发展了奏鸣曲这种当时并不成熟的乐曲形式,使之既有巴洛克音乐细腻、典雅的典型时代特征,又巧妙地与自己卓越的古钢琴演奏技巧、清新典雅的传统音乐风格相结合。他在创作中追求自由的风格,是那个时代着力研究古键盘自由音乐创作风格的作曲家之一。在古典奏鸣曲典范模式确立之前,他的奏鸣曲对探索乐章内部的结构、挖掘意大利古钢琴的演奏技巧等方面都作出了贡献,具有很高的艺术价值。在艺术和技术上,他的古钢琴奏鸣曲都达到了前所未有的水准,以一种全新的方式形成了独有的风格,为钢琴奏鸣曲的最终形成铺平了道路。他预示了近代奏鸣曲式的形式结构,为古典奏鸣曲式的进一步发展作出了重要的贡献,在这个层面上,他的贡献是伟大的。正如戴尔[②]在1948年的论文中所写的那样:

> 斯卡拉蒂的奏鸣曲是如此精巧、如此极度精确和集中,以至于连续地、长时间地听他的奏鸣曲,就像坐下来享受他独有的促进食欲的盛宴。[③]

总而言之,D. 斯卡拉蒂在古钢琴奏鸣曲形成的历史进程中是第一个重要的先驱者,他与同时活跃于德奥的一批作曲家为奏鸣曲这种体裁和奏鸣曲式结构的成熟,为后来钢琴奏鸣曲的发展,作出了突出的贡献。他以独特的个性和音乐才能、强烈表达情感的自我意识,起到了不可替代的桥梁作用。后人把这种具有划时代意义的键盘音乐看作是钢琴奏鸣曲的雏形。从门德尔松、李斯特、威尔第等几位大师的钢琴作品里都可以看到他的影响。

D. 斯卡拉蒂这位伟大的意大利音乐家将键盘艺术从宗教的殿堂带到现实的生活中,以一种全新的个人方式探索意大利古钢琴创作的各种可能性。他的古钢琴奏鸣曲创作与巴赫的键盘音乐相比,结构虽不那么紧密、精巧,但总体上同样声部明晰,具有交响和谐的特点;而与以库普兰为代表的法国洛可可纯主调性的键盘音乐作品比较,古钢琴音乐自由的风格、多变的形式,既有洛可可时代的特点,也有巴洛克思想和表达方式的继续,更有新的音乐语言的尝试。18 世纪以后,前卫的古键盘艺术家已经开始对冗长纷扰、厚重繁缛、庞大精深的音乐风格产生厌倦,在那个特定的历史时代,他以广泛、多元的风格,将明快、开朗、自由、华丽、乐观、幻想融为一体,这造就了他在西方键盘音乐发展史上不可替代的重要地位。

① D. 斯卡拉蒂一生创作了大量音乐作品,计有10余部歌剧、15部清唱剧、10余首协奏曲、500多首键盘奏鸣曲,此外还有数首弥撒曲、康塔塔以及宗教剧等,其中键盘奏鸣曲创作占据了主要部分。
② 凯思琳·戴尔(Kathleen Dale,1895—1984),英国音乐学家、作曲家和钢琴家。
③ Kathleen Dale. Domenico Scarlatti:His Unique Contribution to Keyboard Literature[J]. Cambridge:Journal of Royal Musical Association,1948,74:40.

在一个多元化音乐风格共存与融合到来的时刻①,他优异地完成了作为键盘作曲家和演奏家的历史任务,开拓了键盘创作和演奏技法,起到了承前启后的桥梁作用,为后来的钢琴艺术发展奠定了基础,无愧"钢琴奏鸣曲奠基者"的称号。从此以后,音乐更通俗、更贴近人的生活,欧洲键盘艺术也进入了钢琴艺术"登堂入室"的古典时期。

 D. 斯卡拉蒂的音乐创作与辉煌的意大利歌剧艺术有紧密联系。他创作的古钢琴音乐通常采用意大利声乐创作中主调歌唱性旋律加上乐器伴奏的形式。D. 斯卡拉蒂虽然出生于意大利,但一生中绝大部分时间却生活在葡萄牙和西班牙,特别值得注意的是,D. 斯卡拉蒂在西班牙马德里度过了他创作的成熟时期,这使得他的音乐与意大利、葡萄牙、西班牙的民族音乐紧密地联系在一起,他对这三个国家的民族音乐元素都掌握得很透彻,他的作品里也经常映现出这三个国家和民族的音乐风格。D. 斯卡拉蒂异常喜欢舞蹈音乐,在他的音乐创作中,既有意大利优美动听的传统旋律特色,又具有华丽浓郁、热情奔放的异域色彩,特别是西班牙特有的舞蹈、民间舞曲音乐元素及民族器乐都成了他重要的描述对象。在创作中,他总是巧妙地糅进意大利、葡萄牙、西班牙民间舞曲的音乐素材,既善于运用小步、加伏特、吉格、布列等宫廷舞蹈音乐体裁,又擅长托卡塔、随想曲、咏叹调等意大利丰富多彩的巴洛克音乐体裁形式,同时,还能够将赋格、西班牙田园风格的音乐元素有机地融合在一起,这使得他的音乐别具一格,充满浓郁的意大利、葡萄牙和西班牙风味。因此,有学者认为:D. 斯卡拉蒂的音乐是关于"惬意、可爱、滑稽、玩笑和欢乐的","他的作品给听众带来了一种新的意境,充满了嬉笑媚人的气氛","他的艺术虽根植于巴洛克的传统,但他却把一生中很大的精力用在努力创造一种新的器乐风格的探索上。"②

 在21世纪的今天,D. 斯卡拉蒂的声誉正在稳步地增长,他的500多首键盘奏鸣曲更成为西方音乐史上极其珍贵的艺术财富。

第二节　为钢琴演奏艺术奠基的技巧大师

 在西方音乐历史的发展进程中,有不少对乐器非常了解、掌握娴熟演奏技巧的音乐家,他们的技巧令人惊叹,李斯特(钢琴)、帕格尼尼(小提琴)就是典型的"炫技大师"代表。D. 斯卡拉蒂在这方面也有着惊人的才能。

一、拓展键盘演奏功能的创造者

 D. 斯卡拉蒂自小对键盘演奏艺术情有独钟,10岁时就在这方面显露出非凡的才华。1702年,当父亲第一次带D. 斯卡拉蒂到意大利佛罗伦萨等地游历时,曾拜访当时著名的键盘乐器制造家克里斯托弗里③。在西方,有不少音乐学者深入研究④后认为,D. 斯卡拉蒂对克里斯托弗里的创造发明成果

① 巴洛克时期是多元音乐风格的融合期。这时,旧的音乐观念已登上巅峰,新的观念还在孕育成长。多元化的音乐倾向表现出音乐艺术的不确定性和充满矛盾的演变进程,这使得古钢琴艺术的发展也充满了不确定性。
② 郑有平. 在巴洛克音乐晚期脱颖而出的洛可可风格[J]. 齐鲁艺苑,1998(3):27。
③ 巴托洛米奥·克里斯托弗里(Bartolomeo Cristofori,1655—1731),巴洛克时期意大利著名的古钢琴制造家,是一位举世闻名的键盘乐器制作大师、键盘乐器发明家。在美迪奇的赞助下,他在1709年制造出第一架可强可弱的意大利拨弦古钢琴,这成为现代钢琴的前身。克里斯托弗里也被认为是现代钢琴的鼻祖。
④ 早在1906年,意大利人隆戈(A. Longo,1864—1946)就对D. 斯卡拉蒂的键盘奏鸣曲进行了曲目编订(每曲以L开头)。遗憾的是,编辑者对原曲进行了很大幅度的主观修订。比较理想的是按照原版出版的版本。最具有权威性和分量的研究是1953年由美国的羽管键琴家柯克帕特里克(Palph Kirkpatiek)完成的《多梅尼科·斯卡拉蒂》(*Domernico Scarlatti*)。这本著作中收编了D. 斯卡拉蒂的作品目录,用"K"和序数字编号,是目前国际公认和通用的权威目录。

有比较深入的了解①,这让 D. 斯卡拉蒂想到了用这种乐器创作,开阔了视野,发明了许多新的演奏技巧方式。父亲发现,那不勒斯和罗马深受教皇和教会思想的束缚,艺术家的创造想象力很难自由发挥,但另一个意大利城市威尼斯在当时却给音乐家提供了很多自由想象的空间。为了儿子能够得到更好的发展,1705 年,D. 斯卡拉蒂的父亲请斐迪南二世·德·美迪奇推荐他去威尼斯学习。在威尼斯,D. 斯卡拉蒂学到了许多新的键盘演奏技巧,同时,他也意识到意大利拨弦古钢琴最大的弱点是声音过于单调②,很难用手指演奏出回声的效果。这样的声音局限,无法表现出不同的音色,没有太大的演奏表现空间。D. 斯卡拉蒂不断研究意大利古钢琴的演奏技巧,以卓越的才华最大限度地发挥其演奏性能,突出古钢琴纤细的特点,尽可能丰富其表现力,最大限度地挖掘古钢琴的各种音响效果。

1714 年,在枢机主教奥托博尼③的府邸,D. 斯卡拉蒂有幸遇到了亨德尔。据说,他与亨德尔进行了一场管风琴和古钢琴的演奏竞赛,结果两人胜负难分,由此,他们结下了深厚的友谊。据说,D. 斯卡拉蒂进行即兴演奏时,经常用自己独创的键盘新技巧来表现不同的音乐形象,那些独特的音响和音乐色彩常令听众耳目一新。这些在充满丰富想象力的大胆创新后诞生的新颖演奏技巧,大大提高了意大利古钢琴的表现力,展现了键盘技巧的新风格,极大地扩展了古钢琴的表现域,从而形成了独具特点的炫技性风格。此后,他曾担任伦敦意大利歌剧院的古钢琴演奏家。36 岁时受聘前往里斯本,担任葡萄牙皇室宫廷古钢琴师,同时兼任公主玛丽亚·芭芭拉的键盘教师,后随同公主到西班牙,终身担任西班牙王室的御用古钢琴演奏家和教师。作为一位对音乐有着特殊敏感性的艺术家,充满异国风情的葡萄牙和西班牙民族歌舞和民间音乐深深地吸引着他。缘于此,他将葡萄牙和西班牙音乐元素融入意大利古钢琴演奏中,大胆创造了很多新的键盘演奏技巧。这些富有创新意义的键盘演奏技巧,对现代钢琴演奏具有很大启发和影响。D. 斯卡拉蒂在音乐语言、古键盘演奏技巧形式上有一种与同时期艺术家不同的超前意识。伯尼曾经谈到:

> (在 18 世纪 40 年代)斯卡拉蒂的作品不仅是每个年轻的演奏家显示其技巧的对象,而且也使崇拜他的听众们心醉神迷,他们可以感受到通过破坏几乎所有旧的作曲法而产生出的新奇大胆的效果。④

从由 D. 斯卡拉蒂开拓的新颖的、让人眼花缭乱的古钢琴演奏技巧中可以看出,他是当时一位风格独特的创造者,是运用丰富多变的键盘演奏技巧的大师。D. 斯卡拉蒂在键盘演奏技巧上的创新,开拓了键盘演奏全身解放的道路。他对键盘演奏技法的革新突破了当时意大利古钢琴的局限,开拓出崭新的键盘语汇,为前古典主义时期较为明晰的键盘织体语言的确立做出了可贵的尝试。

D. 斯卡拉蒂富有创新意义的键盘演奏技巧形式种类繁多,在当时,很多技巧几乎是第一次出现在古钢琴音乐创作中。这些古钢琴演奏技巧开辟了炫技性键盘演奏的新趋势,并集中蕴藏在他的古钢琴奏鸣曲中。卞钢曾在其对 D. 斯卡拉蒂古钢琴奏鸣曲的研究中,将这些新的键盘演奏技巧分类列表如下⑤:

① 斯卡拉蒂的学生芭芭拉公主拥有 5 架钢琴,而这 5 架钢琴都来自佛罗伦萨,其中有一台还是克里斯托弗里的学生所制。来自:于青.音乐大师——多梅尼科·斯卡拉蒂键盘奏鸣曲风格研究[M].北京:人民音乐出版社,2007:14.
② 当时的意大利拨弦古钢琴主要靠琴键带动木杆上端的拨子(用羽管或皮革制成)拨动琴弦而发声,它弹奏出来的声音很清晰明亮,但音色变化主要靠加音栓(stop)来解决。它的缺点是不容易显示出力度与音色的变化。
③ 彼得罗·奥托博尼(Pieter Ottoboni,1667—1740),意大利的枢机主教,教皇亚历山大八世的侄孙。他是一个特别伟大的音乐和艺术赞助人。
④ 转引自:于润洋.西方音乐通史[M].上海:上海音乐出版社,2001:158。
⑤ 此分类图表全部引自:卞钢.重识斯卡拉蒂"练习曲"[J].中央音乐学院学报,2007(2):109.

表 8-1 D.斯卡拉蒂古钢琴奏鸣曲演奏技巧分类表

技巧名称	作品数量/首	作品	技巧名称	作品数量/首	作品
双手快速交叉技巧	49	K11、K13、K19、K21、K22、K24—K28、K36、K44、K48—K50、K53、K54、K56、K57、K66、K95、K96、K99、K100、K104、K108、K112、K113、K116、K118—K120、K122、K126、K128、K131、K134、K139、K140、K141、K143、K145、K175、K243、K373、K377、K471、K515、K529	连续平行三、六或八度的双音快速奏法	112	K15、K18、K20、K24、K26、K28、K40、K44—K47、K54、K56、K59、K66、K79、K84、K93、K96、K97、K99、K100、K102、K105、K107、K108、K120、K121、K123、K130、K133、K134、K136、K137、K143、K149、K158、K161、K167、K169、K172、K177、K178、K182、K183、K187、K189、K194、K196、K200、K204、K207、K212、K216、K218、K236、K238、K252、K253、K259、K263、K264、K298、K299、K313、K315、K330、K331、K366、K369、K370—K372、K381、K383、K387、K390、K391、K409、K424、K426、K433、K436、K437、K443、K446、K447、K449—K451、K462、K465、K468、K478、K487、K500—K502、K504、K505、K507—K509、K511、K516、K519、K520、K521、K524、K525、K539、K553
双手快速交替轮奏技巧	25	K17、K22、K24、K27、K29、K31、K37、K39、K62、K84、K97、K100、K104、K110、K126、K145、K164、K182、K189、K202、K212、K230、K468、K472、K526			
快速重复音技巧	21	K18、K26、K96、K119、K141、K149、K152、K211、K248、K261、K262、K298、K332、K366、K370、K371、K384、K435、K455、K458、K462			
单臂远距离快速大跳移位奏法	36	K12、K14、K21、K22、K55、K57、K65、K80、K104、K106、K108、K121、K143、K186、K204、K210、K241、K243、K258、K299、K331、K367、K371、K382、K385、K387、K393、K409、K424、K441、K484、K514、K515、K528、K529、K542	连续平行三、六或八度分解音程的快速移位新技法	12	K19、K212、K216、K241、K366、K367、K369、K382、K383、K390、K436、K446
双手反向（或同向）的远距离大跳技法	13	K21、K22、K57、K106、K109、K122、K128、K143、K157、K411、K447、K514、K542	训练转调技法的乐曲	26	K215、K244、K246、K247、K261、K264、K276、K279、K294、K296、K318—K320、K423、K444、K459、K494、K499、K510、K518、K521、K527、K530、K531、K537、K539
装饰音技巧	53	K9、K11、K20、K13、K17、K53、K54、K96、K118、K119、K121、K143、K150、K151、K154、K158、K159、K160、K181、K186、K187、K202、K206、K214、K238、K240、K247、K269、K270、K277、K302、K308、K326、K347、K359、K376、K384、K357、K380、K416、K422、K433、K450、K466、K490、K491、K493、K498、K507、K514、K520、K521、K543	震音奏法	4	K119、K13、K465、K436
			刮键奏法	3	K38、K379、K143
			快速音阶经过句、超速音阶华彩句	16	K9、K10、K24、K43、K47、K49、K107、K121、K229、K406、K422、K490、K492、K513、K524、K532
			快速的华彩奏法	1	K119
			一只手连续同时弹出和弦与颤音	3	K119、K151、K541

D.斯卡拉蒂键盘奏鸣曲中包含的技巧种类繁多，下面我们分别从两个方面对一些具有典型意义的技巧进行解析。

二、独特的新技巧

D.斯卡拉蒂键盘演奏技法的创新首先来自时代对他的影响。他身处巴洛克后期，此时文艺复兴时期高潮迭起的意大利文学和绘画等已经逐渐走向低谷，人们更加青睐能表现心灵深处情感的艺术。这时，富有朝气的前卫艺术家大胆破除清规戒律，随心所欲地挥洒着自己的热情。18世纪新兴的洛可可艺术追求外表的华丽，对田园、欢宴及舞会等世俗性生活场景进行描绘，常打破传统音乐风格对称和均衡的特点。对华丽、精美、典雅等纯粹装饰性风格的追求，促使艺术家们更多地去创造新的音乐语言。在其影响下，D.斯卡拉蒂以富有创新的技巧去表现那种华美的色彩，体现了一种色彩性的创作意图，表现了他对世俗性作品的钟爱，也由此创造出许多前所未有的新技巧。

1. 双音技巧

D.斯卡拉蒂早年在意大利时，其父亚历山德罗·斯卡拉蒂在歌剧创作中运用了乐队的音响，耳濡目染之下，其中的弦乐、管乐等给他留下了很深的印象，给予他很多古钢琴演奏技巧上的启发和灵感。后来，他又在葡萄牙和西班牙生活，对那里的异国风情、民间乐曲、民间舞蹈有很深的印象，西班牙很多伴奏乐器（如吉他、响板、小号等）的音响效果都深深地印在了他的心头，这些都对他的艺术创作有着深厚的影响。在D.斯卡拉蒂的音乐创作中，他充分运用三个不同国度的地方音乐语汇，创造性地运用了很

多三度、六度(包括大量快速的平行三度、六度音程的音阶技巧)、八度,甚至十度的键盘演奏技巧,成功地塑造了当时各国宫廷舞会的盛况、皇族狩猎的大场景。D. 斯卡拉蒂的键盘奏鸣曲中有大量的双音弹奏技巧——它们在现今的钢琴演奏技法里也属于比较难的技巧,这些键盘演奏技巧在以后的浪漫派作曲家的作品里经常出现。D. 斯卡拉蒂运用双音技巧是为了更好地表达自己的内心情感,这极大地扩展了他音乐表现的层次。

2. 大跳技巧

也许对于学习现代钢琴的学生来说,大跳技巧并不陌生,但是在 18 世纪初,这种键盘演奏技巧对于人们来说却是新鲜的、罕见的。在艺术繁盛的巴洛克时期,科学和艺术的进步促进了人们审美意识的变化,这个时期的音乐家也以一种符合当时艺术总体风貌的思维进行创作。就是在这样的历史环境中,D. 斯卡拉蒂创造出追求动感美的八度以上的大跳技巧。在演奏时,这种弹奏技法通过音色的变化和体态的动感(必然要有手臂和身体的动作①)形成特殊的音乐效果。这种大胆的、夸张的远距离大跳技巧的运用和当时宏大的建筑规模、喧哗的音乐会场面有直接的联系。

在 D. 斯卡拉蒂的古钢琴音乐中,大跳技巧主要包括:单臂远距离快速大跳(如奏鸣曲 K121),双手同向或反向的远距离大跳(如奏鸣曲 K143)等。运用这种八度以上大跳技巧所产生的音响效果增强了音乐的自由流动,以无拘无束的旋律增强了音乐的情感表现力,这种动感效果充分体现了 D. 斯卡拉蒂的音乐表现追求。当时,意大利拨弦古钢琴问世不久,主要使用手指弹奏技巧,D. 斯卡拉蒂的大跳技巧非常超前。远距离大跳技巧要求演奏者通过手臂的来回动作来完成,对演奏者的灵敏性、控制性以及肌肉记忆性都提出很高的要求。要完成八度以上的大跳需要加强手臂的反弹能力,这对于突破古钢琴乐器的局限、完善键盘演奏是高难度的技巧,具有重要的意义。在相隔了一个世纪之后的浪漫主义时期,大跳才开始成为一种被普遍运用的钢琴演奏技巧(如"李斯特大跳")。今天使用 D. 斯卡拉蒂的大跳技巧弹奏时不能太有戏剧性,需要稍加控制。

3. 同音反复技巧

快速同音反复技巧(即我们平常所说的轮指),是 D. 斯卡拉蒂在古钢琴演奏领域对西班牙民间乐器吉他和曼陀林的创造性模仿。西方音乐学者认为②,斯卡拉蒂在 44 岁前从未接触过吉他。然而来到西班牙后,吉他音响的魔力对他产生了影响,弗拉门戈吉他中的颤音技巧促使他的奏鸣曲中出现了快速重复音技巧③。作品 K96 中的同音反复技巧就是模仿曼陀林音响在意大利拨弦古钢琴上创造的新的演奏技巧。

今天,他的键盘奏鸣曲 K261 经常在音乐会上演奏,被认为是最具有吉他演奏风格的作品,在很快的速度中,表现了高难度的托卡塔键盘技术,具有一定的炫技性④。虽然当时的意大利拨弦古钢琴不能演奏出悠长、连贯的美妙旋律线条,但 D. 斯卡拉蒂运用快速的同音反复技巧发挥了古钢琴节奏感强烈、具有一定敲击性音响的优势。

同音反复技巧是 D. 斯卡拉蒂对键盘演奏技巧的一种拓展,它把西班牙强烈动感的节奏、优美的民

① D. 斯卡拉蒂的古钢琴奏鸣曲(K270)中的大跳就要用到手臂动作。
② 柯克帕特里克曾经提出,D. 斯卡拉蒂本人并不会演奏吉他,但是他了解吉他是西班牙民族器乐的代表之一。D. 斯卡拉蒂想要创作出地道的西班牙风格作品,模仿吉他当为首选。
③ D. 斯卡拉蒂奏鸣曲(K261)中的同音反复技巧与著名吉他大师维拉-罗伯斯的吉他曲《亚马孙河的传说》中出现的织体非常相似。来自:董蕾.斯卡拉蒂奏鸣曲的西班牙风格研究[D].济南:山东师范大学,2004:55.
④ 我们在弹奏此曲时要做到每个音都有一定的颗粒性,在练习过程中手腕要保持放松,才能把模仿吉他快速颤音表现的激动情绪给很好地表达出来。

间曲调旋律、动听的民间器乐音响效果模仿得惟妙惟肖,让人难以忘怀,这也为他的键盘奏鸣曲增添了浓郁的西班牙音乐风情。今天的钢琴技巧训练中,快速的同音反复很常见①,但在弹奏 D. 斯卡拉蒂的作品时,要考虑到特殊的时代风格。

三、对传统演奏技巧的大胆变革

1. 双手交叉技巧

D. 斯卡拉蒂对键盘演奏技巧的贡献还表现在对传统演奏技巧的创新方面,这里首先要提到的就是对"双手交叉技巧"的拓展。

巴洛克是欧洲器乐演奏技巧飞速发展的时期,在 D. 斯卡拉蒂出现的一个世纪以前,英国的维吉纳琴演奏领域就出现过"双手交叉技巧"②。与 D. 斯卡拉蒂同时代的音乐家马尔切洛、F. 杜兰特的作品中也曾有过双手交叉技巧的写法。但是,双手交叉运用最多、最大胆、最有创意的作曲家就是 D·斯卡拉蒂。

D. 斯卡拉蒂的双手快速交叉技巧③在当时的确是超越时代、富有创新意义的。他把这种技巧运用到古钢琴奏鸣曲中,与他的创作理念密切相关。当时的意大利古钢琴只有两个音栓和一层键盘,若要在这样的乐器上表现世俗性生活场景中那些极其丰富的音乐形象,就必须冲破乐器表现能力本身的局限性,对传统技巧模式进行拓展。于是,双手交叉演奏等发挥意大利古钢琴模拟功能的技巧应运而生。

在那个年代,双手交叉技巧通过音区的快速转换产生了不同的声音色彩,弥补了意大利古钢琴声音过于单一、缺少音色对比的不足和缺陷。它的产生与 D. 斯卡拉蒂对古钢琴的无限热爱和丰富的想象力有关(K11 就是一个典型的例子)。双手交叉技巧在 D. 斯卡拉蒂的键盘奏鸣曲中出现得很多,经常是在离一个声部很高或很低的位置加上另外一个声部。这样使古钢琴高音区、低音区的不同音色交汇,泛音的增加会产生新的音色。D. 斯卡拉蒂常用这一技巧来变换旋律的音区,使音乐产生千变万化的色彩。这样的弹奏技法产生的声音效果,就像是两架钢琴在同时演奏,既弥补了意大利拨弦古钢琴音色不够丰富的弱点,还增强了音乐的趣味性和表现力。

> 双手交叉的运用使一只手能够保持一种特别的手指流动(经常是 16 分音符),其位置相对固定,而另一只手在它之上或者之下运动,形成了"二重奏"的音乐效果。④

即便是在今天,双手交叉演奏这种技巧也是钢琴演奏中常用的炫技手段,练习 D. 斯卡拉蒂的双手交叉技巧,对于掌握浪漫时期钢琴作品的演奏技巧是非常有帮助的。

2. 装饰音技巧

装饰音是最具有代表性的巴洛克音乐技巧,在当时的作品中比比皆是。D. 斯卡拉蒂在古钢琴演奏艺术领域,继承了前辈优秀的传统,但并不拘泥于传统。他与时俱进,对传统演奏技巧进行了大胆创新。

① 《哈农钢琴练指法》《车尔尼钢琴练习曲》(包括 299、599、740、849)中都有快速同音反复技巧。
② 这种技巧出现在约翰·布尔创作的《沃辛汉姆》(Walsingham,一个主题的 30 个变奏)中。源自:于青. 音乐大师——多梅尼科·斯卡拉蒂键盘奏鸣曲风格研究[M]. 北京:人民音乐出版社,2007:133.
约翰·布尔(John Bull,1562 年或 1563 年—1628 年 3 月 15 日),英国作曲家、音乐家。他是著名的英国维吉纳琴(virginalist)演奏家,大部分作品都是为这种乐器写的。
③ 当时的双手交叉技巧在弹奏时,不像现在手须尽量保持垂直,而更多是横向弹奏技巧(如 K120)。含有双手交叉技巧的古钢琴奏鸣曲大多数是 D. 斯卡拉蒂的早期作品,与别的技巧相比,它更多地具有一种练习(熟悉键盘位置)的性质。
④ 于青. 音乐大师——多梅尼科·斯卡拉蒂键盘奏鸣曲风格研究[M]. 北京:人民音乐出版社,2007:132.

最典型的,就是对装饰音演奏技巧的革新,主要表现在颤音、倚音、波音三个方面。

一般情况下,巴洛克音乐作品中颤音[①]的作用是加强强调语气。D. 斯卡拉蒂对颤音技巧进行了大胆创新[②]。他的颤音技巧分为两大类型:一种是较短的颤音,另一种是较长的颤音。

D. 斯卡拉蒂作品中短颤音使用得比较多。这种颤音用在时值不是很长的音符位置,后面一般接自然的旋律,起到点缀的作用(如作品 K54)。他的长颤音一般会用"tremolo"来表示,一般要求弹的时间比较长,弹奏的技法难度也要比短颤音大,演奏时可以不用相邻的两个手指(如作品 K39)。颤音是吉他演奏的常用技巧,D. 斯卡拉蒂经常将颤音和其他键盘演奏技巧一起使用。

倚音,是巴洛克时期键盘乐器常用的演奏技巧之一,在弗朗索瓦·库普兰对法国拨弦古钢琴演奏技巧的创新中,倚音是重要的一种。在 D. 斯卡拉蒂的作品中,倚音的作用主要是强调强弱关系,常出现在乐曲的开始或结尾处,单倚音大多以前倚音为主。D. 斯卡拉蒂在创作中对倚音的使用不是太多,但在他的作品中,倚音有独特的意义。首先,他的前倚音往往以旋律的自然走向解决了由于倚音和本音同时弹奏而出现的音响效果很奇特的问题;其次,D. 斯卡拉蒂的创作一般是为了提高演奏者对歌唱性的表演能力,所以演奏时要特别注意用慢而深的触键来完成。

波音也是巴洛克时期键盘乐器常用的演奏技巧之一。在 D. 斯卡拉蒂的古钢琴作品中,波音是较为常见的装饰手法。用波音加以装饰的主题充满了活力和舞蹈的动感,是对西班牙民间舞者手中响板音响的模仿,带有明显的西班牙风格。

3. 斯卡拉蒂式装饰音艺术

巴洛克时期的意大利是欧洲最有艺术影响力的国度,思维敏锐、活跃的意大利人始终保持着别具特色的民族音乐语言。在意大利,不论是在萨丁地区、地中海地区、中部地区还是在北方地区,装饰性是共同的特点[③],是意大利民族性的一种体现。在这样一种文化意识的熏陶下,D. 斯卡拉蒂的装饰音体现出一种意大利人特有的艺术气质,是他内心深处审美意识的外显。D. 斯卡拉蒂的后半生又是在葡萄牙、西班牙度过的,异国风情带给他诸多影响,使异国民族音乐语言与其灵魂深处的文化渊源融为一体。因此,D. 斯卡拉蒂精巧美妙的装饰音令他平稳的键盘音乐生动活泼,装饰性的旋律与低音构成的音程为音乐带来一种色彩性的瞬间变化,给人一种惊喜、新鲜的感觉,使音乐产生了本质的变化。

小　结

综上所述,作为作曲家的 D. 斯卡拉蒂丰富了古钢琴的键盘语汇,虽然他的钢琴奏鸣曲没有巴赫的键盘作品所具有的深刻哲理性——D. 斯卡拉蒂不追求思想内涵的揭示,他那二段式、更像钢琴小品的古奏鸣曲也没有贝多芬那种宏伟精深的曲式结构,更没有李斯特那种激情四射的华丽演奏技巧,但是他的古钢琴奏鸣曲是幻想的生发、智慧火花的绽放,他无疑是在努力追求一种情感表达的最佳方式,他的探索精神都体现在新风格、新技法、新音响、新语言、新观念中,他被称为过渡时期使用新音乐语言最大胆的先锋者。而恰恰就是这些,对后世产生了深远的影响:门德尔松的幽雅精美,肖邦的诗意抒情,李斯特的激情华丽,德彪西的多彩色调……似乎都是对 D. 斯卡拉蒂音乐风格的延续和升华。

追寻 D. 斯卡拉蒂开发古钢琴演奏技巧的渊源,它与那个时代歌剧、器乐合奏艺术的飞速发展有密

[①] 巴洛克音乐作品中的颤音由本位音与临近的上方音级循环颤动构成,具有浓郁的色彩性。
[②] D. 斯卡拉蒂的作品中出现过各种形式的颤音,如:一个持续音上的长颤音(K119)、和弦内的颤音(K116、K541)、双颤音(K470)等等。
[③] 那不勒斯的街头小调、塔兰泰拉舞曲、威尼斯船歌等富有民族特色的意大利音乐,都富含装饰音。

切联系。他从小感受到父亲歌剧创作中那种乐队演奏的音响效果,意大利歌剧音乐创作中戏剧化的因素对他产生了很大影响,再加上意大利协奏曲创作中乐队化音色调配的启发、独奏与全奏的对比①,使他在古钢琴音乐创作中竭力模仿戏剧性、协奏化的音响效果。这些较为完备的器乐音响,成为他创造古钢琴演奏技法的直接诱因。

D. 斯卡拉蒂对古钢琴演奏技巧的开发,既源于他对键盘这种充满炫技性乐器的极度热爱,也与18世纪人们对世俗化、简洁、自然的音乐风格的普遍追求有关。18世纪,键盘乐器的机械结构决定了键盘演奏艺术还停留在"手指时期"②。那时,弹奏键盘乐器基本上以手指动作为主,键盘语汇也多为自然的调式音阶和琶音技巧。而 D. 斯卡拉蒂创造的诸多新颖、高难度的键盘演奏技巧,已然超越前人的规范,扩展了弹琴的用力部位。那些大跨度的分解琶音及平行三度、六度的演奏技巧,需要极其敏感而柔顺的手腕;那些大于八度的手指伸张及远距离的快速跳跃,需要弹性十足的手腕运动;连续八度技巧及快速的反向大跳,需要强有力的肘部力量……在某些音响宏伟的段落中甚至需要挥动大臂。这样一来,从手指、手腕到手臂,从肘至肩及至全身的力量都要参与到演奏中,键盘演奏成为结合身体律动、全身协调的运动过程。这不仅直接使得键盘演奏摆脱了只用手指的阶段,进入了琴人合一的新阶段,而且使得键盘演奏在整个身体参与的过程中,以一种舞蹈似的动作给听众带来了视觉上的快感。

D. 斯卡拉蒂的演奏技法形成了极大的视、听觉震撼。在他极大胆的键盘乐器演奏技巧变革中,展现出键盘演奏技巧的炫技化风格,这为后来钢琴演奏技巧的研发者提供了不可多得的启迪。这些技巧即便是在现代钢琴演奏艺术中都是有一定难度的。D. 斯卡拉蒂之所以能享有如此声誉,一方面是由于他继承了前辈优秀的键盘演奏艺术传统,另一方面在于他敢于大胆突破束缚,凭着对意大利古钢琴丰富的想象力,努力寻求新的演奏方式,大大扩充了意大利古钢琴的演奏技术。D. 斯卡拉蒂以他无穷尽的想象力,将配器的音响思维与古钢琴音响和谐地融合在一起,创造出了如此丰富的古钢琴演奏技巧。

D. 斯卡拉蒂身处巴洛克-洛可可-前古典主义这三种风格交替的时代,是一位具有开拓精神的古钢琴艺术家,他把古键盘演奏艺术提高到一个新的水平。在巴洛克以复调音乐为主流的时代,他广纳向往自由的世俗思想,一方面吸收典雅细腻、强调装饰性的巴洛克复调音乐成就,另一方面以丰富的艺术想象力打破理性的宁静和谐,以独具创新意义的键盘技巧形式,开创了独特的古钢琴音乐创作风格,被公认为那个时期最重要的古键盘艺术家之一,在键盘艺术发展史上占据着不可忽视的一席。

D. 斯卡拉蒂是很有延续和开拓精神的枢纽性键盘艺术家,是向前古典时期过渡的古键盘艺术的先驱之一。300多年前的古钢琴受到人类工艺制作水平的限制,在声音的音量控制和音色变化方面与现代钢琴无法比拟。然而,D. 斯卡拉蒂秉承前人的演奏技法,凭着自己超高的演奏水平,在作品中引入多种技巧和表现手法,对键盘艺术的发展作出了卓越的贡献。由此可见,D. 斯卡拉蒂是18世纪意大利优秀的作曲家、杰出的键盘演奏家与教育家,是巴洛克时期最具个性、最有独创性的古钢琴艺术家之一。

① 协奏曲(concerto)一词在16世纪意大利语中表示"合作、协力、调和",因而用以称呼带伴奏的声乐合唱曲及独奏独唱曲。17世纪的音乐发展了上述独奏与全奏的对比,这时期的协奏曲有独奏与乐队、重奏与乐队等多种形式。

② 那时的键盘演奏主要讲究手指技术,手臂和身体通常保持静态,后来的学者把这种演奏方式称为"手指学派"。

第九章
J. S. 巴赫对键盘艺术的历史贡献

约翰·塞巴斯蒂安·巴赫[①](以下简称 J. S. 巴赫)无疑是西方音乐史上最响亮的名字之一(图 9-1、图 9-2)。他是欧洲巴洛克音乐艺术的集大成者,历经近 2 000 年展现在他面前的键盘艺术绚丽多彩,管风琴、古钢琴这些艺术形式在他手中达到了巅峰。然而,在他生前,钢琴这种乐器虽已诞生,但却并未进入其创作视野,他的键盘作品都是为管风琴、古钢琴而作也是不争的事实。那么,今天我们为什么还要弹巴赫?为什么 J. S. 巴赫的键盘作品至今仍是走进钢琴艺术之门必须研习的经典?如果他仅仅是将前人的创造性艺术成果加以总结的集大成者,并未进行开拓性的研发,何谈他对今天钢琴艺术的历史贡献,又怎么能令今人对他如此关注呢?

图 9-1　1748 年,由奥斯曼绘制的巴赫肖像　　　　图 9-2　巴赫的签名

① 约翰·塞巴斯蒂安·巴赫(Johann Sebastian Bach,1685—1750),德国伟大的作曲家、键盘演奏艺术家,被后人尊崇为"欧洲近代音乐之父"。

第一节　巴赫对钢琴艺术的历史贡献

J.S.巴赫对于西方音乐文化的发展所作出的贡献是多方面的,而他对钢琴艺术发展的历史贡献主要体现在三个方面:首先,他确立了十二平均律的艺术实践性;其次,他丰富与发展了键盘乐器的弹奏技法,为钢琴演奏艺术的腾飞奠定了坚实的基础;最后,他将西方音乐的复调性思维推向顶峰,他的钢琴赋格艺术作品具有不可替代性。

一、来自家族的丰厚音乐底蕴

在西方文化的发展进程中,音乐的崛起晚于文学和绘画。由于音乐的技艺性很强,且当时以音乐谋生的人地位低下,故他们如同铁匠、裁缝等手艺人一样,多以家族的形式代代相传。

图林根是一个蕴藏着德国文化精髓的地区,当时,这里的人们受宗教改革的影响信奉路德新教。17世纪初,一个祖居匈牙利、因信仰路德新教而不得不背井离乡的面包师维特①迁居于此,他就是J.S.巴赫的高祖。图林根位于德国中心,是一个群山环抱、与外面世界难以沟通的地方,生活在那里的人们非常热爱音乐②。于是,维特的儿子约翰内斯③选择了以音乐为职业,成为巴赫家族中第一位以音乐为生的专业音乐家。此后,儿女们均继承了他的衣钵,他们在当地民族音乐的氛围中成长,成为卓有成就的音乐家,这个家族也成为以音乐为职业的家族。这个受人尊敬的音乐世家人丁兴旺,一直延续到19世纪末。在300多年的岁月交替中,一共出现过52位享誉世界的音乐家。如J.S.巴赫的两个叔叔④是他效仿的伟大先行者。在J.S.巴赫同辈的兄弟姐妹中,有22位青史留名。J.S.巴赫对路德维希的敬佩超过任何堂兄。他曾盛赞堂兄贝尔纳德的作品,并经常演奏它们。他的另一位堂兄尼古劳斯从1695年起就在耶拿大学及其市镇担任管风琴师,不仅创作过各类乐曲,而且改进过管风琴和古钢琴的制作工艺⑤。

资料显示,J.S.巴赫的父亲安布罗修斯⑥(图9-3)从小就很受人们喜爱。他技艺超群、善解人意,不仅是一个非常出色的歌手,并且擅长演奏弦乐器(小提琴和中提琴)。他在爱森纳赫的宫廷里担任小提琴手的同时,经常为当地市民的各种活动(如婚礼)伴奏,受到当地人的敬重。1671年,他被聘为家乡小镇上的教堂的管风琴师和指挥。

安布罗修斯有3个成为音乐家的儿子。长子克里斯托夫⑦深得家族真传(图9-4)。父亲不仅将自

① 维特·巴赫(Veit Bach,亦名弗利德Fried,1550—1619)擅长演奏的乐器是齐特拉琴(Cither),这是一种起源于古希腊时期,与文艺复兴时期的琉特琴(Lute)类似的弹拨乐器,在当时的德奥非常流行。

② 据说,在德国图林根这个小城镇的古代城门上,刻写着"音乐常在我们的市镇上回响"几个字。

③ 约翰内斯·巴赫(Johannes Bach,1580—1626)起初经营面包生意,后下定决心从事音乐,成为一个风笛手。他的长子是小约翰内斯·巴赫(Johannes Bach,1604—1773),其生卒年代可能有误,需要求证;次子克里斯托夫·巴赫(Christoph Bach,1613—1661)是J.S.巴赫的祖父;三子海因里希·巴赫(Heinrich Bach,1615—1692)曾在阿恩施塔特的教堂担任过51年的管风琴师。

④ 是约翰·迈克尔·巴赫(Johann Michael Bach,1648—1694)和约翰·克里斯托弗·巴赫(Johann Christoph Bach,1642—1703)。以前,经文歌《我不让你一个人》(Ich Lasse Dich Nicht)、《我不会离开你》(I Will Not Leave You)曾经被认为是J.S.巴赫的作品,现在证实是克里斯托弗所作。

⑤ 约翰·路德维希·巴赫(Johann Ludwig Bach,1677—1731)、约翰·贝尔纳德·巴赫(Joh.Bernard Bach,1676—1749)和约翰·尼古劳斯·巴赫(Joh.Nikolaus Bach,1669—1753)三位中,路德维希主要模仿12世纪的教会清唱剧进行创作,并加入了自己的创造性。J.S.巴赫亲自编制《爱好音乐的巴赫家族的起源》,后保存在他孙女安娜·卡罗利娜·菲利皮娜手里。从中,我们可以看到一个家族是如何在音乐方面不同凡响地兴盛发达起来的。详见:钱仁平.BACH:最大的音乐家族[J].音乐爱好者,1995(4):33-35.

⑥ 约翰·安布罗修斯·巴赫(Johann Ambrosius Bach,1645—1695),德国音乐家,约翰·塞巴斯蒂安·巴赫的父亲。

⑦ 约翰·克里斯托夫·巴赫(Johann Christoph Bach,1671—1721)是一位出色的键盘乐器演奏家。他不仅是J.S.巴赫的大哥,也是他的授业恩师。J.S.巴赫从小跟大哥学习键盘乐器演奏技巧。他后来任萨克森-哥达阿尔滕堡奥德鲁夫圣米迦勒基尔教堂的管风琴师。

己的音乐技能倾囊相授,而且将他送到当时的德国著名音乐家约翰·巴哈贝尔①(图9-5)那里深造,成为远近闻名的、创作最新键盘音乐的音乐家。他那里珍藏着约翰·巴哈贝尔(南德)、约翰·雅各布·弗罗贝格尔②和约翰·卡斯帕尔·克尔③(北德)(图9-6)等多位著名德国音乐大师作品的手稿,并汇聚了让-巴普蒂斯特·吕利④(图9-7)、路易·马尔尚⑤(图9-8)和马林·马瑞⑥(法)(图9-9)以及弗雷斯科巴尔迪⑦(意)(图9-10)等当时欧洲键盘艺术杰出人物的作品。

图9-3 约翰·安布罗修斯·巴赫肖像

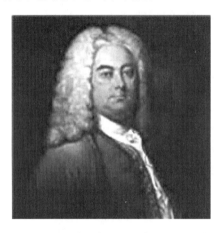

图9-4 约翰·克里斯托夫·巴赫肖像

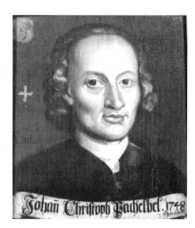

图9-5 约翰·巴哈贝尔肖像

图9-6 约翰·卡斯帕尔·克尔
(1685至1688年期间在慕尼黑逗留时的肖像)

图9-7 让-巴普蒂斯特·吕利肖像

图9-8 路易·马尔尚肖像

① 约翰·巴哈贝尔(Johann Pachelbel,1653—1706),巴洛克时期的德国音乐家。以前的欧洲音乐史文献对他的评价多半仅仅是数字低音时代的管风琴大师。然而,近年来西方音乐学者的研究表明,他是巴洛克时期将南德传统器乐引向高峰的作曲家、管风琴演奏家和教师。

② 约翰·雅各布·弗罗贝格尔(Johann Jakob Froberger,1616—1667),德国巴洛克时期著名的作曲家、羽管键琴演奏家和管风琴家,较长时间担任维也纳宫廷的风琴师。

③ 约翰·卡斯帕尔·克尔(Johann Kaspar Kerll,1627—1693),德国巴洛克时期重要的作曲家和键盘乐器演奏家。

④ 让-巴普蒂斯特·吕利(Jean-Baptiste Lully,1632—1687,原名乔万尼·巴蒂斯塔·卢利 Giovanni Battista Lulli),意大利出生的法国巴洛克歌剧作曲家。

⑤ 路易·马尔尚(Louis Marchand,1669—1732),法国作曲家、管风琴和大键琴演奏家。当时,他被认为是法国唯一能与弗朗索瓦·库普兰竞争的键盘乐器演奏家。

⑥ 马林·马瑞(Marin Marais,1656—1728),法国作曲家和乐器演奏家。

⑦ 吉罗拉莫·弗雷斯科巴尔迪(Girolamo Frescobaldi,1583—1643),文艺复兴后期(费拉拉时期)和巴洛克早期意大利最重要的古钢琴演奏家和键盘音乐作曲家。

图9-9　由安德烈·布伊绘制的马林·马瑞肖像(1704年)

图9-10　吉罗拉莫·弗雷斯科巴尔迪肖像

次子雅各布从1704年起就以双簧管演奏家的身份加入了瑞典军乐队,到1713年已成为斯德哥尔摩享有盛誉的音乐家①。

J.S.巴赫是三兄弟中最小的。J.S.巴赫在一个充满音乐的环境中成长。他天生一副美妙的歌喉,从小受到良好音乐的熏陶而具备了突出的歌唱才能②。从J.S.巴赫亲制的家谱《爱好音乐的巴赫家族的起源》中可以看出,他虽然是最小的儿子,但父亲对他寄予厚望,想将一生积累的丰厚音乐技艺传授给他。可惜好景不长,在他9岁那年父母相继去世③,小巴赫只好随大哥克里斯托夫来到他工作的奥尔多夫城,一边上学一边学习音乐技艺。

二、广取博收的勤奋学子

J.S.巴赫的大哥克里斯托夫是一位出色的老师,他的几个儿子都在音乐领域取得显赫的地位。小巴赫在这个家庭中最初的学习生活倍感愉快,他广泛学习神学、拉丁语和希腊语。他怀着极大的兴趣随他的哥哥学习管风琴和古钢琴演奏技巧,研习了当时几乎所有作曲家的伟大音乐作品,很快就掌握了教给他的作品。克里斯托夫还鼓励J.S.巴赫学习作曲。他对音乐的喜爱与日俱增。

据J.S.巴赫披露,克里斯托夫对弟弟的要求非常严格④。据说,小巴赫多次提出想看哥哥的"珍藏",都遭到拒绝,他只好夜深人静的时候悄悄"偷"出这些谱子,借着月光抄录。用了半年时间,这些乐谱竟然被他抄完了。终于有一天,事情败露了,哥哥竟无情地从小巴赫手中夺去了这些辛辛苦苦抄来的乐谱——因为克里斯托夫认为没有必要⑤。但J.S.巴赫通过认真研习当时德国、法国和意大利的各种键盘音乐,大大开阔了音乐视野,他的进步与日俱增,这为他后来成为一个杰出的音乐家打了坚实的基础。

强烈的求知欲、顽强而不屈不挠的性格、刻苦勤奋的精神驱使J.S.巴赫没完没了地提出各种各样的

① 约翰·雅各布·巴赫(Johann Jakob Bach,1682—1722),J.S.巴赫的哥哥。据说,那首充满温情和幽默感、流传至今的《为送别亲爱的哥哥而作的随想曲》,就是J.S.巴赫为送雅各布参军而创作的。
② J.S.巴赫7岁一入学就成为成绩超群的学生,不仅参加了学生圣歌队,而且在各种节日演出、在当地婚丧大事的仪式上演唱,以挣钱交学费。
③ 巴赫的母亲伊丽莎白在1694年5月3日逝世,父亲安布罗修斯在1695年的1月再婚,婚后不到一个月便告别人世,留下新婚不久的妻子和5个无法自立的孩子。
④ 大哥规定J.S.巴赫根据德国优秀音乐家弗罗贝格尔、克尔和巴哈贝尔的管风琴作品学习作曲。
⑤ 理查德·琼斯(Richard Jones).约翰·塞巴斯蒂安·巴赫的创新发展[M].牛津:牛津大学出版社,2007:3.

问题,当得不到满足时,他开始对大哥手艺匠式的教学产生不满。5年后①,15岁的J.S.巴赫离开了奥尔多夫,走上独立的求学之路。自此,巴赫在远离家人的地方开始了他的独立音乐学习。

J.S.巴赫首先来到吕讷堡②,以美妙的歌喉、出色的乐器演奏技巧被当地圣米歇尔教堂合唱团作为"优秀歌手"录取。他一头扎进图书馆,全身心、发愤刻苦地钻研那些古代音乐作品手稿;虽然他不愁吃穿,但还是上街卖唱挣取微薄的薪水,以作为课外学习的费用。在那里,他向博姆③请教,并曾不止一次地到汉堡去聆听管风琴大师莱因肯④的演奏,……他像一块海绵尽情汲取欧洲各音乐流派的艺术营养⑤。刻苦的学习,使他在18岁时就创作出了最早期的音乐作品(几首康塔塔、前奏曲、赋格),并因此被任命为阿恩施塔特教堂的管风琴师。虽然这是一个令巴赫很满意的工作,可以使他专注于喜爱的音乐创作,但两年后(1705年),当他听说吕贝克圣玛利亚大教堂的布克斯特胡德⑥是当时德国最好的管风琴演奏家时,他向教堂请假去一睹风采。

布克斯特胡德的管风琴演奏名不虚传,音乐会上那高超的演奏技艺使巴赫赞叹不已,他创作的壮丽管风琴曲和大合唱使巴赫神往,巴赫当即拜布克斯特胡德为师⑦。在其后的4个月时间里,巴赫掌握了"北德学派"高尚、严肃、技巧华丽的键盘音乐作曲技巧,特别是布克斯特胡德那精湛的键盘即兴演奏技巧,为巴赫日后成为"管风琴之王"奠定了基础。

后来,曾有人问巴赫是怎样达到如此完美的艺术境地的,巴赫简单严肃地回答道:

> 这是由于我下过一番苦功,谁如果像我这样下一番苦功,他也会达到同样的境地。⑧

由此可见,如果谁能像巴赫那样接触当时那么多种风格的音乐艺术作品并进行认真钻研,即便他没有巴赫那样的音乐天分,也能从中得到超乎一般人的熏陶,从而为今后的音乐事业发展打下扎实的基础。

三、伟大"音乐世家"的翘楚

在J.S.巴赫生活的年代,音乐家的地位十分卑微(社会地位与厨子等同),巴赫擅自请假受到严厉惩处(被正式审判)。好在这时的巴赫作为管风琴演奏家已声誉大振,创作也渐渐成熟,于是他离开阿恩施塔特,到米尔豪森圣布拉吉斯教堂担任管风琴师。此时的巴赫正处在激情澎湃的青春期,又广泛接受了来自欧洲各国的音乐风格,但他充满热情和创造性活力的音乐却往往破坏了教会音乐的传统规范——如在圣咏中加进许多怪诞变奏,在圣咏中混杂许多异端音响……这就必然引起保守、狭隘的上司的不满,冲突时有发生。巴赫经常受到申斥和指责。生性孤傲又不会阿谀逢迎的巴赫难以容忍这种处境。

① 由于克里斯托夫工作繁忙,家庭负担日益繁重,他难免疏忽了J.S.巴赫的进步。当大哥第五个孩子降生后,J.S.巴赫离开了他的家。

② 当时,吕讷堡是德国北部宗教歌唱艺术中心,汇聚了一些德国和意大利的音乐家。那里的图书馆藏有不少古代音乐作品的手稿,那里的童声合唱团也相当出色,而且圣米歇尔教堂合唱团专为贫困而有天赋的少年提供津贴。

③ 格奥尔格·博姆(Georg Böhm,1661—1733),著名作曲家,时任吕讷堡迈克尔教堂的管风琴师。

④ 约翰·亚当·莱因肯(John Adam Reincken,1643—1722),作曲家、管风琴家、羽管键琴大师,博姆的老师。

⑤ 同时,J.S.巴赫聆听法国键盘大师库普兰的古钢琴和弦乐曲的演奏,观赏德国作曲家凯泽尔(1674—1739)、法国作曲家吕利(1632—1687)的歌剧。

⑥ 迪特里希·布克斯特胡德(Dietrich Buxtehude,1637—1707),丹麦管风琴演奏家、作曲家,自1668年起任吕贝克圣玛利亚大教堂的管风琴师,以精湛的演技闻名欧洲。

⑦ 巴赫前往吕贝克不仅因为要向布克斯特胡德学习管风琴演奏技巧,而且因为圣玛利亚大教堂管风琴师的待遇和条件更好,他也想"跳槽"。他师从迪特里希·布克斯特胡德4个多月,布克斯特胡德对他非常满意,但由于他不肯娶其女儿为妻(这一般是当时接替老师职位的必要条件),只好返回阿恩施塔特。见:杰恩·基亚普索.巴赫的世界安大略[M].伯明顿:印第安纳大学出版社,1968:62.

⑧ 卡尔·盖林格.约翰·塞巴斯蒂安·巴赫:一个时代的高潮[M].牛津:牛津大学出版社,1966:16-17.

他曾在一份辞呈中写道：

> ……我尽我微薄的力量和智力，努力改善几乎是所有教区的音乐演唱的质量……但遗憾的是我遇到严重的阻碍，并且在目前看不出情况好转的迹象……

然而，非但辞呈得不到同意，巴赫反而接到逮捕令。巴赫档案中有一份文件这样记载：

> 11月6日乐长和管风琴手巴赫由于自己的大逆不道，要求离职而被押于市裁判所，12月2日由于允许离职而被释放。[①]

可见，当时作为奴仆的音乐家是不能提出任何要求的。为了生存，巴赫只能不停地转换"工作单位"，反复游走于德国各地的教堂和贵族宫廷中。即便如此，他还是在音乐艺术领域取得了一系列骄人的成绩。仅在键盘艺术领域，他的管风琴作品与古钢琴曲《半音阶幻想曲和赋格曲》（1720年）、《平均律钢琴曲集》（1722年）、《法国组曲》和《英国组曲》，以及著名的两册《给安娜·玛达莲娜·巴赫的键盘曲集》等，都展现了他超凡的才华。

作为一名键盘演奏家，J.S.巴赫生前就被誉为"管风琴之王"。他的管风琴和古钢琴演奏技术无与伦比，达到了前人无法估量、不可企及的高度。他以充满活力的激情首创优美如歌的键盘演奏法，尽力融合当时的各种音乐艺术成就。他那令后继者相形见绌的艺术力量使键盘艺术从幼稚步入成熟。他以非凡的科学洞察力看到了"平均律"在键盘艺术上的广阔天地，"前无古人，后无来者"……不少优秀的后世音乐家不吝华美的辞藻赞美他。朗多尔米[②]说：巴赫"创作的目的并不是为后代人，甚至也不是为他那个时代的德国，他的抱负没有越出他那个城市，甚至他那个教堂的范围。每个星期他都只是在为下一个礼拜天而工作，准备一首新的作品，或修改一首旧的曲子；作品演出后，他就又把它放回书柜中去，从未考虑到拿来出版，甚至也未想到保存起来为自己使用。世上再也没有一首杰作的构思与实践像这样天真纯朴了！"用杜尔[③]的话说，巴赫"使上帝的话语广为流传，从而使宗教音乐达到了前无古人、后无来者的顶点"[④]。

我们考辨J.S.巴赫在键盘艺术领域所取得的伟大历史成就时，不可能无视他的身世（来自音乐世家的丰厚底蕴）。在德国具有悠久艺术传统的"巴赫家族"中，J.S.巴赫无疑是在键盘艺术领域成就最高的一位，他是这个音乐大家族中的翘楚。但如果没有后天的勤奋努力以及广取博收的艺术襟怀，他要成为举世公认的"集大成者"也绝无可能。当时在德国，以莱因肯、布克斯特胡德以及博姆等为代表的北德学派宗教性较强，而德国南部受意大利弗雷斯科巴尔迪影响的南德学派世俗性较强。巴哈贝尔的风格融会南北特色，形成了中德学派。J.S.巴赫空前绝后地广采众家之所长，成为集北、南、中三派之大成者。

> 我实在想不出还有谁的音乐能如此包罗万象，如此深刻地感动我。用一句不太确切的话说，除了技巧与才华，他（指J.S.巴赫）的音乐因一些更有意义的东西（其中的人道主义）而更加宝贵。如果天天演奏柴可夫斯基那种愉悦感官的旋律，我将不胜其烦。[⑤]

所以后世学者普遍认为，在特定的环境中，其他音乐家都不具有这种将键盘艺术发展到如此高度的能力，很少有不愿意将巴赫尊于键盘艺术最高峰之一的欧洲音乐家。

① 克里斯托弗·沃尔夫. 约翰·塞巴斯蒂安·巴赫：博学的音乐家[M]. 纽约：W.W.诺顿公司，1983：98.
② 保罗·朗多尔米（Paul Landormy，1869—1943），法国著名音乐学家和音乐评论家。见：保·朗多尔米. 西方音乐史[M]. 朱少坤，周薇，王逢麟，等译. 北京：人民音乐出版社，2002.
③ 阿尔弗雷德·杜尔（Alfred Dürr，1918—2011），20世纪著名音乐评论家，德国著名的巴赫研究专家。
④ 阿尔弗雷德·杜尔. J.S.巴赫的清唱剧（德语-英语的平行唱词文本）[M]. 牛津：牛津大学出版社，2006.
⑤ 格伦·古尔德（Glenn Gould）. 论约翰·塞巴斯德安·巴赫[M]//马克·金维尔. 非凡的加拿大人古尔德. 多伦多：加拿大企鹅出版社，2009.

第二节　确立"十二平均律"的键盘艺术实践性

众所周知,钢琴之所以成为"乐器之王",关键因素之一是它的巨大融合性。作为一种和声性乐器,它可以与人声和所有乐器亲密无间地融合在一起,共同构筑美好的音乐艺术。然而使钢琴具有广泛"融合性"的原因,是钢琴采用了"十二平均律"[1],这是J.S.巴赫对键盘艺术的开拓性"研发"。笔者认为,J.S.巴赫对钢琴艺术发展所作出的巨大贡献,首先就在于他确立了"十二平均律"在键盘艺术中的实践性。

一、人类对"十二平均律"的探索历程

早在公元前600年,中国先秦时期的音乐家就发现了"十二律"(12个音)。千百年来,人们一直试图解决"黄钟还原"的音乐律制问题。中国古代数学家何承天[2]在公元400年左右提出了"新律"(接近"十二平均律")(图9-11)。

明代音乐家、著名律学家朱载堉首次准确地推算出"十二平均律"[3],并研发、制作出世界上最早的十二平均律乐器——"律管"及"律准"[4](图9-11)。

图9-11　中国探索"十二平均律"的科学家

西方音乐家也一直在试图解决律制平均的问题。意大利音乐家文森佐[5](图9-12)曾在他的研究中,根据"弦震动"产生的自然现象进行了开拓性的数学描述[6]。1605年,荷兰数学家斯特文[7](图9-13)

[1] 十二平均律(又称"十二等程律")是一种音乐定律的方法。"十二平均律"将"一个八度"平均分成12等份(每等份称为半音),这是采用此律制乐器(如钢琴和西洋铜管乐器)最主要的调音方法。
[2] 何承天(370—447),南朝著名天文学家、无神论思想家,东海郯(今山东郯城)人。他精通天文律历,兼通音律(能弹筝)。他是世界历史上最早有记载的、发现了一种接近十二平均律的"新律"的人。
[3] 朱载堉(1536—1611),明太祖朱元璋九世孙,著名的律学家(有"律圣"之称)、历学家、数学家、艺术家,科学家。他于万历十二年(1584年)提出"新法密率"(见《律吕精义》《乐律全书》),以比率的算法将"一个八度"内的音平均分成"十二等份"。
[4] "律管":朱载堉为了验证所创的十二平均律理论,计算所需的长度和律管内径,特选用上等竹子,按数据截取所需的长度,按数据旋出内径,创制出世界上最早的十二平均律。律管共36根,分别为新法密率倍率管12根、正律管12根和半律管12根。(朱载堉《乐律全书》卷八,第5-9页)
"律准":用桐木制作,琴身厚4分,张琴弦12根,琴底藏1根黄钟律管,用来定黄钟。(朱载堉《乐律全书》卷八《律学新说》)
[5] 文森佐·伽利雷(Vincenzo Galilei,约1520—1591),意大利琉特琴弹奏者、作曲家和音乐理论家。他不仅是著名的天文学家和物理学家伽利略·伽利雷(Galileo Galilei),以及琉特琴演奏家和作曲家米开朗格罗·伽利雷(Michelagnolo Galilei)之父,而且也是欧洲歌剧的创始人之一。
[6] 文森佐·伽利雷的"调弦定调"(pitch and string tension)理论是对毕达哥拉斯学说的延伸和超越,但在八度上略有偏差,他的系统只可算作近似十二平均律。见:H.F.科恩.音乐定量法:音乐的科学[M].出版地不详:施普林格,1984:78-84.
[7] 西蒙·斯特文(Simon Stevin,1548—1620)是佛兰德斯数学家和军事工程师。他理论和实践并重,活跃在科学与工程领域。

也提出了计算十二平均律的方法,但并未公之于世。

图9-12 文森佐·伽利雷肖像

图9-13 西蒙·斯特文肖像

朱载堉所处的明代,中外交流方兴未艾。16世纪末,东西方文化通过商人①和传教士较为频繁地交流。朱载堉对"十二平均律"的研究成果刊行时,正是利玛窦②(图9-14)来华传教的时期,因此中外学术界多认为,"十二平均律"学说极有可能是在此时传到海外的③。

图9-14 利玛窦肖像

图9-15 马林·梅森肖像

图9-16 亥姆霍兹肖像

无独有偶,法国身居高位的宗教学者马林·梅森④(图9-15)在1638年出版的《和谐音概论》一书中

① 从1580年开始,明朝的广州布政司每年在广州举办两次为时数周的交易会,东西方商人在此广泛交流货物。
② 事实上,利玛窦在他的日记里也曾提到过朱载堉的历法新理论,而利玛窦本人是精通天文学和数学的科学家。
S.J.马泰奥·里奇(S. J. Matteo Ricci,中文译名:利玛窦,1552—1610),意大利耶稣会教士。因为他于17~18世纪来到中国,所以被认为是耶稣会在中国传教的奠基人之一。
③ J.默里·巴伯.调音和气质[M].东兰辛:密歇根州立大学出版社,1951:209.
④ 佩雷·马林·梅森(Pere Marin Mersenne,1588—1648),法国宗教学者、数学家、科学家和哲学家。长期以来,人们记住他的名字是由于他第一个发现了声学规律,是那个时代学者中最突出的一个人物。

让西方世界第一次出现了 1.059463 这个数字[①]。因此,亥姆霍兹[②](图 9-16)在其著作中写道:

> 中国有一位王子名叫载堉,力排众议,创导七声音阶。而将八度分成十二个半音的方法,也是这个富有天才和智巧的国家发明的。[③]

1890 年,布鲁塞尔皇家音乐博物馆馆长马依隆[④](图 9-17)按朱载堉的数据复制了一套律管。测试之后,他写道:

> 关于乐管的管径,我们毫无所知,中国人比我们知道的多得多。我们按王子载堉的数据复制了一套律管,测试结果表明他理论的准确性。[⑤]

根据以上国内外学者的相关研究来看,朱载堉是人类历史上最先在"十二平均律"研究和实践领域获得突破性进展(达到 100 音分)的音乐家。半个世纪之后,德国数学家冯哈伯[⑥](图 9-18)才达到相同程度(获 100 音分)。可见,现今世界乐坛通行的"十二平均律"的发明权非朱载堉莫属[⑦],可惜,他的科研成果当时并未在中国引起重视而广泛应用于音乐艺术实践。

图 9-17 维克多-查尔斯·马依隆肖像

图 9-18 约翰·冯哈伯肖像

二、西方"十二平均律"的艺术实践探索

在西方,对相近于平均律的实践探索开始于距巴赫大约 200 年之前的 16 世纪。虽然那时现代意义

① 此前,西方"平均律"的学术成果中没有出现过这个数字。梅森是利玛窦的密友,他们有着共同的学术兴趣且交往密切。学者推测,利玛窦在与其交往过程中将朱载堉的 1.0594630943592645641825 这个计算结果传达给梅森,因此,梅森才在书中提到这个数字。

② 赫尔曼·冯·亥姆霍兹(Hermann von Helmholtz,1821—1894),19 世纪德国著名物理学家和医生。他在差异很大的几个现代科学领域作出了显著的贡献,如生理学和心理学领域。他著名的视觉(眼睛识别、空间视觉感受、色觉)理论,以及音的感知理论和经验论等均享有盛誉。

③ 赫尔曼·亥姆霍兹.作为音乐理论生理基础上的音色感觉[M].伦敦:格林·朗曼公司,1895:258.

④ 维克多-查尔斯·马依隆(Victor-Charles Mahillon,1841—1924),比利时音乐家和关于音乐问题的作家。他收集、建立了一座乐器博物馆,并著书描述了 1500 多种乐器。

⑤ 劳汉生.珠算与实用算术[M].石家庄:河北科技出版社,2000:389.

⑥ 约翰·冯哈伯(Johann Faulhaber,1580—1635),德国数学家。

⑦ 首先,西蒙·斯特文的想法仅出现在一篇没有完成的手稿《范·德·斯皮凯林的歌唱规律》(Van de Spiegheling der Singconst,作于 1605 年左右)中;其次,他的想法因计算精度不够,算出的弦长数字偏差较大。见:J.默里·巴伯.调音和气质[M].东兰辛:密歇根州立大学出版社,1951:55-56.

上的大、小调尚未完全定型,但在弹拨乐器上①相近的律制已经出现。

图 9-19　格扎尼斯的作品影印件

1567年,意大利盲人音乐家贾科莫·格扎尼斯②创作了《24首循环的帕萨迈佐-萨尔塔列洛舞》(图9-19),这是目前西方最早的以调式循环为基础的音乐作品;1584年,文森佐·伽利雷创作了《24首舞蹈组曲》,标明了相关的12个大调和12个小调;约翰·威尔逊③(图9-20)为琉特琴或泰奥博课程教学,在12个调上设计、创作了《30首前奏曲》:这些都是最早与"平均律"律制相近的音乐创作实践。

直到17世纪末,西方键盘乐器基本上是根据纯律④来定音的。因此,在当时的键盘乐器上,除了C大调之外,其他带有升降调号的调都很难演奏。针对这种情况,不少欧洲作曲家做过大量尝试和探索。在目前的文献记载中,最早在键盘艺术领域尝试为各种调创作乐曲音乐的作曲家是克罗纳⑤,他在1682年创作的《管风琴小品集》就是这样一系列的前奏曲;与他同时代的基特尔⑥也创作了一部连续12键上的管风琴系列前奏曲。1702年,J.C.F.菲舍尔⑦创作了名为《新管风琴曲集》⑧的作品,并于1715年出版,巴赫在创作《十二平均律》时,看过这部作品,并收集和借用了一些其中的主题。

图 9-20　约翰·威尔逊肖像

① 诸如琉特琴(Lute)和泰奥博(Theorbo,琉特琴的一种)。
② 贾科莫·格扎尼斯(Giacomo Gorzanis,1520年出生,在1575—1579年之间去世),意大利琉特琴弹奏家和作曲家。《24首循环的帕萨迈佐-萨尔塔列洛舞》(a cycle of 24 passamezzo-saltarello pairs,1567)中的萨尔塔列洛(saltarello)是一种意大利的轻快舞蹈。
③ 约翰·威尔逊(John Wilson,1595—1674),英国作曲家、琉特琴演奏者和教师。
④ 纯律(Just Intonation)是一种以自然五度和三度生成其他所有音程的音准体系和调音体系。为了让每个音与主音都是和谐的,"纯律"在泛音列的基础上生成,在分音列的第二分音和第三分音之间,加入第五分音,构成大三和弦的形式,再依次找出所有的半音。
⑤ 丹尼尔·克罗纳(Daniel Croner,1656—1740),特兰西瓦尼亚的神学家和管风琴师。
⑥ 约翰·海因里希·基特尔(Johann Heinrich Kittel,1652—1682),德国管风琴师和作曲家。
⑦ 约翰·卡斯帕尔·费迪南德·菲舍尔(Johann Caspar Ferdinand Fischer,1656—1746),巴洛克时期的德国作曲家。约翰·尼古劳斯·福克尔(Johann Nikolaus Forkel)认为菲舍尔是他那时代最好的键盘作曲家之一,然而,由于他的作品留存下来的非常稀少,今天已经很少听说他了。
⑧ 《阿里阿德涅音乐:新管风琴曲集》(Ariadne Musica Neo-Organoedum)收录了一组建立在10个大调、9个小调和弗里吉亚调式上的20首前奏与赋格,另加5首"主的颂歌"(chorale-based)寻求曲(ricercars,16~17世纪的一种器乐曲)。

现代通用的大小调在17世纪后期确立了其地位,在12个音上建立起24个调(12个大调和12个小调),作曲家开始尝试为24个大小调创作音乐。乔治·穆法特①(图9-21)创作的《管风琴曲》、约翰·斯佩思②(图9-22)1693年创作的《大艺术》和约翰·巴哈贝尔的《颂歌赋格曲》就是实例。此外,文献记载中的相关音乐作品还有:约翰·马特松1719年创作的《典型的管风琴音乐》,包括48首所有键上的数字低音练习③;格劳普纳④(图9-23)创作的8首套曲《古钢琴比赛》,是一部在所有键上连续演奏的古钢琴作品;苏佩格⑤的《迷路音乐-幻想曲》,是一部以24个调为基准创作的键盘音乐作品⑥;由约翰·巴哈贝尔创作的《赋格和前奏》⑦,其中可能已包含了所有音上的前奏曲与赋格。

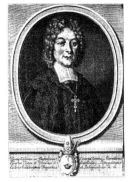
图9-21 乔治·穆法特肖像

图9-22 约翰·斯佩思作品封面

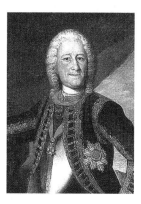
图9-23 克里斯托夫·格劳普纳画像

虽然以上作曲家都在尝试基于十二平均律的键盘创作,但由于各种各样的原因,十二平均律一直未得到广泛的实践应用,因此也并未对键盘音乐艺术产生较大影响。

三、将"十二平均律"运用于键盘艺术的第一人

长期以来,西方学界普遍认为,真正采用"十二平均律"来创作键盘音乐艺术作品的第一人是J.S.巴赫。1722年,他从早期的前奏曲与赋格中选取了一些材料,以《一本在所有主要和次要调上的前奏曲和赋格》⑧为标

① 乔治·穆法特(Georg Muffat,1653—1704),巴洛克时期的苏格兰血统作曲家。

② 约翰·斯佩思(Johann Speth,1664—1719),德国管风琴家和作曲家。

③ 约翰·马特松(Johann Mattheson,1681—1764),德国作曲家、作家、词典编纂家、外交家和音乐理论家。《典型的管风琴音乐》(*Exemplarische Organisten-Probe*),汉堡市席勒-凯斯纳什书店1719年全文出版。见:卡尔·盖林格.巴赫家族:七代创造性的天才[M].牛津:牛津大学出版社,1954:268-269.

④ 克里斯托夫·格劳普纳(Christoph Graupner,1683—1760),德国古钢琴演奏家和作曲家,生活和工作在巴洛克音乐艺术的鼎盛时期,与约翰·塞巴斯蒂安·巴赫、乔治·菲利普·泰勒曼和亨德尔处于同一时代。

⑤ 弗里德里希·苏佩格(Friedrich Suppig),18世纪音乐理论家和作曲家。几乎没有人知道他的生平,只知道是一个专业的作曲家和音乐理论家。他留有两部手稿:《音乐算法》(*Calculus Musicus*,一部关于调系统的论文)和《迷路音乐》(*Labyrinthus Musicus*)。

⑥ 《迷路音乐》包含一个简短的序言和一首名为《幻想曲》(*Fantasia from Labyrinthus Musicus*,1722)的音乐作品。苏佩格用31条注释将其组成一个系列,并按照等音原理排出八音度和纯大三度音。见:弗里德里希·苏佩格.迷路音乐 音乐算法(手稿)[M]//调音和气质图书馆(第3卷).乌特勒支:调音出版社,1990.

⑦ 乐曲全名为《关于最常用定形调的赋格和前奏》(*Fugen und Praeambuln über die Gewöhnlichsten Tonos Figuratos*),出版于1704年,这部作品已经遗失,仅见文字记载。见:杰.M.佩罗.约翰·巴哈贝尔音乐作品的专题目录[M].兰哈姆:稻草人出版社,2004:84.

⑧ 这时,J.S.巴赫在科腾(Köthen)任职。他将1720年创作的《古钢琴小册子:献给威廉·弗里德曼·巴赫》(*Klavierbüchlein für Wilhelm Friedemann Bach*)中的11首前奏曲收入其中。第一册中的《升C大前奏曲与赋格》(*The C-sharp Major Prelude and Fugue*)原本在C大调上,在这里,他增加了7个升号,并且调整了部分临时记号,将其转换为所需要的调。

题,创作了《十二平均律》第一册①(图9-24)。书中,他谈到这些作品是为渴望学习音乐的青年创作的,特别是对于那些已经熟练掌握了这项技能并且将其作为娱乐手段的青年十分有益,学习这本书可以提高他们的演奏技能。

20年后的1742年,J.S.巴赫又以《二十四首前奏曲与赋格》为标题创作了《十二平均律》第二册。这两部作品作为一个钢琴复调艺术的训练单元,一般被认为是历史上最有影响力的西方古典音乐作品。

过去,曾因布鲁塞尔音乐学院图书馆收藏的、日期标为1689年的《4首平均律钢琴曲》(4 Das wohltemperirte Klavier)手稿的作曲家是不是J.S.巴赫产生过争议。后来证实,这是德国作曲家伯恩哈德·克里斯蒂安-韦伯②(图9-25)的作品,它其实创作于1745—1750年间,是模仿J.S.巴赫的作品。

图9-24 J.S.巴赫《十二平均律》扉页

图9-25 伯恩哈德·克里斯蒂安-韦伯像

J.S.巴赫《十二平均律》的影响深远③。詹姆斯·默里·巴伯④认为,平均律键盘乐器的使用得益于他的学生基恩贝格尔⑤(图9-26)。基恩贝格尔综合了中间音律与五度相生律的原理,发明了新的调律法⑥。到1842年,布罗德伍德⑦(图9-27)找到十二平均律的调律方法,使之得以普及。

① The New Grove Dictionary of Music and Musicians: Vol. 9[M]. London: Macmillan Publishers Ltd, 1954: 223.
② 伯恩哈德·克里斯蒂安-韦伯(Bernhard Christian Weber, 1712—1758),图林根(Thuringia)腾斯泰德(Tennstedt)的管风琴演奏家,18世纪初值得一提的4首十二平均律键盘音乐作品的作曲家。
③ 莫扎特《C大调前奏曲与赋格》(Prelude and Fugue in C Major, K394)在结构上类似《十二平均律》第二册的《A大调赋格》。另外还发现,莫扎特借用了第二册《C大调赋格》(the C Major Fugue)和《两个大键琴协奏曲》(the Concerto for Two Harpsichords, BWV 1061)第三乐章赋格的主题。
④ 詹姆斯·默里·巴伯(James Murray Barbour, 1897—1970),研究"调律技术演进史"的专家。
⑤ 约翰·菲利普·基恩贝格尔(Johann Philipp Kirnberger, 1721—1783),德国作曲家(主要作赋格曲)和音乐理论家。他非常钦佩巴赫,将巴赫的许多手稿一直保存在自己的图书馆中。
⑥ 中间音律(meantone temperament)是一种音律制的调整系统。在当时认为,弦的五分法最完美,一般情况下,调律均采用毕达哥拉斯(pythagoras)"五度相生律"的调音方式,但中间音律使用12等分法(12∶1的比例),以五分法调回一点儿的方式生成八度,形成非八度音(non-octave)间隔,再通过选择适当的方式(主要和次要的$\frac{2}{3}$)使所有的音谐振。
⑦ 约翰·布罗德伍德(John Broadwood),英国钢琴制造的创始人,他是德国钢琴制作大师希尔伯曼的学生,他的儿子也是英国著名的钢琴制造商。戈特弗里德·希尔伯曼(Gottfried Silbermann, 1683—1753),德国管风琴、键盘制作大师,巴赫时期闻名于德、法两地的著名德国风琴制造家族中的佼佼者,他在德国萨克森一带所制造的管风琴是J.S.巴赫非常熟悉的。

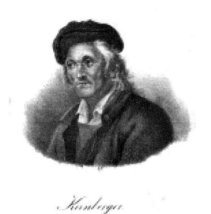
图9-26 基恩贝格尔肖像

图9-27 约翰·布罗德伍德肖像

J. S. 巴赫通过自己的音乐实践创作让十二平均律成为西方律制的基础与核心，采用这种律制之后，就可以自由地选择24个大小调并自由地转调。这就好像为西方音乐的发展打开了一扇大门，西方音乐走向了五彩缤纷的广阔天地，同时也预示着键盘乐器的远大前程。对此，音乐家伯恩斯坦[1]曾发表精辟看法：

> 五度循环的十二个调式，形成了十二个调式封闭式的圈围，如何才能使这种音乐，这种松散的、随时会跑掉的变音保持在界限之内呢？巴赫通过主音和属音、下属音、新属音和新主音的这种持续关系，随心所欲地从一个调式走向了另一个调式，而且可以随意地变音，在这个过程中并不丧失对于调性的控制。[2]

采用十二平均律制，对于钢琴艺术自身发展的意义是非同寻常的，它使得钢琴具有了其他任何乐器（管风琴除外）所不具备的巨大融合性和普适性。在一个八度内采用12个平均相等的半音，不仅可以自由地离调、转调，而且可以方便地应用和声技巧，这使得钢琴在音乐天地中可以随心所欲、畅通无阻。世界各地的民族音乐无论是声乐还是器乐都能通过钢琴得到完美的演绎，各种丰富多彩的民族音乐都能被移植或改编成钢琴音乐，即使是我国的京剧也能改编成具有浓郁民族风味的钢琴音乐。不仅如此，对民族乐器，钢琴基本上也能很好地与之合奏或为之伴奏，一般的独唱或合唱中都是采用钢琴作为伴奏，而这是其他乐器所不具备的能力。钢琴所具备的这种巨大的融合性与普适性使得其在所有的乐器当中具有一种统治地位，再加上其丰富的表现力和宽广的音域，使得钢琴足以匹敌一个完整成熟的交响乐队。因此，钢琴具有"乐器之王"的称号。总之，十二平均律赋予钢琴巨大的融合性与普适性，也使得钢琴有着比其他乐器更为广泛的用途，而这一切要归功于J. S. 巴赫首先在创作实践上确立了十二平均律。

总而言之，J. S. 巴赫通过自身的音乐实践创作活动充分证明了十二平均律的实用性与优越性，对后世的键盘音乐乃至钢琴艺术的发展产生了极为深远的影响。J. S. 巴赫对于今天钢琴艺术的最大贡献就是他在创作实践中确立了十二平均律这一律制。他将其系统地运用于自己的键盘音乐创作实践之中，对后来键盘音乐或者说钢琴艺术的发展产生了深远的影响。J. S. 巴赫之前与J. S. 巴赫之后键盘音乐的发展呈现的是完全不同的局面，J. S. 巴赫就是中间的分水岭。毫不夸张地说，没有J. S. 巴赫的这种努力，就不会有巴洛克时期音乐的缤纷多彩，也不会有今天成熟的钢琴艺术。

[1] 伦纳德·伯恩斯坦(Leonard Bernstein, 1918—1990)，出生于美国的犹太裔指挥家、作曲家。
[2] 朱延丽. 西方钢琴艺术教程[M]. 长春：吉林大学出版社.

第三节　丰富与发展键盘弹奏技法

　　J.S.巴赫不仅是伟大的作曲家,同时也是一位优秀的管风琴和古钢琴演奏家。他掌握了丰富的键盘演奏技巧,形成了一套成熟完备的独特的演奏方法。他在生前受到人们广泛推崇,所有有幸听过他演奏的人,不论是普通听众还是演奏名家,都十分钦佩他。由于J.S.巴赫的演奏方法与和他同代的人及前人有很大差异,因此也被认为是键盘艺术发展的分水岭。其中一个重要的方面是他归纳、总结了前人的键盘演奏技法,使演奏艺术呈现出完全不同的形态。这些差异包括什么?同时,虽然在J.S.巴赫生前"钢琴"就已经诞生,但并没有引起他的关注,他更喜爱的键盘乐器是古钢琴和管风琴,那么,为什么今天的钢琴教学普遍重视传授J.S.巴赫的作品?古钢琴的弹奏技巧与现代钢琴是一致的吗?到目前为止,这些问题尚留有一定的探索空间。事实上,并非没有人试图解释,但苦于第一手材料的匮乏无甚进展。可喜的是,随着互联网的飞速发展,许多国外学者的研究成果已经可以共享。如德国音乐史学家福克尔①撰写的第一部巴赫传记《约翰·塞巴斯蒂安·巴赫——他的生活、艺术和工作》②(图9-29)为我们提供了探寻的依据。

图9-28　约翰·尼古劳斯·福克尔画像　　　图9-29　《约翰·塞巴斯蒂安·巴赫——他的生活,艺术和工作》封面

一、最早强调"拇指"的重要性

　　巴洛克时期之前,西方弹奏键盘乐器时极少甚至不用"拇指",我们从早期键盘乐器演奏的相关资料中可以清楚地认定这一点。从现存史料看,西方最早关于键盘弹奏指法的记载是16世纪意大利管风琴家迪鲁塔③(图9-30)的著作,他是梅鲁洛④(图9-31)的学生,也是最早在意大利尝试建立一致性键盘

① 约翰·尼古劳斯·福克尔(Johann Nikolaus Forkel,1749—1818),曾于哥廷根大学(University of Göttingen)学习法律,在音乐理论方面是自学成才。后来,他成为威廉·弗里德曼·巴赫(J.S.巴赫的长子)的学生。他被视为历史音乐学的创始人之一。1787年,哥廷根大学授予他名誉哲学博士学位。

② 福克尔根据弗里德曼·巴赫和C.P.E.巴赫的讲述,在1802年出版了第一本关于巴赫的传记,为我们留下了大量巴赫键盘演奏技法与教学观念的珍贵资料。

③ 吉罗拉莫·迪鲁塔(Girolamo Diruta,1554—1610),意大利管风琴、音乐理论家、作曲家。他是有名的老师,特别是对管风琴演奏技术的发展有很大影响。

④ 克劳迪奥·梅鲁洛(Claudio Merulo,1533—1604),意大利管风琴演奏家、教师、音乐出版商以及作曲家。关于他的早期生活与经历的记载并不多,但他精湛的管风琴演奏技术给人留下了深刻的影响,成为当时最令人瞩目的管风琴演奏家。16世纪80年代,梅鲁洛在推荐信中提到过迪鲁塔,称他为最优秀的学生之一。

指法的作曲家之一。

迪鲁塔用对话的方式写成了管风琴演奏的不朽论著《特兰西瓦尼亚》（图9-32）：他与虚构的特兰西瓦尼亚王子交谈，记载了他关于管风琴弹奏方法的一些规范。这是最早涉及管风琴演奏技术的实用讨论之一，它从当时的所有键盘乐器演奏技术中区分出管风琴的演奏技术，实属键盘弹奏指法的开山之作。他的指法大致跟当时常用的方式一样。从书中可以看出，他认为弹琴主要是依靠中间的3根手指，如他书中的C大调音阶指法不包括拇指，中指和无名指在演奏时常常交叉。可见，受历史发展条件的限制，当时人们演奏键盘乐器普遍极少用小指，拇指根本不用。17世纪，指法艺术没有什么新的发展。直到18世纪初，由于音乐表现内容的进步，必须开发更为科学的表现方式，因此才出现新的弹奏方法。

图9-30 吉罗拉莫·迪鲁塔的肖像

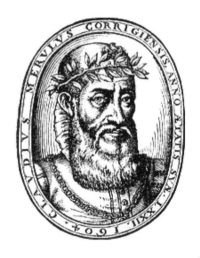
图9-31 克劳迪奥·梅鲁洛的肖像

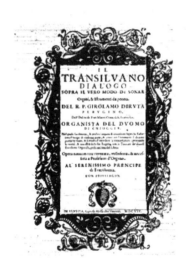

图9-32 吉罗拉莫·迪鲁塔的作品影印件

18世纪，法国的"大库普兰"（图9-33）在其《羽管键琴演奏艺术》①（图9-34）中写下了键盘乐器弹

① 弗朗索瓦·库普兰（Francois Couperin，1668—1733），法国最伟大的古钢琴演奏家、作曲家之一。由于他在古钢琴领域的杰出贡献，被人们称为"大库普兰"。《羽管键琴演奏艺术》（L'art de Toucher le Clavecin. The Art of Playing the Harpsichord）是他的一篇论著，首版于1716年。

奏的技术练习和指导。在1717年版本中，他增加了一个新的序言和补充，增加了第二篇演奏大键琴作品的指法概述文章。在他的演奏指法的注释中，提到"拇指"的运用。但是，库普兰的系统与巴赫的有很大区别。首先库普兰的音乐材料没有巴赫的那么复杂；其次，巴赫的作品中出现了许多难于弹奏的键，不使用"拇指"是很难想象的，所以，库普兰没有那么迫切地需要使用拇指。可见在这时，即便优秀的演奏者抢先一步提出使用"拇指"。但也并没有得到重视，这种键盘弹奏指法模式一直延续到巴洛克后期的巴赫时代。

图 9-33　弗朗索瓦·库普兰肖像　　　　图 9-34　《羽管键琴演奏艺术》第一版的扉页

虽然 J.S. 巴赫不是使用"拇指"的首倡者，但他首先认识到不用"拇指"是键盘乐器演奏的一大"弊端"，他以超越同时代演奏家的胆识将拇指纳入键盘弹奏过程中并赋予其重要的作用。虽然他留下的关于键盘弹奏指法的教学诤言并不多，但从福克尔的"J.S. 巴赫传记"中我们得知，J.S. 巴赫无论是在自己的演奏实践中还是在教学过程中都极为强调拇指在弹奏键盘乐器中的重要作用。在传记的"巴赫——键盘演奏家"一节中，福克尔说，J.S. 巴赫在 30 岁（1716 年）以前注意到曲调的优美协调时，就开始改革传统的指法体系，并且在特殊的地方挑战惯例。他谴责拇指的闲置，以更好的手指使用方式适应他音乐创作的新风格，从而形成了自己独特的演奏方法。巴赫比库普兰更加频繁地使用拇指。在巴赫的指法系统中，拇指是主要的手指，双方的差异绝不仅仅是程度，而在于巴赫是经过深思熟虑的。福克尔提出，巴赫是众多键盘演奏家中勇于"吃螃蟹"并提出非凡见解的试奏者之一。

> 巴赫令人叹服的演奏归功于他本人创立的一套全新而独特的指法，他首次强调了拇指的重要性……

对于 J.S. 巴赫在所处时代强调拇指在键盘弹奏过程中的重要作用，周薇曾这样写道：

> 他认为，弹奏音阶型和琶音型走句时，拇指是其他手指转指或越指动作的支轴。他还指出，在多声部的复调音乐中，惟有运用拇指才能连贯地演奏大跨度的音程，表现各声部独立的表情意义。①

据福克尔记载，C.P.E. 巴赫曾谈到父亲的指法改革。J.S. 巴赫认为，当时的音乐变化有必要更加彻底地利用手指，特别是拇指。这样做，不仅可以更好地为表演服务，对于在困难的键上保持手指的自然状态也是不可缺少的。

① 周薇. 钢琴教学研究的历史与现状（二）[J]. 钢琴艺术，2005(2)：28.

今天看来,没有拇指参与的钢琴弹奏是不完整的钢琴演奏,因为拇指在钢琴弹奏中确实能起到其他手指不能替代的作用,只有充分利用好拇指才能充分发挥钢琴演奏的艺术表现力。少了拇指参与弹奏,钢琴演奏的速度和力度将会大打折扣,也无法弹奏"八度",钢琴演奏将会失去极大的艺术表现力!因此笔者认为,"拇指"参与键盘乐器演奏无疑具有划时代意义,对近代钢琴弹奏技法的丰富和发展起到了至关重要的作用。由此而论,在键盘弹奏中强调拇指重要作用的J.S.巴赫,对于今天钢琴艺术登上"乐器之王"宝座作出了无可替代的历史贡献。

二、丰富装饰音的弹奏技法

在钢琴弹奏的学习过程中,弹奏好装饰音是极为困难的。正确理解和弹奏好装饰音是演奏钢琴作品的基础和必备条件。钢琴艺术的奠基人C.P.E.巴赫曾经说过:

> 没有人能怀疑装饰音的必要性,事实上,考虑到装饰音的用途,是绝对必要的:它们连接并使音乐有活力,同时引导加重音与强音;它们使音乐愉快并唤醒我们的注意,表情也会因为它们而放大;会使一首乐曲变得哀愁、快乐。任何需要,它们都会给予适当的帮助。……没有装饰音,再美的旋律也会变得空洞无表情,使最清楚的内容蒙上乌云。①

巴洛克时期,许多作曲家只写框架,表演时再在这个框架用装饰音和其他精致的点缀方法渲染。为了使演奏者能够准确把握装饰音奏法,库普兰在关于键盘乐器演奏的不朽论著《羽管键琴演奏艺术》的前言中说装饰音是"演奏我的作品必不可少的,在风格上最适合它们"②。

J.S.巴赫对库普兰的作品像对其他法国古钢琴作曲家一样熟悉并且加倍尊敬,他非常欣赏其光洁度和鲜明色彩。例如,1725年J.S.巴赫为安娜·玛德莲娜创作的《降B大调回旋曲》就非常接近库普兰的风格。但同时,J.S.巴赫也认为法国音乐家过度使用装饰音(几乎没有一个音符不加装饰),使他们的作品变得肤浅。毫不夸张地说,J.S.巴赫是运用装饰音最为丰富的专家。他的键盘作品,无论是被称为"旧约圣经"的两卷《十二平均律》,还是创意曲,抑或是规模宏大、技巧华丽、空前绝后的《哥德堡变奏曲》③都存在着大量不同程度的装饰音,仅1720年他为儿子所写的一套练习曲中就列出了许多种装饰音以及具体的弹奏方法(图9-35)。

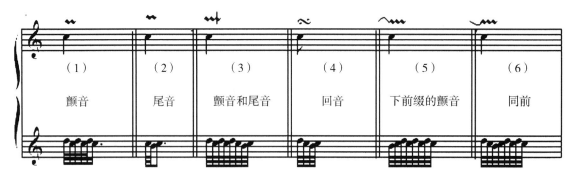

① 转引自:Erwin Bodky. The Interpretation of Bach's Keyboard Works[M]. Oxford:Harvard University Press,1960:147. 欧文·巴艾迪(Erwin Bodky,1896—1958),有德国血统的美国钢琴家、古钢琴演奏家和作曲家,布兰德斯音乐大学教授。
② 在巴洛克时期优秀的键盘艺术家中,"大库普兰"作品中的装饰音很有特点。
③ 《哥德堡变奏曲》是约翰·塞巴斯蒂安·巴赫晚期的一部键盘作品,1741年出版。全曲32段,全部演出时长40~80分钟。这部作品长期不受人们重视,直到20世纪前半叶才被改变。

图 9-35　巴赫的装饰音以及具体的弹奏方法

可见，研究巴赫作品中装饰音的弹奏方法对于研究钢琴作品中装饰音的弹奏方法显得尤为重要，具有较高的学术价值。J.S.巴赫键盘作品中装饰音的弹奏方法也引起中国钢琴家的高度关注①。

中国钢琴教育家朱雅芬②教授曾就巴赫键盘作品的演奏风格进行过较为深入的研究，她将演奏巴赫作品时"装饰音"的处理提升到一个相当高的高度，她提出：

> 巴洛克时期的音乐家在演奏二部、三部创意曲或其他巴赫作品时，如果只用谱上所标上的装饰音，会被认为是非常缺乏想象力的演奏家。现在对加装饰音的作法视为不好，但事实上，有时却是风格所需要的。③

集作曲家、钢琴演奏家、老师于一身的著名中国学者赵晓生④先生对巴赫也有独到的认识，他研究巴赫复调作品中装饰音的弹奏方法颇有建树。他在《钢琴演奏之道》中强调：

> 如果你想弹奏好装饰音，就必须弹奏得非常迅捷，而且指尖需要尽可能地向里面弯曲，以便让手指更迅速地从键盘上撤离开来；在弹奏时，还必须注意其节奏与时值，方向必须正确……⑤

由此可见，J.S.巴赫在键盘艺术"装饰音奏法"方面是巴洛克艺术的"集大成者"，其作品大大丰富了装饰音的弹奏方法。在他的作品中，以"大库普兰"为代表的法国风格的"装饰音奏法"与"小斯卡拉蒂"⑥意大利风格的"装饰音奏法"融为一体，成为早期键盘艺术中装饰音弹法的经典。因此，要想真正掌握钢琴装饰音的弹奏技法，必须深入、透彻地钻研巴赫的键盘音乐作品。只有对巴赫作品长期孜孜不倦地刻苦钻研，才能真正掌握钢琴艺术中"装饰音奏法"的精髓。

三、歌唱性旋律的奏法

旋律的歌唱性弹法是目前钢琴教学中最普遍和最重要的问题。将旋律弹得优美、生动、富于歌唱性

① 据不完全统计，中国学术期刊上发表的关于巴赫音乐作品中装饰音弹法的中文文献就有上百篇。
② 朱雅芬(1929—2022)，女，上海人，钢琴演奏家、教育家，沈阳音乐学院教授。她培养了很多优秀的专业学生，是青年钢琴家郎朗的钢琴启蒙老师。她还录制了《儿童钢琴讲座》教学录像带以及翻译出版了《钢琴踏板法指导》。
③ 朱雅芬.巴赫键盘作品的演奏风格(一、二)[J].钢琴艺术，1996(4-5).
④ 赵晓生，作曲家、钢琴家、音乐理论家与教育家，上海音乐学院教授、博士生导师，1981—1984年任美国密苏里哥伦比亚大学客席教授，《钢琴艺术》杂志副主编、中国音乐家协会会员、上海音乐家协会理事、现代音乐学会副会长、东方音乐协会、日本音乐研究会会员。
⑤ 赵晓生.钢琴演奏之道[M].上海：上海音乐出版社，2007：221。
⑥ 即多梅尼科·斯卡拉蒂。

是钢琴演奏者孜孜不倦追求的弹奏技巧。而在200多年前，J.S.巴赫已经将这种弹奏技巧赋予了他的键盘作品。

福克尔在巴赫传记中说，J.S.巴赫认为成为一流的键盘演奏者需要很多素质，而在演奏时冷漠、无动于衷是最需要避免的。巴赫和当时许多优秀的演奏家一样拥有显著的优势，他还发明了无拘无束、不受制约地使用手指，使它们可以在每一个适当位置上自由驰骋的演奏方法。然而最体现巴赫触键现代性的地方，是他在实现"歌唱音调"（singing tone）时的独创性的表现方法：不依赖于哪个键被触击时的方式，也几乎没有必要考虑演奏者身体的其他部分有没有参加他的表演，许多情况下所需的仅是灵活的双手。此外，在很大程度上合成素质也是演奏者必须具备的，就像清晰与亲切的声音并不一定和好音箱一样，这就是所谓的"音乐触觉"。

巴赫创作的旋律拥有歌唱性的潜质。如《C大调前奏曲》（选自《十二平均律》第一册第一首）在100多年后被法国作曲家古诺加入了旋律，从而成为一首优美、圣洁《圣母颂》①（图9-36），伴奏与旋律的结合堪称天衣无缝。如果旋律不具备歌唱性，古诺又如何能做到这一完美的结合呢？

图9-36　古诺《圣母颂》片段

关于巴赫《C大调前奏曲》的演奏有多种技法，至于何种技法更加具有歌唱性，学术界众说纷纭。尤其是古诺以《C大调前奏曲》为伴奏加入了旋律之后，其钢琴版本的演奏，左右手如何安排分配音符，使之更加具有歌唱性，成为一直被探讨的问题。

> 为了使乐曲有个声音平均的完美连奏，最初可用较为结实的触键慢速练习，下键后每个手指都按住。等到我们对手指的控制自如了，可转为较轻的连奏。②

巴赫旋律的歌唱性影响深远，不少人认为莫扎特钢琴协奏曲中呈现出来的抒情性和歌唱性，得益于其早年在欧洲各地巡回演出时受到的欧洲音乐传统的滋养，其中甚至能找到巴赫协奏曲中歌唱性快板的影子。

J.S.巴赫无愧为伟大的键盘演奏艺术家，他以充满活力的激情首倡优美如歌的键盘演奏法，使键盘艺术从幼稚步入成熟。因此，20世纪初我国最早留学（美国密歇根大学研究院）归国的钢琴教育家、南京艺术学院教授马幼梅先生在发表的论文中提出：

> 巴赫创作……的钢琴作品……声部进行线条清晰，纵横结合，展示方法多种多样，弹奏巴赫的钢琴作品，对培养手指适应旋律线条穿梭、对位交错，促使大脑的思维能力以及手、耳、脑并用的结合运用能力，真是一副灵丹妙药。巴赫的钢琴作品，适应了由浅到深的各

① 古诺（Gounod，1818—1893），法国作曲家。《圣母颂》（*Ave Maria*）始终充满着一种高雅圣洁的氛围，使我们如同置身于中世纪古朴而肃穆的教堂之中。最难得的是，古诺竟将这种氛围与歌曲的旋律结合得天衣无缝。
② 林华.我爱巴赫——巴赫钢琴弹奏导读[M].上海：上海音乐出版社，2004：276.

程度,这在音乐历史上实属罕见。①

总之,巴赫的旋律进行有的来源于民间音乐,有的来源于宗教圣咏,还有的来源于其他国家的优秀音乐成果,将其作品中不同声部的不同旋律抽取出来都是极其优美动听的。如何将这些旋律弹得生气勃勃、富于歌唱性是演奏者要解决的课题,这需要深入透彻地把握巴赫的键盘音乐,理解其蕴含在作品中的精髓所在。

第四节　西方键盘艺术复调性思维的顶峰

中国当代著名音乐理论家钱仁康曾这样评价巴赫:"在三百年中,音乐史上出现了多少昙花一现的人物,而巴赫的音乐在今天还能给人以美的享受,使人感到亲切动人、意味深长,这是和巴赫音乐的源远流长、博大精深分不开的。"②这是被誉为中国音乐学界"泰山北斗"的人物对J.S.巴赫做出的评价,代表了中国音乐界对巴赫音乐艺术的认知。人们之所以有如此看法,最关键的一点在于:当人类音乐艺术的第一座"金字塔"——复调音乐创作技法到了"封顶"的时刻,J.S.巴赫作为近千年来人类复调音乐创作技法的"集大成"者,将西方近10个世纪以来形成的多声复调性音乐思维推上顶峰,并以超凡才华成功地将其运用到键盘艺术领域。他极大地推动了复调音乐的发展,使复调性键盘艺术达到了一个后人难以企及的高度。

一、博大精深的键盘艺术创作

钱仁康先生说J.S.巴赫的音乐博大精深,首先指他的作品涵盖了此前所有键盘艺术的优秀传统。巴赫的复调音乐作品浩如烟海、包罗万象,在键盘艺术领域,除钢琴之外的管风琴和古钢琴均有涉及,遍及当时所有的体裁,总算下来,达数百首之多③。巴赫的管风琴音乐创作是其键盘艺术的基础与核心,在这一领域,显现出他与德意志艺术传统的紧密联系,含有德国人民的道德、情感和人文精神,显示了他以世俗人性观念对宗教音乐的解释。而他的"幻想曲与赋格"中展示了宏伟壮丽与戏剧性的风格,这在德国键盘艺术中是前所未有的,凸显出意大利音乐艺术对他的影响。巴赫的古钢琴音乐创作蕴涵着深刻的情感,其古钢琴作品中的装饰音充分吸收了法国洛可可艺术的精华,并以超凡的才能进行了创造性的发展。

> 巴赫曾在给他长子威尔海姆·弗利德曼(Wilhelm Friedemrach)的一份日期为1720年的原稿中列出了13种装饰音及其弹法,这是唯一留存的巴赫本人对装饰音的解释。在这页乐谱的上面,巴赫写着:"各种记号的解释,说明怎样正确弹奏某些装饰音。"④

巴赫的《十二平均律》不仅直接证明了平均律在音乐艺术中的实践意义,而且那些富有个性、精练的主题旋律,在缜密的思考和组织性中体现出严谨的逻辑结构。如第一册的"C大调赋格"(BWV846)(图9-37),四个声部之间时而舒缓和谐,时而紧张对立,宁静之中有张力,动势之中取平衡,在"动静结合"中体现着严密的逻辑性和均衡平稳的结构感,还具备稳定坚实的和声基础,塑造了完美的音乐形象,

① 马幼梅.关于弹奏巴赫钢琴作品中的若干问题[J].南京艺术学院学报(音乐与表演版),1987(3):42.
② 钱仁康.巴赫与现代音乐[J].人民音乐,1985(1):7.
③ 其中包括一套48首赋格曲和前奏曲的钢琴曲集《十二平均律》、140首左右的键盘前奏曲和100多首各种键盘曲、33首奏鸣曲等。
④ 朱雅芬.巴赫键盘作品的演奏风格(一)[J].钢琴艺术,1996(3):23.

这正是巴赫键盘艺术"精深"所在。J.S.巴赫将其键盘作品的每一种体裁都丰富、发展到完善的境地,即使是一些简练的音乐素材,在他的笔下都变成了富于情感、完美动人的音乐作品。如第一册的"C大调前奏曲"(BWV846)(图9-38)。

图9-37　C大调赋格(BWV846)

图9-38　C大调前奏曲(BWV846)

这首精美绝伦,集纯洁、宁静、明朗于一身的前奏曲,满怀美好的期盼。就是这样一首看似简单、仅由单纯的分解和弦所构成的前奏曲,给了后世作曲家极大的启发,特别是法国浪漫作曲家古诺从中"听"出了《圣母颂》的旋律,而以这首前奏曲作为《圣母颂》旋律的伴奏,确实是恰如其分的。中国钢琴家赵晓生认为:

> 巴赫《平均律键盘曲集》……其前奏曲与赋格之间……事实上存在着材料、和声、节奏、音程的一致、相契、暗合、呼应的密切联系。……C大调与C小调前奏曲……证明巴赫在"音乐运动"观念上超越所有同时代作曲家及大部分古典与浪漫派作曲家的深邃思维方式,以及由此为我们开拓的广阔而丰富的音乐天地。[①]

甚至他并不复杂的《创意曲集》也是复调钢琴艺术作品中难得的精品,这也是今天每一个学习钢琴

① 赵晓生.巴赫的《平均律键盘曲集》(第一册)[J].音乐艺术(上海音乐学院学报),1997(4):6.

演奏的人都需要练习它的根本原因:它不仅对于训练手指的独立性、声部的相互配合有很大的益处,而且对于训练听觉、训练大脑的控制能力和组织能力等也很有帮助。《二部创意曲》①原名《前奏曲》,后用《创意曲》为名出版。《三部创意曲》主要是双手弹奏三条旋律,声部的增多给弹奏带来了不小的难度,但同时也为训练手指的独立性和控制力提供了很好的材料。

图 9-39　二部创意曲(BWV775)

在对巴赫《创意曲集》进行研究的过程中,赵晓生将它与贝多芬的钢琴作品进行了比对,认为:

> 巴赫手下的F大调开朗光明,充满阳光。联想贝多芬往往把春色盎然赋予F大调(如F大调第六交响曲《田园》、F大调第五小提琴与钢琴奏鸣曲《春天》等等),不知是否受了巴赫的影响。②

二、对手指触键技术的启迪

J.S.巴赫的复调音乐引发了我们称之为"奏法"的触键技术的进步。事实上,在J.S.巴赫之前,键盘演奏的触键技术问题已经引起有识之士的关注。早在16世纪,迪鲁塔就率先认识到同时代人演奏键盘乐器时敲击琴键的问题,他曾指出:

> 琴键要柔和地按下,绝不要敲击。③

"大库普兰"在《羽管键琴演奏艺术》一书中也阐述了手指,特别是在演奏羽管键琴作品时手指的触键方法,他曾强调:

> 敏感的触键在于保持手指尽量贴近琴键。这是因为,手从高处落下击键的打击力远比近处强烈,拨子发出的声音也更刺耳。④

与巴赫同时代的演奏家对"触键"问题的重视更上一层楼。如福克尔在巴赫传记中曾引述当时学者

① 巴赫的《二部创意曲》(《为威廉·弗里德曼·巴赫而作的键盘小曲》)创作于1720年至1722年间,是为儿子童年写作的练习曲中的一部分。
② 赵晓生.巴赫的创意曲(上、下)[J].音乐艺术(上海音乐学院学报),1995(1~2):10.
③ 丁好.古钢琴时代的演奏法[J].钢琴艺术,2002(9):30.
④ 丁好.古钢琴时代的演奏法[J].钢琴艺术,2002(9):30.

对亨德尔触键的研究：

> 他的触键是如此顺利，并且乐器的声音那么饱满，他的手指似乎变成键了。在他演奏时，它们是如此的轻柔，并且可以发现几乎没有了手指——它们确实没有动。[①]

巴赫的复调作品体现了严密的逻辑性思维和均衡的结构感。要弹奏好这样的作品，得从乐曲的乐思和曲式结构上动脑筋，同时其不同的声部都具有优美的旋律，所以说：

> 演奏复调音乐，歌唱性是最重要的。尽管在巴赫音乐中，大多数快速进行的音符都需要用非连音甚至跳音演奏，但不等于这些音乐不需要歌唱性。演奏……应当树立起使每个音符、每个线条都歌唱的基本概念。既要使每个声音典雅高贵，置于小心的控制之下；又使每个声部清晰连贯，纳入连绵的呼吸之中，声部连贯，不等于都用连奏（legato）弹。要做到这一点，"歌唱性"是关键。不但弹奏的声音要歌唱，而且内心也要歌唱。只有内心歌唱每一个声部的线条进行，才能使整首乐曲歌唱起来。……这些都对声部的清晰、连贯、歌唱具有极大意义。[②]

欧洲键盘艺术创作之间的差别和变化相当大。J. S. 巴赫的作品在记谱时标出了大部分甚至所有的旋律细节，仅给演奏者留下一点儿进行插话的空间。这说明他掌控了他所喜爱的密集对位结构，减少了音乐线条随意变化的余地。巴赫写作的歌唱性旋律多种多样，如《十二平均律》第一册第十四首赋格曲，由3个音构成旋律的动机，采取变奏的方式展开，逐次向上发展（如图9-40）。

图9-40　巴赫《十二平均律》第一册第十四首赋格曲

与此同时，他的《赋格的艺术》《哥德堡变奏曲》等作品都对演奏者提出了较高的弹奏技法要求。这些作品本身就规模宏大、技巧华丽。它们总结了巴洛克时期的所有变奏以及演奏弹奏技巧，是巴赫复调音乐艺术灵感的结晶，表现出作者特有的键盘音乐创作才能和杰出的音乐才华。

三、巴赫复调艺术的影响

钢琴音乐由主调和复调两大部分构成，脱离了对复调音乐艺术的掌握，无疑就是少了一条"腿"。钢琴登上"乐器之王"的发展进程（18～19世纪）正是欧洲"主调音乐"独领风骚的时期，复调音乐艺术难免一时受到忽视，好在音乐先贤们的音乐"文化本质"意识使之清醒地看到"瘸腿"的弊病，不久之后就发起了"巴赫复兴运动"。欧洲复调艺术源远流长、人才辈出，为什么选择巴赫作为复调音乐艺术复兴的切入点呢？

首先，J. S. 巴赫作为复调音乐艺术的集大成者，他的作品集中了几百年来管风琴艺术和古钢琴艺术的精华：他博采众长地将意大利音乐情感丰富的优美旋律性、法国"洛可可艺术"的绚丽多彩，以及德奥乐派严谨逻辑性和完美结构的深厚传统融为一体。他对外来音乐因素的吸收并非浅层次的模仿，而是在扎根德国传统音乐艺术的基础上，赋予这些外来音乐因素新的内涵和意义，实现了德国传统音乐艺术与意大利、法国音乐因素创造性的吸收与融合，展示出兼及优美抒情、宏伟壮丽与戏剧性的风格。

① 见：Johann Nikolaus Forkel. Johann Sebastian BACH—His Life, Art and Work[M]. Leipzig：Friedemann，1802：54.
② 杨林岚.浅析巴赫《二部创意曲》中的复调性、断连性、歌唱性与弹奏要求[J].四川师范学院学报（哲学社会科学版），2002(6)：115.

其次，巴赫的创作展现出一个博大精深的精神世界，深沉而虔诚的宗教情感和深刻的人文主义思想得到完美的阐释，达到了巴洛克时期复调音乐艺术的巅峰。

再次，作为西方音乐的一种重要音乐形式，复调艺术从根本上影响了西方音乐的创作与发展。作为巴洛克时期音乐家的杰出代表，巴赫的键盘音乐作品中的和声与复调这两种因素取得了完美的平衡，尤其是他的赋格音乐作品具有不可替代性，其艺术水准之高令同时代以及后世音乐家望尘莫及。

最后，在钢琴演奏、教学与理论研究等方面均有突出建树的中国钢琴家赵晓生在对J.S.巴赫键盘复调作品研究后提出：

> 巴赫的音乐之所以具有永恒的价值，不仅仅因为他体现了巴洛克后期复调音乐的最高超最成熟的技术水平，更重要的，在以下两点，难有第二位音乐家的成就能与之相提并论：一、在巴赫的音乐中，预示了包括维也纳古典主义、浪漫主义、晚期浪漫主义、十二音序列技术、无调性乃至爵士乐和流行音乐等等各种音乐风格的显著特征。二、巴赫的音乐往往比他的后人更清晰地体现出平衡与失衡、和谐与对抗、对称与非对称、有序与无序之间相反、相交、相对、相合、相易、相和的运动规律，与宇宙秩序的最高自然境界获得同构。仅仅对巴赫键盘音乐的研究，即可证明如上论点。[①]

由此可见，J.S.巴赫不仅将西方几个世纪以来形成的复调音乐艺术发展到了顶峰，而且预示了后来欧洲音乐艺术的走向，对后世钢琴音乐创作发展的影响意义深远。

总而言之，巴赫的复调音乐是对前几个世纪欧洲复调音乐艺术发展的高度概括和升华，在他的赋格曲中，复调音乐艺术发展到一个高超的完美境地。其中，既包含着其音乐思维中高度的逻辑性和哲理性，也显现出高超的音乐技术手段，对后世的音乐创作产生了深远的影响，实现了真正意义上的源远流长，展示了人类复调性音乐思维的丰富内涵、音乐内在构成的规律性以及音乐结构美的本质。所以，人们才对他冠以"巴洛克音乐艺术的集大成者""近代音乐之父"的美誉。

小结：巴赫键盘艺术的现实意义

我们考辨了J.S.巴赫在键盘艺术领域所取得的伟大历史成就后，不可能无视其对于今天的钢琴艺术的历史贡献和现实意义。

现如今，钢琴已逐渐普及，学习钢琴的人越来越多。然而，很多人却认为巴赫的作品是过时、陈旧的东西，而且，他们认为巴赫的作品并非为钢琴而作，所以不屑于学习弹奏巴赫的作品。只能说持这种观点的人对巴赫知之甚少。巴赫的键盘复调艺术虽然并不是针对钢琴而作，但对于今天的钢琴学习者而言同样具有极为重要的现实意义。巴赫的管风琴、古钢琴键盘音乐作品是其所有创作中的重要组成部分，今天各个层面上的钢琴音乐作品，无一不是在巴赫键盘音乐的基础上发展而来的，尤其是巴赫复调音乐作品中所蕴含的复调性思维，对于钢琴艺术情感与戏剧性的表现、多层空间造型的艺术感受、复调与和声的典范结合、严密的逻辑与均衡结构感的塑造，起到了巨大的推动作用。所以，对于钢琴学习者而言，巴赫的作品都应该成为必修课程。而且，巴赫的键盘艺术作品构成了一个完整的体系，从巴赫《初级曲集》《创意曲集》到《十二平均律》《赋格的艺术》，贯穿从易到难的整个钢琴学习过程。因此，即便是在今天，任何一位学习钢琴演奏的人都必须毫无例外地对巴赫的键盘艺术进行彻底深入的了解。

J.S.巴赫也是一位卓有成效的教育家，在他的指导下，几个儿子都成为颇有影响的钢琴家，特别是

[①] 赵晓生. 巴赫的创意曲（上、下）[J]. 音乐艺术（上海音乐学院学报），1995(1～2)：10.

C. P. E. 巴赫①对钢琴艺术的发展贡献卓著。他在教学中对于手指的触键技术十分重视,而且从 J. S. 巴赫的键盘艺术作品的装饰性、断连性、复调性、歌唱性和即兴性也可以看出触键是键盘乐器演奏的关键问题。为了使手指触键产生良好的音质,J. S. 巴赫提出"手位"的观念。按照福克尔的说法,J. S. 巴赫的"手位"在 C-D-E-F-G 5 个键上时,拇指和小指基本在一条平行线上,中间的 3 根手指自然前伸,手指触键位置形成"半弧形"。请注意,福克尔的时代用的是古钢琴②,而不是我们现代的钢琴。正因如此,福克尔推测,J. S. 巴赫的手指机能非常好,演奏时动作轻微,几乎不易察觉;一个手指下键时,其余的手指可以平稳地保持原状;他的手指基本贴键,弹琴时手和手指保持完全独立,身体的其余部分从不参与,每根手指都处于积极状态,就像随时准备执行命令的战士;他的手型始终保持圆拱形,即使弹最困难的走句时也是如此,所以在演奏中才能快速连续地演奏和弦、单音和双音,并且在演奏连续段落时保持细腻、流利和最大的光洁度。

 J. S. 巴赫一直钟爱音色柔弱、纤细的击弦古钢琴(Clavichord),因为他认为这种乐器能够体现演奏者的手与键、耳与心之间最完美的结合,是最适宜于教学的键盘乐器。由于在古钢琴(尤其是羽管键琴)上,连断奏法(Articulation)是一种重要的表达手段,因此他对于每个音的时值控制得很考究。他弹琴时十分轻巧,弹出的每一个音符都是那样的清晰和精确,发出珠落玉盘的声音,这是因为他特别强调每根手指的平衡发展。由此我们可以看出,J. S. 巴赫对于触键技术具有深入的研究和独到的见解。他认为,手指的触键技术是演奏过程中基础而又重要的问题。福克尔还谈到 C. P. E. 巴赫发表于 1753 年的论文,其中牵涉到对手指触键问题的看法。他形象地描述道,演奏时触键时间过长,好像手指与键粘在一起,按键的时间太短,就像被键烫着了,都是缺陷;正确的是在两者之间。由此福克尔认为,J. S. 巴赫的很多演奏优势都源自他所采用的触键方法,是由于他触键技术的不同而造成的。周薇在文章中曾引述福克尔的记载:

> 巴赫弹琴十分轻巧,手指弯曲且动作微小,几乎只有第一关节在动。指尖贴着琴键朝掌心稍稍一勾,便发出珠落玉盘的声音;当指尖以相同的力量从一个键转移到另一个键时略微延长时值,让琴弦充分振动,就产生优美而连贯的歌唱声音。巴赫演奏时,手和手指保持完全独立,身体的其余部分从不参与。他的手型始终保持圆拱形,即使弹最困难的走句时也是如此。他的手指基本贴键,抬离时也不比弹颤音时高。一个手指下键时,其余手指平稳地保持原状。③

 可见,J. S. 巴赫在键盘演奏中对手指的触键技术非常重视。这一点,不仅对于后来的钢琴演奏艺术产生了深远的影响,也是钢琴演奏学习过程中必须要解决的技术课题。

 众所周知,在音乐艺术中,情感内涵的传递往往在于音符与音符之间的连接。具体到钢琴演奏艺术上,可以说就是连奏与断奏的弹法。"奏法"不同,往往会产生不同的艺术效果,所以对钢琴演奏艺术具有非比寻常的作用。也许有些人会提出这样的疑问:断奏与连奏是钢琴弹奏最基本的方法,有必要再去深究吗?但钢琴家普遍认为,钢琴音色的表现与触键技术密切相关,触键的高度、角度、速度、力度以及深度等对于钢琴音色的表现有着至关重要的作用。然而在今天的钢琴弹奏教学中,触键技术又常常是

① 卡尔·菲利普·埃马努埃尔·巴赫(Carl Philipp Emanuel Bach,1714—1788),德国作曲家、羽管键琴家,约翰·塞巴斯蒂安·巴赫最有名的儿子。
② 羽管键琴是一种弦被拨子拨到才会发声的乐器,手的圆润造型使手指在触键瞬间可以随时放松。轻轻抚摸琴键与均匀的压力可以使琴弦自由振动,改善并延长"语气"。虽然击弦古钢琴的质量差得多,但这样也可以让演奏家把音撑长一些,尽量保留音乐段落的完整。这种方法还有防止手的强度和运动量过大的优势。
③ 周薇.钢琴教学研究的历史与现状(二)[J].钢琴艺术,2005(2):28.

一个容易被忽视的问题。弹奏过程中看似简单的断与连的问题,在巴赫的音乐作品中却包含着很大的学问。比如在一个多声部的赋格段落当中,每个声部的旋律该怎样去处理,乐句该怎样去处理,何时连奏、何时断奏,连奏时该用怎样的触键力度与指法,断奏时又要用怎样的力度与指法,需要表现出怎样的音色等,都需要弹奏者去深入地考究。朱雅芬教授在关于钢琴弹奏断连性弹法的问题上曾这样强调:

> 所谓奏法,即把一个句子分成更小的附属部分,它涉及各个音的演奏方式,即一个句子中的哪些音是断开的,断到什么程度,哪些音是和它前后的音连起来弹的。当我们拿到一份接近巴赫原稿的乐谱时,奏法问题就是有待我们解决的一个重要问题了。[①]

所以,从一位演奏者对于巴赫作品"断"和"连"的处理上,就可以看出他对于巴赫音乐以及巴洛克时期音乐的理解程度。断奏与连奏虽然是钢琴弹奏中最基本的方法,但同时也是最重要的弹奏方法。只有真正掌握了断奏与连奏的弹法,才能真正掌握钢琴的演奏之道。只有深入透彻地研究巴赫的键盘作品,才能真正纯熟地掌握钢琴弹奏中的断奏与连奏这最基本但又最重要的弹奏技法。

钢琴艺术作为人类文化的一个组成部分,是渐变发展的。钢琴作为键盘乐器,管风琴和古钢琴都是它的"母体"。因此,脱离了对管风琴艺术和古钢琴艺术的认知,就无法对钢琴艺术产生透彻的了解。通过对以上中外学者研究的梳理我们可以发现,J.S.巴赫在极大程度上丰富与发展了键盘乐器的弹奏技法,对后来的钢琴演奏艺术起到了极其深远的影响。而J.S.巴赫的贡献除以上所述之外,包含了更多的内容,他的作品有各种形式和体裁,有创意曲、小赋格、法国组曲和带装饰性的咏叹调等等,不仅包含了很多键盘演奏上的炫技片段,也包含了更多的键盘演奏技巧。总而言之,J.S.巴赫创造性的键盘艺术作品技术上的难度要求很高,比如远距离的大跳、双手交叉弹奏以及惊人的速度等。这些作品都使键盘乐器演奏技巧有极大提高,同时也对后来钢琴弹奏技法的丰富和发展、为钢琴艺术的发展作出了巨大的贡献。

① 朱雅芬.巴赫键盘作品的演奏风格(一、二)[J].钢琴艺术,1996(4~5):11.

参考文献

著作：

[1] SCHLICK A. Spiegel der Orgelmacher und Organisten[M]. [s. l. :s. n.],1511.

[2] DE LORRIS G,DE MEUN J. Le Roman de la rose[M]. Paris:Le Livre de Poche,1992.

[3] DE LORRIS G, DE MEUN J. The Romance of the Rose[M]. Oxford:Oxford University Press,1999.

[4] 张式谷,潘一飞. 西方钢琴音乐概论[M]. 北京:人民音乐出版社,2006.

[5] 于润洋. 西方音乐通史[M]. 上海:上海音乐出版社,2001.

[6] HOPPIN R H. Medieval Music[M]. New York:W. W. Norton & Co,1978.

[7] 周薇. 西方钢琴艺术史[M]. 上海:上海音乐出版社,2003.

[8] KEYL S M. Arnolt Schlick and Instrumental Music circa 1500[M]. Durham:Duke University Press,1989.

[9] APEL W. The History of Keyboard Music to 1700[M]. Kassel:Bärenreiter-Verlag,1700.

[10] SADIE S. The New Grove Dictionary of Music and Musicians:Vol 20[M]. London:Macmillan Publishers Ltd. ,1980.

[11] 布洛克. 西方人文主义传统[M]. 董乐山,译. 北京:群言出版社,2012.

[12] MILLER H M. History of Music[M]. New York:Harper & Rowe,Publishers,Inc. ,1972.

[13] REESE G. Music in the Renaissance[M]. New York:W. W. Norton & Company Inc. ,1959.

[14] FENLON I. The Renaissance from the 1470s to the End of the 16th Century[M]. Englewood Cliffs:Prentice Hall,1989.

[15] ABRAHAM G. The Concise Oxford History of Music [M]. Oxford:Oxford University Press,1917.

[16] ULRICH H,PISK P A. A History of Music and Musical Style[M]. New York:Harcourt, Harcourt Brace Jovanovich,Inc. ,1963.

[17] EINSTEIN A. A Short History of Music[M]. New York:Alfred A. Knopf,1965.

[18] ROBERTSON A,STEVENS D. A History of Music 2[M]. New York:Barnes & Noble, Inc. ,1965.

[19] WOOLDRIDGE H E. The Oxford History of Music 2[M]. New York:Cooper Square Publishers,Inc. ,1973.

[20] FIELD E S. Venetian Instrumental Music,from Gabrieli to Vivaldi[M]. New York:Dover

Publications,1994.

[21] GROUT D J. A History of Western Music[M]. New York:W. W. Norton & Co,1980.

[22] HAMMOND F. Girolamo Frescobaldi[M]. Cambridge MA:Harvard University Press,1983.

[23] SILBIGER A. Frescobaldi Studies[M]. Durham:Duke University,1987.

[24] ARTZ F B. From the Renaissance to Romanticism:Trends in Style in Art,Literature,and Music,1300-1830[M]. Chicago:The University of Chicago Press,1962.

[25] BUKOFZER M F. Music in the Baroque Era from Monteverdi to Bach[M]. New York:W. W. Norton & Company,Inc. ,1947.

[26] NOSKE F. Oxford Studies of Composers vol. 22:Sweelinck[M]. Oxford:Oxford University Press,1988.

[27] KOBALD N. Reformed Music Journal Vol. 9[M]. Langley:Brookside Publishing,1997.

[28] FARRELL J. Latin Language and Latin Culture[M]. Cambridge:Cambridge University Press,2001.

[29] HARLEY J. The World of William Byrd:Musicians,Merchants and Magnates[M]. Farnham,Surrey:Ashgate,2010.

[30] LEE S. Dictionary of National Biography[M]. London:Smith,Elder & Co,1891.

[31] ROCHE J,ROCHE E. A Dictionary of Early Music[M]. London:Faber & Faber,1981.

[32] MAITLAND J A F,SQUIRE W B. The Fitzwilliam Virginal Book[M]. New York:Dover Publications,1963.

[33] STEVENS D. Early Tudor Organ Music II:Music for the Mass[M]. London:Stainer and Bell,1969.

[34] SMITH D J. Complete Keyboard Music[M]. London:Stainer & Bell,1999.

[35] LESLIE S,SIDNEY L. Gibbons,Orlando [M]//Dictionary of National Biography 21. London:Smith,Elder & Co,1890.

[36] SLONIMSKY N. The Concise Edition of Baker's Biographical Dictionary of Musicians[M]. New York:Schirmer Books,1993.

[37] PAGE T. The Glenn Gould Reader[M]. New York:Knopf,1984.

[38] PAYZANT G. Glenn Gould:Music & Mind[M]. Canadian:Formac Publishing Company,1986.

[39] IRVING J. The Instrumental Music of Thomas Tomkins,1572-1656[M]. New York:Garland Publishing,1989.

[40] HENNING S. Johann Jakob Froberger[M]. Stuttgart:Stuttgarter Verlagkontor,1977.

[41] WERCKMEISTER A. Musicae Mathematicae Hodegus Curiosus oder Richtiger Musicalischer Weg-Weiser[M]. New York:Georg Olms Verlag,1972.

[42] WILLIAMS P J S. Bach[M]. Cambridge:Cambridge University Press,2007.

[43] PETZOLDT R. Georg Philipp Telemann[M]. New York:Oxford University Press,1974.

[44] BOYD M. Oxford Composer Companion:J. S. Bach (Oxford Composer Companions)[M]. Oxford:Oxford University Press,1999.

[45] FÜRSTENAU M. Allgemeine Deutsche Biographie [M]. Leipzig:Duncker & Humblot,1877.

[46] RUDOLF W. Johann Caspar Ferdinand Fischer, Hofkapellmeister der Markgrafen von Baden (Quellen und Studien zur Musikgeschichte von der Antike bis in die Gegenwart)[M]. Frankfurt am Main:Peter Lang,1990.

[47] DAVID H T, MENDEL A. The Bach Reader (Revised Edition)[M]. New York:W. W. Norton & Company,1972.

[48] 罗兰.亨德尔传[M]. 汝峥,李红,译. 合肥:安徽文艺出版社,2000.

[49] 许钟荣,邵义强. 巴洛克的巨匠 巴洛克乐曲赏析[M]. 石家庄:河北教育出版社,2004.

[50] 田可文.亨德尔[M]. 北京:东方出版社,1998.

[51] KIRKPATRICK R. Domenico Scarlatti[M]. Princeton:Princeton University Press,1953.

[52] 于青.音乐大师:多梅尼科·斯卡拉蒂键盘奏鸣曲风格研究[M]. 北京:人民出版社,2007.

[53] BOYD M. Domenico Scarlatit:Master of Music [M]. Cambridge:Cambridge University Press,1986.

[54] 朗多尔米.西方音乐史[M]. 朱少坤,等译. 修订版. 北京:人民音乐出版社,2002.

[55] 劳汉生.珠算与实用算术[M]. 石家庄:河北科学技术出版社,2000.

[56] 朱廷丽.西方钢琴艺术教程[M]. 长春:吉林大学出版社,2010.

[57] 林华.我爱巴赫:巴赫钢琴弹奏导读[M]. 上海:上海文化出版社,2004.

[58] BODKY E. The Interpretation of Bach's Keyboard Works[M]. Cambridge:Harvard University Press,1960

论文:

[1] LAUNAY D,FROTSCHER G. Geschichte des Orgelspiels und der Orgelkomposition[J]. Revue De Musicologie,1960,46(122):236.

[2] SOLIE J E,SELFRIDGE-FIELD E. Venetian Instrumental Music from Gabrieli to Vivaldi[J]. Notes,1976,32(3):526.

[3] PARDEE K,CROTCH W. Thomas Tallis and His Music in Victorian England[J]. Musicology Australia,2008,30(1):111-114.

[4] STEVENS D,MELLERS W. Francois Couperin and the French Classical Tradition[J]. The Musical Times,1951,92(1302):354.

[5] BOHN D A. Environmental Effects on the Speed of Sound[J]. Journal of the Audio Engineering Society,1988,36(4):223-231.

[6] 代百生.钢琴乐器的演变历史(上)[J]. 钢琴艺术,2009(9):37-41.

[7] 谢宁.论钢琴制造工艺的发展对钢琴音乐创作及演奏技巧的影响[D]. 长春:东北师范大学,2009.

[8] 朱雅芬.法国的羽管键琴演奏家:文献系列讲座(三)[J]. 钢琴艺术,2000(5):49-52.

[9] SHARP G B. J. J. Froberger:1614-1667:A link Between the Renaissance and the Baroque[J]. The Musical Times,1967,108(1498):1093.

[10] ANNIBALDI C. Froberger in Rome:From Frescobaldi's Craftsmanship to Kirchner's Compositional Secrets[J]. Current Musicology,1993,58:5-27.

[11] STAUFFER G B. Harmonice Mundi[J]. Journal of the American Musicological Society,2005:711.

[12] HARLEY J. 'My Ladye Nevell' Revealed[J]. Music and Letters,2005,86(1):1-15.

[13] 张冉冉.亨德尔《大键琴组曲》之《SUITES》复调手法分析[J]. 时代文学(双月上半月),2009(6):138-139.

[14] 彭莉.亨德尔声乐作品中钢琴伴奏与人声演唱的配合[J]. 黄河之声,2012(2):61.

[15] 郭婷.亨德尔键盘组曲初探[D].西安:西安音乐学院,2009.
[16] 戢祖义.魔鬼:亨德尔[J].中国音乐教育,2009(7):50.
[17] 冯效刚.从神话到现实:西方键盘乐器缘起考[J].音乐大观,2012(1):20-26.
[18] DALE K. Domenico Scarlatti:His Unique Contribution to Keyboard Literature[J]. Proceedings of the Royal Musical Association,1947,74(1):33-44.
[19] 卞钢.重识斯卡拉蒂新技法"练习曲"[J].中央音乐学院学报,2007(2):103-113.
[20] 郑有平.在巴罗克音乐晚期脱颖而出的洛可可风格[J].齐鲁艺苑,1996(3):26-29.
[21] 董蕾.多梅尼科·斯卡拉蒂奏鸣曲西班牙音乐风格研究[D].济南:山东师范大学,2004.
[22] 李睿.多梅尼科·斯卡拉蒂作品中的意大利风格[D].济南:山东师范大学,2004.
[23] 周薇.钢琴教学研究的历史与现状(二)[J].钢琴艺术,2005(2):28-29.
[24] 朱雅芬.巴赫键盘作品的演奏风格(一)[J].钢琴艺术,1996(4):22-25.
[25] 马幼梅.关于弹奏巴赫钢琴作品中的若干问题[J].南京艺术学院学报(音乐与表演版),1987(3):42-45.
[26] 钱仁康.巴赫与现代音乐[J].人民音乐,1985(10):52-55.
[27] 赵晓生.巴赫的《平均律键盘曲集》(第一册)[J].音乐艺术(上海音乐学院学报),1997(4):46-57.
[28] 赵晓生.巴赫的创意曲(上)[J].音乐艺术(上海音乐学院学报),1995(1):56-61.
[29] 丁好.古钢琴时代的演奏法[J].钢琴艺术,2002(9):29-31.
[30] 杨林岚.浅析巴赫《二部创意曲》中的复调性、断连性、歌唱性与弹奏要求[J].四川师范学院学报(哲学社会科学版),2002(6):114-116.
[31] 钱仁平.BACH:最大的音乐家族[J].音乐爱好者,1995(4):33-35.
[32] 朱长莉.亨德尔《快乐的铁匠》教学分析[J].艺术教育,2009(5):96.
[33] 李赟.简论多梅尼科·斯卡拉蒂的钢琴音乐风格特征[D].上海:上海师范大学,2004.